끌리는 디자인의 비밀

최경원 지음

BM (주)도서출판 성안당

끌리는
디자인의
비밀

최경원 지음

왜 디자인이 향하는 목표와 흐름에 주목해야 할까?

아름다운 옷, 멋진 자동차, 놀라운 건축, 재미난 물건들이 끊임없이 만들어져 나오는 것을 보면 그야말로 장관이다. 이런 디자인의 드라마는 오늘날 우리 일상에 심미적인 활력을 가져다주고, 수준 높은 문화적 취향을 만들고 있다. 순수한 예술성을 주장하면서 초월적인 예술 공간에만 서식하는 다른 예술 분야와는 참 다른 모습이다.

디자인을 단지 상업성의 활성화와 기능성의 진보를 계기로 한 하부 구조의 물질적 변화로만 대하는 시각에는 동의하기 어렵다. 하지만 오래전부터 디자인 내부에서조차 그런 편협한 관점이 팽배해왔으며, 디자인 바깥에서도 디자인을 사회적인 도구로 보는 시각이 일반적이었다.

중국의 찬란했던 청자 문화가 송나라 산업화를 바탕으로 만들어졌고, 현대 미술이 19세기 말 프랑스의 엄청난 경제력을 바탕으로 형성되었던 것을 생각해보면, 상업성과 기술성이 단지 디자인만의 배경이기보다는 모든 문명 발전의 기본이라고 보는 것이 정확하다.

맛있는 음식이 식재료의 결과라고 보지 않는 것처럼, 뛰어난 디자인을 상업이나 기술의 소산으로만 보는 것은 바람직하지 않다. 그것보다는 디자인이 향하는 목표를 바라볼 필요가 있다. 디자인은 다른 예술 분야와 마찬가지로 물질적인 결과를 통해 궁극적으로는 정신적인 가치를 창조하는 활동이다.

오늘날 우리 삶을 이루는 현대 디자인의 드라마는 20세기 초부터 서구를 중심으로 본격화되었다. 그때부터 새로운 유형의 건축, 옷, 물건, 그래픽 이미지 등이 만들어지면서 세계는 지금의 현대 문명을 급속도로 발전시켜왔다. 여기에는 수많은 재능 있고 재미있는 디자이너들의 역할이 컸다. 이들은 기술의 제약과 상업성의 한계를 넘어서서 현대적인 가치를 만드는 데에 모든 지적 노력과 신체적 열정을 쏟아부었다. 그렇게 해서 만들어진 그들의 디자인은 현대 디자인의 흐름을 형성하면서 역사적 자원을 두텁고 높게 쌓아왔다.

디자인 분야에 오래 몸담고 있다 보니, 앞선 디자이너들과 그들이 낳은 걸작들과 울고 웃으며 함께한 지도 꽤 많은 시간이 지났다. 그들이 인도해주는 편한 길을 걷다 보니 언젠가는 이런 역사적 부채를 갚아야 한다는 생각에 흠뻑 빠질 때가 많았다. 또한 뒤따라올 이들에게 꽃이라도 뿌려주어야 한다는 강박관념도 컸다.

그간 감동받았던 디자인의 역사적 발자취들을 선별하여 시간별로 배치해 보니, 개인의 축적된 역사가 강의 흐름처럼 이어지는 드라마가 보여서 잊고 지냈던 역사적 감동이 다시 꿈틀거린다. 아무쪼록 현대 디자인의 역사를 만들어왔던 위대한 선배들의 발걸음이 후배들의 발걸음에 의미 있게 각인되기를 바라는 마음이 간절하다.

아울러 알레산드로 멘디니 선생의 타개를 말하지 않을 수 없다. 만날 때마다 훈훈한 말씀과 애정 어린 눈빛으로 비슷한 길을 걷고 있는 후배 디자이너를 북돋우고 배려해주신 모습이 동화처럼 기억되어 있는데, 이제는 진짜 동화가 되어버렸다. 안타깝고 슬픈 마음을 가누기 힘들다. 급하게 보잘것없는 글자들 속에 모셔 놓았지만 그게 잘한 것인지 몰라 외려 송구한 마음이 더 커진다. 이제 역사의 한 페이지 속에 영원히 잠드시기만을 바랄 뿐이다.

현대 디자인의 도도한 역사적 흐름 끝에는 산업화와 민주화를 거의 서구 이상의 수준에서 완성하고 있는 우리의 문화적 전통을 정초해 놓았다. 서구 중심의 현대 디자인이 그동안 크게 이바지해왔지만, 이제 그다음의 역사는 우리가 써가야 하기 때문이다.

역사는 리듬이고 흐름이며 주고받는 것이다. 새롭고 합리적일 것만 같던 서구 디자인도 이제는 그 효력을 잃고 있다. 아울러 낡고 비합리적이었던 것 같은 우리 역사가 오히려 새롭게 다가온다. 역사는 그렇게 흐른다. 이 책에서 말하고자 하는 결론은 그것이다. 수많은 디자이너와 역사적인 디자인들로 꽉 채워져 있지만 우리가 알아야 할 진정한 역사적 교훈과 우리가 향해야 할 방향은 우리에게 있다는 사실을 많은 사람들이 이해했으면 좋겠다.

최경원

Part 6. 좋은 디자인은 시와 같다

Part 7. 전통의 현대화 무인양품부터 이세이 미야케까지

Part 8. 서양 문명의 한계를 넘어서다

Part 9. 21세기의 디자인은 어디로 가는가

현대 건축에
공간을 새겨 넣다

1

안도 타다오의 건축과 공간

안도 타다오. 건축에 조금이라도 관심 있는 사람이라면 이 이름에서 광채를 느낄 것이며, 건축에 무관심한 사람이라도 은은한 빛 정도는 느낄 수 있을 것이다. 안도 타다오는 일본을 대표하는 건축가이며, 세계 건축계에서도 독보적인 위치를 차지하고 있는 거장 중의 거장이다.

정작 이러한 거장이 만든 건축들을 살펴보면 대부분 아름답다고 하기는 좀 어려운 형태로 구성되어 있다. 많은 전문가들이 기하학적인 건축이라고 설명하지만 그렇게 보기에는 건물이 너무나 비표현적이다. 말하자면 덩그러니 놓여 있는 돌덩어리가 아름다운지, 아닌지 판단할 수 없는 것처럼 안도 타다오의 건축들은 대부분 커다란 돌덩어리처럼 무심하게 땅 위에 세워져 있다. 그것이 우연히 직선 모양이거나 둥근 형태이니 모양만 보고는 기하학적인 건축이라고 말하는 것이다. 이럴 때는 기하학적이라기보다는 '기하학스럽다'고 말하는 게 더 정확한 표현이다.

그의 건축은 최소한 돌덩어리가 아니라 건축이라는 느낌만 전달하는 정도로 최대한 절제되어 있다. 현대 건축 공법이 절제된 그의 건축 관념을 직선이나 원으로 마감했던 것뿐이다. 눈에 보이는 건물의 형상만 따져 보면 다른 세계적인 건축가들의 휘황찬란하게 아름다운 건축들과는 비교도 안 될 정도로 무덤덤하다.

그런데도 그의 건축이 세계적으로 유명하고 추종자들이 따르는 것은 무엇 때문일까? 그것은 건축의 건조한 외형 때문이 아니라 그 안에 스며들어 있는 가치 때문이다. 그의 건축적 가치의 핵심은 바로 '공간'이다.

대부분 현대 건축가들은 그것이 화려한 장식으로 가득 채워졌든, 기하학적인 형상으로 절제되었든, 주로 건물 외형에 관심을 집중해왔다. 사실 반장식을 추구하는 건축들도 건물에서 외형을 절대적으로 생각하는 관점을 가지고 있기는 마찬가지이다. 이런 점에서 안도 타다오의 건축을 반장식적 건축 경향들과 같은 부류로 보는 일부 전문가들의 시각은, 그의 건축이 가진 본질적인 가치를 오히려 곡해한다고 볼 수 있다. 말하자면 안도 타다오의 건축을 기하학적이라고 보는 시각 자체가 이미 건축을 외형으로만 따지는 오브제적 태도를 전제하기 때문에 정작 그의 건축이 지향하는 '공간'을 보지 못하게 만들어 그 폐해가 큰 것이다.

외형으로만 보면 1920년대에 독일을 중심으로 등장하기 시작했던 모더니즘 건축과 안도 타다오의 건축은 비슷해 보인다. 하지만 형태를 지향했는지, 공간을 지향했는지를 중심으로 보면 모더니즘 건축과 안도 타다오의 건축은 극과 극에 가깝다.

아직도 많은 사람들은 장식으로 가득 찼던 서양 고전주의 건축보다 장식이 하나도 없는 현대 모더니즘 건축이 엄청난 혁신을 일으킨 것처럼 알고 있지만, 건물을 외형 중심으로 보는 관점에서는 사실 거의 차이가 없다. 초기 현대 건축가들은 과거 서양의 화려했던 고전주의 건축과는 완전히 다른 스타일에만 중점을 두어 심플한 형태에 종교적인 집착을 보였다. 1970~80년대 포스트모더니즘 건축에 이르면서 엄청난 비판에 직면하며 건축적 이념에서 사회적 공감대를 완전히 잃게 된다.

과거 건축에 비해 현대 건축이 이룬 근본적인 혁신으로 재평가되는 것은 바로 '공간'이다. 서양 현대 건축에서 나타나는 진정한 혁신은 건축을 보는 시선의 변화, 즉 건물 밖이 아니라 건물 안을 보는 관점의 변화였다. 대부분 현대 건축가들이 장식 없는 건축만을 볼 때 현대 건축이 가져야 할 진정한 가치란 '공간'임을 인식했던 선구자적 건축가는 바로 프랑스의 건축가 르 코르뷔지에이다. 수많은 건축가들 중에서 초기부터 공간을 매력적으로 다루었던 사

람은 없었다. 안도 타다오는 바로 르 코르뷔지에의 공간 계보를 그대로 이어받아 현대 건축에서 '공간성'을 완전히 정립한 사람이라고 할 수 있다.

소수의 현대 건축가들이 인식했던 '공간'의 가치는 이제 부동산으로 오염된 현대 건축을 정화시키고, 거주자의 개별적인 삶을 끌어안는 미래적인 건축 가치로서 부각될 것이 틀림없다. 건물의 외형이 절대화될 때는 그 안에 사는 사람이 소외되지만, 건물에서 공간이 강조되면 건물 안에 사는 사람이 건축의 중심에 놓이기 때문이다.

우리는 건축에서 '공간'의 가치가 우리나라 역사에서는 5천 년 동안 갈고 다듬어 온 가치이기도 했다는 사실을 알아야 한다. 서양 중심의 현대 건축에서는 '공간'이 최신 가치이지만, 우리는 이미 '공간'의 가치를 수천 년 동안 쌓아왔다. 따라서 우리는 르 코르뷔지에와 안도 타다오의 건축을 통해 건축에서 공간의 가치와 우리 전통이 이룩해 놓은 가치를 동일 선상에서 재해석할 필요가 있다.

현대 건축의 등장

오늘날 우리가 사는 입방체 모양 건축이 본격적으로 세상에 나타나기 시작한 것은 제 1차 세계 대전 이후부터였다. 그전까지만 해도 서양에서는 철골이나 시멘트와 같은 재료로 집을 짓지 않았다. 주로 온실이나 공장 같은 특수한 건물만 철골이나 시멘트와 같은 재료로 지었을 뿐이었고 대부분 돌이나 나무로 집을 지었다. 제 1차 세계 대전의 파괴로 주택이 초토화되자 철골, 콘크리트, 유리를 주재료로 하는 현대식 건축이 가장 빨리, 싼 가격에 지을 수 있는 유형의 건축이었기 때문에 본격적으로 지어지기 시작했다. 그렇게 장식이 없고 경제적인 건축들이 그 안에 사는 사람들의 편리함만을 고려하여 디자인되었다. 모양을 보면 요즘 집들과 구조가 거의 똑같다. 지금 우리가 살고 있는 건축의 구조는 이때 일반화되었다.

이런 건물들이 세워진 게 벌써 백여 년이 지났으니, 당시 건물들이 과거 전통 건축 양식과 비교해 얼마나 혁신적이었는지 짐작할 수 있다. 그 당시 한반도는 일본 제국주의에 있었고,

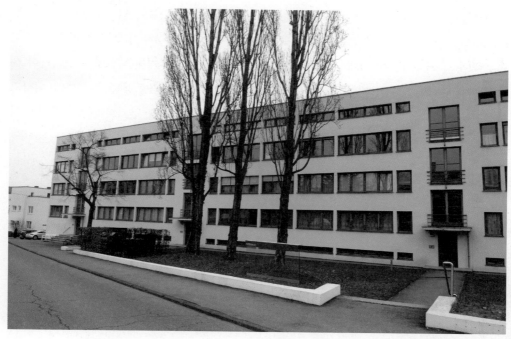

독일 슈투트가르트의 바이센호프 주택단지에 들어선 초기 현대 건축

근대 건축이라는 미명하에 서양식 신고전주의 양식 건축들이 들어서고 있었다. 우리는 이러한 건축물들을 근대 건축이라 알고 있고, 지금은 관광을 촉진시키는 역사적 산물들로 존중한다. 하지만 엄밀히 말하자면 이런 건물들은 반 현대적인 특징을 가지고 있었고 개념적으로는 서양의 고전주의 양식에 속한 것이었다. 이러한 점에서 우리는 이 땅에 있는 근대 건축물들을 비판적인 시각에서 바라볼 필요가 있다.

20세기 초에 등장했던 서양 현대 건축가들은 신고전주의 근대 건축이 정치적 권력이나 종교에 헌신했던 스타일이라며 매섭게 공격하면서 등장했다. 이들은 장식이 하나도 없는, 사는 사람들의 기능과 생산성만을 고려한 심플한 건축들을 선보이고 단번에 대중적인 인기를 얻으면서 현대 건축이라는 새로운 흐름을 만들었다.

이런 흐름을 주도했던 건축가들은 미국의 프랭크 로이드 라이트, 독일의 미스 반 데어 로에, 프랑스의 르 코르뷔지에와 같은 현대 건축의 천재들이었다. 제 2차 세계 대전 전후로 이 새로운 그룹의 건축가들은 세계 건축계를 장악했고, 장식이 없는 기능주의 양식 건축들이 세계 도처에 만들어졌다. 급기야 이들은 자신들의 건축 스타일을 '국제 양식International Style'이라고 부르는, 즉 세계의 모든 지역에서 받아들여야 하는 보편적인 건축 양식이라는 오만에 빠지기까지 했다.

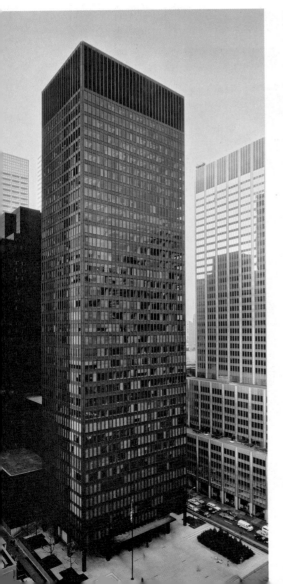

초기에 지어졌던 현대 건축들은 심미적 가치나 철학적 가치와 같은 인문적이고 정신적인 가치보다 기능성이라는 물리적 가치만을 추구했다. 표면적으로는 많은 사람들에게 삶의 공간을 평등하고 경제적으로 공급한다는 윤리적 이념에 입각한 것처럼 말했지만, 사실은 건축 제작의 기능성을 더 중점적으로 고려했다. 그래서 나오게 된 형태가 장식이 하나도 없는 입방체 모양 건축이었다. 건물 형태가 전부 직선으로 되어 있으니 대량 생산된 철골이나 유리 재료를 쉽게 가공해서 아무리 높은 빌딩이라도 싼 가격에 만들 수 있는 디자인이었다. 당시에 이런 건물들은 건물에 사는 사람들보다 건물 디자인을 의뢰했던 부동산 업자들이 좋아했다고 한다. 건축과 부동산의 유착 관계는 제 2차 세계 대전 이후 국제 양식의 건축부터 시작되어 국내까지 영향을 미쳤다. 오늘날 부동산 문제들은 대부분 이런 현대 건축의 디자인적 특징으로부터 기인한 것이다.

대표적인 국제 양식 건축인 뉴욕 시그램 빌딩

공간을 보다

당시 현대 건축의 흐름이 건물의 기능적 외향에만 관심을 두고 경제적인 건물 제작에만 몰두했던 것만은 아니었다. 이런 흐름과는 다른 방식으로 현대 건축에 담을 수 있는 다른 가치를 찾았던 건축가들도 있었다. 프랑스의 르 코르뷔지에가 바로 그런 건축가였다. 제 2차 세계 대전 이전까지만 해도 그는 독일 건축가들의 동료로서 철골과 시멘트를 중심으로 입방체 모양을 단위로 하는 기능주의 양식의 건축을 많이 만들었다.

1920년대 독일 정부가 지원했던 바이센호프 주택단지에 있는 르 코르뷔지에의 주택 건축을 보면 전형적인 기능주의 건축의 외형을 보여 준다. 물론 자세히 보면 이때부터 그는 다른 독일 건축가들과 차별화된 시도를 하지만, 그런 시도들은 어디까지나 기능주의 건축의 입방체 스타일 안에서 이루어져서 잘 파악되지 않는다.

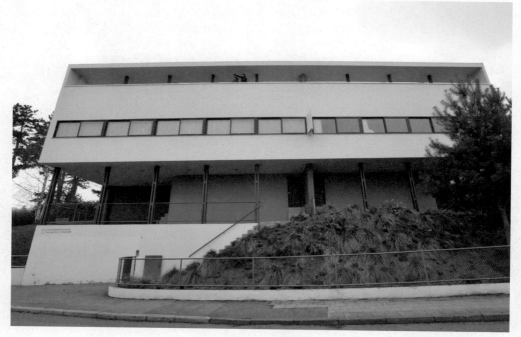

독일 바이센호프 주택단지에 있는 르 코르뷔지에의 초기 기능주의 양식의 건축

17

제 2차 세계 대전 이후 르 코르뷔지에는 기능주의 양식 건축물을 많이 만들었지만, 이전과는 다른 면모를 보여 준다. 건물의 기능적 외양에 사로잡히기보다는 기능주의 양식 틈새에 공간성을 집어넣기 시작했다. 물론 기능주의 양식인 건축물들을 디자인할 때도 '공간'에 대한 관심은 어느 정도 비추었지만, 제 2차 세계 대전 이후로는 본격적으로 '공간'을 탐구하기 시작한다. 서양 문화권에서는 공간을 중심으로 건축을 시도한 적이 없었기 때문에 서양 건축 역사에서는 초유의 사태였다. 그리스, 로마 시대부터 로마네스크, 고딕, 르네상스, 바로크, 로코코, 19세기 신고전주의 건축에 이르기까지 서양 문화권에서는 건물을 형태 중심으로 디자인해왔다. 르 코르뷔지에에 와서야 건축에서 공간을 구현하기 시작했고, 공간이 주는 미학적 감흥을 적극적으로 추구하기 시작했다. 그렇게 공간의 가치를 구현한 르 코르뷔지에의 대표적인 건축물이 바로 롱샹 성당이다.

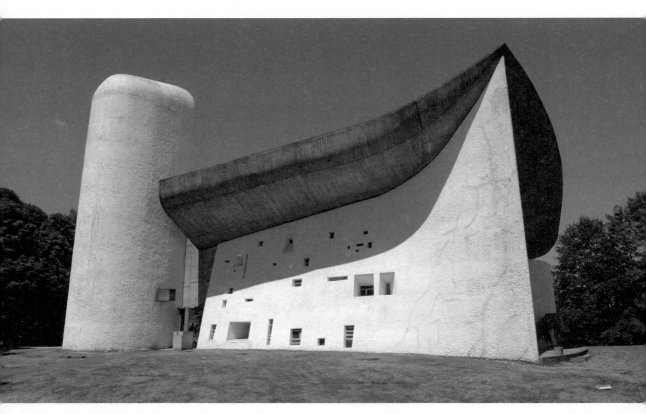

롱샹 성당의 조각적인 외형

이 건축물은 지금 봐도 건축물이기보다는 조각에 가까운 외형으로 도저히 20세기 중반에 만들어진 것으로 보기 어렵다. 이렇게 유기적인 조각 형태로 건축물을 디자인하는 것은 최근에 이르러서야 비교적 본격화되는 현상이다. 그런 점에서 롱샹 성당은 시대를 앞서간 건축이었다는 것을 알 수 있다. 건물의 모양만 봐서는 르 코르뷔지에가 예전에 독일 건축가들과 교류하면서 기능주의 양식 건축들을 디자인한 것이 맞는지 의심이 갈 정도이다. 실제로 이 건축물을 본 독일의 옛 동료인 기능주의 건축가들은 그를 비난했다. 이 건물의 핵심은 건축물의 희한한 외형이 아니다. 건물 밖에서 머물지 않고, 건물 안으로 들어가 보면 이해할 수 있다.

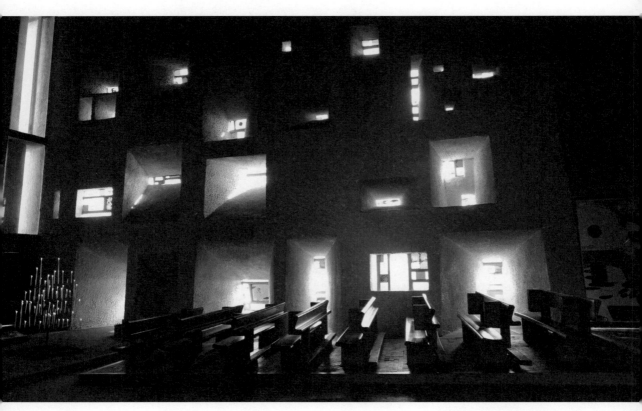

종교적 감동으로 충만한 롱샹 성당 실내

두꺼운 벽으로부터 흘러들어오는 밝은 빛이 실내의 어둠과 강렬한 대비를 이루면서 성당의 종교적인 분위기를 더없이 숭고하게 만든다. 이 성당의 희한한 형태에 고개를 갸우뚱하던 사람들은 성스러운 실내 공간을 만나면서 한없이 감동에 빠진다. 현학적인 건축 이론들도 이 장면 앞에서는 말을 잃는다. 공간성을 추구해온 르 코르뷔지에의 모든 노력은 바로 이 공간에서 집대성되었다고 할 수 있다. 건축물은 바깥의 모양이 아니라 안의 공간이 중요하다는 사실도 이 장면을 통해 절감하게 된다. 많은 사람들은 롱샹 성당을 그의 최고 걸작으로 뽑으며, 20세기 현대 건축의 대표작으로도 인정한다.

롱샹 성당에 감동하여 건축가가 되었으며, 르 코르뷔지에의 건축 공간을 현대 건축에 더욱 발전시킨 건축가가 바로 안도 타다오였다.

안도 타다오, 르 코르뷔지에를 만나다

르 코르뷔지에는 롱샹 성당 이후로도 뛰어난 공간의 건축물들을 많이 디자인했다. 그의 공간 중심 건축은 당시 일본 건축가들에게 인기가 많았다고 한다. 당시 세계를 주도하던 건축가로는 미스 반 데어 로에나 프랭크 로이드 라이트 같은 사람들이 있었는데, 그들에 비해 르 코르뷔지에는 뛰어난 명성을 가지고 있었지만 약간 비주류에 속해 있었다. 일본 건축가들은 르 코르뷔지에를 더 좋아했고, 그런 건축가들 중 한 명이 바로 안도 타다오였다.

안도 타다오는 르 코르뷔지에를 좋아하기만 했던 것은 아니었다. 그는 르 코르뷔지에가 반쯤 열어 놓은 현대 건축에서 정확하게 '공간'을 보았고, '공간성' 문제를 정제된 건축 언어로 담아 건축에서 본격적인 가치로 승화·발전시켰다. 역사적으로는 르 코르뷔지에의 건축 공간이 안도 타다오의 건축에 이르러 완성되었다고 할 수 있을 정도였다.

기능주의 건축이 형식주의 매너리즘으로 치달았던 1970년대 후반 이후 안도 타다오의 공간 중심 건축은 현대 건축의 새로운 가능성과 목적을 제시하면서 계속해서 발전하도록 만들었다. 1980년대부터 그의 건축은 세계 건축계에 큰 돌풍을 일으킨다.

이러한 역사적 과정을 통해 르 코르뷔지에의 못다 이룬 공간 중심 건축관은 안도 타다오를 통해 완성된 셈이었다. 안도 타다오는 르 코르뷔지에의 유산을 이어받아 새로운 건축의 가능성을 만들었으니 두 건축가의 관계는 현대 건축이라는 거대한 흐름 속에서 중요한 흐름을 만들었다. 이들을 통해 현대 건축에 본격적으로 구축된 '공간'이라는 가치는 이후 세계 건축 발전에 큰 기여를 하게 된다.

한 번도 직접 만난 적이 없었던 서양 건축가 르 코르뷔지에와 동아시아 한쪽 끝에 있었던 건축가 안도 타다오가 처음 만난 것은 헌책방에서였다.

안도 타다오는 젊었을 때 아마추어 복서로 복싱을 했다고 한다. 실력이 있던 선수는 아니었고, 주로 선수들의 연습 상대를 했다. 생계를 위해 건설 현장에서 노동 아르바이트도 했는데, 이것이 나중에 그가 건축을 전공하지 않았음에도 불구하고 건축가로서 활약할 수 있는 자산이 된다. 건축가로 활동하던 초기부터 노출 콘크리트 기법을 자신의 트레이드마크처럼 활용할 수 있었던 데에는 건축 현장에서 쌓은 경험이 크게 작용했다.

오사카의 가난한 서민 출신으로 그의 형은 야쿠자였다고 한다. 그런 환경에서 복싱을 했으니 남다른 성격임을 짐작할 수 있다. 실제로 그의 얼굴 사진을 보면 눈빛이 예사롭지 않다. 그의 성격에 관한 에피소드들은 적지 않으며, 그의 설계 사무실에서는 말보다 재떨이가 먼저 날아간다는 말이 있는 것을 보면 약한 기질의 소유자가 아닌 것은 확실하다.

그는 아마추어 복서이자, 건설 노동자로 아르바이트하던 중 우연히 헌책방에 들러 르 코르뷔지에의 작품집을 보았다고 한다. 아마도 책 표지에 롱샹 성당이 인쇄되지 않았을까? 거친 시멘트로 만들어진 어두운 실내에 밝은 빛이 파고드는 강렬한 이미지의 건물 흑백사진이 그를 매료시켰다. 여기서 그는 인생의 큰 전환점을 맞이한다. 바로 복서를 때려치우고 이런 건축을 하는 건축가가 되리라 작심했지만, 당장 주머니에 돈이 없어서 반드시 르 코르뷔지에의 작품집을 다시 사러 오겠다고 헌책방 주인에게 다짐한다. 이후 대전료를 받자마자 한달음에 헌책방을 찾아서는 봐 두었던 작품집을 품에 안고 집에 돌아간다. 안도 타다오는 르 코르뷔지에를 흠모하며 작품집의 건축 도면을 수도 없이 베꼈다고 한다. 당시 그는 건축대학

에 진학할 형편이 안 되었던 가난한 고졸자여서, 건설 아르바이트를 하면서 독학으로 건축을 공부할 수밖에 없었다. 동경대학교 건축과 교수로 은퇴한 그는 대학에서 건축 공부를 하지 못했던 것에 대한 콤플렉스가 컸다고 한다. 거기에 대한 부조리한 대접도 많이 받았을 것이다.

그는 건설 노동으로 번 돈을 모아 르 코르뷔지에의 건물을 보러 가려고 했지만, 당시에는 해외 여행이 자율화되지 않아 몇 년을 더 기다려야 했다. 그때까지는 열심히 아르바이트하고, 건축 도면을 그리면서 건축 공부를 했다. 마침내 해외 여행 자율화가 시작되자 그는 곧바로 프랑스로 떠났다. 지금처럼 비행기를 타면 바로 프랑스로 갈 수 있는 상황은 아니었다. 당시 유럽으로 가는 최단 경로는 러시아로 이동해서 대륙횡단 열차를 타는 것이었는데, 꽤 험난한 여정이었다. 그는 프랑스로 향하는 오랜 열차 여행 속에서 부지런히 많은 책을 읽었다고 한다. 비록 그는 고등학교만 졸업했지만 손에서 책을 놓지 않는 방대한 독서가였다. 그런 점에서 보면 그의 이런 이력이 어떤 이론에도 사로잡히지 않는 자유로운 건축을 가능하게 했을지도 모른다. 그러나 어려운 과정을 통해 겨우 롱샹 성당에 도착했지만, 아쉽게도 그는 르 코르뷔지에를 만날 기회를 얻지 못했다. 르 코르뷔지에가 이미 몇 달 전에 세상을 떠났기 때문이었다. 그렇게 일본의 젊은 건축학도와 프랑스 건축 거장은 얼굴 한번 못 보고 롱샹 성당을 중심으로 운명이 엇갈렸다.

롱샹 성당에 도착한 안도 타다오는 꿈에 그리던 롱샹 성당에 오래도록 머물면서 성당의 미세한 디테일까지 관찰하며 연구했다고 한다. 도면만 수십 번 베껴 그렸으니 그의 머릿속에는 이미 롱샹 성당이 들어앉아 있었을 터인데, 실제로 본 롱샹 성당은 도면과 실제를 대조해 볼 수 있는 더할 나위 없이 좋은 학습 대상이었을 것이다.

이론이 아닌 현장에서 구축된 건축 세계

롱샹 성당을 본 안도 타다오는 내친김에 유럽 전체를 한 바퀴 돌면서 이국적인 환경과 이런 환경에 따라 지어진 건축들을 살펴보며 앞으로 자신이 디자인할 건축에 대한 밑그림을 그려갔다. 바다를 건너 미국까지 한 바퀴 돌면서 공간과 건축에 대한 감흥을 느꼈고, 건축에 관해 많은 공부를 했다. 그의 건축 세계는 책이나 이론보다는 현장의 공간과 그에 따른 인간의 다양한 건축적 지혜를 직접 관찰하면서 형성되어 갔다. 그렇게 만들어진 건축관은 어느 누구의 영향도 받지 않은 순수한 자신만의 것이었다.

안도 타다오가 건축 활동을 시작했던 1960~1980년대 세계 건축계는 모더니즘에 대한 포스트모더니즘의 격렬한 비판이 일어난 시기로, 일본에서도 포스트모더니즘의 물결이 요동치고 있었다. 이런 상황에서 건축 설계를 하던 안도 타다오는 처음부터 모더니즘이나 포스트모더니즘의 세계적인 양식 흐름과는 상관없이 노출 콘크리트를 중심으로 하는 자신만의 독특한 건축물들을 디자인하고 있었다. 이러한 건축 방식은 수십 년이 지난 지금까지도 그대로 이어지고 있다.

동경대학교 정보학관 · 후쿠타케관

노출 콘크리트로 만들어진 갤러리 아카

안도 타다오가 동경대학교 건축과 교수일 때 설계했던 동경대학교 정보학관을 보면 그의 초기작에서 볼 수 있었던 노출 콘크리트 건축 방식이 변함없이 지속되고 있음을 알 수 있다. 이제는 포스트모던을 지나 해체주의에서 또 다른 유형의 건축물들이 나오고 있는데, 안도 타다오의 건축은 시공 기법이나 스타일 면에서는 변화 없이 이어져 오고 있음을 알 수 있다. 이렇게 한 건축가의 건축 스타일에 변화가 없으면 식상해지기 쉽고, 세간의 관심 밖으로 사라지는 경우가 일반적이다. 한마디로 매너리즘에 빠지는 것이다. 그러나 사람들은 여전히 안도 타다오의 변화 없는 스타일의 건축에 찬사를 보내며, 적은 나이가 아님에도 불구하고 그는 일선에서 활약하고 있다. 어떻게 그런 것이 가능했을까? 그것은 바로 안도 타다오가 만든 건축들이 가지고 있는 변화무쌍한 공간 때문이었다. 형태는 단순하며 무표정하고, 건축 재료나 공법에서도 눈에 띄는 변화가 없지만 안도 타다오의 건축에서는 단 하나도 같은 공간이 없다. 형태는 일관되지만 그의 건축물들은 벽, 창, 계단 등 각종 건축 요소가 공간을 이루며 무한히 다르게 표현되기 때문이다. 그의 공간은 전형이 없고 언제나 다르다. 건축 스타일이 일관된 중심을 잡고, 건축에 담기는 공간들이 모두 개성이 강하며 매력적이므로 식상할 수 없는 것이다.

공간을 부각하기 위해 안도 타다오는 건물의 표면을 가능한 아름답거나 자극적으로 보이지 않도록 시멘트의 맨얼굴을 화장기 없이 그대로 드러내었다. 사람으로 치면 본 얼굴에 자신이 있는 것이었다.

그는 온갖 지적인 단어들로 무장하며 나타났다가 사라졌던 모더니즘이나 포스트모더니즘, 해체주의 등의 양식을 대부분 따르지 않았고 자신만의 고유한 건축 세계를 지향했다. 그 중심은 '공간'이었다. 그는 자신의 건축에서 건물 모양이 아니라 공간이 두드러지기를 바랐다. 눈에 보이지 않는 공간은 아무런 시각적 맛이 없는 노출 콘크리트 위에서 가장 잘 드러났다.

그는 건물 모양 즉, 양식을 드러내려 했던 다른 건축가들과는 달리 건물 외형을 숨기면서 공간을 부각하려고 했다. 결과적으로 그의 공간은 르 코르뷔지에의 공간처럼 사람들에게 감동을 주었고, 이로써 세계적인 건축가로 인정받게 되었다.

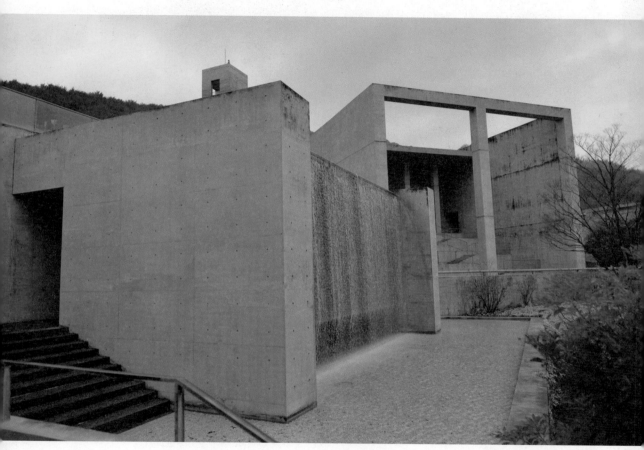

사람들의 오감을 매료시키는 안도 타다오 건축의 매력적인 공간들

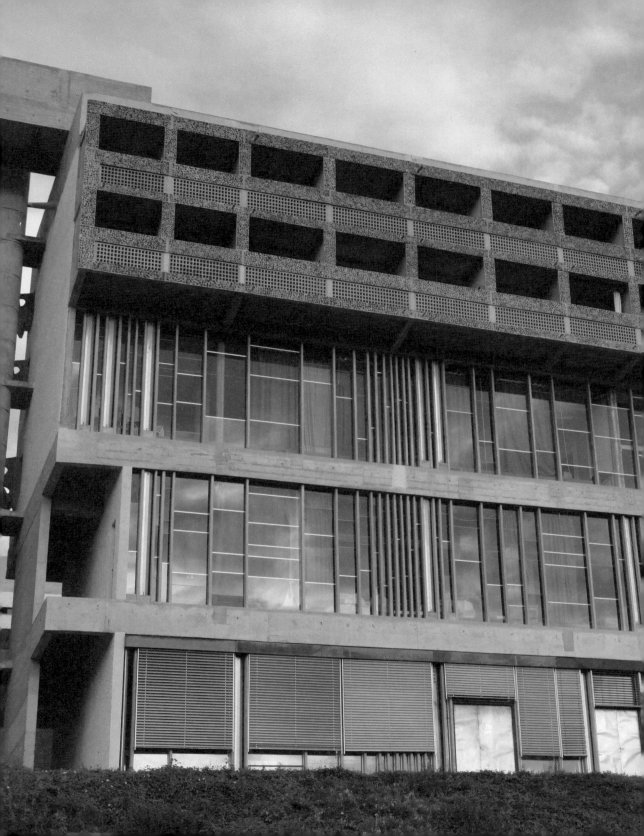

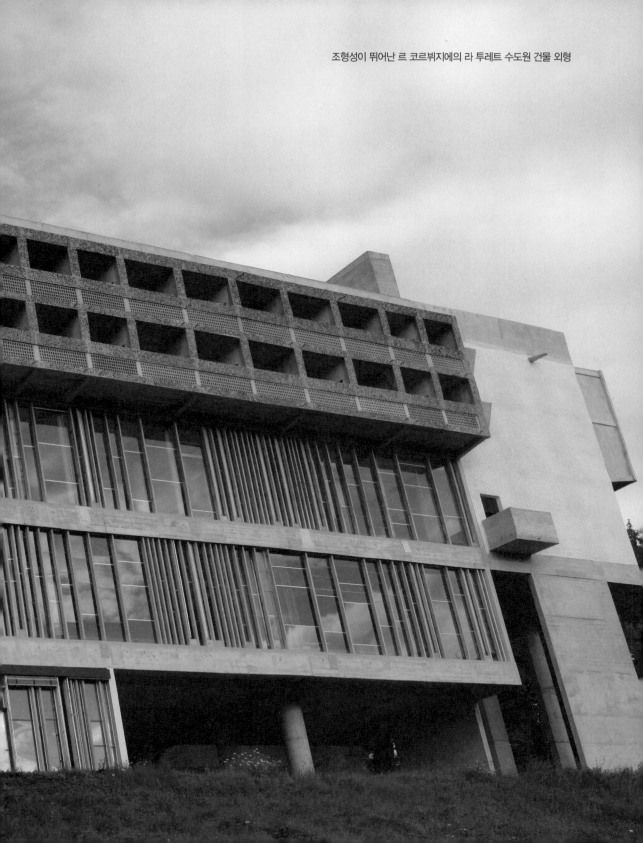

조형성이 뛰어난 르 코르뷔지에의 라 투레트 수도원 건물 외형

일본 건축과 르 코르뷔지에와 안도 타다오

르 코르뷔지에는 건축에서 공간만을 추구한 것은 아니었다. 그의 건축은 공간적 감동과 더불어 건물 외형의 조형성도 뛰어났다. 그의 걸작 중 하나인 라 투레트 수도원^{Couvent de La Tourette} 건물의 앞면을 보면 구조적으로 심플한 박스 모양이지만, 독일 출신의 다른 현대 건축가가 만든 건축의 무표정한 형태와는 달리 층층이 건축 재료나 비례, 구조 등에 변화를 주어 단순한 구조를 가진 건축물의 외형을 전혀 단조롭지 않게, 조형적으로 강한 인상을 주도록 디자인했다. 건물 안 공간뿐 아니라 바깥 모양까지 모두 신경 쓴 완성도 높은 건축이라고도 평가할 수 있다. 공간을 중심에 놓고 이 건물을 살펴보면, 아직 공간만 가지고 건축을 자신감 있게 디자인하지 못하는 과도기적인 모습을 보인다. 사실 롱샹 성당을 좋게만 봐서 그렇지 건물의 독특한 외형은 건물 안의 공간적 감동을 방해하는 측면이 있다.

안도 타다오의 건축에서는 아무런 느낌을 느끼지 못하게 건물 외형을 무화^{無化}시키면서, 건축의 중심을 완전히 건물 안 공간으로 옮겼다는 것을 알 수 있다. 그의 건축이 단조로운 시멘트로 마감된 것은 건물 모양을 아름답게 디자인할 수 없었기 때문이 아니라 공간을 부각시키기 위한 방법이었다. 그런 점에서 보면 르 코르뷔지에의 건축은 아직 공간 속으로 완전히 들어가지 못했다.

이렇게 건축을 공간 중심으로 사유하고 디자인했던 것은 르 코르뷔지에가 처음은 아니었다. 건축을 외형 중심으로 바라보았던 것은 서양의 전통이었다. 서양에서는 오랜 옛날부터 건물을 항상 바깥에서 규모와 장식으로만 대했다. 공간 중심으로 건축의 전통을 이어온 것은 사실 동아시아 건축의 공통적인 특징이었다.

서양 현대 디자인은 동아시아 건축에 많은 영향을 받았다. 먼저 네 개의 기둥을 중심으로 모듈로 이어가는 건축 방식은 동아시아 건축의 특징과 많이 닮았다. 서양 고전 건축에서는 기둥을 중심으로 건축을 만들지 않았다. 특히 돌로 지어진 건물은 무거운 하중을 기둥뿐 아니라 벽이 짊어졌다.

공간을 중심으로 건축을 디자인하는 중국과 일본, 한국

건축에서 장식을 배제하고 재료의 속성을 그대로 드러내려 했던 르 코르뷔지에의 건축 방식도 동아시아 건축의 영향이었다. 건물을 이루는 재료의 속성을 다른 재료로 가리지 않고 그대로 드러내려 했던 접근은 동아시아 건축의 일반적인 특징이었다. 기껏해야 나무 재료에 단청 정도만 그렸지 동아시아 건축은 대부분 재료의 질감을 가리지 않고 그대로 두려고 했었다. 특히 조선 후기 건축물들은 장식을 하지 않았을 뿐 아니라 휘어진 나무를 다듬지 않고 그대로 썼다.

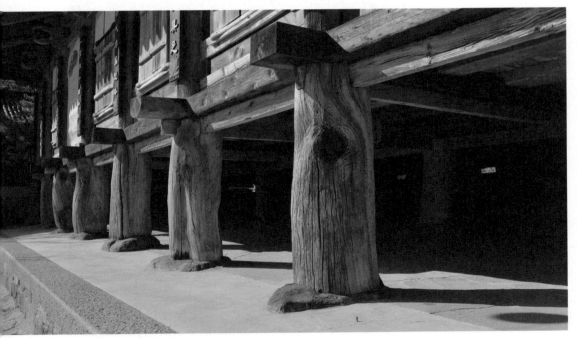

휘어진 나무와 자연 돌의 속성을 그대로 사용해서 만든 화엄사의 보제루

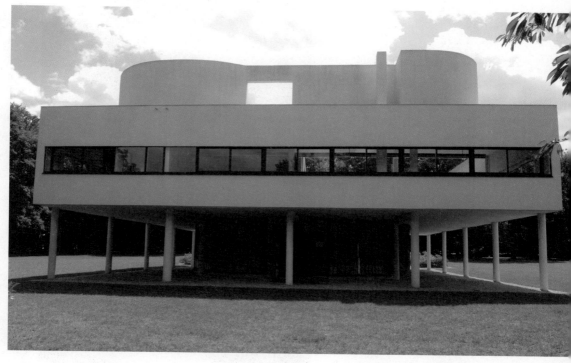

르 코르뷔지에의 초기 걸작인 빌라 사보아

르 코르뷔지에가 건축에서 공간을 보게 된 것도 동아시아 건축 특히, 일본 고건축의 영향이었을 것으로 추정된다. 왜냐하면 서양 전통 건축에서는 공간을 중심에 놓은 적이 한 번도 없었으며, 실제로 그의 건축 구조에서 동아시아 건축의 영향을 찾을 수 있기 때문이다. 가령 그의 초기 걸작인 빌라 사보아Villa Savoye를 보면 동아시아 건축의 영향을 확실히 느낄 수 있다.

이 건물의 구조를 보면 가느다란 여러 개의 기둥에 의해 건물이 2층 높이로 올라가 있는 듯한 모습이다. 르 코르뷔지에는 이 가느다란 기둥들에 의해 올려진 구조를 '필로티Piloti'라는 이름을 붙여서 마치 현대 건축의 새로운 발명처럼 이야기했다. 하지만 이런 구조는 우리나라의 정자 구조와 흡사하여 익숙하다. 이처럼 르 코르뷔지에가 동아시아의 정자 구조에 영향을 받은 흔적들을 볼 때 공간에 대한 아이디어도 분명 동아시아 건축으로부터 얻었다고

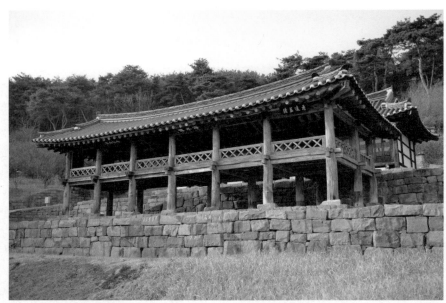

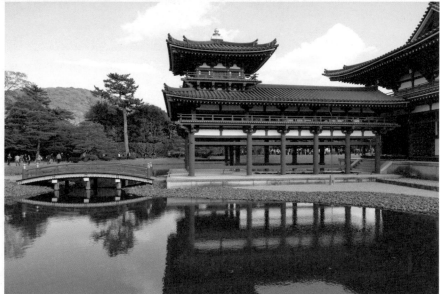

정자 구조를 갖는 한국의 임이정과 일본의 뵤도인

볼 수 있다. 일본 건축가들이 유독 그를 좋아했던 데에는 이러한 건축적 유사성이 있었기 때문일 것이다.

르 코르뷔지에는 시멘트와 철골로 지어지는 현대 건축에서 동아시아적인 공간 표현이 가능하다는 것을 실천해 보여주었고, 안도 타다오는 현대 건축에서 공간 추구가 가능하다는 것을 르 코르뷔지에를 통해 알게 되었다. 겉으로는 안도 타다오의 건축이 르 코르뷔지에의 건축으로부터 파생된 것처럼 보이지만, 실제로 안도 타다오가 르 코르뷔지에의 건축에서 보았던 것은 공간의 가능성이었고, 그것은 곧 일본의 전통이 현대화될 수 있다는 희망의 실마리였다.

안도 타다오는 르 코르뷔지에의 건축뿐 아니라 유럽과 미국의 여러 건축을 둘러 보고 일본으로 돌아와서는 남의 것을 전혀 참고하지 않은 채 처음부터 자신만의 건축을 추구했다. 그는 시작부터 공간을 중심으로 하는 건축을 디자인했다. 그 뒤에는 공간에 대한 뚜렷한 믿음이 있었고, 이러한 믿음은 궁극적으로 일본 전통 건축에 대한 믿음이었다. 그래서 그는 일본 전통 건축을 가장 성공적으로 현대화한 건축가로 꼽힌다. 르 코르뷔지에를 통해 일본 건축의 가치를 현대화해야 한다는 확신과 자신의 건축 세계에 관한 실마리를 잡았던 것이다.

공간을 중심으로 안도 타다오와 르 코르뷔지에, 일본 전통 건축은 서로 연쇄적인 인과 관계의 고리를 이어왔다. 안도 타다오는 건축으로 르 코르뷔지에와 연장 선상에 놓여 있지만, 일본 문화 입장에서 보면 르 코르뷔지에는 일본 전통 건축을 되찾는 허브 역할을 했다. 이러한 배경을 가지면서 안도 타다오는 지금까지도 어느 누구와도 유사하지 않으며, 일본의 문화적 특징을 그대로 녹여낸 건축을 해오고 있다. 이제 그의 건축물들을 구체적으로 살펴보자.

자연을 끌어안은 아와지 유메부타이

안도 타다오의 자연주의 건축관을 잘 보여주는 것 중 하나는 바로 일본 아와지에 있는 유메부타이淡路夢舞台이다. 이곳은 공원과 국제회의장, 리조트 시설을 갖춘 복합 공간으로 아래에서 보면 광대한 수공간과 건축물들, 그 뒤로 산의 경사가 하나로 이어지는 장쾌한 경관을 볼 수 있다. 분명 인공으로 만들어진 건축물들인데, 뒤쪽의 산과 앞쪽의 수공간은 넓고 광활한 인상을 주면서 이 공간 전체를 자연물과 인공물의 구분없이 하나로 이어지게 만든다. 특히 계단처럼 디자인된 물길이 산 위에서 내려와, 높은 산에서 가파르게 내려오는 경사의 흐름이 인공 시설에 얹혀 자연스럽게 하나로 이어지기 때문에 건축과 자연의 조화가 더욱 두드러진다. 안도 타다오의 건축 중에서는 자연과의 조화가 가장 거대하고 전면적으로 이루어지는 곳이라고 할 수 있다.

이 공간에서 가장 인상적이면서도 중심을 이루는 부분은 바로 산 위에 만들어진 화단 시설이다. 이 화단은 위쪽으로 급경사를 이루면서 내려오는 산의 경사를 그대로 받으며, 마치 산의 일부인 것처럼 만들어졌다. 산의 높은 경사면에 거대한 화단이 만들어졌다는 것이 특이하고 드라마틱하며, 이 화단을 통해 건축과 자연이 합을 이루는 것은 현대 건축에서 보기 힘든 장면이다. 특히 계단의 구조를 이용하여 수많은 화단의 블록을 형성한 디자인도 독특하고 놀라운데, 각 화단의 나누어진 블록 면들을 산허리의 유기적인 경사면에 맞추어 산의 자연스러운 곡면과 화단의 규칙적인 형태들을 조화시킨 아이디어가 뛰어나다. 이러한 장면을 보면 안도 타다오가 단지 건축 디자인만을 잘하는 사람이 아니라 오브제 디자인에서도 뛰어난 역량을 가지고 있다는 것을 느낀다.

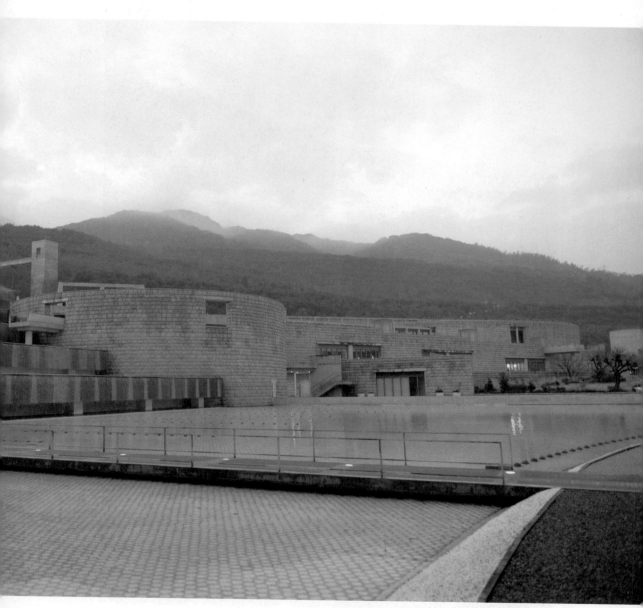

넓은 수공간, 건물들, 거대한 산이 아름다운 장면을 만드는 유메부타이

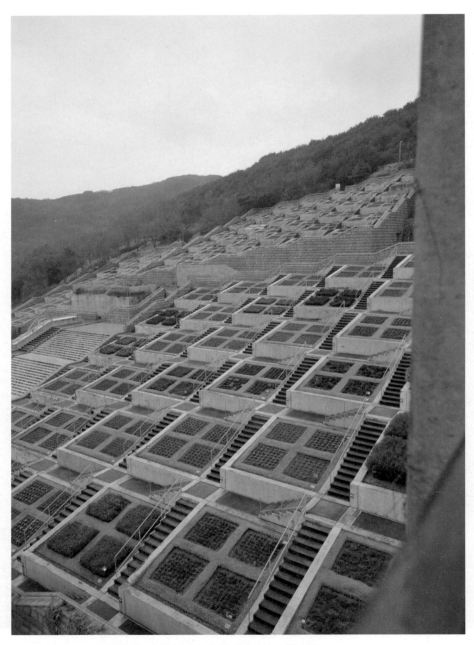

산의 가파른 경사와 불규칙한 면을 따라 만들어진 계단과 화단의 압도적인 위용

거대한 화단의 위에서 본 전망도 뛰어나지만, 아래에서 보는 경관도 대단하다. 화단 아래로 산에서 흘러내려오는 물줄기를 유도했기 때문에 아래쪽에서 보면 계단과 화단이 어우러진 장면 아래로 물이 폭포수처럼 광활하게 흘러 아름다우면서도 압도적인 장면을 연출하고 있다.

분명 이 장면은 거대한 시멘트로 만들어진 지극히 인위적인 시설물임은 틀림없는데, 마치 깊은 계곡 속에 들어와서 거대한 폭포를 맞이하는 기분이 든다. 물이 흘러내려오는 뒤쪽으로 거대한 화단과 가파른 산이 하나로 이어지는 것도 눈에 띈다. 이러한 장면 속에서 산과 시멘트 시설들이 위화감 없이 하나의 유기적 구조를 이루는 것도 현대 건축에서는 보기 어려운 성취이다. 이는 안도 타다오가 건축을 어떻게 생각하는지를 보여주는 사례라 할 수 있다.

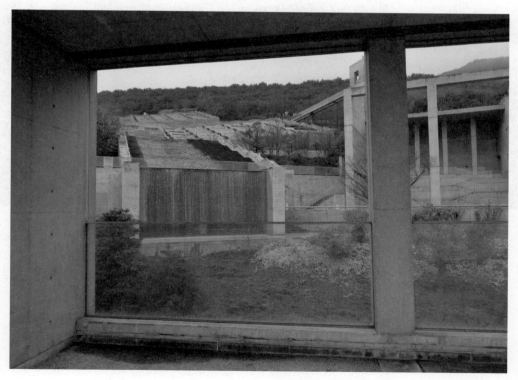

화단 아래쪽에서 볼 수 있는 수공간의 위용 가득한 장면

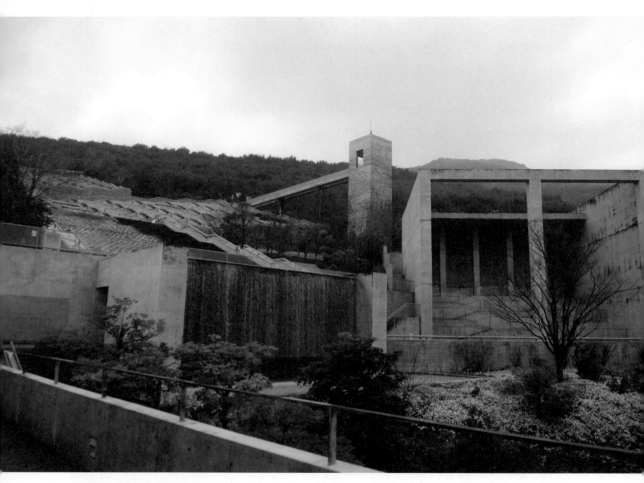

유메부타이 안쪽의 역동적인 공간

그에게 건축은 동아시아의 옛 선배들이 그랬던 것처럼 자연과 대립하는 존재가 아니라 하나로 어울려야 하는 존재였다. 그런데 이 아름다운 장면에서 놓쳐서는 안 될 사실은 바로 이것이 우연의 소산은 아니라는 것이다. 이 장면을 바라보는 건물 구조가 마치 사진기의 뷰파인더처럼 아름답게 포착되고 있다. 건축에서 이렇게 아름다운 장면을 끌어들이는 것을 동아시아에서는 차경借景이라고 하여 중요하게 여겼다. 동아시아의 건축이 공간을 지향했던 가장

큰 이유 중 하나는 건물 안으로 아름다운 자연경관을 끌어들여야 했기 때문이다. 안도 타다오는 시멘트로 지어진 현대 건축에서 그런 고난도의 가치를 얻고 있다. 서양 건축에서는 절대로 볼 수 없는 현상이다.

유메부타이가 자연을 따르면서 얻는 것 중에 하나는 바로 무계획적인 공간이 자아내는 역동적인 공간성이다. 큰 산이 뒤를 받쳐주는데, 그 아래로 빈 상자 같은 건물과 물이 흘러내리는 입방체 모양의 건물들이 횡으로 이어진다. 그 뒤로는 산의 경사와 함께 흘러내려오는 수많은 계단과 화단으로 이루어진 시설들이 이어지며, 탑처럼 혼자 위로 솟구쳐 오른 엘리베이터 탑이 포인트를 이루고 있다. 무언가 무질서하지만, 건축의 무질서한 배치로부터 대단히 역동적인 공간감을 얻는다. 이것은 엄격하게 계획된 건축에서는 얻을 수 없는 공간적 감동이다. 건물이 산의 형태를 따라 배치되고 디자인되었기 때문에 얻을 수 있는 결과이다.

기본적으로 안도 타다오는 유메부타이에서 산의 경사면을 그대로 받아들이며 각종 건축물을 배치했기 때문에 이런 장면, 이런 건축에 감동을 얻을 수 있었다. 전적으로 산의 불규칙한 경사면이 이런 공간을 디자인했다고 할 수 있으니 그는 설계비의 일정 부분을 건물 뒤에 있는 산에 양보해야 하지 않을까 싶다. 이처럼 불규칙한 공간의 가치는 서양 현대 건축에서는 시도되기 어려운 가치인데, 안도 타다오는 동아시아 건축의 경험을 그대로 현대 건축에 적용하여 뛰어난 성취를 이루고 있다.

주변을 종교화하는 물의 절

물은 만물을 머금는 거울 같다. 아무리 거대한 자연이 있어도 물은 거울처럼 다 비추어 머금는다. 물은 투명하게 비어있으면서도 자연을 있는 그대로 그릴 수 있는 뛰어난 재주를 가지고 있다. 뿐만 아니라 똑같은 것을 상하로 대칭하기 때문에 물은 미학적으로 초현실적인 미적 체험을 돕는다. 물을 보면서 많은 사색을 하는 데에는 물이 자아내는 이러한 초현실적인 조형 솜씨가 작용했기 때문이라고 할 수 있다.

연못을 둘러싸고 유려한 산이 펼쳐져 있으며, 그런 풍경이 연못에 그대로 비치는 사진은 연못의 아름다운 풍경을 찍은 것 같다. 이 연못은 부처가 모셔진 법당의 윗부분이다. 좀 더 시야를 넓히면 둥근 형태의 시멘트 구조로 연못이 만들어져 있고, 연못 가운데 법당으로 내려가는 계단이 있다. 마치 모세의 기적처럼 물이 둘로 갈라지면서 계단이 만들어진 것 같다.

주변으로는 산속의 자연경관이 마치 아무 일도 없는 것처럼 넓게 펼쳐져 있다. 처음 이 절에 올라 이 장면만을 대하면 뭐라 말할 수 없는 초현실적인 감동을 받게 된다. 주변은 자연으로 충만한데 뜬금없이 인공구조물로 만들어진 연못이 나타나고, 그 연못에는 주변 경관이 그대로 투시되면서 광활한 공간감을 활성화한다. 이 연못 아래에는 땅이 아니라 건물이 있고 그 안에는 부처가 계시는 법당이 있다니…, 불교를 잘 몰라도 이런 초현실적인 공간이라면 부처가 계실 것 같은 느낌이 든다.

연꽃이나 연못은 불교에서 자주 등장하는 아이콘과 같아 절에서 연꽃이나 연못을 보는 것은 흔한 일이지만, 법당이 머리 위로 이고 있는 연못은 다른 어떤 절에서도 볼 수 없다. 이러한 아이디어로 초현실적이고 종교적인 관념을 건축으로 표현한 안도 타다오는 면벽 수행을 수십 년 동안 해온 고승대덕에 모자라 보이지 않는다.

연못의 계단을 내려가면 법당이 있다. 법당에서는 위에 연못이 있는지 전혀 알 수 없다. 모두 직선으로만 디자인되어 좀 딱딱하고 색이 화려하지만, 멈춰진 시간 속에 침묵으로 가득 찬 종교적 공간이 이루어져 있다. 밝고 광활한 연못 공간의 초월성과 법당 안의 차분하고 어두운 사색적 공간은 바로 곁에 있으면서도 완전히 대비된다. 그런 대비감은 이 절의 분위기를 정신적으로 고양시키고, 공간의 감동을 극도로 불러일으킨다. 각각의 공간도 대단하지만 이런 공간들을 대비시키면서 추상적인 화두를 던지는 안도 타다오의 건축 솜씨는 건축을 넘어서는 경지를 보여준다. 불교에서 말하는 불립문자不立文字, 침묵의 가르침을 그의 건축을 통해 실감하게 된다.

비워진 공간만으로 이렇게 수많은 이야기를 만드는 안도 타다오의 솜씨를 볼 때면, 그가 건축가라기보다는 작가에 가깝다는 느낌이 들 때가 많다. 물론 그가 상당히 많은 책을 저술하기도 했다.

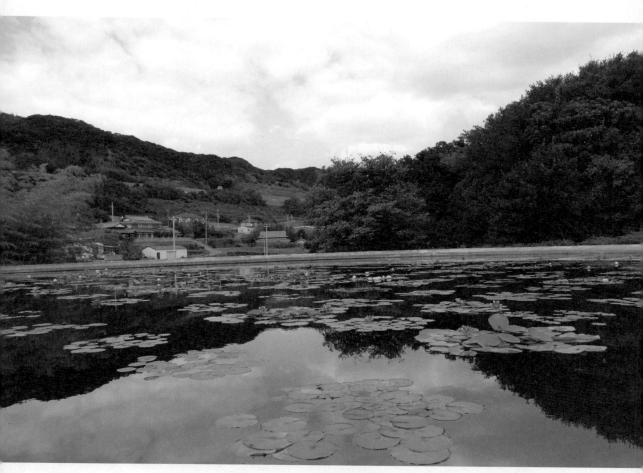

연못을 둘러싼 공간이 연못 속에 그대로 비쳐서 융합되는 풍경

연못 위 언덕에 올라가면 절의 연못과 법당 구조를 온전히 볼 수 있다. 둥근 시멘트 건물이 언덕에 박히듯 세워져 있고, 그 건물 옥상에 연못이 만들어져 있으며, 뒤쪽으로 두 개의 시멘트벽이 세워져 있다. 원래는 아래쪽에 있는 절을 지나 산의 언덕을 올라서 두 개의 벽을 지나야 연못의 드라마틱한 풍경을 만나게 되어 있다. 이렇게 건물 전체를 주변의 지형이나 공간과 함께 보면 건물은 단순하게 생겼지만, 이 건물이 뛰어난 지형 위에 세워져 있는 것을 알 수 있다.

땅 생김새나 주변 자연경관을 전혀 고려하지 않고, 건물 형태에만 남들이 알아볼 수 없는 주관적인 상징성을 부여하는 일반 건축들과는 근본을 달리하고 있다. 안도 타다오는 이 절이 세워질 지형이나 자연경관 등을 불교의 심오한 교리에 따라 철저히 해석한 다음에 자연과의 조화로 인해 오히려 불교의 초월적 이념이 뛰어나게 표현될 수 있는 최고의 대안을 찾은 것이다. 이로써 왜 그가 현재 세계적인 건축가로 주목받는지 알 수 있다. 르 코르뷔지에가 지향했던 건축의 공간성이 안도 타다오의 건축에 이르러서는 형태를 뒤로하고, 건축적 감동을 불러일으키는 가장 중요한 가치로 자리 잡고 있는 것이다.

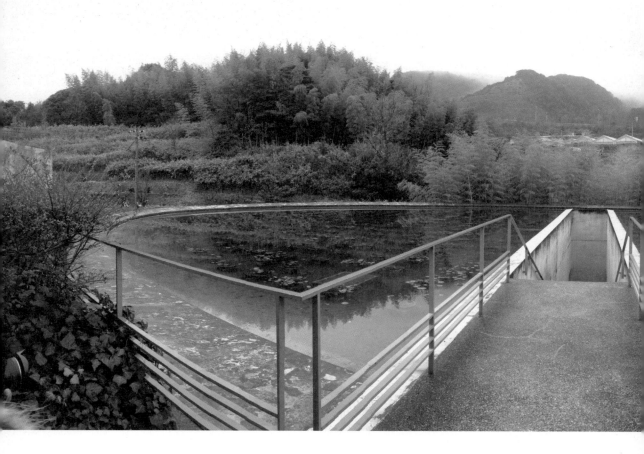

안도 타다오의 건축에서는 형태의 존재감을 못 느낀다. 그런데도 그의 건축을 대하면 아무리 건축을 모르는 사람이라도 강한 감동에 빠지는데, 이것은 전적으로 건축이 가진 공간 때문이다. 오로지 공간성만을 추구하는 건축이 그의 건축에 와서 완성 단계에 이르렀다는 것을 느낄 수 있다.

연못 가운데 법당으로 향하는 계단이 있어 더 초현실적으로 보이는 경관

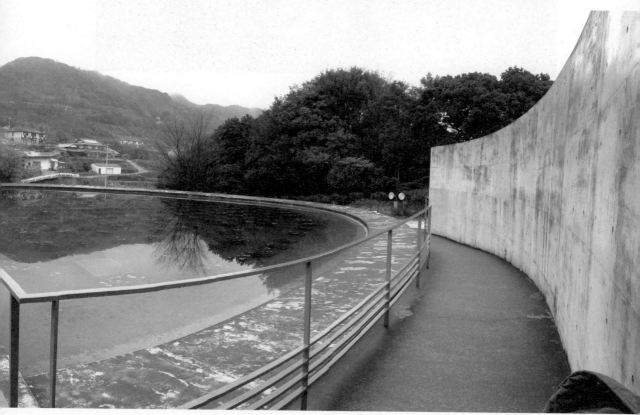

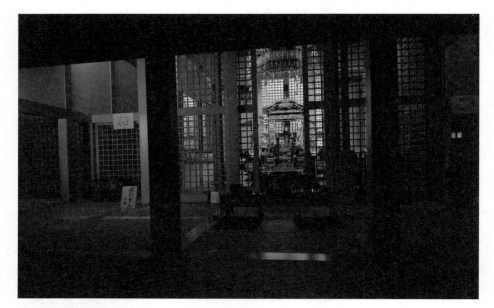

연못 아래에 있는 법당

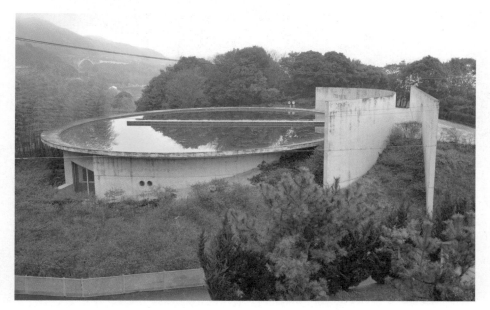

물의 절 연못 전경

비움으로써 채워 넣은 빛의 교회

안도 타다오는 절만 디자인했던 게 아니라 교회도 꽤 많이 디자인했다. 그중에서도 빛의 교회는 그의 교회 건축 중에서도 가장 인기가 많은 건물이다. 건축이 무엇이고, 건축의 감동이 어디에서 비롯되는지에 대해 많은 것을 느끼게 하는 문제작이라고 할 수 있다.

빛의 교회를 제대로 감상하려면 교회 안으로 들어가는 과정부터 챙겨야 한다. 이 교회는 주택가 길거리에 접해 있지만, 건물 안으로 들어가려면 옆으로 둘러서 들어가야 한다. 상식과는 다르게 교회 입구가 건물 정면이 아니라 건물 뒤쪽에 있기 때문이다.

길거리에 인접한 빛의 교회

교회 입구가 건물 뒤쪽에 있는 것은 건물 안의 공간을 활용할 수 없었기 때문이다. 안도 타다오는 건물의 공간 변화를 통해 커다란 감동을 만드는 데 발군의 실력을 갖춘 건축가이므로 그의 건축은 건물 안의 공간 변화가 중요한 볼거리이다. 이 교회는 조그마한 건물 한 채뿐이고, 건물이 너무 작아서 실내에서는 역동적인 공간 변화를 구현하기 어려웠다. 건물 안에 공간의 변화를 줄 수 없으니 건물 바깥을 둘러가게 만들어서 공간의 변화를 꾀하는 아이디어를 낸 것이다. 건축의 현실적인 한계 안에서 풀어내는 솜씨는 세계적인 건축가로서의 실력을 유감없이 보여준다. 이러한 안도 타다오의 의도를 인식하고 건물의 각 면을 따라 돌아 들어가면, 체험되는 공간이 점차 좁아지고 어두워지는 것을 알 수 있다. 공간의 변화를 거쳐 마지막으로 건물 안에 들어가면 좁고 어두운 공간에 들어서게 된다. 여기서 공간은 최대한으로 압축되고 캄캄해진다. 바로 이 공간을 지나 예배당 안쪽으로 들어가면 공간이 갑자기 넓어지면서 건물 가장 안쪽에 있는 벽면의 십자가 빛을 만나게 된다.

이 장면의 감동을 위해 건물을 돌아 들어가게 만들고, 공간을 점차 압축했다. 건물을 돌아서 들어오는 동안 체험하는 기승전결의 구조를 가진 공간의 시퀀스는 디자인이라기보다는 영화에 가깝다. 건물은 시멘트 질감에 별다른 볼 것이 없지만 공간 구성이 우리의 오감을 매료시킨다.

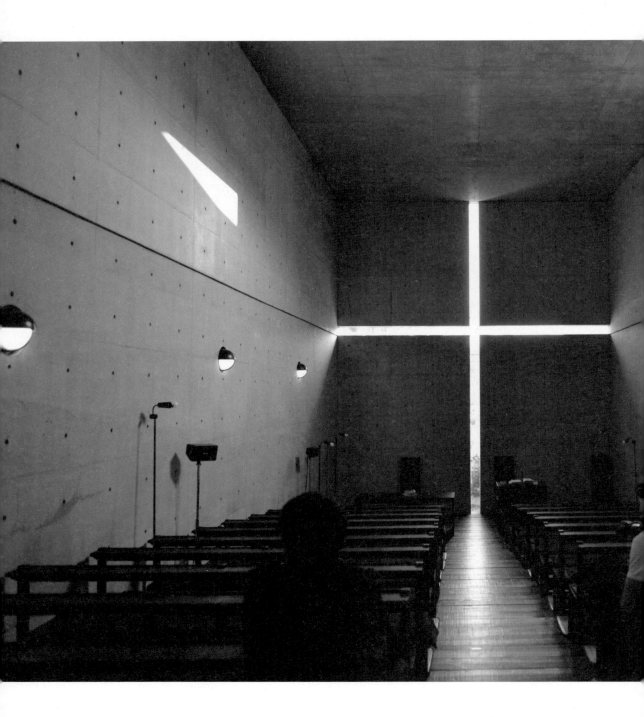

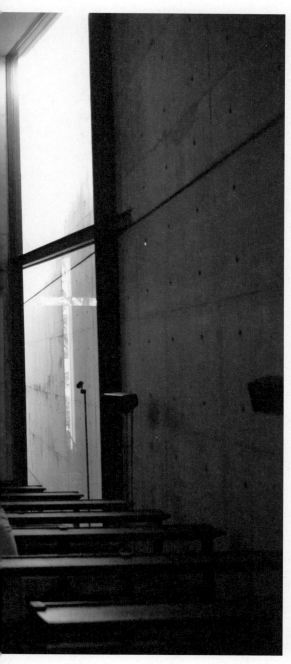

비움으로써 가득 채워진 빛의 교회

교회는 보기보다 굉장히 작은 편이다. 안도 타다오가 이 교회를 디자인하게 된 것은 순전히 교회 관계자들이 찾아가서 디자인해달라고 간청했기 때문이었다고 한다. 교회 관계자들은 교회를 세울 부지가 주택가에 있는 좁은 땅이고, 교회라서 건설비가 얼마 없다는 말도 전했다.

교회를 만든다는 좋은 뜻으로 디자인을 맡았던 안도 타다오는 건물을 디자인할수록 난감해졌다고 한다. 건물을 지을 터는 작고, 교회가 가난하다 보니 돈이 많이 드는 디자인을 할 수 없었다. 결과적으로 그가 할 수 있던 것은 창고 같은 건물 하나를 만드는 것뿐이었다. 바로 이러한 결핍이 오히려 위대한 건축을 낳게 되었다. 어쩔 수 없는 선택이었지만, 그는 예배를 볼 수 있는 박스 형태의 교회 외에는 더 이상 추가로 만들 수 없었다. 결국 건물의 벽을 파낼 수밖에 없어서 교회 정면의 벽을 얇게 십자가 형태로 뚫었다.

그 결과 이 교회는 교회가 가질 수 있는 최고의 성스러움을 얻었다. 불투명한 시멘트벽을 뚫고 들어오는 십자가의 밝은 빛은 그대로 이 세상을 구원하러 내려온 예수의 존재를 직감하게 만든다. 성경을 한 번도 읽어 보지 않은 사람이라도, 기독교에 대해서 아무것도 모르는 사람이라도 이 장면에서는 누구나 종교적인 감동을 하게 된다. 가난한 교회 벽의 틈새로 들어오는 빛은 단순한 태양 빛이 아니라 하늘의 빛인 것이다.

안도 타다오는 빛의 교회 건축을 디자인하면서 많은 것을 깨우쳤다고 회상한다. 가난해서, 어쩔 수 없어서 비울 수밖에 없었는데, 그렇게 비워진 공간에 도저히 채워질 수 없을 정도로 많은 것이 채워지고 있다. '비움의 미학'이라는 말도 많지만, 그것은 가진 게 많아 유유자적하게 비워졌을 때가 아니라 절박하게 비워졌을 때 비로소 의미가 있다는 것을 잘 보여준다. 그는 이 교회에서도 형태를 무화시키고, 오로지 보이지 않는 공간을 주인공으로 내세워 감동적인 공간의 건축을 만들었다. 건물 외형에만 장식이 없다고 해서 현대 건축이 될 수 없다는 것을 다시 한번 절감하게 만든다.

바다가 되려 한 바다의 집, 4×4

바다의 집은 정말 바다가 되려는 건지 고베 앞바다 백사장에 바로 붙어 있다. 4층 주택으로, 육면체 두 개가 결합된 구조이다. 너무 단조로워서 얼핏 보면 가건물 같기도 하다. 수려한 경관에 자리 잡은 아름다운 펜션에 비하면 이것은 집이라기보다는 시멘트 덩어리에 가까워 보인다.

건물의 가로세로가 4미터뿐이므로 주택으로도 매우 좁다. 일본의 집들이 다들 좁지만 주변의 넉넉한 공간을 보면 이 주택은 대단히 좁게 지어졌다. 이렇게 좁은 단면이 4겹으로 쌓아 올려져 있다. 차라리 옆으로 늘려나갔으면 더 좋았을 것 같다. 건물을 자세히 보면 아래의 1/2층은 좁은 창문이나 출입문 외에는 모두 무표정한 벽으로 이루어져 있고, 3/4층은 전면이 유리창으로 되어 있다. 아마도 아래 두 층은 사생활 때문에 그런 것 같고, 위 두 층은

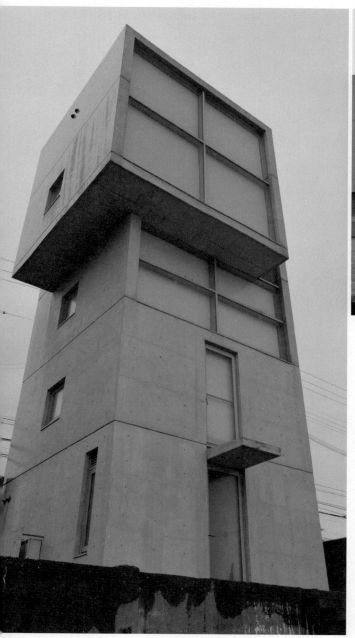

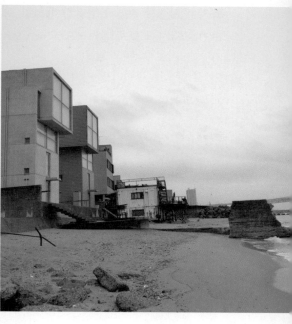

고베 바다에 바짝 붙어 있는 바다의 집

높아서 사생활 침해가 덜하기 때문인 것 같다. 밖에서 보았을 때 이 집은 모양이 단조롭고, 크기도 작아서 크게 매력적으로 다가오지 않는다.

이 집 안으로 들어가면 이야기가 달라진다. 특히 창문으로 개방된 위층은 바깥에서 보는 것과는 판이한 면모를 보여준다.

창문으로 들어오는 장면은 압도적이다. 거대한 바다가 잔잔한 파도를 통해 집 안을 가득 채운다. 집 안으로 저 멀리 바다에 떠 있는 거대한 섬이 들어오고, 섬으로 연결된 거대한 다리도 들어온다. 건물 안은 바깥에서 보았던 작고, 건조하고, 단조로운 모습과는 완전히 다른 분위기이다.

동아시아 건축이 추구했던 가치란 대체로 이런 것이었다. 밖에서 본 건물 모양은 소박하고 볼품 없이 디자인했지만, 건물 안으로 들어가면 완전히 다른 모습을 보여준다. 무엇보다 동아시아 건축의 핵심 가치는 건물 안으로 어떤 자연을 끌어들이는지가 중요했다. 이러한 동아시아 건축의 기본 원리를 안도 타다오는 별것 아닌 조그마한 집에서 실현하고 있다. 건물의 재료나 모양은 다르지만 원리에서는 서양을 따르지 않고, 동아시아의 전통을 따른다. 아니, 따른다기보다는 현대적인 감각으로 재해석했다고 보는 게 정확할 것이다. 안도 타다오가 만약 200~300년 전에 태어났더라도 발군의 건축들을 많이 남겨 놓았을 것이라는 생각을 하게 된다. 무엇보다 이런 건축을 통해 그는 건물 모양이 아니라 공간을 만들었고, 그것이 사람들에게 감동적인 체험을 하게 한다.

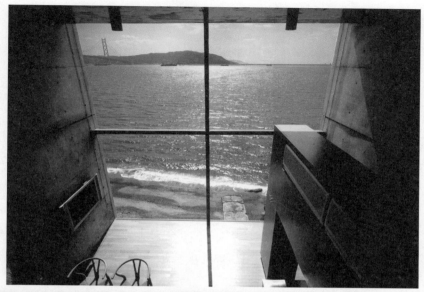

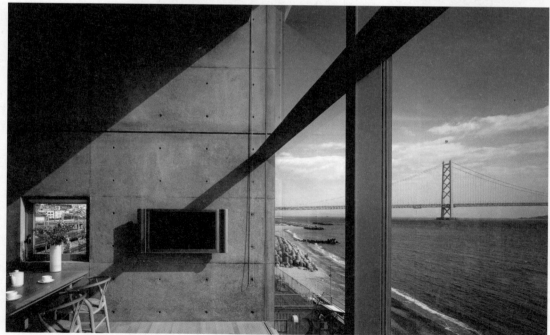

건물 안에 꽉 차는 바다와 주변 공간들

안도 타다오의 거울에 비친 우리

안도 타다오가 건축 활동을 시작할 당시 일본의 유명한 건축가들은 대체로 모더니즘이나 포스트모더니즘 논쟁에 휩싸였다. 그러나 그는 꾸준히 자기만의 길을 걸으며 걸작들을 내놓았다. 지적 논쟁의 흐름 속에서 건축하던 사람들은 대부분 지적 논쟁 흐름의 퇴조에 따라 유명무실해지고 안도 타다오만이 독보적인 위치에 이르러 세계 건축의 흐름을 주도하고 있다. 고졸 출신인 그는 하버드대학교 교수로 초빙되기도 했고, 동경대학교 건축과 교수였다가 은퇴 후 건축 사무소만을 운영하고 있다.

여기서 우리는 생각해야 할 부분이 많다. 서양 사람들은 안도 타다오의 건축을 현대 건축의 새로운 장을 연 전위적인 건축으로 보았지만, 우리나라에서는 일본이나 한국 고건축의 기본 개념을 현대적으로 훌륭하게 재해석한 건축으로 본다.

건축적 전통을 적극적으로 해석해 나가는 과정에서 그는 자신만의 독특한 건축 세계를 만들어 갔다. 그의 손에는 서양의 재료와 기술이 쥐어져 있었지만, 머릿속에는 일본 건축의 전통이 굳건하게 자리 잡고 있었다. 사실 그가 르 코르뷔지에를 찾아 나선 것도 궁극적으로는 프랑스 건축가이기 때문이 아니라 자신의 건축 전통이 가지고 있었던 공간의 가능성을 르 코르뷔지에의 건축을 통해 보기 위함이었다고 생각된다. 결국 르 코르뷔지에나 안도 타다오는 동료 현대 건축가 중 아무도 보지 못했던 '공간'이라는 가치를 평생 찾아 나간 사람들이었고, 현대 건축에서 '공간'의 가치를 감동적으로 실현한 거장들이다.

공간을 중심으로 한 건축은 동아시아 건축의 전통이라 할 수 있었고, 그런 공간에서 우리의 고건축은 동아시아 사회에서도 가장 높은 성취를 이룬 것으로 보인다. 르 코르뷔지에나 안도 타다오는 직접적인 관련은 없었지만 이들이 현대 건축에 새겨놓은 공간의 건축적 가치가 앞으로 발전하는 데에 있어서 우리의 고건축이 대단히 의미 있는 가능성을 줄 수 있다. 건물에서 공간 문제를 다루었으니, 우리 고건축에서의 공간성은 어떠했었는지, 건축적으로 축적된 우리의 자산들은 어떤 것인지 병산서원을 통해 살펴보자.

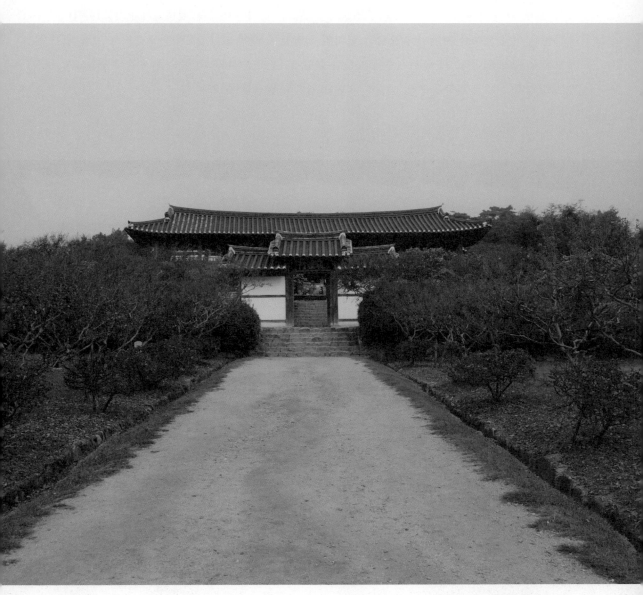

안을 보여주지 않는 병산서원 정면

우리나라 불교 건축도 그렇지만, 유교 건축은 대체로 바깥에서 안을 잘 보여주지 않는 경향이 있다. 특히 서원 건물은 학생들이 조용히 공부하는 곳이라서 더욱 폐쇄적이다. 이러한 건축들을 서양 건축을 보듯이 겉모습만 따지면 실망할 수밖에 없다. 하지만 오래되고 보잘것없는 건물이 아니라, 르 코르뷔지에의 롱샹 성당이나 안도 타다오의 작품을 보는 시선을 그대로 가지고 우리 건축을 보면 숨겨진 대단한 가치를 발견할 수 있다.

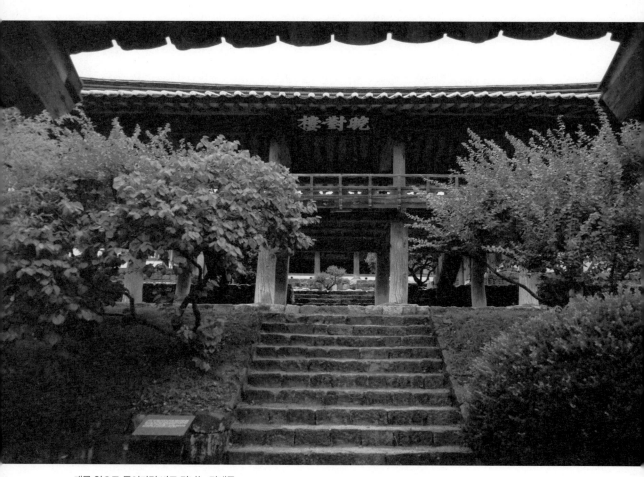

대문 안으로 들어가면 바로 만나는 만대루

일단 대문을 열고 안으로 들어가면 바깥에서 보는 것과는 다른 세계가 나타난다. 막았다가 뚫는 것이 우리나라 건축의 기본 양식이다. 대문 안으로 들어가면 아래쪽이 완전히 뚫린 만 대루가 나타나지만, 누대의 바닥 때문에 안쪽은 잘 보이지 않는다. 아니 잘 보이지 않게 만 들었다고 해야 정확할 것이다. 서양 건축 같으면 실내 공간의 위용을 한 번에 모두 보여주면 서 공간의 권위를 세웠을 것이지만, 우리나라 건축은 항상 암시와 공간의 변화를 꾀한다.

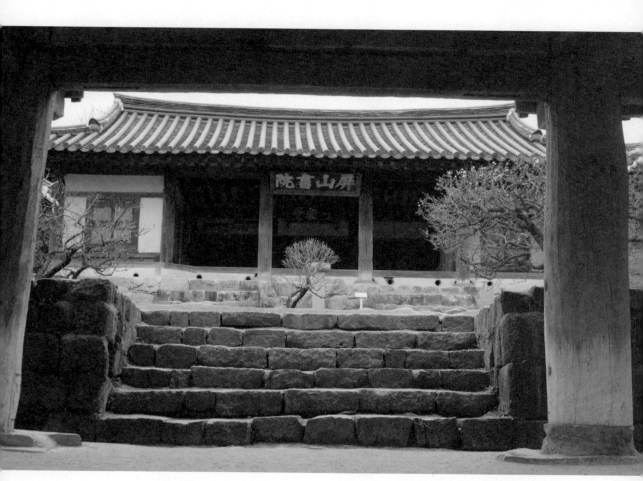

병산서원의 중심인 입교당과 마당으로 오르는 계단

누대 밑으로 뚫린 통로를 지나 위로 올라가면 서원의 숨겨진 안쪽이 서서히 모습을 드러낸다. 계단을 오르면 비로소 이 서원의 중심인 입교당 건물이 보인다. 올라가던 길을 반대로 돌아 금방 지나왔던 기다란 만대루에 연결된 계단을 올라가면 놀라운 광경을 만난다. 만대루의 누대 기둥 사이로 큰 산이 병풍처럼 둘러쳐 있는 장관이 펼쳐진다. 병산서원이라는 이름은 이처럼 서원의 앞쪽으로 산이 병풍처럼 펼쳐져 있다고 해서 지어졌다.

건물 바깥에서 보았던 모습과는 판이한 경관이다. 안에 들어서면 언제 폐쇄적이었냐는 듯이 대자연을 향해 개방되어 있다. 누대의 중심에 앉아서 주변을 둘러보면 건물 지붕과 마루 사이의 공간으로 아름다운 경관이 마치 아이맥스 영화를 보는 것 같다. 그것도 만들어진 정원 같은 코앞의 경관이 아니라 수 킬로미터 떨어진 곳의 경관이 건물 안으로 바로 들어온다. 마치 안도 타다오의 4×4 주택에 들어오는 자연경관과 유사하다. 무엇보다 그렇게 멀리 있는 경관이 건물의 지붕이나 마룻바닥의 경계선에 한 치도 훼손되지 않고 온전하게 마치 그림처럼

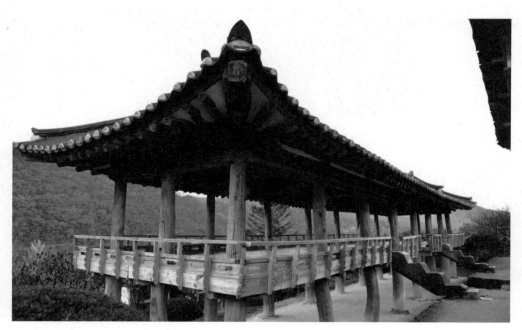

만대루와 만대루를 오르는 나무 기둥

완벽한 구도를 이루면서 건물 안으로 들어온다. 의도적으로 계산하지 않으면 만들어질 수 없는 경관이다.

바깥에서 본 건물의 이미지와 건물 안에서 환기되는 이미지를 대비시키는 것은 조선 시대 건축에서 일반적으로 볼 수 있는 현상이다. 이 만대루에서 뒤를 돌아보면 병산서원의 중심 공간도 한눈에 볼 수 있다. 한 자리에 여러 장면의 공간이 연속된 것이다.

네 채의 건물들이 에워싸면서 자그마한 마당을 만들며, 건물의 높이와 마당의 넓이가 더없이 아늑하고 편안한 비례를 이루고 있다. 그 중심에는 이 서원의 선생님이 기거하기도 하고 교실의 역할을 했던 입교당 건물이 자리 잡고 있다. 만대루에서 보았던 건물이며, 요즘 식으로 보면 교장실이자 교실이다.

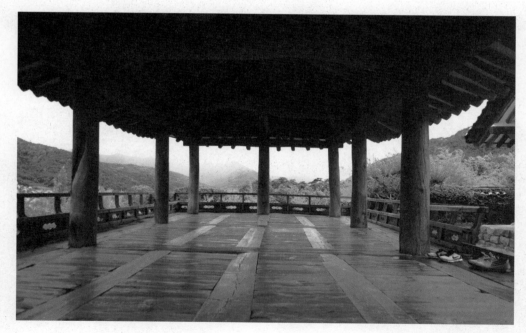

만대루 위에서 본 병풍같은 산의 풍광

이 건물의 생김새를 자세히 보면 특이한 부분이 있음을 알 수 있다. 바로 아궁이로, 다른 건물에 비해 매우 크다. 아궁이가 크면 땔감도 많이 넣어야 하고 보온이라는 면에서도 그리 기능적이지 않다. 가까이에서 보면 이 아궁이의 바깥 구멍은 실제보다 크게 뚫어져 있고, 구들에 연결된 안쪽 아궁이 구멍의 크기는 작다는 것을 알 수 있다. 바깥의 테두리를 크게 해서 아궁이가 커 보이게 만든 것이다. 왜 그랬을까?

뿐만 아니라 양쪽 아궁이 옆에는 계단이 두 개 있는데 많이 튀어나와 있다. 대부분 건물은 계단을 이렇게까지 크게 하지는 않는다. 건물 양쪽 끝에는 아궁이를 크게 뚫었고, 가운데에는 계단을 튀어나오게 했다. 이 모습을 바로 윗부분과 비교해보면 무언가 리듬이 있다는 것을 발견할 수 있다.

마당을 중심으로 네 채의 건물이 둘러서 있는 모습

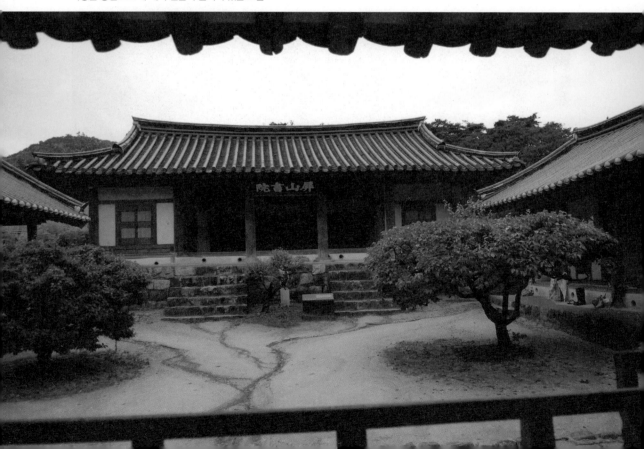

구멍이 뻥 뚫려 있는 아궁이 위로는 막혀 있는 방이 있고, 튀어나온 계단 위에는 뻥 뚫린 마루가 있다. 막힌 것 위에 뚫린 것이 있고, 뚫린 것 위에 막힌 것이 있다. 이것은 바로 음양이 반복해서 작용하는 주자학적 우주관의 표현이다.

그 어떤 장식도 없이 순전히 실용적인 건물 구조만을 활용하여 철학적인 이념을 표현하는 것은 옛날 건물로써 너무나 현대적이다. 이런 건축 디자인에서는 기능성과 상징성이 부딪히지 않는다. 보기에는 그저 수수한 한옥인 것 같지만 그 안에는 이처럼 심오한 정신이 뛰어난 디자인 솜씨를 통해 현실화되어 있는 것이다.

병산서원은 우리나라 고건축에서도 손에 꼽히는 명작이다. 입교당 마루에 올라서서 밖을 바라보면 멋진 풍경과 더불어 왜 그런 평가를 받는지 금방 알 수 있다. 안도 타다오의 건축에

건물 모양에 반영된 음양 철학

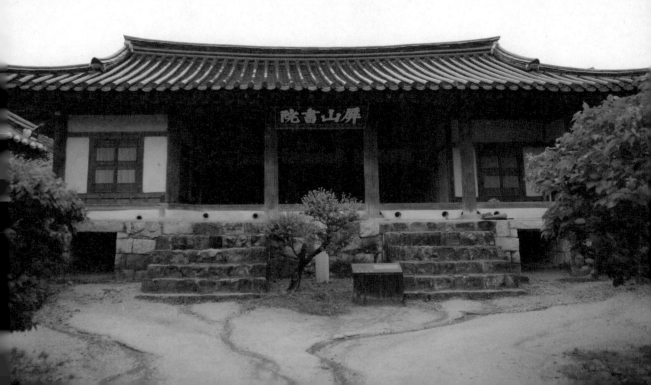

입교당에서 만나는 병산서원 최고의 풍경

서 지향했던 접근들이 우리 고건축에서는 그보다 더욱 정교한 논리와 편안한 자연을 통해 실현되고 있다는 것을 확인할 수 있다.

이 풍경은 왜 좋아 보일까? 사실 앞에 있는 산을 자세히 보면 그렇게 아름다운 산이라고 할 수 없고, 병산서원을 이루는 건물들을 보더라도 그저 평범한 모양이다. 그런데도 아름다운 장식이나 화려한 색을 가진 베르사유궁이나 바로크 양식으로 화려하게 치장된 로마 교황청을 봤을 때 아름답다고 느끼는 것과는 또 다른 아름다움을 느끼게 한다.

이것은 건물과 어우러지는 주변의 대자연이 전체적으로 아름다운 조화를 이루는 데서 오는 아름다움이라고 할 수 있다. 건물 바깥에서 안으로 들어올 때만 해도 공간이 좁고 답답했지만, 안에 들어오면 바깥에서의 느낌과는 완전히 다른 공간이 열린다. 공간의 연속에서 오는 미감은 서양 고전 건축에서는 전혀 경험할 수 없는 것이다. 한국 고건축에서는 자연에 대한 열림, 그로 인한 쾌적함, 나아가 자연과 하나가 되는 데에서 오는 조화가 큰 감동을 준다.

미감의 핵심은 누대의 지붕이다. 누대의 지붕을 보면 한국 고건축으로는 가로로 길어, 이 긴 지붕은 산의 밑 부분을 가린다. 아랫부분을 가리니 산이 건물로부터 얼마나 떨어져 있는지 짐작할 수 없다. 사실 이 산은 병산서원으로부터 멀리 떨어져 있지만 거리감이 없어지면서 산이 마당 안으로 금방 들어올 듯한 느낌을 준다. 바로 이러한 자연의 처리는 안도 타다오의 건축에서는 볼 수 없는 특징이다. 그의 건축에서 자연을 끌어들이기는 했지만, 이처럼 자연과 건축이 만나 서로 상생하는 동반 상승 효과까지는 이르지 못하고 있다.

병산서원에서는 이처럼 그저 그런 산이 건물과 만나 아름다운 자연으로 재탄생하고 있어 이 건축을 디자인한 선조들의 탁월한 솜씨가 느껴진다. 그러나 이 누대의 지붕이 갖는 역할은 윗부분에만 국한된 것이 아니라 지붕 아래에도 큰 영향을 미치고 있다.

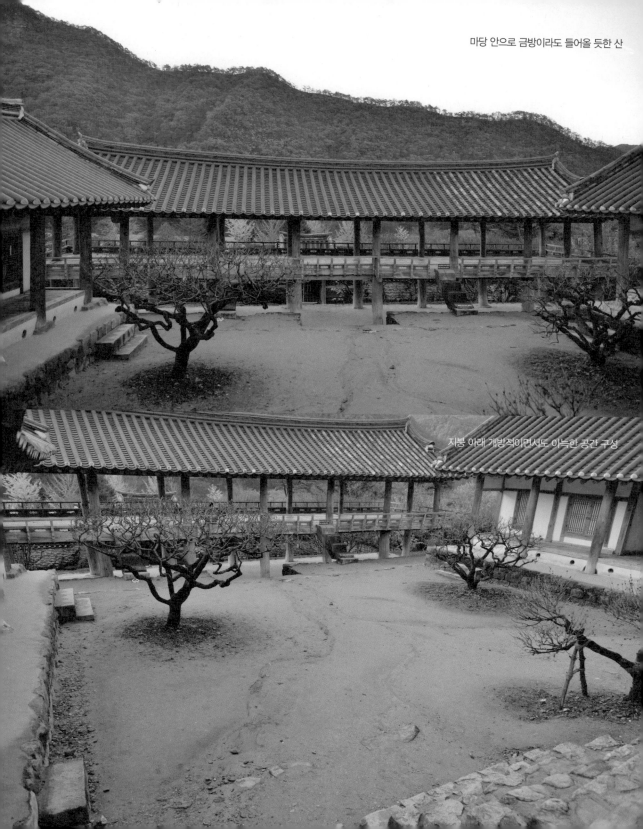

마당 안으로 금방이라도 들어올 듯한 산

지붕 아래 개방적이면서도 아늑한 공간 구성

누대는 벽이 없는 건물이다. 지붕이 가린 덕에 지붕 위와 아래 풍경이 완전히 분리되면서 지붕 아래 풍경은 위와는 다른 독특한 미학적 역할을 하고 있다. 지붕 아래로는 벽이 뚫려 있어 바깥 공간으로 시선이 확 트인다. 안개가 없으면 이 공간으로 멀리 흐르는 낙동강이 그림처럼 들어오기도 한다. 지붕과 산이 막아 서 있는 위와는 다른 느낌을 환기시키는 것이다. 누대의 마루 밑으로는 바깥으로 나가는 길이 빠른 속도로 펼쳐진다. 윗부분의 횡적인 동세를 가진 공간과는 반대로 직진하는 동세를 가지고 있다. 그러니까 이 누대를 중심으로 위에는 산, 아래는 강물, 밑에는 길. 이렇게 세 단계로 개방되며, 각각의 공간은 다양한 동세로 움직이고 있다.

사실 좁은 마당에 네 채의 건물들이 에워싸면 답답하게 느껴질 수밖에 없는데, 누대를 중심으로 이처럼 동적인 개방감이 연출되어 마당이 전혀 좁거나 답답해 보이지 않는다. 이런 점도 병산서원에 숨겨진 건축적인 마술이라고 할 수 있다.

이처럼 병산서원에서는 공간이 여러 각도로 개방되면서 극도의 공간적인 아름다움을 만들고 있다. 이를 단지 조선 시대에 지어졌다고 해서 옛 건축이라고 할 수 있을까? 지금 한국 건축과 비교해 보면 오히려 우리가 조선 시대보다도 못한 공간에서 살고 있다는 것을 뼈저리게 느낄 수 있다.

병산서원뿐 아니라 우리나라의 다른 고건축들에서도 공간을 다루는 뛰어난 솜씨를 확인할 수 있다. 우리가 보는 눈이 없었을 뿐이다. 르 코르뷔지에나 안도 타다오가 추구했던 그런 공간이 우리나라 고건축에서도 이미 빼어난 수준으로 실현되어 있었다는 사실을 통해 우리는 적어도 물려받은 유산이 많다는 것을 확인할 수 있어 자신감을 가질 필요가 있다. 안도 타다오가 르 코르뷔지에의 롱샹 성당을 통해 자신의 건축 전통을 읽어낸 것처럼 우리도 이제 안도 타다오나 르 코르뷔지에의 건축으로부터 가능성을 살펴봐야 하지 않을까 싶다. 물론 원본을 보는 것이 더 중요할 것이다.

서양 건축에서는 르 코르뷔지에 이후로 공간의 가치를 제대로 파고들었던 건축가가 거의 없다. 우리나라에서는 동대문 디자인 플라자 디자인으로 유명한 건축가 자하 하디드가 디자인

했던 비트라 소방서에서 근무하는 사람들은 벽면이 기울게 설계되어 있어서 어지럼증을 호소했다고 하는 말이 있다. 곁에서 보면 멋있을지는 몰라도 공간의 입장에서 보면 르 코르뷔지에를 넘어선 사람은 없는 듯하다. 해체주의 건축 이후로 자하 하디드나 프랭크 게리처럼 유기적인 건축으로 세계적인 명성을 누리는 건축가들도 여전히 멋있는 모양이거나 특이한 기념비적인 건축을 만드는 데에 더 치중해 있는 것 같다.

대신 르 코르뷔지에의 건축 공간은 일본의 안도 타다오로 계승되어 지금까지 현대 건축에서 새로운 가치로 자리매김해 왔다. 안도 타다오는 분명 위대한 건축가이고, 앞에서 살펴본 것처럼 누구도 따라 할 수 없을 만큼 뛰어난 현대 건축들을 만들어 온 거장 중의 거장이다. 하지만 병산서원에서 볼 수 있었던 것처럼 건물과 주변의 자연을 능수능란하게 다루어 최고의 시너지 효과를 도모하는 경지에는 올라갔다고 할 수 없을 것 같다. 안도 타다오의 건축은 여전히 경계가 분명하고, 감동적인 공간을 자아내지만 긴장감을 동반한다. 그의 건축을 오래 대하다 보면 감각이 피로해진다. 병산서원은 아무리 오래 있어도 질리지 않으며, 건물에 오래 있으면 있을수록 몸과 마음이 건강해진다.

이런 사실을 생각하면 아직 현대 건축은 안도 타다오에서 마무리되었다고 할 수 없고, 갈 길이 더 남았다고 할 수 있다. 그런 점에서 본다면 병산서원을 비롯한 우리 건축 전통은 오래전의 것이 아니라 앞으로 세상의 변화를 추진해 나갈 수 있는 미래 자원으로서 더 큰 의미가 있다고 할 수 있다. 르 코르뷔지에나 안도 타다오의 여정의 마지막에는 우리 전통 건축이 자리 잡고 있는 것이다. 앞으로 건축의 앞길은 우리에게 달려있다고 하면 과장일까?

패션이 여성을
평등하게 하다

2

우리가 입고 있는 옷은 누가 만들었을까?

셔츠, 바지, 치마 등 현대의 옷들을 살펴보면 특이한 점이 많다. 우선 대부분의 옷들이 상의와 하의로 구분되고, 모든 옷들은 입고 활동하기 편하게 디자인되어 있으며, 옷 모양이 단순하다. 티셔츠의 경우 T자 모양으로 생긴 튜브 구조의 천에 머리와 팔만 넣어서 입고 다니는 가장 단순한 옷이다. 옛날부터 지금까지 세계 여러 나라 사람들이 입은 옷들을 살펴보면 이처럼 단순하게 생긴 옷들을 세계 모든 사람들이 입었던 적은 없었다. 옷만 보면 인류 역사 초유의 현상이다. 우리가 입고 있는 이런 현대적인 옷들은 누가 먼저 만들었을까? 그리고 언제부터 시작되었을까?

사람이 살아가는 데에 가장 필요한 세 가지를 꼽자면 '의식주^{옷, 집, 음식}'이다. 이 세 가지는 사람이 살아가는 데 필수 요소이기 때문에 세상이 바뀌면서 가장 먼저 바뀌는 것도 이들이다. 서양과 동아시아는 19세기에서 20세기를 넘어오면서 사회 구조를 비롯해 살아가는 방식들이 대부분 새로운 것으로 바뀌었다. 우리가 지금 입고 있는 옷들도 대체로 이 시기에 새롭게 등장하기 시작했다. 주거 문제는 앞서 살펴보았으니 현대적인 옷에 대해서 살펴보도록 하자.

옷은 주거에 못지않게 중요하며, 문화를 말할 때 가장 먼저 살펴봐야 할 부분이다. 문화라고 하면 보통 순수 미술이나 음악 등 예술 분야를 기준으로 생각하는 경우가 많다. 문화 인류학으로 보더라도 문화는 일차적으로 인간의 삶과 관련된 것들이 중심을 이루며, 문화의 변화

는 먼저 삶을 구성하는 근본적인 분야에서부터 나타난다. 현대 건축에서 변화의 핵심이 '공간'이었다면 현대적인 옷에서는 '활동'이 핵심 가치라고 할 수 있다.

세계 지도를 펼쳐놓고 20세기를 거쳐 21세기를 지나고 있는 지금까지 지구상 많은 지역에서 사람들이 입고 있는 옷을 살펴보면 거의 모든 곳에서 같은 구조의 현대적인 옷을 입고 있다는 것을 알 수 있다. 아프리카처럼 주류 세계 문화에서 벗어난 대륙도 그렇고, 아랍 지역에서도 특별한 공간이 아닌 일상 공간에서는 대부분 우리가 입고 있는 것과 같은 구조로 된 옷을 입고 있다. 폐쇄적인 북한을 보더라도 서양에서 확립된 현대 복식을 입고 있다.

당연한 일이라서 생각하지 않고 넘어가기 쉬운데, 19세기까지만 하더라도 지역마다 사람들이 입는 옷은 모두 달랐다. 인류 역사에서 이처럼 모든 지역에서 똑같은 구조로 된 옷을 입었던 적은 한 번도 없었다. 이것은 인류 역사상 가장 넓은 지역을 점령했던 칭기즈칸도 이루지 못했던 일이었다. 그렇다면 이런 현대적인 옷의 구조를 처음 만든 사람은 누구였을까?

어느 한 사람이 이렇게 큰일을 했다고 보는 것은 잘못이다. 사람들의 삶과 밀접하게 관련된 옷과 같은 것은 그렇게 쉽게 바뀌지 않는다. 더군다나 개인의 힘으로 그런 혁명적인 결과를 초래한다는 것은 불가능한 일이다. 20세기 초는 역동적이고, 모든 것이 빠르게 변했던 시기였다. 많은 것들이 별다른 저항 없이 새롭게 바뀌거나 등장했고, 순식간에 대중화되었다. 당시 순수 미술이

19세기 말부터 간소화되기 시작했던 의상

그랬다. 1860년대에 인상파가 등장하면서부터 순수 미술은 순식간에 기존 고전주의 미술을 뒤로하고 주류가 된다. 이런 흐름을 이끌었던 것은 폴 세잔이나 파블로 피카소와 같은 개인 화가들이었다. 이들의 활약으로 20세기에 들어서면서부터 모든 미술은 순수 미술을 지향하게 된다.

옷에도 비슷한 변화가 일어났다. 19세기 말부터 땅에 질질 끌리던 여성복 치마는 대폭 간소화되면서 변화가 일어나기 시작했고, 남성복은 편리한 방향으로 나아가기 시작했다. 그런 변화들이 20세기에 들어서면서 더욱 가열차게 현대적으로 바뀌었다. 이러한 대세적인 흐름을 정리하고 의미를 부여하면서 현대 복식의 체계를 만든 중심인물이 있었으니, 그 사람은 바로 가브리엘 샤넬이었다. 명품의 이름이 된, 바로 그 샤넬이다.

상의와 하의로 나누는 현대 복식의 혁신

일단 샤넬을 이야기하기 전에 우리가 입고 있는 옷부터 살펴볼 필요가 있다. 지금 우리가 즐겨 입고 있는 옷을 보면, 옛날부터 입었던 한복과는 구조가 크게 다르다. 서양 옷으로부터 비롯된 것이니 당연한 일이다. 하지만 서양 고전주의 옷들과 현대 복식의 간극도 그에 못지않게 멀다. 말하자면 20세기에 본격화되었던 옷들이 서양 사회에서도 혁명적이었기 때문에, 현대 복식을 서양 복식으로 받아들였던 우리 사회의 옷의 변화와 비교했을 때 충격적인 것은 마찬가지였다.

지금 우리가 입고 있는 옷의 구조를 보면 허리를 기준으로 상의와 하의로 나뉜다. 아무리 비싸고 화려한 옷이라도 현대 옷은 상의와 하의의 구분 안에서 만들어지고 소비된다. 옷의 구조를 이렇게 나누는 것은 세계 복식사를 보더라도 흔치 않은 일이었다. 왜냐하면 옷을 위, 아래로 구분한 것은 옷을 신분이나 미적 가치, 의식 등을 기준으로 보는 것이 아니라 '실용성', '편리성'을 기준으로 보았기 때문이다. 옷을 상의와 하의로 구분해서 만들면 일단 입고 벗기가 쉬우며 활동하기에도 편리하다. 인류 역사상 옷을 이렇게 실용성이나 편리함으로만 대했던 적은 없었다. 왜 이때부터는 옷의 편리함을 최고로 생각하기 시작했을까?

혹자는 이것을 현대적인 시각이라고 하지만, 그것은 마치 이런 현상이 현대적인 사상이나 미학적 태도로부터 만들어진 것처럼 오해하게 만들기 때문에 문제가 있다. 그러므로 그보다는 먼저 옷을 편리함이라는 시각으로 볼 수밖에 없었던 사회 구조의 변화를 보아야 한다.

옷을 편리함의 대상으로 보았다는 것은 옷을 통해 다른 것을 바라는 사람들이 없었다는 말이기도 하다. 19세기 말에서 20세기 초, 현대 복식이 형성되었던 시기에 대부분 사람들은 단순하게 입기 편한 옷을 원했다. 바로 이때부터 서양에서는 국민, 국가를 중심으로 대중이 사회 전면에 등장했다. 그 대중이 당시 옷을 구매했던 대부분의 소비층이었고, 그들은 옷을 통해 권위를 내세울 필요도, 위압적으로 아름다워 보일 필요도 없었다. 중요한 것은 일상생활의 편리였다.

현대 국가는 자본주의를 속성으로 이뤘기 때문에 대중들은 이전의 귀족들처럼 계급성을 내세울 필요가 없었다. 대신 자본주의 사회가 시작되었기 때문에 지금처럼 생산 활동이 중요해지면서 옷에서도 남에게 과시하기보다는 일하기에 편한 것이 중요시되었다. 활동하기 어려운 구조의 옷은 생산성에 치명적이었다. 현대 복식의 뒷면에는 이러한 사회 구조의 변화가 자리 잡고 있었다. 샤넬은 현대 복식이 바로 이런 점을 충족시켜야 한다는 것을 알고 있었고, 제1차 세계 대전의 발발을 계기로 기능성을 중심으로 한 새로운 패션 체계를 확고히 만든다.

샤넬이 만든 20세기 현대 패션의 체계

샤넬이라고 하면 최초로 값비싼 명품 브랜드를 만든 디자이너로만 생각한다. 틀린 말은 아니지만 샤넬이 인류 역사에 미친 역할이 그 정도에 그친다는 것은 안타까운 일이다. 오늘날 세계인이 편하게 입고 다니는 옷이 그냥 만들어진 것이 아니라 샤넬이라는 한 여인의 삶이 바쳐져서 만들어졌다는 내력을 생각하면, 그녀에게 경의를 표하지는 못하더라도 최소한 그러한 사실을 알고 있어야 하지 않을까 싶다.

샤넬은 앞서 살펴본 상의, 하의로 나누어지는 현대 복식의 구조를 현대 복식의 논리로 체계화한 디자이너였다. 원피스, 투피스, 스리피스의 개념이 바로 샤넬이 현대 복식의 구조적 특징을 체계화해서 만든 결과였다. 그녀에 의해 체계화된 옷의 구조는 이후 현대 복식을 분류하고 체계화하는 기준이 되었고, 샤넬 이후에 나타나는 패션 디자이너들은 모두 샤넬이 만든 체계 위에서 자신만의 다양한 패션을 만들었다. 말하자면 샤넬은 단지 뛰어난 패션 디자이너가 아니라 음악에서는 바흐, 미술에서는 세잔처럼 현대 패션의 바탕을 만든 선구자였다. 그녀의 패션 체계는 20세기를 거쳐 21세기에 들어서도 그대로 이어지고 있어 샤넬의 업적이 얼마나 대단했는지 더욱 절감하게 한다.

남성복의 재킷을 여성복에 도입했던 샤넬의 패션

샤넬에 대해서 아는 사람이라면 샤넬 패션의 특징으로 '여성 해방'이라는 단어를 꼽는다. 다른 어떤 패션 디자이너들보다도 샤넬은 여성이 남성보다 사회적으로 차별받는 것을 비판하고, 거기에 대응하는 행동을 패션에서 적극적으로 표현하였다. 대표적인 결과가 바로 남성복 재킷을 여성복에 도입한 것이었다. 이것은 당시 프랑스 상황에서는 아무리 20세기라고 해도 납득하기 어려운 일이었다. 하지만 그녀는 자신이 가진 남녀평등의 계몽주의 의지를 재킷을 통해 실현했다. 재킷은 원래 남성복이었고, 여성이 입는 것은 당시로써는 이상한 일이었으나 현대 여성복에서 재킷은 일반적인 현상이 되었다.

이러한 여러 가지 특징 때문에 샤넬을 단지 브랜드 이름으로만 보는 것은 아쉬운 일이다. 샤넬은 지금 우리가 입고 있는 기능적인 옷의 선구자로, 그런 옷을 전 세계에 일반화했던 인물로 볼 때 진면목이 드러난다.

샤넬이 현대 복식을 본격적으로 만들기 시작했던 것은 제 1, 2차 세계 대전 기간이었다. 샤넬은 어떻게 현대적인 옷을 디자인하게 되었을까? 이를 알아보기 위해서는 먼저 20세기 초 유럽 전체 조형 예술의 변화를 살펴볼 필요가 있다. 이 당시에 나타났던 조형적 경향은 그녀가 기능주의 패션을 자신감 있게 밀어붙일 수 있는 이념적인 동력이 되었기 때문이다.

19세기 말부터 20세기 초에 이르는 조형 예술의 변화

19세기 중반, 인상파부터 시작했던 추상 미술의 경향은 후기 인상파 등을 거쳐서 19세기 말에 상징주의로 대표되는 세기말적 시기에 이른다. 당시 프랑스 사회는 자본주의의 첨단을 걸었고, 많은 자본가들은 제국주의의 돈벌이에만 급급했으며, 식민지에서 행한 비도덕적인 행위나 자본만을 추구하는 사회 분위기 등으로 윤택한 만큼 많은 문제를 가지고 있었다. 이 시기부터 서양 패션은 점차 간소화되기 시작한다.

지식인들이나 예술가들은 경제적인 지원이 줄어들고 사회적으로 소외되다 보니 전반적으로 '아, 모르겠다. 될 대로 돼라.'는 식의 분위기가 일반화되는데, 이러한 경향이 세기말적 현상을 만들었다. 덕분에 예술 분야에서는 틀을 깨는 파격적인 시도들이 많이 나왔다. 당시의 그

19세기 말 자유로운 그림들

77

림들을 살펴보면 20세기 말에나 나올 법한 분위기의 그림들도 찾아볼 수 있다.

파격적인 경향이 나오면 그다음은 전혀 반대되는 현상들이 나타난다. 말하자면 20세기 초가 되면 조형 예술에서는 무언가 본질을 추구하고자 하는 경향이 세기말적 증세에 대한 반대급부로 나타나기 시작한다. 특히 제 1차 세계 대전을 겪는 과정에서 예술가들이 받은 충격은 본질에 대해 생각하게 했다. 19세기 말에 정신적 공황을 겪었던 예술가들은 전쟁이 일어나자 함께 예술 활동을 하던 친구들이 바로 옆에서 죽거나, 전선에서 적으로 만나 서로 총을 겨누는 일들을 겪게 된다. 이 과정을 통해 그들은 인생이나 세상의 본질이 무엇인가를 찾기 시작했다.

특히 조형의 본질을 찾으려는 시도들이 제 1차 세계 대전 이전부터 나타나기 시작했다. 구체적으로 네덜란드, 러시아, 독일에서 이런 움직임들이 나타났다. 네덜란드에서는 피에트 몬드리안의 신조형주의, 러시아에서는 러시아 아방가르드, 독일에서는 바우하우스에서 새로운 경향의 조형 작업이 이루어졌다. 여기서 나타났던 조형적인 경향은 서로 공통점이 있었다.

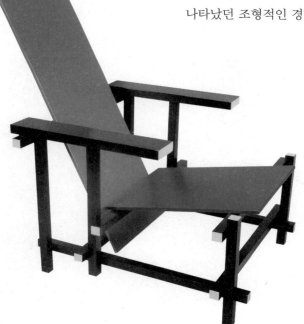

몬드리안의 조형을 가구로 확장한
게리트 리트펠트의 의자

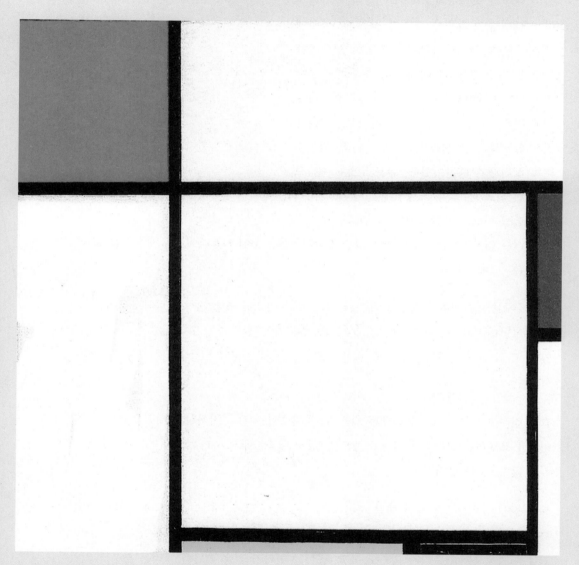

20세기 초에 나타났던 몬드리안의 신구성주의

먼저 이전의 고전주의 회화나 인상파 화가들처럼 테크니컬한 그림을 그리지 않았고, 당시에 조형의 본질이라고 생각했던 기하학 형태만을 그렸다. 가령 몬드리안의 그림을 보면 수직·수평선, 색 몇 개만으로 그림을 그렸다. 그는 형태의 본질을 수직·수평선이라 생각했고, 색의 본질을 유채색의 삼원색과 무채색의 흰색, 검은색이라 생각했기 때문이었다. 몬드리안을 주축으로 했던 신조형주의는 조형의 본질에 대해 이러한 논리를 바탕으로 형성된다. 신조형주의 작가

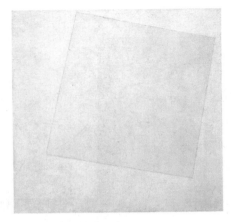

말레비치의 절대주의 그림

인 게리트 리트벨트는 몬드리안의 그림을 의자, 건축 등에 적용하여 신조형주의를 확장하기도 했다.

러시아에서는 사회주의 혁명을 계기로 여러 가지 새로운 조형 경향이 나타나는데, 화가 카시미르 말레비치는 조형의 본질을 몬드리안보다 더 단순화하여 표현해서 절대주의를 만들었다. 그의 그림은 사각형과 흰색 계열의 색만을 써서 조형의 본질을 극한으로 절제하여 표현했다.

같은 러시아 아방가르드에 속했던 화가 엘 리시츠키는 기초 기하학 형태만으로 사회주의적 이념을 표현하는 그림을 그리기도 했으며, 당시 대중들에게 사회주의 이념을 선전하는 포스터도 많이 디자인했다.

독일에서는 제 1, 2차 세계 대전 사이에 역사에 길이 남을 디자인 학교 바우하우스Bauhaus가 활약한다. 바우하우스 이전에는 디자인과 예술의 경계가 모호했다. 화가로 그림을 그리다가 건물을 설계하는 건축가가 되기도 하고, 공예를 하다가 섬유 패턴을 그리는 경우도 있었다. 19세기 말에서 20세기 초까지 순수 미술과 공예, 디자인 영역은 뚜렷한 구분 없이 어울려 있었다. 바우하우스가 등장하면서부터는 디자이너들을 양성하는 독자적인 커리큘럼을 통해 본격적인 디자인 교육이 시작된다. 이 당시 바우하우스에서는 순수 미술적인 조형 교육을

넘어서서 생산 기술에 관한 것들을 교육했고, 그런 과정을 통해 산업에 걸맞은 디자이너를 체계적으로 양성했다. 당시로써는 최초의 디자인 교육 방식이었고, 이런 교육 체계는 이후 전 세계에 영향을 미쳤다. 우리나라에서도 바우하우스 방식의 디자인 교육을 받아들여 지금까지도 많은 디자인 학교에서 바우하우스 시스템 교육을 시행하고 있다. 바우하우스를 통해 순수 미술과 디자인은 교육 과정에서부터 다른 길을 걸었고, 활동 영역이나 목표를 서로 달리했다.

바우하우스에서 만들어졌던 디자인은 당시 순수 미술과는 전혀 다른 목적을 추구한 결과였지만, 만들어진 결과물은 앞서 살펴본 몬드리안이나 러시아 아방가르드의 작품과 거의 비슷했다.

단순 기하학 형태만으로 표현한 엘 리시츠키의 그림

당시 디자인되었던 테이블 램프를 보면 몬드리안이나 러시아 아방가르드의 조형성을 생활용품에 적용한 것처럼 기하학적인 형태로 이루어져 있다. 산업적 생산 체계에서 기계로 가공할 수 있는 형태를 추구한 결과였는데, 결과적으로는 20세기 전반에 나타났던 기하학적 조형들과 일치하는 조형성을 보여주었다.

바우하우스의 교수였던 마르셀 브로이어가 디자인한 바실리 체어^{Wassily Chair} 역시 생산의 효율성을 추구하는 과정에서 만들어진 디자인이었지만 결과적으로 당대 순수 미술의 기하학적인 경향과 동일한 조형성을 가졌다. 당시에도 나무로 가구 하나를 만들려면 재료가 많이 들어가고 공정도 복잡

바우하우스에서 만들어진
램프 디자인

해서 생산 비용이 많이 들었다. 이 의자는 공장에서 대량으로 생산되는 파이프를 기계로 간단하게 휘기만 하면 쉽게 경제적으로 만들 수 있는 디자인이었다. 지금까지도 기능주의 디자인의 대표 사례로 손꼽는다. 디자인 목적은 생산의 경제성과 실용성이었지만 그렇게 만들어진 결과는 기하학적인 형태였다.

제 1, 2차 세계 대전 중에는 이처럼 서로 목표하는 바는 달랐지만, 조형의 본질을 추구했던 순수 미술에서의 기하학적인 조형성과 생산의 경제성을 지향했던 기능 디자인의 기하학적 조형성은 서로 유사한 조형적 특징들을 구축하면서 전 유럽을 석권했다.

20세기에 들어서면서 파리에서도 비슷한 조형 경향들이 많이 나타나는데, 앞서 살펴본 지역들과는 달랐다. 파리에서는 많은 화가들이 고흐나 고갱의 표현주의 경향 그림이나

마르셀 브로이어가 디자인한 바실리 체어

야수파 작품처럼 조형의 순수성보다는 표현에서 원초적인 것을 추구하는 경향들이 많이 나타난다. 고전주의 회화처럼 대상을 복잡하고 세밀하게 표현하기보다는 인간의 원초적인 부분들을 끄집어내서 표현하려고 하는 경향들의 그림이 많다.

페르낭 레제와 같은 화가는 제 1차 세계 대전에서 사용된 대포와 같은 전쟁 무기에 영감을 받아 세잔이 했던 유명한 말을 연상케 하는 그림을 그리기도 했다. 비슷한 시기에 피카소와

페르낭 레제가 그린 대포 포신 형태 그림

같은 입체파 화가들이 나타나 현대 미술을 평정하기도 한다. 그림 스타일만 보면 입체파 그림이라는 것을 알 수 있지만, 입체파 그림의 목표가 무엇인지 아는 경우는 별로 없다. 이러한 그림 역시 목적은 본질의 표현이었다. 가령 사람을 그릴 때 특정한 방향에서의 모습을 똑같이 그린 것이 과연 그 사람의 본모습인지를 생각해 보면 흔들린다. 왜냐하면 사람은 앞모습뿐만 아니라 뒷모습 또는 옆모습도 있기 때문이다. 아무리 사실적으로 그린다고 해도 그것이 특정한 시점에서 그려진 이상 그 사람의 본모습은 절대로 그릴 수 없다는 모순에 빠진다. 입체파는 바로 이 시점에서 시작한다. 그들의 생각으로 한 사람의 본모습을 그린다는 것은 하나의 화폭에 그 사람이 가진 수많은 모습을 함께 표현하는 것이었다. 결국 사람 같지 않은 희한한 그림이 그려지긴 했지만 개념적으로 입체파 화가들은 진실을 표현하려는 목적에서 그런 스타일의 그림을 그렸다. 입체파 역시 어떤 식으로 그림을 그렸든지 목적은 본질 추구였다.

야수파를 대표하는 앙리 마티스 그림

피카소의 입체파 그림

프랑스에서는 네덜란드, 러시아, 독일처럼 조형적인 본질을 지향하면서 기하학적 형태로 표현하기보다는, 자유로운 조형적 경향 속에서 개념적인 본질을 추구하려는 성향이 강했다. 앞서 살펴보았던 르 코르뷔지에도 초기에는 독일 건축가들처럼 기하학적인 조형을 추구했지만 이후에는 입체파적인 표현을 즐기게 된다. 사실 그가 건축에서 추구했던 '공간'이 입체파에서 영향받은 것으로 생각할 수도 있다. 여러 시점이 하나의 화폭에 담기면 그 과정에서 필연적으로 공간에 대한 시각이 자연스럽게 생기기 때문이다. 실제로 그는 입체파 풍의 그림을 그리는 화가이기도 했다.

샤넬은 19세기 말과 20세기 초에 대대적인 시대 변화, 조형 예술의 변화 속에서 등장했다. 이 당시 그녀가 선보였던 옷들은 모두 당시 조형 예술에서 급격히 나타나고 있었던 본질 추구의 경향과 단순한 형태에 대한 선호, 기능에 대한 존중 등을 그대로 표출하고 있다.

이것은 우연이 아니었으며, 당시 유행을 따른 결과도 아니었다. 그녀는 20세기 전후로 등장하기 시작했던 새로운 지적 운동을 정확히 알고 있었고, 당대 조형 경향이 무엇을 목표로 했으며 어떤 경향을 추구하는지도 정확히 알고 있었다. 비록 쓰지 않더라도 기능성에 대한 상징으로 재킷에는 반드시 큰 주머니와 큰 단추를 넣었다. 이것을 보면 그녀가 현대 조형에서 강조되었던 기능성에 대해 분명히 이해하고 있었다는 것을 알 수 있다. 재킷에 대한 샤넬의 전통은 지금까지도 이어져 오고 있다.

샤넬의 현대적인 패션이 등장하기 전까지는 절대왕정 시기에 확립되었던 화려한 장식의 고전주의 패션 전통이 프랑스를 지배하고 있었다. 절대왕정 시절부터 만들어졌던 극도의 화려한 패션들이 20세기 초까지 크든 작든 영향을 미치고 있었다.

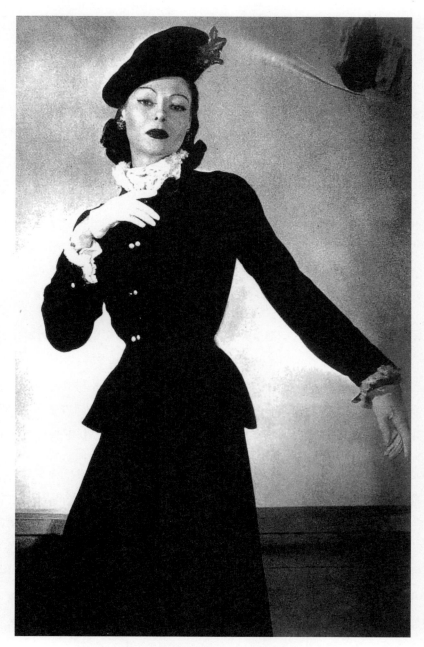

현대적인 조형 경향을 그대로 반영했던 샤넬의 초기 패션

프랑스 고전주의 패션의 영향과 남녀 불평등

20세기 초 오스트리아 건축가 아돌프 로스는 '장식은 죄악'이라는 논문을 썼다. 그의 주장은 이후 현대 디자인의 특징을 규정하는 언술로 대접받는다. 20세기 초 순수 미술의 기하학적 경향과 더불어 이러한 언술들 때문에 장식은 안 좋은 것이고, 장식이 들어간 디자인은 현대 디자인으로부터 뒤처진 퇴행적이라는 인식이 이론적으로 자리 잡았다. 게다가 절대왕정 시기 귀족 문화에 대한 부정적인 이미지는 당시에 만들어졌던 화려하고 장식적인 옷에 대해서도 부정적인 생각을 하게 만들었다.

지금 우리가 입고 있는 재킷이나 원피스를 보면, 이런 옷들이 20세기에 갑자기 만들어진 것이 아니라 절대왕정 시대를 포함한 몇백 년 전부터 진화되어 온 것이라는 사실을 알게 된다. 우리가 입고 있는 옷들은 오랜 세월 동안 일정한 계보를 통해 실험되면서 만들어진 족보가 있는 옷이다. 티셔츠나 바지 등도 모두 그런 유전적 족보를 가지고 있다.

샤넬이 등장하기 전까지 프랑스 고전주의 옷들이 영향을 미치고 있었다는 이야기가 자칫 그 이후로는 패션 전통이 단절된 것처럼 이해할 수 있지만, 사실 샤넬 이후 현대 패션의 흐름 안에서도 프랑스의 고전주의 전통은 꾸준히 영향을 미치고 있었다. 결국 샤넬의 패션 자체가 화려하고 복잡했던 프랑스의 고전주의 전통을 현대적으로 재해석했던 결과라고 볼 수 있다. 이후로 크리스챤 디올이나 프랑스의 패션들을 보면 항상 고전주의 전통의 영향이 나타난다.

장식적이고 귀족 놀음의 산물이라는 부정적인 시각도 있지만, 절대왕정 시대 프랑스 옷들은 사실 미적 완성도나 제작 기술에서 뛰어난 노하우를 가지고 있었다. 전통 노하우는 현대 패션에서 흔히 차용하면서 새로운 옷들을 만드는 자원이 되고 있다. 한때 우리나라 의류 업체들이 프랑스의 명품 브랜드 옷을 구매해서 어떻게 만들었는지 뜯었다가 다시 붙이면 원래대로 복원되지 않는 일이 많았다고 한다. 그 정도로 프랑스 패션은 전통으로부터 뛰어난 노하우를 이어받았다는 것을 알 수 있다. 전문적인 시각에서 샤넬을 비롯한 프랑스 현대 패션을 보면 색상이나 옷 이미지 모두 프랑스 스타일을 가지는데, 모두 고전주의 전통으로부터 영향을 받은 흔적이 다분하다.

지금의 시각에서 볼 때 절대왕정 시대부터 구축된 프랑스의 패션 전통이 가지고 있었던 문제는 남녀의 불평등이었다. 절대왕정 시대의 옷을 보면 남성의 옷과 여성의 옷은 완전히 다른 구조로 되어 있다. 그런 경향은 어느 지역에서나 보편적으로 나타나는 현상이기도 했다. 문제는 절대왕정 시대에 남성의 옷은 재킷이나 코트처럼 기능을 고려한 스타일이 발달했는데, 여성의 옷은 가슴과 엉덩이 크기를 강조하고 허리는 코르셋으로 졸라매는 스타일이 발달했다. 나중에는 시녀들이 없으면 혼자 입지 못할 정도로 여성복이 복잡하고 비인간적으로 만들어졌다. 뿐만 아니라 가슴 부분은 보기 민망할 정도로 눈에 띄게 파였고, 치마는 엉덩이 부분에 구조물을 넣어 볼륨을 과장했다. 프랑스의 고전 복식에서는 왜 여성의 가슴과 엉덩이를 과장하고 허리를 그렇게 비인간적으로 졸라매어 가늘게 보여야 했을까?

샤넬 재킷에 항상 들어갔던 큰 주머니와 큰 단추

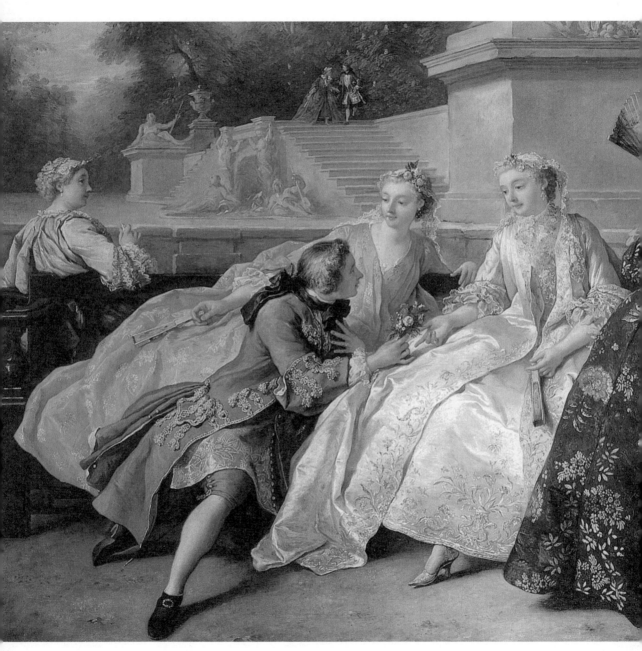

프랑스 절대왕정 시대의 그림에 나타난 프랑스 고전주의 패션

잘록한 허리와 두드러진 가슴, 엉덩이는 여성의 신체적 특징이다. 남성의 신체가 넓은 어깨와 작은 엉덩이를 가지고 있는 것과 대조된다. 물론 남성복에서도 재킷 어깨에 심지를 넣어 남성의 신체성을 강조하기는 했지만 그만큼 기능성에 대한 접근도 있었다. 그러나 여성복에서는 오로지 신체의 과장만이 있을 뿐이었다. 프랑스 전통 여성복의 신체 과장을 보면 화려하고 고급스럽지만 대단히 원초적이다. 옷에서 남성의 시각을 크게 의식했다고 생각하게 된다. 프랑스의 고전주의 패션에서 여성복의 과장됨은 남성의 눈을 향한 것이었다. 이런 옷이 옛날부터 여성복의 고정된 스타일로 확립되었다는 것은 그만큼 여성이 정신성보다는 신체성으로만 존재했다는 것을 말해주고, 그만큼 남성에 종속된 존재였다는 것을 말해준다. 절대왕정이나 귀족 사회 자체가 가부장적 체계를 가지고 있었기 때문에 남성이 모든 사회의 주도권을 쥐고 흔드는 체제이다 보니 여성은 부수적인 입장일 수밖에 없었다. 그런 사회적 특징이 패션에 그대로 구현된 것이다.

장 폴 고티에의 패션에서 느낄 수 있는 프랑스 전통의 영향

절대왕정 이후로 그런 옷을 입고 여성성을 보이기 위해 감내해야 했던 여성들의 고생은 이루 말할 수 없었다. 하루에도 몇 번씩 옷을 갈아입었으며, 나중에는 옷을 여성들의 감옥으로 생각하는 지경까지 이르렀다고 한다. 그 중심에 있었던 것이 바로 허리를 졸라매는 코르셋이었다. 이 코르셋은 시민 사회가 등장하는 19세기 말에서 20세기 초까지 존재했다.

치마와 재킷으로 여성을 해방시킨 샤넬의 패션

샤넬은 프랑스 전통 패션이 가지고 있었던 이런 남녀 불평등에 관해 대단히 비판적이었다. 현대 패션의 역사에서 볼 때 그녀는 새로운 시민 사회가 출범하여 남녀평등의 사회적 요청이 나타나기 시작했던 시기에 등장해서 기존 옷들이 가지고 있었던 여성비하나 남녀 불평등의 문제점을 평등하면서도 활동성이 뛰어난 현대적인 패션 구조를 만들었다.

그녀는 남녀평등 패션을 위해 우선 여성의 치마 길이를 무릎 위까지 파격적으로 올렸다. 당시 치마폭은 예전보다 좁아질지언정 땅에 질질 끌리는 길이를 고수해서 항상 움직이는 데 방해를 받았다. 샤넬은 바로 이점을 해결하기 위해 속살이 보이는 문제가 있었음에도 불구하고 치마 길이를 위로 대폭 올렸다. 지금이야 치마 길이가 올라갈 만큼 올라갔지만 발밑에서 무릎 위로 올라가는 데에는 많은 시간과 어려움이 있었다. 그렇게 올라간 치마 길이는 여성에게 편리를 제공했다.

샤넬이 만들었던 현대 여성복 치마

그다음에는 치마폭을 엉덩이와 같은 폭으로 내려서 소위 말하는 튜브 라인^{Tube Line: 튜브처럼 위, 아래} ^{폭이 같은 치마}을 만든다. 이것은 허리와 엉덩이를 강조했던 고전주의 패션에 대한 반대로 나온 디자인이었다. 잘록한 허리와 과장된 엉덩이를 표현하기 위해서 예전 치마는 허리 부분이 가장 좁고 아래로 내려올수록 넓어지는, 소위 말하는 A 라인일 수밖에 없었다. 샤넬은 허리를 좁히지 않고, 치마 아랫부분을 좁게 만들어서 여성의 몸매가 강조되지 않는, 소위 말하는 H 라인 치마를 만들었다. 여기서 라인은 옷의 실루엣 모양을 뜻하는 말로, 크리스챤 디올이 개념화한 용어이다.

샤넬은 치마 모양을 통해 여성의 평등성을 구체적인 디자인으로 실현했다. 이렇게 디자인된 슬림한 치마는 현대 여성들에게는 활동성과 평등성이라는 귀한 가치를 가져다주었으며, 단순하면서도 우아한 현대적인 아름다움을 추구할 수 있는 새로운 바탕을 만들기도 했다.

남은 것은 남성복의 전유물인 재킷을 여성복에 도입해서 남녀의 옷을 갈라놓았던 기나긴 장벽을 무너뜨리는 것이었다. 샤넬이 현대 복식에 시도했던 가장 혁명적인 일은 남성용 재킷을 여성용으로 도입했던 것이 아닐까 싶다. 여성들이 재킷을 입는다는 것은 샤넬 이전까지는 상상할 수 없던 일이었다. 여성복과 남성복은 완전히 구별되었고, 그중에서도 가장 남성적인 옷이 재킷이었기 때문이다.

샤넬은 그 점을 정확히 알고 있었다. 남녀평등을 실현하기 위해서는 남성복과 여성복의 간극을 없애야 했는데, 그 중심에 있었던 것이 바로 재킷이었다. 그녀는 여성복에 과감하게 재킷을 도입하여 영원할 것 같았던 남성복과 여성복의 간격을 없앴다. 지금이야 여성 정장에는 필수이지만 당시에는 수백 년간 이어져 오던 전통을 붕괴시키는 엄청난 일이었다.

그녀는 이런 식으로 프랑스 파리에 있었던 자신의 매장에서 조용한 혁명을 이루었다. 제 1차 세계 대전 이전부터 여성들이 활동하기 편하게 옷을 만드는 디자이너로 점차 인기를 얻었다. 그녀가 세계적으로 유명해지기 시작하는 데에는 제 1차 세계 대전이 결정적인 역할을 한다.

옷과 같은, 삶에서 꼭 필요한 것들은 잘 안 바뀐다. 제 1차 세계 대전이 발발하기 전까지만

해도 여성들의 코르셋이나 긴 치마 등은 여전히 없어지지 않았다. 무엇보다 편하고 활동하기 좋은 옷에 대한 대중들의 수요가 본격화되지 않았는데 전쟁이 가장 큰 계기로 작용했다.

제 1차 세계 대전이 일어나자 남성들은 모두 일시에 전쟁터로 나갔다. 남은 여성들은 대중 교통을 이용해서 직장에 출근하여 군수품들을 만드는 일을 해야만 했다. 말하자면 여성들이 바쁘게 움직이고 생산 활동을 해야 했다. 이때 샤넬의 패션은 어느 누가 만든 옷보다 상황에 적합했다. 그녀는 앞서 설명했던 H 라인의 치마를 비롯한 입기에도 편하고 활동하기에도 편한 옷들을 만들어 크게 성공했다. 현대적인 세련미를 갖춘 그녀의 옷은 프랑스를 비롯해 세계 여성들에게 인기를 얻기 시작하면서 샤넬의 옷을 한 번 입어 본 사람들은 그녀의 옷을 외면할 수 없게 되었다. 제 1차 세계 대전이 끝나고 다시 남성들이 생산 현장으로 복귀하면서 일하던 여성들도 다시 가정으로 돌아왔는데, 옷은 다시 예전에 입었던 옷으로 돌아가지 않았다. 샤넬의 옷은 당대 여성들에게 여성 해방의 자유를 가져다주었지만, 입고 벗기 편하고 움직이기에도 편하니 다시는 혼자서도 입을 수 없는 옷으로 되돌아갈 생각을 하지 않았기 때문이다.

샤넬은 어떻게 이런 혁신적인 옷들을 만들 수 있었을까?

샤넬의 유년기와 인생 역전

샤넬의 패션을 보면 명품 브랜드 주인인 샤넬이 아니라 온갖 인생 역정을 겪었던 한 애달픈 여성으로서의 샤넬을 만나게 된다. 샤넬은 태생적으로 귀족이 아니었을뿐더러 어려운 형편의 어린 시절을 보냈다.

그녀의 어머니는 그녀가 어렸을 때 죽었다. 어머니의 사망 이후 아버지는 그녀와 동생을 버리고 홀로 미국으로 떠났다. 샤넬은 고아가 되어 일찌감치 수녀원에 들어가서 종교적으로 살았으며, 그런 경험은 그녀의 패션에서 검은색이나 우아한 아름다움으로 표현되었다. 어느 정도 나이가 들었을 때 그녀는 수녀원에서 나와 돈을 버는데, 저녁에는 작은 술집에서 노래를

부르는 아르바이트를 했다고 한다. 배운 것도 일천하고, 보호해줄 부모도 없어 술집에서 노래를 부르며 얻었던 별명이 코코였다고 한다. 코코 샤넬의 코코는 여기서 따온 이름이었다.

술집에서 노래하다가 어느 장교 눈에 띈 그녀는 그의 지원으로 고급 수녀원에 들어갔는데, 거기서 온갖 귀족적인 교육을 받으면서 촌스러움과 하층 계급의 천박함을 버린다. 그는 그녀가 프랑스 사교계에서 활동할 수 있도록 교육을 시킨 것이다. 그런 와중에 한 남자를 만나 서로 사랑에 빠진다. 재산이 많고, 수많은 지식인들과 교류하면서 명망도 뛰어났던 그와 사귀면서 샤넬은 정부가 된다. 남자의 명성이 워낙 높아서, 그녀가 그의 정부인 사실은 당시 많은 사람들에게 공인되었다.

샤넬에게 그는 남자이기도 했지만, 아버지이기도 했고, 친구이기도 했으며, 강력한 후원자이기도 해서 의지하는 바가 컸다. 사실 조건 좋은 남자를 만난 샤넬은 데이트나 하면서 어려웠던 지난 시절을 추억의 한편으로 덮어두고 지내도 될 상황이었다. 하지만 그녀는 타고난 패션 디자이너였다. 남자 친구와 연극을 보러 가거나, 경마장에 갈 때면 굳이 코르셋을 안 해도 되었기 때문에, 남자 친구의 셔츠나 바지 등을 입는 것을 꺼리지 않았다. 지금이야 별 문제가 없는 일이지만, 당시만 하더라도 남성의 옷과 여성의 옷은 엄격하게 구분되던 시절이라서 보통 일이 아니었다.

이후 샤넬은 모자 가게를 냈는데, 쏠쏠하게 잘 판매했다고 한다. 이것이 그녀를 패션 디자이너로 활동하게 만든 계기가 되었다. 또 샤넬은 남자 친구와의 관계가 대중들에게 스캔들로 번져 프랑스 북부 해안가의 도빌Deauville이라는 곳으로 잠시 도피했다. 거기서 옷 가게를 내는데, 워낙 계급적 선입견이 없다 보니 예전에는 남성용 내복으로만 쓰던 리넨으로 해안 기후 조건에 적합한 옷을 만들어 크게 성공했다. 상황이 다시 잠잠해지자 그녀는 다시 파리로 돌아오는데, 제 1차 세계 대전이 발발하고 이를 계기로 파리의 한 곳에 본격적으로 옷 가게를 냈다. 이 옷 가게를 통해 그녀는 앞서 살펴보았던 현대적인 패션을 선보이면서 단번에 유명해지기 시작했다.

샤넬이 파리에 처음 열었던 매장

20세기 현대 문화의 움직임과 샤넬의 패션

제 1차 세계 대전이 발발하자마자 샤넬은 현대적인 패션 경향을 토대로 순식간에 의상을 만들어낸다. 사실 이것은 20세기 초에 나타났던 새로운 조형성이나 기능주의에 대해 모르면 할 수 없는 일로, 그녀는 그것을 어떻게 알았을까?

제 1차 세계 대전 전후 프랑스의 지식인 세계에서는 신구파의 대립이 심했다. 19세기에 유행했던 살롱 문화를 선호하는 고리타분한 사람들이 있었던 반면, 새로운 세계에 걸맞은 문화를 추구하는 젊은 사람들도 많았다. 이들 세대 간 대립은 매우 심했는데, 제 1차 세계 대전을 통해 젊은 세력들이 주도권을 잡고 20세기에 걸맞은 새로운 정신과 문화를 본격적으로 추구하기 시작했다.

샤넬의 남자 친구는 당시 저명한 지식인으로 새롭게 등장했던 문화 지식인들과의 교류가 깊었다. 그녀는 남자 친구를 통해 당대 지식인들의 생각을 직접적으로 교류하며 정확하게 파악하고 있었다. 그녀가 활약하던 즈음 기능주의가 생겨나고 있었으며, 그런 흐름을 실시간으로 정확하게 파악하고 있었다. 재킷에 반드시 주머니를 넣는다든지, 단추는 무조건 큰 것을 단다든지 하는 것은 기능성을 정신적인 가치로 이해하지 못하면 도저히 나타날 수 없는 경향이다. 당대의 새로운 정신을 나름의 확고한 패션관으로 해석했기 때문에 그런 디자인들이 가능했다.

마찬가지로 허리가 강조되지 않는 치마나 재킷을 도입함으로써 여성성을 옷으로부터 추방하고, 남성성의 독점을 파괴하여 편리함과 평등성을 동시에 획득하는 시도는 현명하고 지적이다. 현대성에 대한 지적인 이해가 없으면 나올 수 없는 시도이다. 그런 점에서 샤넬의 패션이 현대 복식의 전형이 된 것은 하나도 이상하지 않다.

제 1차 세계 대전 이후의 성공 가도와 불행

샤넬의 유명세와 패션은 제 1차 세계 대전이 끝나면서 더 탄력을 받아 그녀가 확립했던 패션 철학과 기능성을 중심으로 재편된 현대 복식의 스타일이 세계로 전파되었고, 그만큼 그녀의 명성도 높아졌다.

그녀가 패션에서 시도했던 것 중 하나는 검은색을 패션에 적극적으로 사용했다는 점이다. 지금도 샤넬 패션이라고 하면 검은색을 연상하는데, 디자이너 입장에서 생각해보면 이것은 용기가 필요한 선택이었다. 우리나라에서도 그렇지만 검은색은 긍정적인 이미지의 색이 아니다. 이런 색을 패션의 주조 색으로 선택했을 때는 얻는 것보다 잃는 것이 더 많지만, 샤넬은 패션에서 유리하지 않은 검은색을 과감하게 도입하여 현대 패션의 우아함을 표현하는 조형적 가치로 승화시켰다.

샤넬의 검은색 옷들을 보면 죽음이나 비극을 연상시키기보다는 심플한 현대적인 아름다움의 극치를 느끼게 한다. 참으로 마술과 같은 솜씨가 아닐 수 없다.

샤넬은 탁월한 디자이너이기도 했지만 당시에 워낙 유명 인사였고 매력적이었기

검은색을 대표 이미지로 도입했던 샤넬의 패션

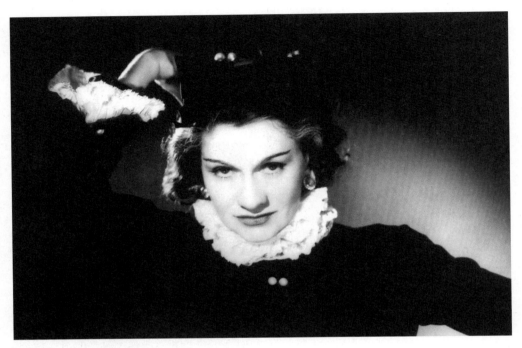

당대의 패션 아이콘으로도 유명했던 샤넬

때문에 스스로 모델이 되어 자신의 브랜드를 홍보하는 역할도 했다고 한다. 사회적으로 주목하는 사람들이 많다 보니 샤넬이 입은 옷은 많은 사람들이 따라 입었다고 한다.

제 1차 세계 대전 직후 샤넬에게 정신적 · 물질적으로 지원을 아끼지 않았던 남자 친구가 갑자기 사망한다. 그녀에게는 후원자이기도 했던 중요한 사람이었기 때문에 큰 충격과 상처를 받았다. 그 이후로 그녀는 수많은 남자들과 염문이 있었지만, 삶이 제대로 정착되는 경우는 없었다.

그러한 와중에도 샤넬은 현대 패션의 또 다른 전형을 만들었다. 단순화된 옷에 각종 액세서리를 매치해서 옷차림을 마무리하는 '토탈 패션'의 개념을 만든 것이다. 나중에는 액세서리뿐 아니라 가방, 신발, 향수까지 토탈 패션의 범위를 확장하며 패션 브랜드의 범위도 그만큼 넓혔다. 샤넬이 만든 현대 패션의 개념은 현재 활약하는 세계적인 명품 브랜드가 받아들이

는 기본 문법이 되었다. 보통 명품 브랜드라고 하면 옷만 만들지 않고, 옷과 어울리는 각종 아이템들을 만들어 샤넬이 현대 패션에 얼마나 큰 영향을 끼쳤는지 알 수 있다.

샤넬이 제 1차 세계 대전 이후로 유명해지고 뛰어난 브랜드로 일취월장한 것은 미국 고객의 힘이 컸다. 당시 그녀의 옷은 주로 미국 사람들이 많이 구매했다고 한다. 개인의 불행에도 불구하고 브랜드로서 샤넬은 계속 발전했고, 여전히 파리를 주름잡던 여러 지식인, 예술가들과 교류하면서 그들로부터 정신적인 영향을 많이 받았다. 아방가르드 예술가들과 함께 전시했고, 당시의 문화 흐름에 따라 여러 가지 활동을 했다.

문제는 제 2차 세계 대전이었다. 미국의 대공황과 독일의 군국주의화를 계기로 유럽은 제 1차 세계 대전보다 더 지독했던 제 2차 세계 대전으로 빠져들게 된다. 샤넬의 인생도 제 2차 세계 대전으로 인해 몰락의 길에 접어든다. 독일이 제 2차 세계 대전을 일으키면서 가장 먼저 점령했던 나라는 프랑스였다. 프랑스는 독일에게 어이없이 항복하면서 파리는 순식간에 독일군 손에 들어간다. 그 와중에 샤넬은 독일군 장교와 사귀면서 문제의 발단이 된다. 몇 년간의 전쟁이 끝나고 독일이 패망해서 물러나자, 나라를 되찾은 프랑스는 대대적으로 독일에 부역했던 사람들을 색출해서 단죄했다는 사실은 잘 알려져 있다. 이때 프랑스 국민 디자이너 샤넬의 행적은 프랑스에서 용서받을 수 없는 비난에 직면했다. 근래에 밝혀진 바로는 그녀가 당시 독일군 장교와 사귀면서 간첩 행위를 했다고 한다. 설사 그렇지 않았다고 해도 그녀는 부역 혐의를 받으면서 더 이상 프랑스에서 패션 활동을 할 수 없게 된다. 세계적으로 잘 나가던 사람이 순식간에 나락으로 떨어진 것이다. 그녀는 최전성기에 모든 활동을 접고 스위스로 이전한다. 거기서 70세까지 머무르며 은둔하는데, 결국 남자 문제 때문에 모든 영광과 활동을 접은 것이다. 브랜드 샤넬은 그렇게 기나긴 겨울잠에 빠져들어 갔다.

70세의 복귀

샤넬은 사라졌지만 그녀가 남겨놓은 현대 패션의 바탕은 제 2차 세계 대전 이후 프랑스 패션 디자인뿐 아니라 세계 패션의 뿌리가 되었다. 그녀가 다져놓은 바탕은 이후 나타나기 시작하는 수많은 신진 디자이너들이 성장할 수 있는 비옥한 토양이 되었다.

제 2차 세계 대전의 피해가 어느 정도 복구되기 시작했던 1960년대에 이르면서 프랑스 패션도 다시 활력을 찾기 시작한다. 바로 그때 등장했던 디자이너가 크리스챤 디올이었다. 그는 샤넬이 만들어 놓은 현대 패션의 바탕 위에 프랑스 전통 패션의 격조를 재해석하고자 했는데 하필이면 샤넬이 남녀평등을 위해 도입했던 재킷 위에 코르셋의 실루엣을 구현한 것이다. 이것은 '뉴룩'이라는 찬사를 받으며 패션계에 센세이션을 불러일으켰다.

그토록 증오했던 여성의 신체성을 없애기 위해 비난받으면서 재킷을 도입했던 샤넬에게는 천인공노할 일로, 이것은 선전포고 아니면 도전이었다. 그때 샤넬의 나이는 70세에 이르렀다. 스위스에서 볼 때 자신이 그토록 싫어했던 코르셋 라인을, 그것도 재킷에다 되돌리는 것을 두고 볼 수는 없는 일이었다. 그렇게 샤넬은 노구를 이끌고 현장에 복귀한다.

현장으로 돌아온 샤넬은 바로 첫 패션쇼를 개최하는데, 전시 자체가 박수받을 일이었으나 현장을 오랫동안 떠난 디자이너의 성공적인 재기를 기대하기는 어려운 일이었다. 그러나 명불허전이라 첫 복귀전은 대성공을 거둔다. 나이를 잊은 그녀는 이후로 현장을 떠나지 않고 직접 패션쇼와 디자인을 관리하면서 브랜드 명성을 예전 그대로 돌려놓는다. 참으로 대단한 능력이었다. 그렇게 부활한 샤넬은 제 2의 전성기를 맞아 활발하게 활동한다.

어느 날 그녀는 호텔에서 쓸쓸하게 시신으로 발견된다. 사인은 약물 과다였다고 한다. 밤에 잠을 잘 못 자서 수면제를 장기간 복용했는데 그것이 죽음의 원인으로 추정된다. 그녀는 수많은 남성들과 스캔들을 일으켰지만 아기를 낳지 못해 평생 그것에 대해 상처를 안고 살았다고 한다. 20세기 세계에 미친 영향이나 역할보다 그녀의 말로는 비참했다. 인류에게 현대 패션을 남기고 자신은 불꽃처럼 사라진 것이다. 어쩌면 그랬기 때문에 영원한 신화 같은 존재로 자리매김할 수 있지 않았나 싶기도 하다.

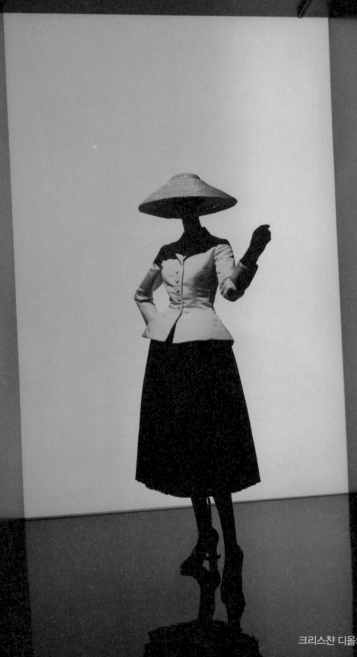

크리스챤 디올의 뉴룩 패션

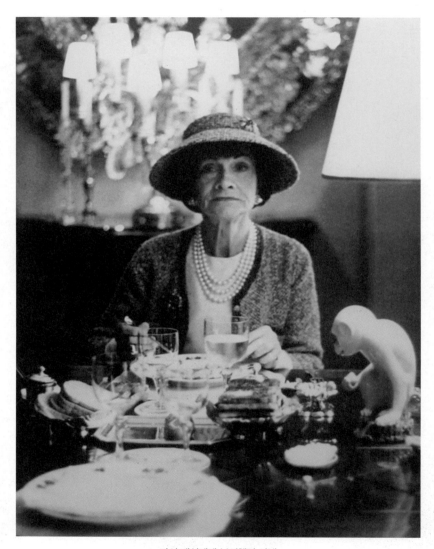

다시 패션계에 복귀했던 샤넬

샤넬 이후의 샤넬

샤넬은 백여 년의 전통을 가진 최고의 명가로 자리 잡고 있다. 지금도 매년 샤넬 패션을 보면, 샤넬이 아직 살아있는 게 아닌가 싶을 정도로 그녀의 패션 세계는 영원히 살아 움직이고 있다.

샤넬이 사망한 이후에 브랜드 샤넬은 주인을 잃고 여러 사람들의 손을 거치면서 이류, 삼류 브랜드로 전락했었다고 한다. 그런 샤넬을 오늘날의 모습으로 부활시킨 것은 칼 라거펠트였다. 펜디Fendi의 수석 디자이너로 명성을 날리던 그가 샤넬의 패션 디자인을 맡으면서 샤넬은 옛 명성과 스타일을 되살리고 화려하게 부활한다.

칼 라거펠트는 단지 패션 디자이너가 아니라 패션계에서 유명한 지식인이었다. 그의 앞에서 웬만한 평론가들은 명함도 못 내밀 정도로 공부를 많이 한 사람으로 알려져 있다. 그가 소장하는 책만 해도 수만 권에 이르고, 패션쇼가 없을 때는 자신의 서재에서 책을 읽었다고 한다. 그는 패션의 모든 흐름을 이론적으로 꿰뚫고 있었기 때문에 샤넬의 패션 가치를 누구보다도 잘 이해했다. 그가 부활시킨 샤넬의 패션들을 보면 자기 스타일을 샤넬에 적용하기보다는 마치 샤넬이 살아있었으면 이런 디자인을 하지 않았을까 싶을 정도로 샤넬에 빙의된 패션들을 선보여 왔다.

검은색과 흰색, 재킷과 원피스, 투피스, 스리피스, 다양한 장신구만으로 매 시즌 끊임없이 새로운 옷들을 만들면서 샤넬의 패션 세계를 더없이 단단하게 구축해왔던 그도 시간의 흐름을 이기지 못해 샤넬을 떠나 영원의 세계로 돌아갔다. 하지만 샤넬의 패션 세계는 지금 세계인이 입고 있는 옷들이 변하지 않는 이상은 영원히 남아있을 것이다.

샤넬을 추억하며 패션의 발전을 바라보다

샤넬이 구축해 놓은 현대 패션이라는 토대 위에 지금은 수많은 명품 브랜드들이 복잡한 생태계를 이루며 활발하게 움직이고 있다. 그 모습은 흡사 19세기 말에 수많은 화가나 조각가들이 현대 미술이라는 생태계 속에서 활발하게 새로운 작품들을 만들어내던 시기를 연상케 한다. 아직 우리는 패션 분야를 주로 명품을 생산하는 일로 보다 보니 이러한 움직임을 상업 활동이 아니라 순수 미술을 능가하는 예술 활동으로 보는 시선이 흔하지 않은 것 같다. 그러나 수많은 디자이너들이 지금도 시즌마다 고생해서 새롭고 매력적인 옷들을 만들며 패션쇼를 하는 것을 보면, 무엇이 예술인지 생각하지 않을 수 없다.

오늘날 순수 미술의 행보를 보면 19세기 말이나 20세기 초의 순수하고 활발한 분위기는 많이 잃어버린 게 사실이다. 당시만 해도 순수 미술은 대중들의 삶에 많은 영향을 미쳤는데 지금은 그런 경우가 없는 것 같다. 그에 비해 패션 디자인이나 건축 분야에서는 예전 순수 미술이 대중들에게 많은 감동을 주었던 것과 같은 역할을 하는 것을 자주 볼 수 있어 점점 문화를 이끌어가는 주역이 되는 것 같다.

앞서 살펴본 것처럼 현대 패션은 하루아침에 이루어진 것이 아니라, 샤넬과 같은 선구자들이 한 걸음씩 앞으로 나아가면서 만들어놓은 성과들이 차곡차곡 쌓여 이루어진 것이다. 무엇보다 샤넬을 비롯한 수많은 디자이너들은 오늘날까지 옷에 실질적인 영향을 미치면서 그런 존재감을 이루어 왔다는 것이 특별하게 다가온다.

지금까지 샤넬의 이름이나 패션을 명품 브랜드로만 보았다면 이제는 그녀가 우리가 입고 있는 옷을 만드는 데에 헌신적인 노력을 기울였던 사실에 관심을 가져야 할 것이다. 그리고 샤넬이 닦아 놓은 현대 패션이라는 터를 기반으로 오늘날 수많은 패션 디자이너들이 활약할

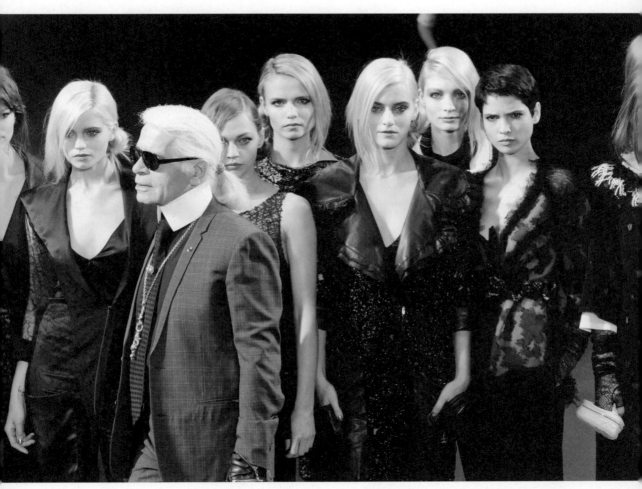

브랜드 샤넬을 부활시킨 칼 라거펠트와 샤넬의 패션

수 있었다는 것도 알아 둘 필요가 있다. 그녀는 오늘날 옷과 관련된 모든 움직임들을 가능하게 만든 선구자였다.

샤넬 이후와 우리

샤넬이 현대 패션이라는 터를 잡은 이후에 크리스챤 디올은 현대 복식의 기본인 실루엣 개념을 체계화해서 향후 현대 패션 디자인의 미학적 가치가 발전할 수 있는 토대를 만들었다. 디올에서 성장했던 이브 생 로랑이나 피에르 가르뎅 같은 디자이너들이 프랑스 패션을 더욱 발전시켜 오늘날 프랑스 패션을 세계 최고 수준으로 만들었다. 이를 바탕으로 이탈리아 패션, 영국 패션, 일본 패션, 북유럽 패션 등이 만들어지면서 오늘날 백가쟁명하는 패션 세계가 구체화되었다.

제 1차 세계 대전 전후로 나타났던 샤넬의 패션 경향이 비슷한 시기 우리에게서도 나타났다. 당시 우리는 일제 강점기에 있어서 서양 최신 패션이 어떻게 들어올 수 있었을까 싶은데, 희한하게도 비슷한 시기에 우리의 여성 한복을 보면 땅에 닿던 치마 길이가 무릎 근방으로 올라오며, 아래가 넓은 A 라인 치마가 활동하기에 좋은 폭으로 좁아진다. 샤넬의 튜브 라인까지는 아니라도 그 근처까지는 간 모습이다.

문화 인류학적으로 볼 때 서로 다른 문명이 만나면 반드시 절충 현상이 일어난다. 그것을 '문화 접변'이라고 하는데, 식민지였던 조선에서 서양의 복식 변화를 거의 실시간으로 받아들이며 문화 접변 현상을 낳았다는 사실은 참으로 놀라운 일이다. 문제는 정작 제국주의 일본에서는 기모노에 변화가 일어나지 않았다는 사실이다. 당시 일본에서 서양 옷은 서양 옷대로 입었고, 일본 옷은 일본 옷대로 입으면서 서양의 현대 복식과 일본 옷의 문화 접변은 일어나지 않았다. 문화 접변이라는 자연적인 현상이 일제 강점기였던 우리보다도 없었다. 우리는 흔히 검정 치마, 하얀 저고리를 말하지만 이것은 단지 못살던 시대에 아무 생각 없이 등장했던 현상이 아니라 정확한 '문화 접변' 현상이었다는 사실이며, 샤넬화된 한복일 수도 있다는 사실을 기억할 필요가 있다.

진명여자보통학교 교복

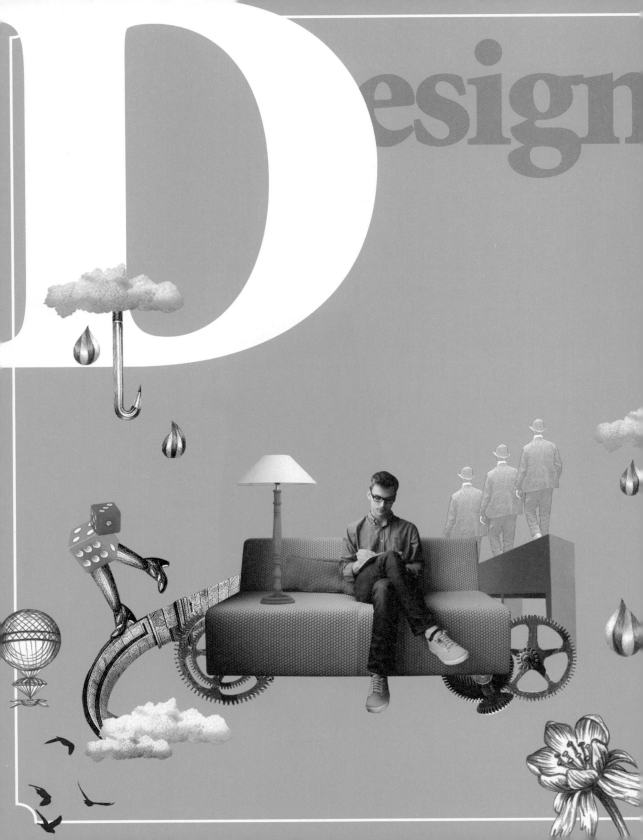

인생을 편하게,
지혜롭게 디자인하다

3

미술과 디자인을 가로질렀던 기능주의

20세기 '기능주의'는 디자인 분야를 지배했던 가장 강력한 이념이었다고 해도 과언이 아니다. 디자인이라면 당연히 기능주의가 목적이었으며, 사회의 평등성과 합리성을 지향하는 디자인의 숭고한 정신이었다. 기능주의는 주관적이고 개인적인 순수 미술과는 다른 길을 가는 디자인의 사회적 윤리성을 입증하는 증거였다.

프랑스 디자이너 필립 스탁은 기능주의의 압력에 저항하면서 디자인이 이루어야 할 가치가 좁은 범위의 자아도취적 독단에 갇혀서는 안 되고, 순수한 인간을 향해 열려있어야 한다는 것을 몸소 보여주었다. 그는 디자인이 지향해야 할 방향이 인간의 정서라는 새로운 가치를 제시하면서 기능주의가 득세한 이후의 세계 디자인을 이끌었던 선구자였다. 꽤 시간이 지난 지금은 예전 명성에 다소 이르지 못하지만, 그가 1990년대 세계 디자인의 최고 정점에서 보여주었던 가치는 결코 지워질 수 없는 역사의 한 페이지를 기록했기 때문에 재차 살펴볼 필요가 있다.

오른쪽 그림은 화가 마르크 샤갈의 '너와 나'이다. 어린아이가 그린 것처럼 천진난만해 보이는 이 그림은 보는 사람의 마음을 더없이 편안하게 한다. 현대 미술에 들어오면서 화가들은 똑같이 그려야 한다는 굴레에서 벗어나 자유롭게 자신의 마음을 화폭에 표현한다. 추상 미술을 어렵게 생각하는 사람들이 많은데, 어렵게 보면 더없이 어렵지만 이런 그림은 보이는 그대로 보면 마음이 편해진다.

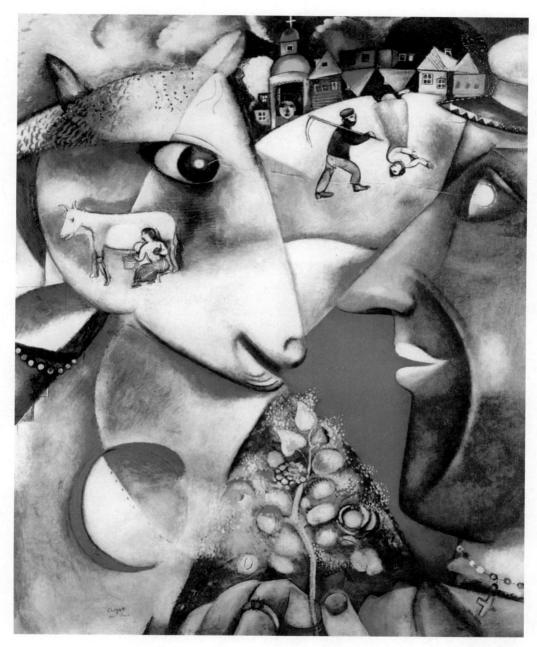

샤갈의 너와 나

반대로 아래 디자인은 느낌이 사뭇 다르다. 샤갈의 그림은 마음을 편하게 하지만 구체적으로 무엇을 해주는 것은 없다. 이 조명의 형태는 그다지 아름답다고 할 수 없지만 대신 어두운 곳을 밝게 비춘다. 이것은 디자인이고 앞서 살펴본 그림은 순수 미술로 뚜렷이 나뉜다. 바로 이런 특징 때문에 20세기 초부터 디자인과 순수 미술은 서로 섞일 수 없는 존재가 된다. 그 중심에는 '기능주의'가 자리 잡고 있었다.

미국 건축가 루이스 설리번은 '형태는 기능을 따른다Form follow Function'고 말했다. 이후로 디자인과 순수 미술의 간격은 더 벌어진다. 그의 말에 따르면 디자인에 기능만 잘 새겨넣으면 저절로 아름다워지니 조형성에 대한 부담이 없어져 디자이너는 오로지 기능에만 충실하면 모든 것이 해결되었다. 이러한 논리는 산업화에 한창 열중해야 했던 개발도상국 시기의 국내 디자인에는 대단한 격언으로 작용한다. 이말 덕분에 디자인은 산업 생산에만 몰두하면 그만이었다.

바우하우스에서 디자인한 조명

개인과 사회, 주관과 윤리

19세기 말 프랑스에서 발생하기 시작했던 순수 미술이 '예술을 위한 예술'을 추구했다며 비판했던 영국 예술가 윌리엄 모리스의 시각으로 보면, 샤갈의 그림은 자기 주관에 따라 마음대로 그린 것이다. 운이 좋아서 그림이 보는 사람을 기분 좋게 할 수 있다면 좋지만 아니면 그만이다. 반면 디자인은 사람들에게 무언가를 해주어야만 존재 가치가 인정된다. 그런 점에서 디자이너는 화가처럼 자기만을 위하는 사람이 아니라 남을 위한, 사회 공헌을 하는 사람이다. 미술가보다 디자이너는 사회적인 대의명분을 위해 자신을 희생하는 존재로 급상승하게 된다. 20세기에 기능주의를 가슴에 품던 사람들은 스스로 순수 미술을 하는 사람들보다 도덕적으로 의미 있는 일을 한다는 생각이 팽배했다. 기능주의는 그렇게 디자인의 존재 가치와 디자이너의 도덕성을 확립하는 절대적인 가치로 자리매김했다.

디자인 역사를 살펴보면 기능주의가 강조되었던 시대가 따로 있었다는 것을 알 수 있다. 20세기 전체를 보면 대략 두 번의 시기로 나눌 수 있다. 기능주의가 최초로 표명되었던 시기는 제 1차 세계 대전 직후인 1919년부터였다. 독일 최초의 디자인 학교인 바우하우스^{Bauhaus}가 등장했던 시기이다. 이전까지는 디자인과 순수 미술의 구분이 확실하지 않았지만, 바우하우스는 디자인 학교 역할만이 아니라 현대 디자인의 본질과 목적을 기능주의로 확립했다.

가령 19세기 말에 많은 디자인 작업을 했던 페터 베렌스는 화가 출신이었다. 그는 당시 프리랜서로 AEG라는 독일 전기제품회사의 로고나 마크들을 디자인했고, 최초로 기업 이미지를 통합하는 CIP^{Corporate Image Identity Program} 디자인 작업을 했다. 나중에는 이 회사를 위해 공장까지 설계한 사람으로 유명하다. 당시 그의 설계 사무실에서 일했던 사람들은 현대 건축을 이끌었던 미스 반 데어 로에, 르 코르뷔지에, 바우하우스 교장이었던 발터 그로피우스 등이었다. 20세기 초까지만 해도 디자인 활동 영역에 상관없이 작업을 넘나들었다.

바우하우스 시대에 오면서 디자인이 순수 미술과는 다른 목적과 존재성을 가지고, 일반 미술 교육과는 다른 방식의 디자인 교육 체계까지 만든다. 순수 미술을 하는 사람들은 자기가 그리고 싶은 대로 그리거나 만들지만, 디자이너는 산업 생산 시스템을 이해하고 거기에 맞춰 디자인하는 방식을 바우하우스에서 만들었다. 가령 바우하우스의 교장이었던 건축가 미스 반 데어 로에가 디자인했던 소파를 보면 순수 미술과 다른 기능주의 디자인의 특징들을 잘 살펴볼 수 있다.

미스 반 데어 로에의 바르셀로나 의자를 살펴보면 전통 소파 같긴 한데 쿠션이나 등받이 외의 부분들은 간소해졌다. 원래 소파는 쿠션과 등받이 주변으로 나무로 만들어진 묵직한 구조물이 부가되어야 하는데, 그는 사람의 몸이 닿는 부분만 제외하고는 모든 번잡한 구조물들을 제거했다. 대신 아래쪽에 금속으로 다리 모양 주물을 간단히 떠서 의자 양쪽에 붙이기만 했다. 생산 공정을 조형적으로 고려한 덕분에 의자로 사용하는 데에는 전혀 지장이 없으면서 기존 의자보다 생산성은 비교할 수 없을 만큼 좋아졌다.

이러한 디자인을 통해 디자인은 대량 생산 시스템을 중심으로 가장 기능에 충실한 것을 만드는 작업으로 확립되었고, 그 과정에서 예쁘게 만들어지면 더 좋을 정도로 심미성 문제의 비중은 가벼워졌다. 무엇보다 기능주의를 지향하는 디자인이 세계적으로 퍼져나갔다.

기능성이 강조되는 두 번째 시기는 제 2차 세계 대전 직후부터였다. 제 2차 세계 대전이 일어나기 직전 나치의 박해를 피해 바우하우스의 교수와 학생들이 대거 미국으로 건너가면서 기능주의 디자인 전통이 독일에서 미국으로 전파되었던 이유도 있었다. 제 2차 세계 대전이 끝나고 1970년대까지 미국을 중심으로 두 번째로 기능주의 디자인이 꽃을 피우게 된다.

제 2차 세계 대전 직후 기능주의 디자인을 보면 장식이 없고 생산성이 좋은 기하학적인 형태로만 디자인되어 있다. 예쁜 색이나 아름다운 비례 같은 것은 강조되지 않았다. 이렇게 독일에서 시작되었던 기능주의 디자인은 미국에서 실용주의라는 이름으로 발전한다. 어느 면으로 보나 군더더기 없는 미니멀한 형태를 취하고 있다. 이러한 디자인을 모더니즘 디자인이라고 이름까지 붙이게 된다.

미스 반 데어 로에의 바르셀로나 의자

기능주의 디자인의 실체

왜 1919년 이후에 기능주의 디자인이 독일에서 나타났을까? 당시 독일은 넉넉한 상황이 아니었다. 제 1차 세계 대전에서 독일은 패전국으로 전쟁 직후, 그것도 패전 이후 사회 상황을 우리는 한국전쟁을 겪어봐서 안다. 일단 의식주 문제가 심각했다. 이런 상황에서 프랑스나 영국도 아닌 패전국 독일에서 먼저 디자인 학교가 세워지고 기능주의 디자인이 시작되었다는 사실은 단순한 일이 아니다.

기능주의를 중심에 놓은 현대 디자인이 마치 순수한 디자인 이념을 확립하는 과정에서 나온 것처럼 말하지만, 그것이 먼저 패전국인 독일에서 만들어졌다는 것은 당시 사회적 맥락을 빼고는 말할 수 없다. 제 2차 세계 대전 직후 기능주의를 앞세운 실용주의 디자인이 나온 것도 당시 미국의 사회적 맥락을 빼고 말할 수 없다.

공교롭게도 기능주의 디자인이 활성화되는 배경에는 전쟁이 있었다. 전쟁 직후는 물자가 턱없이 부족하다. 패전국인 경우에는 그런 상황이 더 잔인하게 일어나는데, 적은 재료와 합리적인 생산으로 필요한 물건을 확보하는 기능주의 디자인 말고는 디자인에서 선택할 수 있는 여지가 없다. 당시 바우하우스는 현대적인 디자인 이념을 만들었다기보다는 제 1차 세계 대전 직후의 어려운 상황을 이겨내는 방법을 개발했다고 보는 것이 더 정확하지 않을까 싶다. 디자인에서 기능주의는 대체로 물자가 부족한 상황에서 많이 나타나며, 그런 점에서 제 1차 세계 대전은 디자인에서 기능주의가 대두될 수 있는 가장 적합한 배경이었다고 할 수 있다. 전쟁 직후이니 아름다움은 전혀 고려할 상황이 아니었을 것이며, 생존을 위한 최소한의 물자를 확보하는 것이 시급하기 때문이다.

제 2차 세계 대전 이후 세계 최고의 국가가 되어 역대 최고의 호황을 누렸던 미국에서 기능주의 디자인이 활성화되었던 사실은 어떻게 설명할 수 있을까?

간단하게 말하면 제 2차 세계 대전 직후 미국은 물론이고 초토화된 유럽의 어마어마한 수요에 직면했기 때문이다. 전쟁이 끝나고 젊은이들이 가정으로 돌아오면서 결혼 붐이 일어나자

미국에서는 그들이 살아야 할 주택 수요가 급증했다. 주택 수요가 급증하면 당연히 그 안에 들어갈 각종 가구나 생활 제품의 수요도 폭발적으로 증가한다. 그뿐 아니라 미국 도시들로 수많은 기업의 본사나 국제기구들이 모여들면서 빌딩 수요도 급증했다. 파괴된 유럽을 재건해야 하는 임무도 있었다. 삶의 터전과 생산 시설들이 파괴된 유럽을 되살리기 위해서는 많은 물자가 필요했다.

제 2차 세계 대전 직후 미국은 대내외적으로 초유의 수요에 직면한다. 간단히 말하면 뭐든지 빨리, 많이 만들어야 했다. 제 1차 세계 대전 직후의 독일과는 정반대의 상황이었지만, 대량 수요에 직면했던 상황은 같았다.

수요에서 시작한 기능주의, 수요에서 끝나다

제 2차 세계 대전이 끝난 뒤 미국에서는 장식이 일절 없는, 생산의 기능성만 강조한 고층 빌딩들이 즐비하게 들어서고 여러 가지 생활 제품도 싸게, 빨리, 많이 만들어질 수 있는 형태로 디자인된다. 미국의 이런 상황을 선두에서 이끌었던 사람은 바로 독일에서 건너온 바우하우스 출신들이었다. 이들은 이전에 이런 상황을 경험하면서 많은 노하우를 쌓았다. 대표적인 인물은 독일에서 건너온 건축가 미스 반 데어 로에였다.

미스 반 데어 로에는 당시 미국의 건축을 이끌면서 수많은 기능주의 빌딩들을 디자인했다. 뉴욕의 시그램Seagram 빌딩은 그가 디자인한 대표적인 건축이다. 철골 구조와 유리만으로 지어진 이 건물은 첨단의 단순한 현대적 외형으로 당시 기능주의 디자인을 상징하고 있다. 이 빌딩은 단순한 외형만큼 건축 비용도 저렴했다고 한다.

1960년대 말부터는 큰 변화가 생기기 시작했다. 제 2차 세계 대전이 끝나고 15년 정도 흐르면서 미국이 직면했던 국내외 엄청난 수요가 점차 급감하기 시작했다. 국내 수요도 주춤해지고, 폐허가 되었던 유럽도 재건된 것이다.

원인이 없어지면 결과도 없어진다. 물자 부족 상태가 해결되니 기능성만 추구하던 디자인도 더 이상 기능을 잃었다. 서서히 기능주의의 한계들이 지적당하면서 기능주의에 가려졌던 가치들이 디자인 안에서 꿈틀거리기 시작했다. 1980년대에 들어서면서 그런 움직임은 이탈리아 디자이너들의 주도 아래 봇물 터지듯이 터졌다.

이탈리아 디자이너들은 이미 1960년대 말부터 문제의식을 느끼고 있었다. 1970년대까지 기능주의 디자인을 비판하고 그것을 대신할 수 있는 새로운 디자인을 만들기 위해 많은 실험을 했다. 안티 디자인^{Anti Design}, 레디컬 디자인^{Radical Design}이라는 말을 들으면서 색다른 디자인을 모색했다. 첫 결실은 1982년 이탈리아 멤피스 그룹^{Memphis Group} 전시였다. 이전에도 알키미아^{Studio Alchymia} 같은 디자인 그룹의 활동이 있었지만, 이탈리아 디자이너들의 결과물이 국제적인 영향을 미치기 시작했던 것은 이때가 처음이었다.

미스 반 데어 로에의 시그램 빌딩

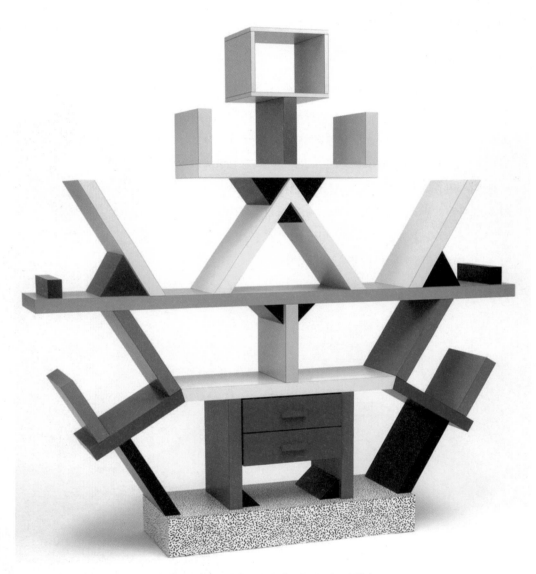

멤피스 그룹 전시에 출품했던 에토레 소트사스의 책장

멤피스 그룹의 수장이었던 에토레 소트사스의 책장을 보면 지금 보아도 황당한 모양이다. 책장으로 사용하기에 편리한 모양이 아니며, 일반적인 책장 모양과도 현격히 차이가 난다. 일단 눈에 띄는 것은 복잡한 형태와 다채로운 색상이다. 황당한 디자인이지만 단정한 형태와 절제된 색채의 기능주의 디자인과는 정반대이다.

황당한 디자인으로 가득 찼던 멤피스 그룹 전시는 세계 디자인계에 큰 변혁을 불러일으키기 시작했다. 이탈리아의 급진적인 디자인은 기능주의로 점철되었던 기존 디자인 세계에 불을 지피면서 세계적으로 포스트모던 디자인을 촉발시켜 멤피스 그룹은 순식간에 세계 디자인 흐름을 주도하는 위치에 오른다.

이탈리아 디자이너들이 촉발시켰던 새로운 디자인은 단지 혁신적인 실험에서 그치지 않았다. 과격해 보였던 그들의 디자인이 실제로 오랫동안 기능주의에 억압되어왔던 가치들의 족쇄를 풀어주었다. 이탈리아 디자이너들의 과격한 디자인 덕분에 그간 목소리를 내지 못했던 인간적인 가치들이 자기 목소리를 찾기 시작했다.

기능주의 디자인이 놓쳤던 감성

기능주의 디자인의 문제점은 첫째, 물리적 편리함, 생산의 효율성에만 입각했다는 것이다. 결국 디자인은 기능적이기만 하면 굿 디자인이 될 수 있으니, 다른 가치에 대해서는 전혀 신경 쓸 필요가 없었다. 어떤 경우든지 이렇게 가치가 획일화되면 문제가 생긴다. 가치가 한쪽으로만 수렴되다 보니 디자인은 물리적인 기능 외의 다른 모든 가능성에 대해 문을 닫고 세상이 변하는 것을 알아차리지 못했다.

둘째, 초기의 건강했던 기능주의 디자인이 갈수록 생산자의 기능주의로 기울어졌다는 것이다. 디자인의 관심이 점차 판매 증진이나 단가 절감 쪽으로만 좁혀지면서 인간이 아니라 소비자를 대상으로 디자인했다.

문제는 인간이 그리 단순하지 않다는 것이다. 사람은 편한 것을 원하는 것 같지만 꼭 그렇지도 않다. 가령 결혼식장에서는 불편한 웨딩드레스를 전혀 거리낌 없이 입는다. 결혼식 주인공으로서 주목받을 만한 모습이 중요한 것이다. 또한 교회 의자는 일부러 편하지 않게 한다. 상황을 전제로 하지 않은 편리함이란 굳이 인문학을 끄집어내지 않더라도 말이 안 되는 것이다. 현대 디자인에서 중요시했던 기능주의에는 철학에서 말하는 '장Field'의 개념이 없었다.

기능주의 디자인에서는 복잡하고 변화무쌍한 인간을 설정하지 못해 상황성, '장'에 대한 이해가 전혀 없었다. 소비자는 오로지 물리적 편리함만을 원한다는 물리학적 관점에만 입각해서 리서치와 통계치만을 가지고 인간의 삶에 대응했다. 디자인을 쓰는 사람에 대한 인간적 이해가 협소하다 보니 놓친 게 많았다. 모든 것이 부족했을 때 대중은 기능주의 디자인을 받아들였지만 상황이 좋아지자 기능주의만을 챙기는 디자인은 서서히 외면하기 시작했다.

기능주의 디자인은 어려운 시절을 담당하다 보니 생존에 필요한 물질적 가치에만 치중할 수밖에 없었다. 이해 못 할 바는 아니지만 그러다 보니 대부분 사람의 몸만 보았지 마음을 챙

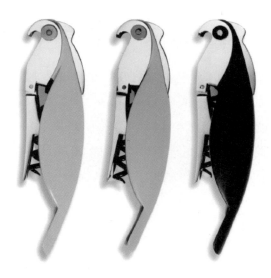

알레산드로 멘디니의 와인 오프너 패럿

기지는 못했다. 어느 순간 감성 디자인이라는 것이 나오면서 사람 마음을 잡아 보려는 경향이 나타나기는 하지만, 그 역시 기능주의의 연장 선상에서 사람 마음을 정량화하고 거기에 기계적으로 대응하려는 것 같아 한계가 보인다.

이탈리아 디자이너들이 들고나왔던 디자인들은 대단히 파격적이고 실험적이었다. 그런데도 기능주의 디자인을 부정하고 새로운 디자인의 흐름을 만들 수 있었던 것은 사람 마음을 이끄는 힘이 컸기 때문이다. 앞서 소개한 에토레 소트사스의 책장 디자인에서 느낄 수 있겠지만, 책장 같지 않은 모양에서 은근히 유머러스한 면모를 느낄 수 있다. 구체적으로 웃음을 유발하는 요소를 찾기는 어렵지만, 어쩐지 책장 위에 꼬마가 올라가 있는 것 같은 느낌이 든다. 고채도 색상으로 칠해져 있음에도 불구하고 마음을 흥겹게 하는 색감이다. 이 모든 것들이 특이한 디자인임에도 불구하고 사람들로부터 소외되지 않고 관심을 불러일으켰다.

에토레 소트사스와 쌍벽을 이루었던 디자이너 알레산드로 멘디니의 와인 오프너 패럿^{Parrot}을 보면 좀 더 분명하게 유머러스함을 불러일으킨다. 와인 오프너인데 귀여운 모양이다. 와인 오프너와 앵무새는 관련이 있어 보이지 않지만, 캐릭터처럼 디자인된 앵무새 모양도 그렇고, 와인 오프너를 앵무새에 비유한 디자이너의 뜬금없는 아이디어가 잔잔하면서도 재미를 불러일으킨다. 사실 개념적으로 보면 이 디자인은 상당히 복잡한 미학적 가치와 심리학적 기술을 보여준다. 그런 어려운 접근들이 유머러스함으로 환기되면서 모든 문제가 해결되고 있다. 보기에는 웃겨도 1980년대 이후 이탈리아 디자이너들이 세계적인 영향력을 가질 수 있었던 것은 바로 이러한 유머 감각 때문이었다고 해도 과언이 아니다. 이탈리아 디자인으로부터 시작되었던 포스트모더니즘에서부터 디자인은 사람 마음을 즐겁게 하는 것을 중요한 목표로 내세우면서 패러다임이 완전히 바뀐다. 어떤 형태의 이미지를 가졌든지, 1980년대 이후로는 마음을 따뜻하게 만들어주는 디자인이 디자인계의 흐름을 이끌어가기 시작했다.

1980년대 이탈리아 디자이너들은 사람들의 마음을 사로잡는 디자인을 내놓으면서 세계 디자인계를 평정하고 포스트모더니즘 운동까지 끌어냈다. 당시 프랑스에는 디자이너 필립 스탁이 있었다. 이탈리아 디자이너들이 닦아 놓은 새로운 길을 필립 스탁과 같은 디자이너도 함께 걷고 있었다.

필립 스탁은 디자인 경향에서도 이탈리아 디자이너들과 유사했다. 기본으로 마음을 따뜻하게 만드는 디자인을 지향했고 기능주의적 딱딱함과는 거리를 두었으며, 이탈리아 디자이너들이 로마나 르네상스 문화를 은유하면서 대중들로부터 친근함을 끌어내는 것과는 다른 방향으로 나아갔다. 문화적 자존심이 강한 프랑스 디자이너답게 프랑스의 문화적 특징을 바탕으로 친근함을 끌어냄과 동시에 디자인의 문화적 신뢰성을 구축했다. 한 가지 또 다른 점은 유머 감각이었다. 그가 디자인한 파리채를 보면 디자이너의 유머러스함이란 어떠한 것인지 알 수 있다.

일단 디자이너가 다른 것도 아니고 파리채를 디자인했다는 것부터 유머러스하다. 파리채는 파리를 잡는 도구인데, 이런 간단한 도구에서 어떤 가치를 만들어내는지를 유심히 살펴볼 필요가 있다.

필립 스탁의 파리채는 작은 다리를 가지고 있어 스스로 서 있을 수 있다. 보관하기도 편하지만 모양에서는 전혀 파리를 잡는 도구로 보이지 않기 때문에 파리채로 쓰지 않을 때는 조용히 실내 공간을 빛내는 장식으로서 훌륭한 역할을 할 수 있다. 그런 점에서 보면 기존 기능주의 디자인이 전혀 보지 못했던 기능을 수행하는 셈이기도 하다. 동료 이탈리아 디자이너들의 디자인과 다른 점은 형태에서 살펴볼 수 있다. 이탈리아 디자이너들의 디자인은 독특한 외형을 자랑했지만, 대부분 삼각뿔이나 입방체 등 기하학적인 형태를 조합하는 조형적 경향을 가지고 있었다. 필립 스탁의 파리채를 보면 그런 기하학적 형태의 흔적은 없고 전체가 유려한 곡선으로 이루어져 있다. 이것은 고딕이나 바로크, 로코코와 같은 유기적인 장식을 만들었던 프랑스의 전통적인 조형적 성향으로부터 유래된 것이라고 볼 수 있다.

이 파리채의 백미는 바로 파리를 잡는 부분에 있다. 파리채에는 당연히 구멍이 뚫어져 있는데, 이 파리채에 뚫린 구멍들은 좀 이상하다. 구멍들의 크기가 같지 않고 서로 달라 멀리서 보면 크기가 다른 구멍들이 모여 만드는 어떤 형상을 볼 수 있다. 망점을 모아 형상을 표현하는 인쇄 원리와 같으며, 그 형상은 사람 얼굴이다. 누군지 모르지만 전혀 감정 없는 얼굴로

이상하게 웃음이 난다. 파리채에 얼굴이 그려져 있다는 자체가 웃음을 유발하는 것이다. 파리채와 얼굴이라는 개념이 더해져 유머러스함을 촉발하는데 알고 보면 상당히 지적으로 계산된 유머이다.

일단 파리채 구멍을 통해 얼굴 형상을 표현한 통찰력 있는 아이디어가 감동적으로 다가온다. 파리채라는 별것 아닌 도구에 얼굴 형상을 표현하여 독특한 유머러스함을 끌어내는 솜씨가 수준급이다. 기능주의 디자인을 막연히 비판하는 것이 아니라 필립 스탁은 거기에 대해 완벽한 대안을 내놓으면서 기능주의 디자인을 대체했다. 이탈리아 동료들과는 또 다른 매력적인 디자인 세계를 만든 것이다.

필립 스탁은 고차원의 유머 감각을 통해 대중을 사로잡으면서 세계적인 디자이너로 등극했다. 마침 그가 맹활약을 시작했던 1990년대에는 앞서 길을 닦았던 이탈리아 디자이너들의 활약이 주춤하기 시작했다. 당시에 그는 새로운 지적 유머를 장착한 디자인으로 세계 디자인계를 평정했다. 그의 디자인을 통해 기능주의 디자인은 기억에서 멀어졌으며, 그의 뛰어난 디자인 세계는 이탈리아 디자이너들이 구축한 새로운 길을 더 넓고 길게 닦아 놓았다.

안타깝게도 우리나라에서는 1980~1990년대에도 여전히 기능주의 디자인이 학계나 산업계에 팽배했으며, 21세기로 넘어온 지금까지도 기능주의 패러다임을 넘어서는 데 힘겨워하고 있다. 그런 점에서 필립 스탁의 행보는 새로운 디자인의 길을 가야 하는 우리에게 참고가 될 만하다.

유머러스한 아이디어가 뛰어난 파리채

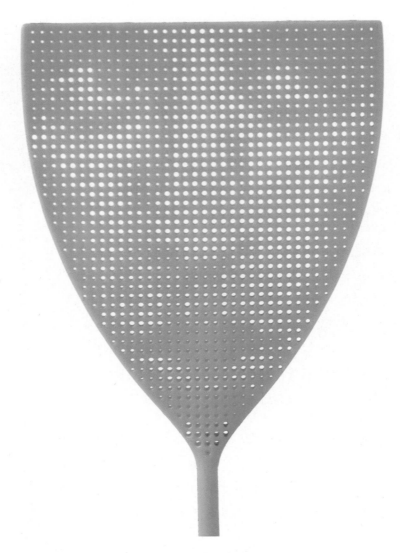

파리채에 드리워진 얼굴

정서에 어필하는 디자인

필립 스탁은 이탈리아 디자이너들보다 사람이 가지고 있는 보편적인 정서, 특히 유머러스한 정서를 건드리면서 사람들을 매료시켰다.

그의 디자인 중에서도 다음과 같은 디자인은 참으로 많은 것을 느끼게 한다. 형태를 보면 사람이 고함치는 얼굴 같아 보인다. 만화 주인공 같기도 하고 조각 같기도 하다. 기능주의 디자인이었다면 이렇게 '같기도' 해서는 안 되지만, 필립 스탁의 디자인에서는 사람 얼굴이라고 분명히 하지 않는다. 입을 벌리고 있는 것 같고, 위의 가운데 부분이 약간 튀어나와서 코처럼 보이지만 정확히 코 모양은 아니다. 눈처럼 동그란 부분을 보면 얼굴 같기는 한데, 하나밖에 안 넣었기 때문에 눈이라고 확정 지을 수도 없다.

형태만 보면 이게 디자인이라는 사실을 잊게 된다. 정신을 가다듬고 무엇인지를 살펴보면 놀랍게도 벽걸이용 라디오다. 입처럼 생긴 부분은 스피커이고, 눈처럼 생긴 부분은 숫자의 다이얼 표시 부분이다. 스피커 근처에 있는 마이크처럼 생긴 부분은 안테나이다. 모두 모아 보면 라디오의 구성 요소이고, 그것들이 향하는 이미지는 사람이기보다는 사람 같아 보이는 형상이다.

기능주의 측면에서 보면 라디오는 라디오처럼 생겨야 하는데, 그런 점에서 이 모양은 쓸데없다. 하지만 이것은 이성적인 면에서 판단한 것이고, 정서적인 면에서 이런 디자인은 일단 재미있어 정신 건강 차원에서 보면 훌륭한 디자인이다. 필립 스탁은 이렇게 사람의 필요성을 충족시키는 게 아니라 사람의 마음을 매료시킨다.

필립 스탁의 라디오

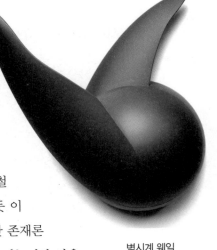

오른쪽 디자인은 현대 조각가가 만든 작품처럼 보
이며 유선형 곡면은 적당한 불규칙성을 담고 있어
디자인이라고 하기에는 주관성이 강하지만, 벽시계
다. 두 개의 뾰족한 부분 중 하나는 시침이고 다른 하나
는 분침이다. 필립 스탁은 유머러스한 디자인에 그치지
않고, 기존의 물체가 가지고 있는 모양이나 쓰임새를 근본
적으로 변화시키면서 대상에 관한 철학적 사유를 담는다. 철
학자들의 이론을 통해서만 철학을 논할 수 있는 것이 아니듯 이
디자인은 사물의 쓰임새를 다시 생각하게 하고, 사물에 대한 존재론
적 질문을 던진다. 또 다른 문제는 기능성에 대한 본질이다. 기능이란 사용
하기 편하기만 하면 될까? 정신적인 기능성은 기능성에 속하지 않을까?

벽시계 웨일

앞서 살펴본 것처럼 이 디자인은 꼭 시계라고 보지 않더라도 매력적인 조형 예술 작품으로
모자람이 없다. 적당히 시간을 알려주면서 벽에 걸린 예술 작품으로도 손색이 없다면 이것
이 디자인인지, 순수 미술인지를 꼭 나누어야만 할까?

시계는 시계의 임무를 수행하는 시간과 수행하지 않는 시간으로 나눌 수 있다. 필립 스탁은
항상 물체가 어떤 목적에 따라 기능하는 시간보다 그렇지 않은 시간이 많다는 점에서 디자
인을 시작하는 것 같다. 이 시계가 시계로서 기능하는 시간은 하루에 얼마나 될까? 이 시계
는 시계로서 작동할 때도 충분한 역할을 하지만, 시계 역할을 하지 않을 때도 뛰어난 실내
장식품 역할을 한다. 그런 점에서 기존 시계에 대한 관점을 다르게 보도록 할 뿐만 아니라,
나아가 디자인 존재성에 대해 물음을 던진다.

필립 스탁이 뛰어난 점 중 하나는 조형성이다. 그는 유머러스하고 철학적이며, 형태 감각이
뛰어나기 때문에 그의 디자인은 조각품에 육박하는 조형적 아름다움으로도 유명하다. 오른
쪽 단순한 나이프만 보더라도 형태를 얼마나 아름답게 디자인하는지 알 수 있다. 단순하게
생긴 나이프이지만 이 나이프의 제작 공정을 유추해 보면 스테인리스판을 기계로 잘라 금형

으로 프레스 해서 찍어낸 것이다. 보기에는 입체적이지만 평면 철판을 휘어서 만든 것이다. 가공이 어렵지 않은 형태이지만 이 나이프의 아름다운 곡면을 보면 평면 철판으로 만들어졌다는 것이 믿어지지 않는다.

이 나이프는 손잡이에서 흘러가는 곡면 라인이 아름다우면서 손으로 잡기에 편한 곡면이다. 나이프에서 날 부분의 라인은 날카로운 느낌이 들지 않도록 부드럽고 우아하게 마무리되어 있다. 단지 스테인리스 나이프일 뿐인데 귀족이나 사용했을 것으로 보이고 현대 조각 작품인 것 같다.

필립 스탁의 디자인을 처음 보면 웃게 되는데, 디자인을 볼수록 그는 웃기기보다 대단히 여우 같은 디자이너라는 생각을 하게 된다.

그의 아버지는 비행기를 디자인하여 그는 어릴 때부터 아버지가 디자인하는 것을 보면서 자랐다. 디자인 대학에 입학한 후 2학년까지 배우고 나서는 더 이상 배울 것이 없다고 생각하여 자퇴했다. 나중에 필립 스탁이 세계적으로 유명해지자 그 학교에서 명예 졸업장을 주기도 했다. 대학교를 중퇴한 후 그는 창고를 빌려 회사를 만들고 1980년대 초반까지 작업했다. 그는 초기에 헬륨가스를 넣은 풍선에 조명을 달아서 실내조명을 만드는 작업을 하다가 조금

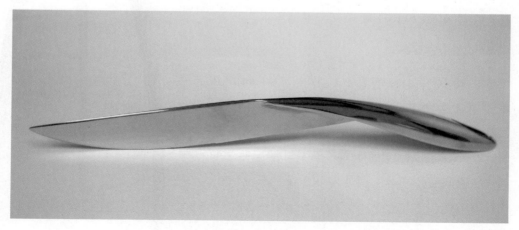

유려한 곡선이 아름다운 나이프

씩 이름이 알려지기 시작했고, 나중에 프랑스 미테랑 대통령 사저를 디자인하면서 세계적으로 유명해진다. 바로 그때부터 세계적인 디자이너로 인정받기 시작했다.

필립 스탁을 이야기할 때 무엇보다 이 디자인을 빼고는 말할 수 없을 것이다. 그의 대표 디자인이자 1990년대 디자인을 대표하는 세계적인 디자인 '아이콘'이다. 뛰어난 명성과는 달리 이것은 오렌지즙을 짜는 도구로 쥬시 살리프^{Juicy Salif}라고 이름 붙었다.

구조는 단순하다. 시계추처럼 생긴 형태가 가운데 있고, 거기에 거미 다리처럼 생긴 형태 세 개가 붙어있다. 이것을 사용하기 위해서는 시계추처럼 생긴 형태 아랫부분에 컵을 놓고 오렌지를 반으로 잘라서 거꾸로 잡고는 이 제품의 윗부분에 대고 손으로 꽉 눌러 즙을 짠다. 오렌지즙은 머리에 난 홈을 타고 컵으로 떨어진다. 오렌지즙을 적당히 짜고 나면 컵에 모인 즙을 마시면 된다. 사용은 이처럼 간단한데 이게 뭐라고 당대 최고의 디자인으로 대접받았을까?

쥬시 살리프는 과즙을 짜는 도구에 불과하지만 기능적인 디자인과는 전혀 다른 존재감을 가진다. 무심코 보면 조각품처럼 보이는 이 디자인이 처음 나왔을 때 열광적인 인기를 얻었던 이유는 디자인에서 오는 존재론적 혼란 때문이었다.

아무리 최첨단 기능을 발휘하고 값비싼 디자인이라고 해도 한낱 물건이 사람의 마음을 사로잡기는 어렵다. 그런데 쥬시 살리프는 예술적인 존재감으로 소유욕을 불러일으켰다. 그런 점에서 과즙을 짠다는 실용적인 기능은 갖고 싶은 마음을 실현할 수 있게 만드는 변명처럼 보인다.

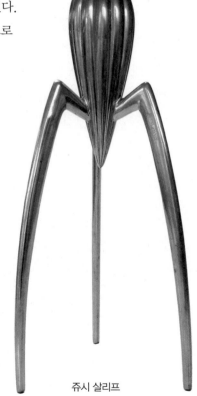

쥬시 살리프

기능적으로 썩 뛰어나지는 않지만 이상하게도 사람들은 이 디자인을 주방에 모셔놓게 된다. 아닌 게 아니라 이 디자인이 주방에 있으면 실내 분위기가 순식간에 갤러리처럼 바뀐다. 자주 쓰지 않더라도 놀러 온 지인들에게 충분한 자랑거리가 되기도 한다. 기능주의적 입장에서 보면 장난스러운 디자인처럼 보일 수 있지만, 그때까지 이런 기능의 주방 도구는 없었다. 쥬시 살리프는 과즙을 짜는 도구로 위장한 장식품 역할이 더 컸다.

쥬시 살리프는 필립 스탁이 식당에서 낙지를 먹다가 디자인 아이디어를 얻었다는 이야기가 있다. 그가 의도한 것은 과즙을 짜는 제품 디자인이기보다 식탁에서 이야기를 만들어주는 것이었다는 말도 있다. 적어도 이 디자인의 목적은 기능성이 아니었지만 그의 의도는 성공적이었다. 편리하지 않음에도 불구하고 이 제품은 한때 디자인에 관심 있는 사람들은 모두 하나씩 가지고 있었던 필수 아이템이었다. 은 또는 금을 도금해서 리미티드 에디션으로 만들어지기도 하는데, 지금도 이탈리아 주방용품 회사 알레시의 베스트셀러로 판매되는 영원한 현역 디자인이다.

로드 요 플라스틱 의자에는 필립 스탁의 뛰어난 조형 감각이 잘 표현되어 있다. 플라스틱은 제작이 쉽고 비교적 저렴한 소재이며, 플라스틱 가구는 원목이나 철재를 사용하여 만든 가구보다 가격이 비싸지 않아 플라스틱 의자들은 대체로 일상적인 공간에 많이 쓰인다. 이 의자는 플라스틱의 저렴함을 우아한 형태로 넘어선다. 바로크나 로코코 시대에 여왕이 앉았던 의자 모양을 연상시키며, 고전적인 의자 형태를 단순하고 우아한 곡면으로 은유해 내는 솜씨가 대단하다. 이런 형태는 나무나 금속으로는 표현하기 어렵고 오직 플라스틱이기 때문에 만들어질 수 있어서 이 의자가 오히려 더 값지고 고급스러워 보이는 아이러니가 있다. 재료의 한계를 디자인의 힘으로 넘어서는 그의 능력이 잘 표현되어 있다. 앉을 때는 왕처럼 팔을 의자 양쪽에 얹을 수 있어 사용 면에서도 고전적 은유를 놓치지 않는다.

의자의 우아한 곡선을 그대로 받아서 아래쪽으로 내려가는 다리의 우아함도 볼만하다. 우아하게 휘어진 알루미늄 파이프의 곡선이 현대적인 이미지와 함께 고전적인 이미지도 한껏 머금고 있다.

이 디자인에서 눈여겨봐야 할 부분은 프랑스 전통을 현대화시킨 스타일이다. 이탈리아 동료 디자이너들이 매력적인 이탈리아 전통을 현대적으로 표현하면서 새로운 디자인을 선보였던 것처럼 필립 스탁도 이 의자에 프랑스의 우아한 고전주의 전통을 현대적으로 표현하면서 새로운 유형의 디자인을 만들었다. 무릇 뛰어난 디자이너는 하나의 디자인 안에 다양한 가치를 녹여낸다. 그는 유머라는 가치를 디자인에 구현한 것이 두드러졌지만, 이런 의자 디자인에서는 전통도 능숙하게 다루는 것을 볼 수 있다. 전통에서는 이탈리아 디자이너 못지않은 솜씨를 보여주었다. 그의 디자인에서는 이러한 프랑스 전통의 유전자가 항상 내재되어 있다.

버블 클럽 의자는 로드 요 의자 디자인처럼 프랑스 전통 이미지가 플라스틱 재료에 잘 표현되어 있다. 일단 의자의 실루엣이 프랑스 고전주의 전통을 잘 느끼게 한다. 로드 요 의자보다는 남성적인 무게감이 느껴지는 것이 특징이다. 재료는 역시 플라스틱이지만 형태가 주는 이미지의 무게감이 상당하다. 플라스틱으로는 표현하기 어려운 무게감인데 필립 스탁의 조형적 솜씨에 의해 잘 표현되어 있다. 여기에 둥글게 말린 듯이 보이는 팔걸이 부분 처리는 전체적으로 느껴지는 육중한 무게감을 한결 부드럽게 만든다. 프랑스 특유의 부드럽고 우아한 느낌을 의자에 부여하고 있기도 하다.

버블 클럽 의자는 전체적으로 고풍스럽게 디자인되었다. 전통의 복사라는 느낌보다 전통을 빙자한 현대 의자 같은 인상을 주면서 전혀 낡아 보이지 않는다. 그 이유는 앞서 소개한 로드 요 의자와 비슷하다. 플라스틱이라는 현대적인 소재를 사용함으로써 현대인에게 친숙한 인상을 주는 것과 고전적인 의자에서 실루엣만 추출하고 고전주의 장식을 배제했기 때문이다.

이탈리아 디자이너들과는 완전히 다른 방식으로 프랑스 전통을 현대 디자인에 부활시켰다는 점에서 필립 스탁은 역사에 남을 공로를 세웠다. 버블 클럽 의자와 같은 디자인에서는 특유의 유머 감각보다는 역사와 전통에 대한 진지한 존중이 표현된다.

일본 동경에 있는 아사히 빌딩은 희한하게 생긴 빌딩으로, 필립 스탁이 디자인한 건축이다. 건축물이기보다는 조각 작품처럼 보인다. 특히 건물 윗부분이 인상적인데 마치 맥주의 거품을 연상케 하는 노란색 구조물이 옥상에 설치되어 있다. 소뿔처럼 생긴 형태의 이미지는 필

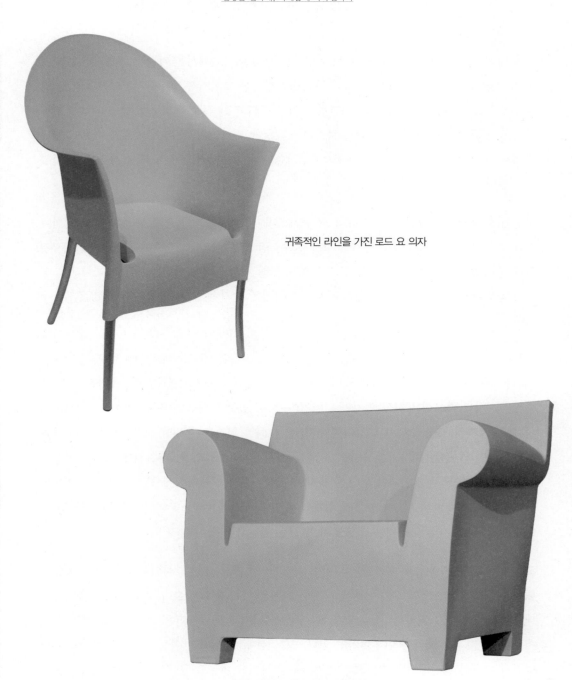

귀족적인 라인을 가진 로드 요 의자

고전의 육중함이 잘 표현된 버블 클럽 의자

립 스탁의 심볼이라고 해도 과언이 아닐 정도로 그의 디자인에서 나타나는 전형적인 스타일이다. 건물 모양은 특이하게도 밑에서 위로 올라갈수록 넓어져 빌딩이라기보다는 위의 노란색 조각품을 올려놓은 작품대 같다. 그런 느낌을 주려고 한 것인지 외부에 창문도 크게 내지 않아 몇 개의 창문을 보면 잠수함 창문처럼 동그랗게 디자인되어 있다. 이렇게 검은색 빌딩 몸체와 그 위에 있는 노란색 구조물은 마치 작품대와 작품처럼 어울려 도시 경관을 인상 깊게 만든다.

이상에서 살펴본 것처럼 필립 스탁의 디자인이 가지고 있는 특징 중에 중요한 부분은 바로크나 로코코 시대부터 내려오는 프랑스의 전통적인 조형성을 현대적으로 잘 구현했다는 것이다. 겉으로 보면 유머러스하지만, 그 안에 우아한 곡면을 넣어서 귀족적인 아름다움을 구현하고 있다. 그는 기능주의 디자인 이후로 디자인에 담겨야 할 가치를 이처럼 다양하게 구축했다.

필립 스탁은 50여 가지 디자인 프로젝트를 동시에 진행할 정도로 주목받는 디자이너이다. 인터뷰 내용이나 그가 쓴 글들을 보면 상당한 지적 공력을 가지고 있는 사람이라는 것을 알 수 있다. 비싼 디자인을 하고 있지만 일반인이 살 수 있는 디자인을 위해 칫솔이나 수도꼭지와 같은 저가의 제품도 다수 디자인했다. 또한 사회적 의식도 강해서 제 3세계 노동력을 착취하는 나이키 같은 회사와는 일하지 않았다고 한다. 디자인의 최고 위치에 섰으면서도 이 세상 디자인은 모두 없어져야 한다는 생각도 피력하면서 허례허식에 찬 디자인을 비판하기도 했다. 겉으로만 봐서는 기능주의 디자인에 반대하고 유머러스한 디자인만 한 것처럼 보이지만, 그의 디자인 내면에는 세상에 대한 깊은 통찰과 사랑이 담겨 있다.

그는 1990년대 프랑스를 대표하는 디자이너로 활약하면서 세계 디자인이 나아갈 방향에 지대한 공헌을 했다. 그의 기여 덕분에 디자인 흐름은 이제 순수 미술이 부럽지 않은 작품성과 대중성을 지향하게 되었다. 실제로 필립 스탁 이후로 세계 디자인은 수많은 가치를 만들면서 다양한 디자인 세계를 이루어가고 있다. 그는 현재 예전 같은 활동을 보여주지 못하지만 여전히 디자인 일선에서 재미있고 사랑스러운 디자인을 내놓고 있다.

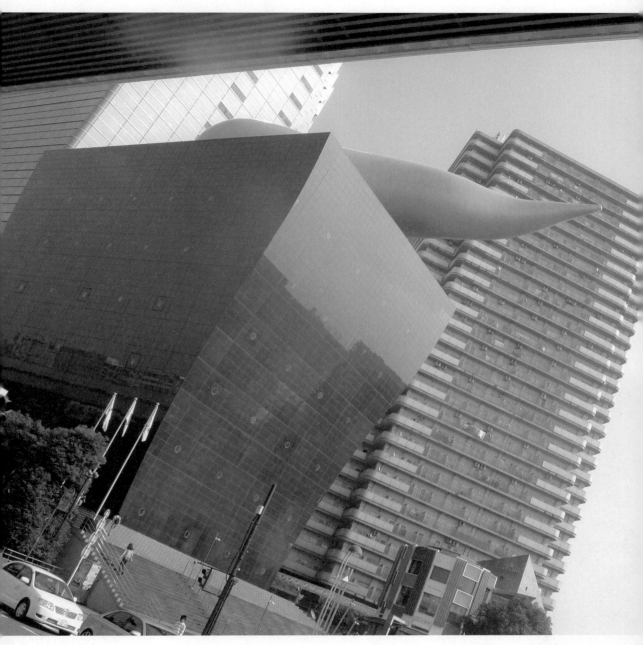

일본 동경에 있는 아사히 빌딩

사운드, 심플함에
우아함을 담다

4

기능성과 단순한 형태

사람이 살아가는 데에는 많은 도구와 물건이 필요하다. 삶을 꾸리는 데 필요한 물건이나 도구를 만드는 일과 관계있는 분야가 바로 디자인이다. 보통 디자인이라고 하면 미술이나 음악처럼 즐거움을 주지만 삶을 초월한 독자적인 전문 분야로 생각하는 경우가 있다. 하지만 디자인의 출발은 삶이다. 삶을 꾸리는 데에 있어서 가장 중요한 것은 기능성이다. 즉, 필요성에서 삶의 모든 것이 시작하기 때문에 한국의 많은 디자이너들은 기능성을 디자인의 궁극적인 목표라고 이야기하는 경우가 많다.

디자인은 철저히 현실의 삶과 관련되어 있다. 디자인이 사회적으로 좋은 인상을 받게 된 것은 현실적인 삶을 초월적으로 만들기 때문이 아닐까 싶다. 사실 디자인의 임무가 현실적인 삶을 현실적으로만 다루는 것이었다면 세상으로부터 그렇게 주목받을 수는 없었을 것이다. 무미건조한 현실의 삶을 특별한 것으로 만들기 때문에 디자인은 사회적으로 좋은 위치에 오를 수 있게 된 것이 아닐까 싶다. 기능성을 가장 많이 고려한 듯한 뱅 앤 올룹슨의 디자인을 통해 살펴보자.

뱅 앤 올룹슨은 덴마크를 대표하는 오디오 브랜드로, 심플한 형태의 디자인을 일관되게 추구해 왔다. 오디오처럼 대량 생산되는 물건들은 디자인의 기능성을 말하기에 가장 좋은 사례라 할 수 있다. 음악을 즐기고자 하는 삶의 욕구를 대량 생산 체계 안에서 충족시키기 위

해 만들어지기 때문이다. 겉으로 볼 때 이런 디자인은 상품 또는 브랜드로만 다루어져 심미적인 취향보다는 기술성이, 창의적인 측면보다는 경제적인 측면이 절대적으로 강조된다.

심플한 디자인은 필요성이라는 객관적인 수요와 그것을 가장 효과적으로 충족시킬 수 있는 기술성, 경제성을 통해 만들어진다. 그렇게 만들어지는 디자인은 개인의 정서나 조형적 매력보다는 생산의 경제성만을 챙긴, 건조하고 단순한 형상이 될 공산이 커진다. 기능적 디자인에서는 심미성이나 철학 같은 인문학적인 가치들은 고려될 여지가 없고 오히려 디자인의 경제성을 방해하는 것으로 여겨지기 쉽다. 20세기 디자인에서는 이러한 경향의 디자인을 현대 디자인의 특징이라 여겨왔고 기능성을 디자인의 중심에 놓았다. 겉모양만 보면 뱅 앤 올룹슨의 디자인은 이런 디자인의 전형적인 모습이다.

심플하지만 극도로 우아한 뱅 앤 올룹슨의 베오사운드 8

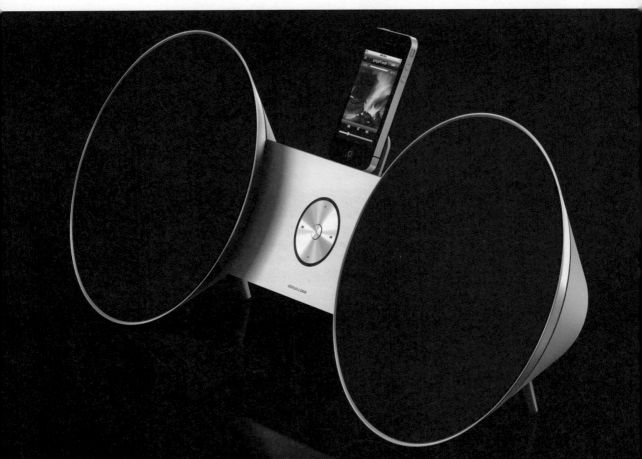

오디오 브랜드로서 뱅 앤 올룹슨은 특이한 이름이지만 다른 일반 전자제품 브랜드와는 다른 존재감을 가지고 있다. 모양만 보면 생산과 기능만을 고려한 기능주의 디자인인데 좀 달라 보인다. 이름 있는 전자제품 회사에서 만들어진 제품들의 디자인도 훌륭하지만 뱅 앤 올룹슨은 조금 다른 느낌이다. 잘은 모르지만 한마디로 명품 같이 느껴지는 것은 왜일까?

뱅 앤 올룹슨은 세계 유수의 제품들을 뒤로하고 초월적인 존재감을 가지고 있다. 뱅 앤 올룹슨 오디오의 소리를 들으면 더욱 그렇게 느끼게 된다. 일단 이 오디오는 음향 엔지니어가 만든 브랜드답게 소리가 좋다. 물론 이보다 좋은 소리를 내는 오디오들도 있지만, 소리만으로도 명품 반열에 올라설 만하다. 사실 이 오디오 브랜드는 소리 때문에 먼저 세계적으로 유명해진 브랜드이다. 맑고, 선명하고, 다양한 소리를 내는 것에 비해 오디오 모양은 극도로 단순하다.

뱅 앤 올룹슨 오디오의 미니멀한 형태는 20세기 초에 등장했던 기능주의 디자인과 상당히 비슷하다. 당시 기능주의 디자인은 기능성만을 챙겼고, 1980년대 이후로는 비판을 받으며 주도권을 잃어버린다. 뱅 앤 올룹슨의 단순한 디자인은 지금까지도 기능적인 외형을 그대로 이어오고 있지만 디자인에 대한 존중은 여전하다. 기능주의적 외형을 가지고 있음에도 불구하고 기능에서 그치지 않는 명품의 품격이 있다. 다른 사람들 눈에도 그랬는지, 뱅 앤 올룹슨 오디오는 뛰어난 디자인으로 세계적인 명성을 얻고 있다. 아이러니한 것은 소리에 관한

단순했던 뱅 앤 올룹슨의 초기 디자인 베오랩 5000

오디오 브랜드인데 시각적으로도 뛰어난 평가를 받는 것이다.

뱅 앤 올룹슨의 디자인을 거슬러 올라가면 초기 디자인이 현대 디자인과 크게 차이 나지 않는다는 사실을 알 수 있다. 단순함도 그대로이고, 단순함 속에 무언가 품격 있어 보이는 것도 그대로이다.

현재까지도 뱅 앤 올룹슨의 디자인은 초기 스타일을 그대로 유지하고 있다. 그런데도 전혀 쇠잔해 보이거나 유행에 뒤떨어지지 않는 것은 놀라운 일이다. 오히려 갈수록 세련되어 보인다. 디자이너 입장에서 보면 이렇게 일정한 스타일을 오랫동안 유지하면서도 계속해서 신선해 보일 수 있다는 것은 불가사의한 일이다. 겉모양만 보아서는 알 수 없는 내면적 가치를 가지고 있지 않으면 이루어질 수 없다.

일반인이 보기에는 단조로운 형태인데 뭔가 있어 보이는 정도이지, 그렇게 놀랄 정도로 뛰어나 보이지 않는다. 자극적인 부분이 없기 때문이다. 조형적으로는 더 무섭다. 가랑비에 옷 젖는 줄 모른다고, 이런 디자인은 단순한 형태로 시각적 경계심을 무장 해제시키고, 편하고 은은하게 다가와서는 마음을 빼앗아 버리기 때문이다.

지금까지 이런 기조를 유지하고 있기 때문에 앞으로도 뱅 앤 올룹슨의 디자인은 이런 디자인 경향을 그대로 유지해 나갈 것 같다. 디자인이라면 시대의 유행에 따라 다양하게 변해야 할 것 같지만, 이 디자인 앞에서는 그런 믿음이 무너진다. 그런 생각은 절대적인 것이 아니라 상대적인 가치만 갖는 것이다.

뱅 앤 올룹슨의 디자인은 단순한 외형 때문에 기능주의 디자인으로 분류된다. 기능성만을 챙기면서 단순한 외형과 격조 높은 품격을 표현한 결과로 외형이 단순해진 것은 분명히 다르다. 뱅 앤 올룹슨의 디자인뿐 아니라 세계의 많은 디자인 중에서는 이처럼 외형의 이미지 때문에 기능주의 디자인으로 오해받으며, 정작 제대로 된 가치가 가려지는 경우가 많다. 그것은 디자인을 보는 입장에서나 디자인하는 입장에서 결코 좋은 일이 아니다. 왜냐하면 뱅 앤 올룹슨의 단순한 형태의 디자인이 오래도록 장수하는 것을 보고, 그 이유를 내면에 담긴

가치 때문이 아니라 미니멀한 스타일 때문으로 오해할 수 있기 때문이다. 단순한 형태로 디자인하면 무조건 격조가 만들어지고, 오래도록 장수할 수 있다고 착각하는 것이다. 결국 단순한 외형을 가진 기능주의가 가장 뛰어나다는 미학적 독단에 빠질 수 있으므로 문제가 크다. 실제로 그렇게 생각하는 경우도 많다.

뱅 앤 올룹슨의 디자인을 통해 실제로 뛰어난 디자인과 겉으로 단순한 디자인을 구별하면서 디자인의 진정한 가치를 볼 수 있는 안목을 챙길 필요가 있다. 그러기 위해서는 일단 뱅 앤 올룹슨의 디자인을 좀 더 세부적으로 살펴보도록 하자.

살아있는 미니멀

뱅 앤 올룹슨의 디자인을 보면 무엇인지 알아보기 어렵다. 단순한 모양이지만 여느 디자인에 비해서 자신을 잘 드러내지 않는다. 무심코 봐서는 단순한 모양의 조각품 같은 느낌을 준다. 무엇에 쓰는 물건인지는 사용해야 알 수 있다. 이 디자인은 CD 플레이어다.

생김새는 전체적으로 사각형이 주된 형태이다. 원형과 사각형으로만 디자인된 형태를 보면 1960년대 기능주의 디자인이나 1930년대 독일 디자인을 연상케 한다. 언뜻 봐서는 어느 시기의 디자인인지 헷갈리기도 한다.

자세히 살펴보면 형태의 이미지가 자아내는 느낌은 기계적이어서 20세기 초의 기계 미학을 연상케 하는 면이 있다. 이 제품이 CD 플레이어나 오디오라고 하면 다른 제품들과 기본 구조는 같지만 이상한 구석이 있다. 우선 한 덩어리가 아니고 세 부분으로 나누어져 있고, 판이 세워진 구조다. 또 하나 특이한 점은 CD를 넣는 부분 앞에 유리판이 가려져 있다. CD 플레이어 앞에 유리판이 있다는 것도 특이한데 문제는 어떻게 열어야 하는지 어떠한 설명이나 단서가 없다. 요즘은 제품 인터페이스가 중요한데, 그런 단서가 보이지 않아 당혹스럽다. 손으로 강제로 열어야 하는지, 버튼을 눌러 열어야 하는지 알

뱅 앤 올룹슨의 오디오
베오시스템 2500

수 없다. 손잡이가 없으니 물리적으로 여는 것 같지도 않다. 처음에는 단순한 형태의 디자인 으로만 보였지만 막상 사용하려면 일단 CD 플레이어 앞을 가리고 있는 유리판부터 당혹스 럽게 만든다. 일단 유리판을 제거해야 작동시킬 텐데 어떻게 열어야 할까?

고민하다가 나도 모르게 이 CD 플레이어 앞에 손을 대면 놀라운 일이 벌어진다. 유리판이 자동문처럼 양쪽으로 스르륵 열리기 때문이다. 유리판 앞에 손을 대면 열리고 다시 손을 대 면 닫힌다. 마치 사람의 행동에 반응하여 움직이는 것 같은 느낌을 주는 것을 인터페이스라 고 한다. 이러한 인터페이스가 센서와 모터로 구동된다는 것은 알 수 있지만, CD 플레이어 라는 기계가 생명체처럼 반응하는 인터페이스 방식이 인상적이다. 모양은 단순하고 기능주 의적으로 생겼지만 작동하는 방식은 이미 기계적인 차원을 넘어선다.

이 오디오의 원리는 별것 아니지만 바로 이런 점 때문에 대단한 인상을 남긴다. 뱅 앤 올룹 슨 디자이너들은 CD 플레이어가 단지 소리만 들려주는 기계가 아니라 주인을 알아보는 생 명체처럼 느껴지게 하고 싶었던 것 같다. 다시 말해 기능적이고 공학적인 인터페이스가 아 니라 사람과 도구의 관계를 생명체적 인터페이스로 구현하고자 하는 아이디어를 가지고 접 근한 디자인이다. 이러한 부분이 뱅 앤 올룹슨과 일반 기능주의 디자인의 길을 다르게 한다.

기능주의 디자인이라면 기능에만 충실해서 사용자들에게 편리함만 주면 임무가 끝나지만, 이 오디오는 기능성이 아닌 다른 가치를 전하면서 디자인이 가질 수 있는 독특한 매력을 보 여준다. 뱅 앤 올룹슨 디자인의 지향점은 기능성이 아니라 정신적인 측면을 향하는 경우가 많다. 앞으로 살펴볼 형태의 조형성도 그에 못지않게 뛰어나지만 사람의 마음을 움직이는 힘이 크다. 이러한 가치로 뱅 앤 올룹슨의 디자인은 세계적인 브랜드로 자리매김하고 있다.

기능주의 디자인과 뱅 앤 올룹슨의 디자인

뱅 앤 올룹슨의 예전 디자인도 살펴볼 만하다. 당시는 기능주의 디자인이 만연한 때로, 그런 분위기에서도 이미 다른 방향을 지향하고 있어서 지금의 시각에서도 새롭다.

하이퍼보 5RG 디자인은 레코드판을 돌려서 소리를 내는 오디오, 옛날 말로 전축이다. 위에 뚜껑이 특이한데 밀면 열리고 당기면 닫히는 구조이다. 가구를 연상시켜서 앞서 살펴본 CD 플레이어처럼 기계가 아닌 친근한 일상용품으로 다가온다.

뚜껑 안에 턴테이블이 돌아가고 몸체 아래에 스피커가 있다. 앞서 살펴본 CD 플레이어 디자인과 묘하게 공통된 디자인 유전자가 느껴진다. 이 오디오 몸통을 휘어진 파이프로 구성한 것도 특이하다. 그 결과 시각적으로 현대적인 느낌을 주고 고급스럽다. 물론 몸체의 강도를 보완하는 데도 뛰어나 보인다. 이 오디오는 1930년대 디자인으로, 당시에는 이렇게 스테인리스 파이프를 휘어서 제품을 만드는 것은 낯선 일이었다. 아마 당시에는 최첨단 소재와 기술이었을 것이다.

전체 모양은 지금 봐도 세련되고 심플한데 아마 당시에도 그랬을 것이다. 현재나 과거 디자인이나 뱅 앤 올룹슨은 군더더기 없이 단순한 형태를 지향해 왔던 것을 알 수 있다.

기하학적인 형태로 디자인되어 당시에도 기능주의 디자인으로 오해받을 수 있는 여지가 많았다. 물론 그렇게 볼 수도 있다. 문제는 기능성에서 멈추지 않

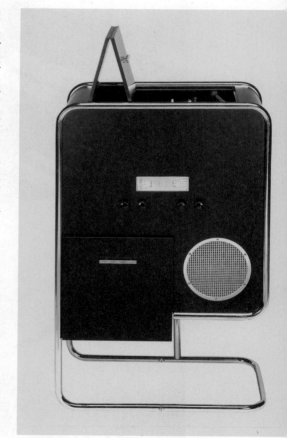

파이프를 휘어 몸체를 만든 오디오 하이퍼보 5RG

바우하우스에서 디자인했던 바실리 의자

고 사람의 마음, 문화적인 가치에까지 이르렀기 때문에 기능주의 디자인만으로 취급되기는 아쉬운 것이다.

기능주의 디자인의 산실인 독일 바우하우스 시절에 하이퍼보 오디오와 비슷하게 스테인리스 파이프를 휘어 만든 디자인이 만들어졌다. 바로 바실리 의자이다. 이 의자는 마르셀 브로이어의 작품으로, 기능주의 디자인의 전형적인 사례로 꼽히는 유명한 디자인이다. 형태를 보면 뱅 앤 올룹슨의 제품들처럼 심플하고 기하학적이라서 차이를 나누기 어렵다.

이 의자에서는 가구를 연상케 한다든지, 재미있는 구조적 특징이 보인다든지 하는 정서적 접근은 보이지 않는다. 기존 의자보다 제작 공정이나 비용이 대폭 절감된 경제적 가치만 두드러진다. 이러한 디자인이 기능주의 디자인이라고 불리면서 20세기 전체를 구가했다. 기능주의 디자인과 비교해 뱅 앤 올룹슨의 디자인은 지향하는 방향이 다르다.

1950년대 전후로 나온 뱅 앤 올룹슨의 오디오도 살펴볼 만하다. 몸체가 전체적으로 나무로 짜여 있는데, 요즘의 내추럴한 감각에도 어필할 수 있는 디자인이다. 그 안에 라디오가 있고 한쪽에는 TV가 있다. 요즘으로 따지면 다기능 멀티미디어 시스템이라 할 수 있다.

나무 박스에 들어 있는 오디오 입 패비엔센

역시 독일 바우하우스의 기능주의 디자인과 비슷하지만, 기하학적 형태를 바탕으로 군더더기 없이 심플하게만 만들어져 있다고 해서 모두 기능주의 디자인이라고 할 수는 없다.

기능주의 디자인이라고 여겨질 만한 부분이 많지만, 독일 기능주의 디자인에서는 앞의 오디오처럼 색 이미지를 표현하는 경우는 없다. 심플한 기하학적 형태의 디자인이지만 독일 디자인과 비교해 비례감도 다르다. 기능주의 디자인은 대체로 생산의 합리성만 추구했기 때문에 형태의 비례가 단조로운 편이다. 특히 당시 독일 기능주의 디자인에서는 1:1 비례를 자주 볼 수 있다. 형태에 대한 감각도 그렇지만, 그렇게 했을 때 재료를 낭비하지 않고 경제적으로 생산할 수 있기 때문이다. 이 오디오에 적용된 비례는 안정적인 1:1 비례를 추구하는 것 같지만, 오디오 전면의 3개 사각형 안의 비례감을 서로 다르게 대비시켜 차분하면서도 강한 인상을 만든다. 독일 디자인과는 근본적으로 다른 원리를 추구했다는 것을 알 수 있다.

제 2차 세계 대전 이후 1960년대에 나온 슬라이드 프로젝터는 전형적인 기능주의 디자인의 면모를 잘 보여준다. 이 디자인은 컴퓨터가 일반화되기 전까지 많이 사용되었다. 단순한 모양만큼 튼튼하고 사용하기 편리하지만, 공장에서 돌아가는 생산 기계와 근본적으로 다를 게 없다. 기능주의 디자인의 문제는 바로 이것이다. 기능성만 충족시키고는 거기서 끝이다.

슬라이드 프로젝터의 기능주의 디자인

기능주의 디자인의 한계

1960년대까지는 기능적인 디자인이 사실상 세계의 디자인 흐름을 주도해 나중에는 모더니즘 디자인이라는 명칭도 얻는다. 그만큼 절대적이었다. 그때까지만 해도 아무런 장식 없이, 기하학적인 형태만을 기능주의 디자인이라고 하면서 가장 높은 자리에 올려놓았다. 물론 쓰기 편해야 했고, 생산하기에도 좋아야 했다. 디자인이라고 하면 반드시 이런 기능성을 따라야 했고, 기능성과 생산성, 합리성을 중심으로 디자인 역사가 흘러갔다.

뱅 앤 올룹슨은 겉으로는 기능적인 것처럼 보였지만 그것을 넘어서는 면모를 갖추었고, 처음부터 다른 방향을 향했다. 기능주의 디자인과 비교하면서 뱅 앤 올룹슨의 디자인이 어떻게 다른지 살펴보자.

오른쪽은 브라운Braun에서 만들었던 라디오로, 독일 전자제품 회사 브라운의 수석 디자이너였던 디터 람스가 디자인했다. 애플 수석 디자이너 인터뷰에서 아이팟이 바로 이 라디오에서 영감을 받았다고 하자 디터 람스는 세계적으로 주목받았다. 그 명성 때문에 국내에서도 그의 디자인을 전시했다. 그가 디자인한 이 라디오는 애플 덕분에 가장 유명해진 디자인이다. 디자인을 보면 가장 생산하기 쉬운 형태의 원형과 사각형을 기본으로 디자인되었다. 그 가운데에 원형 다이얼과 스피커 구멍을 위, 아래로 비대칭적으로 배열해서 조형적 아름다움을 꾀한 것이 돋보인다. 손으로 들고 다니기 편하도록 가죽 손잡이를 부착한 것을 비롯해서 라디오로 사용하기에도 적합하게 만들어져 전형적인 기능주의 디자인의 면모를 잘 보여준다.

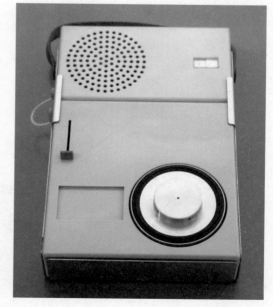

브라운의 휴대용 라디오 TP1

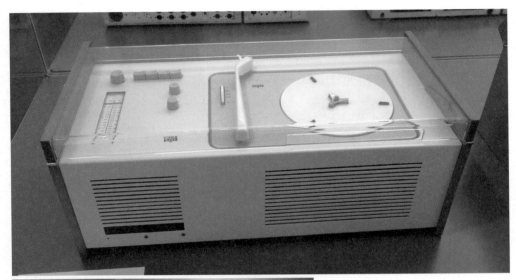

브라운의 레코드 플레이어 SK4

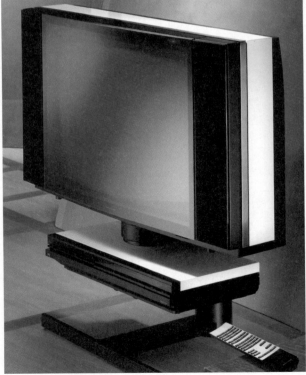

뱅 앤 올룹슨의 TV

기능주의 디자인으로서는 뛰어나지만 거기서 끝이다. 뱅 앤 올룹슨의 디자인이 좀 더 인간의 마음까지 파고들려고 한 것에 비하면 부족하다.

브라운의 레코드 플레이어 SK4는 디터 람스가 다른 디자이너들과 공동으로 디자인한 턴테이블이 달린 앰프이다. 뚜껑이 투명한 아크릴로 되어 있고, 옆에는 나무가 붙어있는, 요즘으로 치면 내추럴한 느낌의 디자인이다. 일부러 내추럴리즘을 지향했다기보다 당시에는 가장 저렴한 소재였기 때문에 나무를 쓴 게 아닌가 싶다. 입방체 모양을 기본으로 모든 부품들이 들어 있다. 투명한 뚜껑을 달아놓은 덕분에 턴테이블 위의 레코드판이 잘 돌아가는지 알 수 있고, 심미적으로도 상당히 현대적인 느낌을 준다. 아름답지만 기계적으로 다소 딱딱한 비례나 심플한 박스 모양이 독일의 기능주의 스타일을 잘 보여준다.

뱅 앤 올룹슨의 TV를 보면 기능주의 디자인과 구분하기 어렵지만, 기능성만을 추구한 것 같지는 않다. TV 모니터 부분의 복잡한 비례 때문이라고 할 수 있다. 모니터 외곽 형태를 보면 넓은 면과 좁은 면의 비례가 복잡하게 구현되어 있다. 이런 부분이 일반 기능주의 디자인과 다르다. 일반 기능주의 디자인이라면 생산의 효율성 때문에 이런 부분에는 비례의 변화를 많이 주지 않는다. TV는 원래 단순한 박스 모양이라서 기능주의 형태를 벗어나기 힘들다. 하지만 뱅 앤 올룹슨의 TV에서는 이런 문제를 복잡한 비례의 변화로 극복하여 상당히 뛰어난 감각으로 디자인된 것을 알 수 있다.

이 TV가 일반 기능주의 디자인과 차별화되는 부분 중 하나는 아랫부분의 기둥 구조이다. 기능만을 생각했다면 몸통 아래 가운데 부분에 기둥을 세웠을 텐데, 이 TV에서는 아랫부분 뒤에 기둥을 세우고, 그 기둥의 아랫부분에서 긴 다리를 앞으로 뻗어 심플하지만 다이내믹한 구조로 처리하고 있다. 분명 더 단순하고 기능적으로 처리할 수 있었는데, 일부러 구조적인 재미를 주는 디자인을 했다.

TV 옆 리모컨도 살펴볼 만하다. 이 리모컨의 특이한 점은 몸체 윗부분이 오목하게 디자인된 것이다. 손으로 리모컨을 잡고 엄지나 검지로 버튼을 누르기 쉬운 형태이다. 이런 부분을 보면 대단히 기능적으로 디자인된 것처럼 보이지만 생산의 기능성을 생각한다면 그렇지도 않다.

디자인에서 생산 단가가 얼마나 적게 드는가도 중요한 문제이므로 대부분 대량 생산품은 박스 형태로 만들어진다. 뱅 앤 올룹슨의 디자인을 보면 겉으로는 기능주의 디자인처럼 보이지만, 철저히 만드는 사람의 기능성이 아니라 사용하는 사람의 기능성을 추구하며, 더 나아가 사람들의 마음을 움직이는 것에 비중을 둔다. 모양이 단순하면 무조건 미니멀하다, 기능적이다라고 하지만, 박스 형태로 디자인되더라도 그 안에 들어 있는 가치에 따라 마음을 사로잡는 단계까지 올라가는 디자인이 있다. 뱅 앤 올룹슨의 디자인이 그렇다.

우리는 단지 형태의 겉모습만 보고 기능주의라고 단정하지 말고 그 안에 담긴 가치의 내적 속성에 대해 이야기해야 한다. 일반적으로 예술에서는 내용과 형식을 나누어 살펴보는데, 디자인에서는 그런 부분이 비교적 단순하게 다루어져 왔다. 예를 들어, 디자인에서는 장식의 여부를 기준으로 기능적인지 그렇지 않은지를 판단해 왔다. 장식이 없으면 기능주의 디자인으로 단정했다.

지금까지 살펴본 바와 같이 뱅 앤 올룹슨의 디자인은 아직 단순한 형태를 지향하고 있지만, 그 안에는 기능성을 넘어선 가치의 문제가 다루어지고 있다.

디자인의 가치와 조형적 아름다움

뱅 앤 올룹슨의 디자인에 대해 사람들이 매력을 느끼면서도 이런 디자인을 어떻게 보아야 하는지 포지셔닝하지 못하는 가장 큰 이유는 기능성을 제대로 수행하기 위해서는 미니멀해야 한다고 생각하기 때문이다. 반대로 기하학적인 형태로 최대한 절제된 디자인은 사람의 마음을 매료시키는 부분이 부족하다고 생각하기도 쉽다. 대신에 화려하고 장식적인 디자인은 사람의 마음을 움직이는 힘이 클 것이라는 생각을 하는 경우도 많다. 하지만 이것은 디자인 형태에 대한 지극히 단순한 생각으로, 선입견에 얽매이지 말고 디자인을 세밀하게 살펴보아야 알 수 있다.

다시 앞서 살펴보았던 CD 플레이어의 앞면을 세심하게 살펴보자. 얼핏 보면 독일 디자인이 아닌가 싶을 정도로 직선적이고 딱딱한 형태로 이루어져 있다. 앞면 유리의 움직임만 빼고 보면 사용의 편리성이나 생산의 편리성 외에는 고려되지 않은 것처럼 보인다. CD가 들어가는 부분의 형태를 빼면 나머지 부분들은 모두 사각형이나 직선들로 이루어져 있다. 부분의 조형적 처리를 하나하나 따져보면 심상치 않다. 미세하게 비례를 달리해서 조형적인 아름다움을 극대화시키기 때문이다.

아랫부분을 보면 버튼에서 버튼까지의 거리, 버튼과 여백 부분들 길이가 약간의 차이를 두면서 서로 다르게 조율되어 있다. 기능성만 추구했다면 이처럼 비례를 복잡하게 디자인하지 않는다. 생산 비용을 생각해서라도 버튼과 버튼 사이 등 나머지 부분들을 모두 같은 비례로 나누었을 것이다. 그러면 오디오의 앞모습은 다이내믹한 인상을 주지 못했을 것이고, 기능주의 디자인이라고 외치는 듯한 더없이 단조로운 형태였을 것이다.

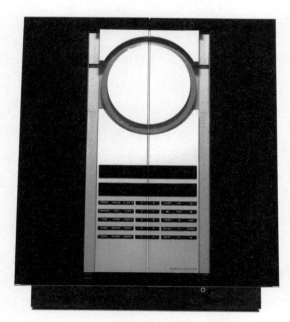

오디오 디자인 전면의 다이내믹한 비례들

오디오의 조형적 매력은 가로, 세로 비례들이 살짝 어긋나면서 만드는 섬세하면서도 변화무쌍한 인상이다. 이른바 비례의 맛이 뛰어나 조형의 고수가 디자인한 흔적이 농후하다. 기능주의만 추구하는 디자인과는 이런 부분에서 차이가 난다.

디자인에서 조형성을 따질 때는 비례를 잘 살펴봐야 한다. 군더더기 없는 것이 중요한 게 아니라 군더더기 없이 아름다운 게 중요하다. 형태의 아름다움은 전적으로 비례에서 만들어지는데, 비례의 맛은 어려운 것 같지만 의외로 쉽다. 쉽게 말하자면 잘생긴 사람은 화장을 안 해도 잘생겨 보이는데, 그것은 비례가 좋기 때문이다. 디자인도 마찬가지로 같은 조건이라도 형태의 비례가 어떤가에 따라서 잘난 디자인이 될 수 있고, 그렇지 않은 디자인이 될 수도 있다. 미니멀 디자인이라고 해서 모두 기능주의적이고 아름답다고 할 수 없다.

결국 중요한 핵심은 장식의 여부가 아니라 비례이다. 사실 디자인 형태를 단순하게 만드는 것은 그리 어려운 일은 아니지만 비례는 다루기 힘들고, 고수의 경지에서 만들어질 수 있는 고차원의 가치이다. 뱅 앤 올룹슨의 오디오 디자인 같은 것은 기능성이나 미니멀 디자인 가치에 대해 많은 생각을 하게 한다.

기능성과 심미성 문제는 디자인 분야에서는 옛날부터 상당한 논쟁거리였다. '형태는 기능을 따른다'라는 말이 있지만, 사실 미학적으로는 근거가 없는 말이다. 실제로 디자인할 때 난감한 문제는 기능을 살리면 형태가 죽고, 형태를 살리려고 하면 기능이 죽는다는 것이다. 물론 이 두 가지 모두 충족되는 경우도 있지만 현실에서는 그렇게 되기 어렵다. 이때 무게 중심은 형태의 아름다움보다는 기능성으로 기울어지기 쉽다. 기능주의 디자인이 그랬다.

허버트 리드라는 영국의 미술사학자는 '기능이 끝나는 곳에서 예술이 시작된다'라는 유명한 말을 남겼다. 이 말은 기능성이 확보되면 반드시 그다음에는 아름다움을 확보해야 한다는 것이므로 기능주의 디자인은 끝이 아니라 시작이라고 할 수 있다. 앞서 살펴보았던 기능주의 디자인은 이런 관점에서 보면 갈 길이 멀었다고 할 수 있다.

뱅 앤 올룹슨의 디자인 전개

오디오 브랜드 뱅 앤 올룹슨은 1920년 스웨덴의 오디오 엔지니어였던 피터 뱅과 스벤드 올룹슨이 만들었다. 처음에는 엔지니어가 중심이 되어 만들었고, 오디오의 성능을 중심으로 발전해나갔으며, 시간이 지나면서 디자인에 대한 비중이 커졌다. 뱅 앤 올룹슨의 디자인이 지금처럼 세계적으로 우뚝 서게 된 데에는 두 명의 뛰어난 디자이너 야콥 옌센과 데이비드 루이스가 있었다. 이들이 1960년대부터 뱅 앤 올룹슨의 디자인을 위해 많은 노력을 기울인 덕분에 뱅 앤 올룹슨은 지금까지 일관된 디자인 세계를 이룰 수 있었다.

앞서 살펴보았던 오디오들은 대부분 이들의 손길을 거쳐서 만들어진 것으로, 이후로도 수많은 명품 디자인을 만들어냈다. 그중 인상 깊은 것은 베오사운드^{BeoSound} 9000 디자인이다.

세 개의 기둥처럼 세워진 모양이 조각 작품처럼 보이는 것은 CD 플레이어와 스피커들이다. 단순한 기능주의 디자인의 외형이지만, 이것이 오디오 세트라는 사실 자체가 어떤 현대 미술 작품보다도 실험적이고 파격적이다. 형태는 기능주의 디자인과 흡사하지만 존재감은 예술에 육박한다. 여기서 뱅 앤 올룹슨의 디자인은 기능주의적 디자인을 넘어섰다.

그런데 양쪽 스피커 모양이 희한하다. 몸통 아랫부분이 뾰족해서 대롱대롱 떠 있는 것처럼 보인다. 스피커의 얇은 아랫부분은 가늘고 견고한 기둥으로 세워져 있지만, 윗부분은 중력을 무시한 채 서 있는 듯한 착시 효과를 불러일으켜 스피커의 기능 외에도 시각적인 재미를 준다.

가운데 있는 CD 플레이어 몸체도 심상치 않다. CD 플레이어이긴 한데, CD 여섯 개가 보인다. 하나만 있어도 충분할 텐데 왜 이렇게 많을까? 지금은 음악이 데이터로 구동되기 때문에 많은 음악을 자유롭게 재생할 수 있지만 이때만 해도 음악은 CD라는 물리적 한계에 묶여 있었다. 이 오디오는 센서가 여섯 개의 CD 플레이어 위치에 따라 위, 아래로 움직이면서 자동으로 음악을 재생한다. 여섯 개의 CD가 설치 미술처럼 돌아가는 퍼포먼스를 보는 것은 이 오디오가 선물하는 보너스다.

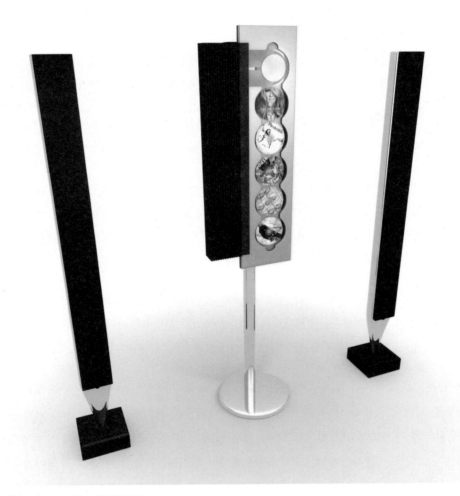

뱅 앤 올룹슨의 오디오 베오사운드 9000

CD 플레이어 구조를 이처럼 멋지고 놀라운 구조로 승화시켜 예술 작품처럼 움직이게 한 디자이너들 솜씨에 감탄을 금할 수 없다. 오래 봐도 질리지 않고, 눈과 정신을 흥분하게 만들 만한 디자인이다. 뱅 앤 올룹슨의 디자인은 이렇게 단순하지만 정신적으로 큰 감동을 준다.

뱅 앤 올룹슨의 디자인 중에서 대중적으로 가장 많이 알려진 제품은 A8 이어폰이 아닌가 싶다. '나는 가수다' 프로그램에서 많은 가수들이 착용한 것이 클로즈업된 화면에 비치면서 대중에게 널리 알려졌다. 다른 오디오 제품들 가격이 비싼 가운데 이 이어폰은 꿈꿀 수 있는 가격대라서 대중적으로 더 많이 알려진 이유도 있을 것이다.

역시 뱅 앤 올룹슨의 디자인답게 이어폰 구조가 이전에 보아왔던 것들과 상당히 멀리 떨어져 있다. 지금이야 이렇게 귓바퀴를 감싸는 이어폰들이 많이 출시되지만 이 이어폰이 나오기 전까지만 해도 이런 구조의 이어폰은 볼 수 없었다. 이 이어폰은 귓바퀴에 걸려서 소리를 내므로 훨씬 안정감 있고 기능적으로 뛰어나다.

작지만 조형적인 아름다움도 대단하다. 몸체는 알루미늄인데 이어폰과 귓바퀴에 거는 부분이 만나는 관절 부분이 인상적이다. 사각의 드라이버 같은 것을 끼울 수 있는 홈이 파여 있어서 마치 기계의 부속품 같은 느낌을 준다. 검은색으로 이루어진 부분과 알루미늄 부분의 밝은 회색 질감과 색이 조형적으로 강한 대비를 이루면서 이 작은 이어폰을 매력적으로 만든다.

뱅 앤 올룹슨의 이어폰 A8

뱅 앤 올룹슨을 통해 보는 우리의 현재와 미래

뱅 앤 올룹슨이 이처럼 뛰어난 디자인을 갖게 된 것은 아이러니하게도 1990년대에 직면했던 위기가 큰 역할을 했다. 이때는 세계적으로 기술이 평준화되는 시기에 접어들었다. 뱅 앤 올룹슨의 입장에서 보면 여러 전자제품 업체들이 기술 격차를 줄이면서 위협적인 존재로 급부상하고 있었다. 뱅 앤 올룹슨은 이런 상황에서 살아남을 방법을 찾기 시작했다. 그래서 제품을 싸게 많이 파는 것보다 성능을 더 뛰어나게 만들고, 적게 팔더라도 기업의 신뢰를 높이면서 고부가 가치를 추구하는 명품 전략을 택했다.

데이비드 루이스가 수석 디자이너가 되면서부터 뱅 앤 올룹슨은 창업 초기부터 이루어왔던 뛰어난 디자인 전통을 더욱 강화했다. 이 세상 어디에서도 볼 수 없는 고품질의 디자인을 만들면서 전략을 구체적으로 실현했다. 지금은 뛰어난 디자인을 바탕으로 세계적인 명품 오디오 브랜드로 자리매김하고 있다. 이것은 뱅 앤 올룹슨의 디자인을 즐기는 입장뿐 아니라 현재 우리나라 산업이나 디자인 행보에서도 참고할 만하다.

우리나라는 1960년대부터 빠른 속도로 산업화가 진행되기 시작했는데, 디자인도 이때부터 미국으로부터 도입되었다. 당시 미국 디자인은 기능주의를 기조로 하였고, 산업화에 막 진입했던 우리에게는 기능주의 디자인이 적합했다. 그렇게 산업화를 통해 고도성장을 이루다가 1980년대에 이르면서 국내에서도 세계적인 기업들이 나오면서 국제적인 경쟁력이 갖추어지기 시작했다. 21세기에 접어들면서 우리나라는 경제 규모나 문화 경쟁력이 고도로 발달하여 어느새 세계를 따라가기보다는 이끄는 입장이 되었다.

고속 성장을 통해 상황이 급속도로 바뀌다 보니 바뀐 사회적 상황에 따라 동시에 바뀌어야 할 부분들이 많은데, 여러 가지 불협화음이 나타나기 시작했다. 디자인에서는 고속 성장에 한몫했던 기능주의 디자인이 산업 성장의 정점에 이르자 오히려 문제가 되기 시작했다.

산업화 시기에는 모든 것을 싸게, 빨리, 많이 만드는 것이 국가적 목표였다. 기술이 낙후되고 노동력이 풍부한 개발도상국에서 선택할 수 있는 일반적인 길이었다. 이때 많은 국내 기업들은 소위 벤치마킹이라는 미명하에 앞서가는 세계적인 기업들의 행보를 베끼더라도 싸

고, 빠르게 만들어서 부족한 경쟁력을 채우고자 했다. 생산의 경제성에 무게 중심을 두는 기능주의 디자인은 이런 상황에 적합했다. 그러다 보니 뱅 앤 올룹슨의 디자인 같은 것은 가시권에 들어오지 않았다. 한동안 국내 산업이나 디자인은 싸게, 빨리, 많이 만드는 것에만 주목했다. 이후 국내 사정이 어느 정도 좋아지면서 이런 모든 것에 제동이 걸리기 시작했다. 가장 중요한 변화는 대중들의 위상이었고, 그다음은 한국 산업의 변화였다.

개발도상국의 시기는 한마디로 말해 물자가 충분하지 못하며, 경제 개발을 위해서 사회가 생산에 총력을 기울여야 하는 상황이다. 사회적 수요는 개별화되기보다는 대량화, 획일화되며 사회의 주도권도 생산 분야가 갖는다. 디자인도 생산의 효율성에 더 많이 집중하게 된다. 그런데 사회적 수요가 어느 정도 충족되고, 경제 사정이 좋아지면 모든 것이 바뀐다. 우선 사회 주도권이 생산자에서 대중으로 이동한다. 만드는 쪽보다 사는 쪽이 더 중요해져서 디자인이 주목해야 할 대상도 생산 기업이 아니라 대중으로 옮겨갈 수밖에 없는 상황이 된다.

산업도 같은 변화를 겪는다. 산업화에 총력을 기울인 결과 생산 기술은 발달하는데, 노동 비용은 상승하여 더 이상 싸게 만들 수 없는 상황에 직면하게 된다. 무엇보다 이제는 따라야 할 대상도 없고, 새로운 것으로 세계를 주도해야 하는 입장이 된다. 디자인도 거기에 따라 새롭고, 고부가 가치를 얻을 수 있는 것을 창조해야 하는 압박에 직면하게 된다.

디자인에 대한 많은 정보가 대중에게 퍼지면서 디자인에 대한 관심이 높아지는 것이나, 이익에만 집중했던 기업들이 중역들 사이에서부터 인문학 붐이 일어나는 것 등이 모두 이런 근본적인 변화로부터 촉발된 현상들이라 할 수 있다.

이제는 모든 분야에서 새로운 가치를 만들어야 하는 시기로 접어들었다. 사회적으로 콘텐츠에 대한 관심이 불같이 일어나는 것이 그 증거이다. 아울러 대중들에게 디자인도 이제는 높은 수준의 교양으로 받아들여지고 있다. 개발도상국 시기에는 좋은 디자인이란 기능성이라는 미명하에 싸고, 빨리, 많이 팔 수 있는 것을 생각했는데, 이제는 그런 것들이 여타 개발도상국에서 만들어지는 낮은 수준의 물건으로 인식되고 있다. 아울러 소비자들에게 범용으로 요구되는 것은 이제 더 이상 가치 있는 것으로 대접받지 못한다. 대신 우리 사회에도 뱅 앤 올룹슨의 디자인 같은 고품격 디자인이 큰 의미로 다가오고 있다.

디자인과
예술의 경계선

5

이것은 디자인인가, 예술인가

디자인이 예술인지에 관해서는 오래전부터 많은 논쟁이 있었다. 한창 산업화가 진행되던 시기에는 디자인을 예술이라고 보지 않는 견해가 강했다. 당시 열혈 디자인주의자들은 개인의 주관을 표현하는 예술과 디자인이 동일시되는 것을 불쾌하게 생각하기도 했다. 시대가 변하면서 디자인은 예술이 아니라는 견해는 서서히 희미해지고 있지만 몇 사람이 모여 디자인이 예술이라고 합의한다고 해서 예술이 되는 것은 아니다. 뿐만 아니라 디자인이 예술이 되어서 뭐가 달라지는지, 뭐가 좋아지는지도 살펴봐야 할 문제이다.

독일 디자이너 잉고 마우러의 조명 디자인은 디자인과 예술의 문제에 관해 많은 생각을 하게 한다. 어려웠던 옛날에는 전깃줄에 달린 소켓에 알전구만 끼워서 불을 밝혔다. 잉고 마우러의 루첼리노Lucelino 조명은 간단한 알전구 조명에 새의 날개를 달아 샹들리에를 만든 것이다. 소켓에 날개 하나 달았을 뿐인데, 1992년 당시 이 조명은 세계적으로 센세이션을 불러일으켰다. 디자인인 것 같은데 기능성을 고려한 단정한 모양이 아니고, 아무리 봐도 미술관에서 흔히 볼 수 있는 설치 미술에 더 가깝게 생겼다. 그렇다고 조명의 역할을 못 하는 것도 아니니 디자인이 아니라고 할 수도 없다.

바우하우스의 기능주의 디자인 이후로 디자인은 순수 미술과 겹치지 않는 영역으로 엄격하게 분리되었다. 루첼리노 조명이 등장했던 당시 이게 디자인인지, 순수 미술인지 규정하기

어려웠다. 바로 그 모호성, 양쪽 모두 아우르는 존재성은 디자인에 관한 전통적인 관점을 위태롭게 만들었고, 그만큼 대중의 열렬한 관심을 불러일으켰다. 이 디자인으로 잉고 마우러는 자신의 이름을 세계에 알리는 계기가 된다.

잉고 마우러가 누구인지 생소한 사람들이 대부분일 것이다. 국내 조명 디자인에 관한 수요가 없는 것도 큰 이유이다. 유럽에서는 조명이 인테리어의 중요한 부분이므로 우리처럼 직접 조명을 쓰기보다는 간접 조명을 많이 사용한다. 생활에서 조명이 차지하는 비중이 크므로 유럽 유명 디자이너들은 반드시 자신을 대표하는 조명 디자인을 하나 이상 가지고 있다. 잉고 마우러는 조명 분야에서 많은 명작을 내놓았던 디자이너이다.

그는 단지 기능이 뛰어난 조명을 디자인하는 것이 아니라, 조명을 통해 시적이고 예술적인 감수성을 표현하는 것으로 유명하다. 그의 작품을 보면 디자이너지만 설치 미술이라고 해도 과언이 아닐 정도로 의미성이나 상징성이 뛰어나서 일반 디자인 범주를 벗어나 예술 작품으로 대접받고 있다.

잉고 마우러는 원래 그래픽 디자인을 전공하다가 조명 디자인으로 전공을 바꾸었다. 그래서 그런지 그의 조명 디자인은 처음부터 일반 조명에서 크게 벗어나 있었다. 무심코 보면 조형 예술 작품으로도 작품성이 뛰어난데, 기능적인 조명으로도 문제가 없다. 사실 조명은 사람의 몸에 닿으면서 기능을 수행하는 것은 아니기 때문에 형태와 기능이 밀접하게 연동되지 않는 분야이다. 다른 아이템보다 형태의 자율성이 많은 것이 조명 디자인이라서 많은 디자이너들은 조명을 통해 자신의 예술적 재능을 표현하려 한다.

어떻게 하면 뛰어난 기능을 수행할 수 있는 조명을 디자인할 것인지를 고민하는 디자이너들에게 잉고 마우러의 조명은 당혹스러운 디자인임이 틀림없다. 그의 디자인이 세상에 본격적으로 나오기 시작하면서 디자인이 예술인지 아닌지의 문제는 무의미해졌다. 대신 그의 디자인을 통해 디자인과 예술의 문제에 관해서 본격적인 논의가 이루어졌다.

날개가 달린 조명 루첼리노

예술 같은 디자인의 등장과 그 배후

디자인이 예술인지 아닌지를 논하거나, 디자인의 예술성을 이야기하기 위해서는 먼저 예술에 관해 알아야 한다.

파블로 피카소와 같은 순수 미술 작가의 그림을 보면 일단 남들과 비슷하거나 똑같은 그림을 그리지 않는다. 그래서 순수 미술은 작가의 주관성이 공익적인 고려 없이 날 것 그대로 표현되는 분야로 오해받아 왔다. 19세기 말 미술 공예 운동을 일으켰던 윌리엄 모리스는 당시에 등장하기 시작했던 순수 미술을 '예술을 위한 예술'이라고 비판했다. 그의 비판 이후로 디자인계에서는 순수 미술을 작가가 작업실에 고립되어 자기 마음대로 그리거나 만드는 것으로 생각해왔다. 순수 미술 작가는 일체 다른 사람을 신경 쓰지 않고 오로지 자기 마음대로만 작업하는 이기적인 존재로 여겨왔던 것이 사실이다.

순수 미술과 비교하면 디자인은 언제나 개성을 뒤로하고 대중의 요구에 따르면서 공익을 위해 헌신하는 도덕적인 일이었다. 잉고 마우러의 조명 디자인은 순수 미술이나 디자인에 대한 도덕적 선입견을 뒤집어 놓을 만했다.

디자인과 예술에 대한 논의들은 사실 오래전부터 있었다. 뱅 앤 올룹슨의 디자인이나 필립 스탁의 디자인이 나오면서 기존 기능주의 디자인에 대한 선입견은 크게 흔들렸고 '디자인이 곧 예술이 아닐까?' 하는 생각들도 힘을 받기 시작했다. 잉고 마우러의 디자인은 이런 흐름에 큰 동력이 되었다. 뱅 앤 올룹슨이나 필립 스탁은 디자인 안에서 문제를 제기했기 때문에 충격이 덜했을 수도 있는데, 잉고 마우러의 디자인은 아예 디자인과 예술의 경계를 지워버렸기 때문에 간단한 문제가 아니었다.

말하자면 예술가를 작업실에 고립되어 자기 맘대로 작업하는 사람이라 정의하고, 디자이너는 자신을 절제하며 인간을 위해 디자인한다는 장대한 윤리의식을 가졌던 디자이너들은 혼란에 빠졌다. 궁극적으로는 디자인계에서 디자인이 추구하는 방향에 관해 의심하기 시작했다. 잉고 마우러의 예술적인 디자인은 기능적으로 기여하면서 보는 사람들에게 놀라움이나

작가의 주관이 자유롭게 표현된 것처럼 보이는 순수 미술

조명에 대한 새로운 시각을 제시했지만, 기능주의 디자인은 말로만 대중을 지향했지 실제로 무엇을 했는지 의심받기 시작했다. 결국 그런 의심은 기능성에 대한 비판으로 수렴됐다.

디자인에서 기능성은 대중을 위해 합리적이고 저렴한 디자인을 제공하는 것으로 생각했기 때문에 도덕성을 확보할 수 있었다. 알고 보면 디자인에서 기능성은 생산자가 얼마나 비용을 들이지 않고 경제적으로 생산하게 할 것인가를 고민하는, 생산자의 기능성만을 추구했다는 반성에 직면하게 된다. 말은 대중을 위한다고 했지만 실제로 디자인은 생산자의 기능성만을 돌보았다는 것이 드러난 것이다. 그렇다면 디자이너가 순수 미술 작가보다 도덕적으로 내세울 것이 없어진다.

디자인관의 변화

디자인은 오랫동안 절대 예술이 아니라는 격한 견해가 지배적이었다. 일단 예술이 아니라 상품이기 때문에 예술이 될 수 없다는 것이다. 디자인은 항상 사람들을 위한 기능적인 기여를 수행해야 했지만, 예술은 그럴 필요가 없었으므로 디자인은 예술과 같은 범주의 대상이 될 수 없었다.

따라서 디자이너도 주관을 표현하는 사람이 아니라 현실적인 문제를 조형적으로 해결하는 존재로 규정되었다. 지금도 시중에 나와 있는 책들을 보면 대부분 그렇게 설명되어 있다. 그러다 보니 디자인하는 사람의 입장에서 화가나 조각가는 자기 마음대로 작품을 만드는 사람으로 이해되었고 대중에게 쓸모없는 것이나 만드는 존재로 보였다. 반면 디자이너들은 기업에 취직해서 밤을 새우며 클라이언트들이 원하는 대로 소비자 욕구를 충족시키기 위해 노심초사하는 사람으로만 생각되었다. 그러다 보니 디자이너들에게 예술가들은 자신의 개성만을 추구하는 고립된 존재로 보였고, 디자이너 스스로는 공익을 위해 개성을 절제하는 대중적인 존재로 생각해왔다.

디자이너들은 그렇게 자신을 디자인의 주체로 내세우기보다는 기업을 내세웠으며, 스스로

보이지 않는 곳에서 소비자를 위해 헌신하는 사람이라고 생각하게 되었다. 여기서 디자인에 대한 선입견이 형성되었는데, 일단 디자인에는 디자이너의 개성이 원칙적으로 들어갈 수 없었다. 기능성이 전제되지 않은 디자인은 디자인이 아니라는 선입견이 힘을 얻었다.

잉고 마우러의 디자인 앞에서 이러한 디자인에 대한 선입견은 혼란에 빠진다. 디자인이 순수 미술과 다르고 상품으로만 존재한다는 전제도 설 자리가 없어지며, 기능성을 바탕으로 디자인을 판단한 기준도 그의 디자인 앞에서는 무색해진다. 결국 디자인이 좋고 나쁨을 판단하기 어려워진다. 문제는 잉고 마우러의 디자인 이후부터 예술과 디자인의 경계를 오가는 디자인이 대거 출시되었다는 것이다. 이렇게 예술과 디자인의 경계가 사실상 무의미해지다 보니 그런 디자인을 어떤 관점에서 이해하고 평가해야 하는지 점차 난해해졌다. 이를 해결하기 위해서는 일단 디자인이 예술인지 아닌지의 문제를 정리해야 할 필요가 있었다.

예술과 디자인의 정의

대체로 디자인은 예술이 아니라고 하는 주장은 논리적으로 단순하다. 디자인은 순수 미술이 아니라는 것이다. 즉, 디자인은 생산 체계 속에서 이루어지는 일이며 대중을 위한 일이기 때문에 그렇지 않은 순수 미술과는 완전히 다르다는 것이다. 디자인은 실용품을 대량으로 찍어내는 일이고, 순수 미술은 작가의 작품을 단 하나만 만들기 때문에 디자인은 절대로 순수 미술이 될 수 없다는 것이다. 그런 주장을 인정하더라도 디자인은 순수 미술이 아니기 때문에 예술이 될 수 없다는 논리는 근거가 없다. 순수 미술이 예술인 것은 맞지만, 예술의 범주 안에는 순수 미술만 있는 게 아니기 때문이다.

미학책들을 살펴보면 초입에는 일반적으로 예술의 종류에 대해 기술해 놓는다. 이 부분을 보면 예술에는 순수 미술만 있는 것이 아니라 음악, 영화, 건축 등 예술의 종류는 수없이 많으며 순수 미술은 보통 대량으로 만들어지지 않고 단품으로 만들어진다고 한다. 많은 미술학자들은 미술의 특징을 이렇게 말하므로 예술은 예술가의 유일한 오라를 직접 표현하기 때

문에 대량으로 만들어질 수 없다는 신화가 만들어진다.

이제는 미술도 대량 생산의 길을 걷기도 하는데, 그러면 문학은 어떨까? 음악은 어떻고, 영화는 어떨까? 순수 미술 분야에서는 복제에 대한 문제이지만 다른 예술 분야에서는 대체로 대량 생산을 통해 작품이 대중들에게 나뉘어 감상 된다. 책이나 음원, 디지털 데이터를 통하지 않으면 문학, 음악, 영화는 어떻게 감상할 수 있을까?

책이나 음원이 대중들에게 다가갈 수 있는 형식은 '상품'이다. 그렇다고 해서 문학, 음악, 영화의 본질을 예술이 아니라 상품이라고 하는 경우는 없다. 예술이 단품의 희소성을 가지고 대중들에게 감상되는 경우는 순수 미술을 빼고는 보기 어려우므로 대량 생산되는 디자인이 예술이 아니라는 논리는 성립되기 어렵다. 순수 미술과 디자인을 비교하여 디자인은 예술이 될 수 없다고 단정 짓는 논리는 아무리 살펴보아도 근거를 찾기 어렵다. 디자인이 예술이 되고 말고는 순전히 디자인 내부에서 알아서 결정할 일이지 미술과 비교해서 단정 지을 문제가 아니다.

디자인은 이제 예술이 되어야 할까? 여기서 검토해야 할 것은 디자인에서 바라보는 순수 미술에 대한 선입견이다. 과연 순수 미술이 작가의 개인적인 주관을 외부의 영향 없이 그야말로 순수하게 표출하는 분야일까? 미술은 사회나 대중에게 아무런 쓸모없는 것을 만드는 무가치한 행위일까?

구스타프 클림트나 빈센트 반 고흐의 전시장 매표소 앞에 줄지어 서 있는 사람들은 도대체 무엇을 위한 것일까? 작가가 어두운 작업실에서 대중들과는 아무 관계도 없이 자기 마음대로 만든 작품을 보기 위해 그렇게 자기 돈을 들여가면서 줄을 서 있는 것일까? 고흐의 작품을 직접 본 사람들이라면 그의 그림을 누추한 작업실에서 자기 마음대로 그렸다고 하는 견해에 동의할 수 없을 것이다. 그림이 보는 사람에게 전하는 감동과 새로운 세상을 보여주는 지혜를 작가 개인의 주관이라고 한정 지어 말할 수 없기 때문이다. 그것은 어디까지나 인류 공동의 가치이고 정신적 자산이다. 이들의 작품이 구체적인 물리적 효용성을 가지지 않는다고 해서 비기능적인 대상으로 보는 것은 상당히 잘못된 견해이다. 살아가는 데에 있어 철학

책 한 권, 그림 하나가 사람에게 미치는 영향은 크기 때문에 기능성 하나만으로 판단할 문제는 아니다.

작가들이 작품을 자기 주관대로 즉, 자기 마음대로 만든다는 것도 사실 대단한 편견이다. 순수 미술계 사람들을 만나서 이야기해보면 금방 알게 된다. 이들이 작품을 만드는 이유는 1차적으로 다른 사람들과 소통하기 위한 것이다. 안 그러면 스님처럼 벽 앞에 앉아서 자신의 주관을 파지, 작품을 만들 이유가 없다.

과학자가 연구실에 틀어박혀 세계의 진리를 연구하는 과정은 지극히 개인의 주관적인 활동이지만 아무도 이들의 활동을 그렇게 보지 않는다. 과학자는 자신의 눈과 정신을 가지고 세상을 관찰하며 진리를 파악하여 글로 표현한다. 개인의 주관적인 행위냐 아니냐는 행위의 형식이 아니라 그 행위의 목적이 무엇인가에 따라 정해진다.

마찬가지로 작가가 설사 고립된 작업실에서 지극히 개인적인 작품을 만든다고 하더라도 그 작품 내용이 개인의 주관이 아니라 진리를 향한 것이라면 그것은 이미 개인의 영역을 넘어 진리와 관계되는 일이 된다.

대부분 예술 작품은 본질이나 진리를 향하기 때문에 많은 사람들이 공감하고 감상한다. 그런 점에서 볼 때 작품을 만드는 작가의 의견을 참고하지 않고, 겉으로 보이는 편견만으로 이들의 활동을 단정해온 디자인계의 시각은 문제가 있다.

디자인이 상품의 형태로 대중들에게 판매되기 때문에 디자인을 경영 대상으로 보는 경우가 일반적인데, 경영 논리에서만 보면 모든 상품은 생존 주기가 있다. 사회적으로 통용되는 기간이 있는 것이다. 디자인 경영학처럼 일반적으로 통용되는 디자인 논리에서는 디자인이 상품의 수명 주기에 따른다고 본다. 하지만 피카소나 고흐와 같은 작가의 작품들은 수명 주기가 없다. 디자인은 소비자층에만 어필하기 때문에 영향력에서도 한계가 뚜렷하지만, 예술 작품은 남녀노소 수용자층이 넓고 시간성에서도 유리하다. 이런 점에서 보면 디자인은 대중적이고 순수 미술은 대중적이지 않다는 견해는 반대로 말한 것이며, 디자인은 예술이 아니라는 것은 훨씬 불리하다.

사실 축구도 예술이 되는 판국에 디자인은 예술이 아니라고 하는 견해는 설득력이 없다. 예술의 종류는 많고, 계속해서 늘어나기 때문에 디자인이 영화, 음악, 문학과 더불어 예술이 되지 못한다는 미학적인 제재는 있을 수 없다. 게다가 디자인이 예술이 아니게 되었을 때 얻는 불이익은 이익보다 많다. 여기서 우리가 짚고 넘어가야 할 것은 '예술은 왜 예술인가?' 하는 것이다.

예술에 대한 정의의 변천

우리가 보통 예술이라고 하는 것은 서양의 아트^{Art}를 번역한 말이다. 한자어 같지만, 예술은 우리가 옛날부터 사용했던 말이 아니라 현대에 와서 조합된 단어이다. 물론 우리 문화권에서도 예술에 해당하는 활동이 분명히 있었지만 정확히 아트에 해당하는 것은 없었다. 예술이라는 단어의 뜻을 명확하게 알기 위해서는 먼저 서양의 아트를 따져 보아야 한다.

일반적으로 예술이라고 하면 음악이나 미술, 건축 등을 말한다. 서양에서 이 말이 사용되기 시작했던 것은 그리스 시대로 거슬러 올라간다. 그리스 시대에 사용했던 아르스^{Ars}가 현대에는 아트라는 단어로 변형된 것이다. 그리스 시대 아르스나 이후의 아트는 지금의 예술 분야를 지칭하는 단어가 아니었다. 원래 아트는 예술이 아니라 진리를 추구하는 순수 학문 분야를 지칭하는 이름이었다.

아트는 항상 그 반대편에 있었던 단어와 함께 논해졌는데, 그것은 바로 일상의 삶에서 필요한 것을 만드는 일을 지칭하는 '테크네^{Techne}'였다. 서양에서는 오래전부터 인간의 활동을 세상의 본질을 탐구하는 아트와 삶을 영위하는 데 필요한 기술인 테크네로 나누었다. 아트에 속하는 것은 순수 학문이었는데, 이것은 우주의 본질을 탐구하는 일이기 때문에 구체적인 현실의 제약 조건이나 인간사의 역학 관계에 영향을 받지 않고 순수하게 우주의 본질을 탐구한다. 순수 학문에 '순수'가 붙는 것은 그 때문이다. 순수 미술에서 '순수'가 붙는 것도 같은 맥락이다.

반대로 테크네는 현실의 문제들을 해결하는 여러 기술적인 활동이었는데, 지금 우리가 예술이라고 칭하는 것들은 사실 오랫동안 테크네에 속했다. 테크네에서 아트로 넘어온 것은 불과 백여 년 남짓한 최근의 일이다. 미술이 아트의 영역으로 들어가게 된 것은 폴 세잔부터였다.

원래 아트에 속해 있었던 것은 철학과 같은 인문학, 사회학, 수학, 여타 자연 과학 등이었다. 뉴턴 이후로 '과학'이 진리를 탐구하는 중심이 되면서 여타 학문이 전부 '과학Science'으로 넘어가고 아트 분야는 공백으로 남았다. 그 공간을 먼저 건축이 채웠고, 그다음에는 고전 음악이 채웠으며, 급기야 19세기 말에는 미술이 채우면서 오늘날 아트 체계가 만들어졌다.

일반적으로 서양 미술사가 그리스 시대부터 시작하다 보니 순수 미술의 역사도 그런 줄 알지만 그리스 시대 조각은 사실 테크네에 속하는 것이었지, 아트에 속하는 것은 아니었다.

루브르 박물관에 서 있는 이 대리석상은 니케여신을 조각한 것이다. 많은 부분이 파손되어 형상을 잘 알아볼 수는 없지만 사람 모양이라는 것은 분명히 알 수 있다. 남아있는 부분들의 묘사는 대단히 뛰어난데 특히 서 있는 자세와 바

루브르 박물관의 니케 조각상

람에 휘날리는 의상 표현이 자연스러워 뛰어난 조각가의 솜씨로 만들어졌다는 것을 짐작할 수 있다. 이 작품을 만든 사람은 단순히 니케가 좋아서 만든 게 아니라 신전이나 특정한 공공장소에 세우기 위해 만들었다. 순수하게 조각가의 작품 세계를 표현한 것이 아니라 구체적인 목적으로 만들어진 것이기 때문에 당시의 시각에서 보면 이 조각은 아트가 아니라 테크네에 속한다.

르네상스 시대에는 약간의 변화가 생겼다. 건축가들의 위상이 단지 크고 화려한 건물을 만드는 전문가가 아니라 기하학적인 형태들을 신학의 원리에 따라 건축에 표현하는 지식인으로 역할이 달라졌다. 즉, 교회 건물을 디자인할 때부터는 성경 내용을 건물의 형상에 담아내려고 했기 때문에 그런 문제를 담당하는 건축가들을 더 이상 기술자나 현실 문제를 해결하는 실용적인 일을 하는 사람으로 볼 수 없었다. 이때부터 건축가는 아티스트로 승격된다.

르네상스 시대 건축

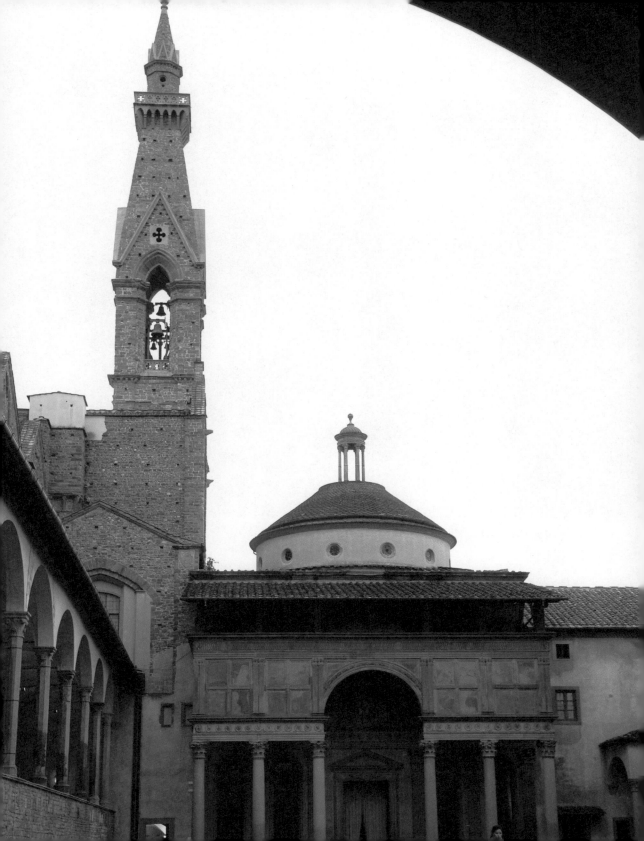

현대 미술의 길을 열었던 세잔의 그림

폴 세잔이 활동한 시기에 이르면 그림을 그리거나 조각을 만드는 일에 대한 관념이 바뀐다. 그는 철학자나 과학자가 우주의 본질을 탐구해서 글로 표현하는 것처럼, 화가들은 그것을 그림이나 조각으로 표현한다고 말하며 현대 미술의 길을 열었다. 미술은 이때 귀족의 얼굴을 미화시켜서 만들거나 그리는 일이 아닌, 그리고 미술 자체의 독자성과 작가의 폐쇄적 주관이 아닌 우주의 순수한 본질을 추구하는 일이 되었다. 세잔 이후의 순수 미술을 보면 우주, 인간, 자연의 본질 등을 표현하여 디자인계에서 보았던 예술에 대한 관점은 사실과 맞지 않았다.

디자인의 예술성

폴 세잔 이후로 미술은 '아트Art'로 편입되어 옛날의 순수 학문이 탐구했던 것, 즉 우주의 원리란 무엇인지와 인간의 본질, 조형의 원리가 무엇인지를 탐구하기 시작한다. 순수 미술은 파블로 피카소나 앙리 마티스, 빈센트 반 고흐와 같은 작가들을 통해 세계적으로 가시화되었다. 앞서 살펴본 것처럼 다른 예술 분야보다 뒤늦게 예술 영역에 참여하였다.

진리는 그 자체가 이미 보편성을 향해 있는 것이다. 미술이 진리를 추구하기 시작하면서 그런 작품을 만드는 작가들은 이전과는 다른 차원에서 많은 사람들과 교감하게 되었다. 중세나 그리스 시대 미술은 계급이 높은 사람들만 즐겼지만, 작품에 표현된 진리를 통해 현대 순수 미술 작가들은 사람들과 공유하는 면적이 넓어졌고, 대중들과 함께 하는 기회가 훨씬 많아졌다. 윌리엄 모리스의 생각과는 달리 현대 순수 미술은 예술을 위한 예술에 고립된 것이 아니라 진리를 통해 넓은 대중성을 확보했다.

순수 미술 분야에서는 폴 세잔이나 파블로 피카소와 같은 화가들을 배출하면서 20세기 초부터 예술의 꽃을 피웠고 세계 문화를 첨단으로 이끌었다. 그 와중에 디자인은 '아트Art'와 '테크네Techne' 사이에서 순수 미술과 다른 길을 걸었다. 순수 미술은 아트의 단계로 넘어가면서 진리의 세계를 품었지만, 디자인은 현실 문제에만 국한되어 실용과 기술 영역에만 붙잡혔다.

세잔 이후로 사람 얼굴만 그리던 화가들이 진리를 표현하는 예술가로 변모한 것처럼, 잉고 마우러의 디자인도 아트 단계로 진입하고 있다는 것을 느낀다. 예전 조명은 어둠을 밝히는 것뿐이었지만, 그의 조명에서는 정신적인 진리를 밝히는 데까지 이르고 있다. 잉고 마우러의 조명 포르카 미제리아Porca Miseria를 보면 그것을 알 수 있다.

깨진 접시가 이처럼 충격적이면서도 훌륭한 조명이 될 수 있다는 것은 보고도 믿기 어렵다. 일단 깨진 접시가 폐기물이 아니라 뛰어난 조명기구의 재료가 된다는 것이 놀랍다. 일반적으로 샹들리에 하면 화려하고 장식적이며 아름답다는 선입견이 있는데, 이 조명 디자인은 이런 선입견을 깬다.

제 1차 세계 대전 직후 독일에서 확립된 기능주의 디자인 관점으로 보면 이 조명은 문제가 있는 디자인이다. 우선 질서정연한 형태를 크게 벗어난 것이 눈에 띈다. 이렇게 이성의 범주를 벗어난 형태는 기능주의 디자인에서는 금기였다. 게다가 형태가 특별한 기능을 수행하는 것도 아니다. 주제에 맞게 단출하게 필요한 기능만 수행하도록 디자인해야 하는데, 이 디자인은 형태나 재료에서 과잉이다. 기능성이라는 조출하고 경제적인 목표를 지향하지 않고 기능성의 수준을 한참이나 넘어섰다.

깨진 접시의 파괴적인 동세가 압권인 조명 포르카 미제리아

포르카 미제리아 조명 디자인은 모양만큼 보는 사람의 정신을 각성시킨다. 조명은 실내를 밝게 비추면 되지만 거기에 그치지 않고, 보는 사람의 생각이 스며들게 하는 마술 같은 힘을 가지고 있다. 이것을 보면 잉고 마우러는 디자인에 대한 선입견을 부수는 데 목적을 둔 디자이너처럼 보인다.

디자이너임에도 불구하고 철학적인 힘을 가진 디자인을 할 수 있다는 것은 디자인이나 미술의 예술성에 관해 많은 것을 생각하게 한다.

제텔즈Zettel'z 조명에서는 또 다른 예술적 시도를 보여준다. 샹들리에처럼 보이는 메모지 같은 것들 사이로 빛이 흘러나와 주변을 밝힌다. 종이 재료를 조명에 쓰는 것은 자주 볼 수 있

의미로 충만한 조명 디자인 제텔즈

지만, 이 조명에 쓰이는 종이는 특별한 종이가 아닌 메모지이다. 빛이 흘러나오는 중심에 철사를 끼울 수 있는 간단한 장치가 있고, 여기에 긴 철사를 끼운 다음 그 끝에 집게를 달아 평소에 메모한 종이들을 고정하여 자연스럽게 샹들리에 조명을 완성했다. 비싼 재료는 하나도 없는 참으로 경제적인 조명이다. 그렇다면 이 조명은 기능적인 디자인일까? 이상하게도 이 조명을 보면 찬탄이 절로 나오고, 마음이 크게 움직인다.

메모지만으로 얼기 설기로 구조화된 형태는 뚜렷하지 않고, 색이 아름다운 것도 아닌데 이 조명은 획기적으로 감동시킨다. 제텔즈 조명을 그 어떤 화려한 샹들리에보다 멋지고 특별하게 만드는 것은 물질적인 것이 아닌 정신적인 것이다.

메모지로 만들어지다 보니 이 디자인의 절반은 조명을 쓰는 사람이 만든 것이다. 그것만으로도 기존 디자인관을 붕괴시킬 만한 놀라운 개념이다. 이처럼 메모지라는 생활의 부산물이 쓰레기통에 버려지는 것이 아니라 멋진 샹들리에 조명의 재료로 바뀌는 것은 대단한 장면인 동시에 우리 일상이 얼마나 뛰어난 예술이 될 수 있는지를 생각하게 하는 계기를 마련한다. 조명이 아니라 하나의 설치 미술로 봐도 대단한 작품이다.

이러한 디자인 앞에서는 디자인이 예술이면 어떻고, 디자인이면 어떤가 하는 생각이 든다. 자기 작품이 디자인되었든, 예술이 되었든, 받아들이는 사람에게 이 정도의 정신적인 감흥을 줄 수만 있다면 무엇이 문제일까?

일상에서 보는 흔한 재료와 특별한 게 없는 재료로 정신적인 감흥을 불러일으킨다는 사실을 보면 디자인이든 예술이든 중요한 것은 정의나 의미가 아니라 진정한 감동, 정신적인 감흥을 주는 것이 아닐까 싶다. 여기서 우리는 '디자인은 예술인가'의 문제보다는 다른 문제로 시선을 옮겨야 할 필요성이 있다. 예술이든 디자인이든 우리가 살펴야 할 근본적인 문제는 작품이 환기시키는 실질적인 감동이다.

예술이 아닌 감동

일반적으로 돌을 깎거나 유화 캔버스에 그림을 그리는 행위를 두고 예술이라 한다. 잉고 마우러의 조명도 예술적인 감흥을 주기 때문에 예술이 아니라고 할 수 없다. 문제는 예술이라고 규정된 모든 것이 그의 작품처럼 감흥을 주는 가이다. 여기서 우리는 형식으로서의 예술과 실존으로서의 예술을 구분해야 한다.

서양에서는 옛날부터 아트와 테크네를 엄격하게 구분하여 평등하지 않았다. 조선 시대에는 사농공상士農工商이 있어 학문을 우대하고 그렇지 않은 것을 하대했지만 당시에만 그랬던 것은 아니다. 아트와 테크네를 엄격하게 구분했던 유럽도 조선 시대보다 더했으면 더했지 덜하지는 않았다. 그리스 시대부터 아트보다 테크네에 관한 대우는 매우 낮았다. 문제는 그런 형식적인 구분이 근대 이전까지도 심했다는 것이다. 근대에 들어서도 마찬가지라고 할 수도 있다. 왜냐하면 현재 아트로 구분되는 대부분의 예술 영역이 근대에 이르러 아트로 편입되었기 때문이다. 문제는 테크네였을 때의 미술은 제대로 대접받지 못하다가 아트가 되면서부터 존중받게 되었다는 것이다. 일단 붓으로 캔버스에 유화 물감만 찍어 바르면 아티스트라는 특별한 존재로 부각되었다. 상식적으로 생각해봐도 예술을 하는 사람 중에서는 뛰어난 예술품을 만드는 경우도 있지만 대부분 그렇지 못하다. 예술가들이 만드는 작품이 모두 좋은 것은 아니라는 뜻이다. 그러면 아트의 범주에 들어가는 활동을 한다는 것만으로 아티스트라는 특별한 존재감을 획득하는 것은 다소 문제가 있어 보인다. 디자인이 예술인지 아닌지를 논하는 것 자체도 바로 그런 형식적 구분에 얽매이는 시각이라고 할 수 있다.

잉고 마우러의 디자인을 보면 예술이라고 하든, 디자인이라고 하든 결국 감동을 주기 때문에 특별한 존재로 다가온다. 그의 조명 디자인이 다른 조명보다 형태가 견고한 것도 아니고, 특별한 기능적 배려가 있는 것도 아닌데도 불구하고 많은 사람의 심금을 울릴 수 있는 것은 그 안에 들어 있는 가치 때문이다. 이 작품이 디자인인지, 예술인지 따지기 전에 우리는 작품이 주는 영향력, 마음에 무언가를 촉발시키는 정도에 먼저 무릎을 꿇는다. 결국 중요한 것은 디자인이 가지고 있는 감동적인 가치이다.

좀 더 깊이 이해하기 위해서는 서양의 아트나 테크네와 같은 미적 개념보다 동아시아의 미학관을 살펴보는 것이 좋다. 중국 주나라의 경전 『예기禮記』안의 '악기樂記'라는 장에는 음악의 원리를 설명해 놓았다. 이것은 음악뿐만 아니라 중국을 비롯한 동아시아의 미학관을 잘 정리했다. 첫 구절을 보면 '대체로 음악은 사람의 마음이 발생함에 따라 만들어진다.凡音之起, 由人心生也'라고 되어 있다. 먼저 사람의 마음에 흥이 일어나야 음악이라는 예술이 만들어진다는 것이다. 바로 다음 구절은 '사람의 마음이 움직이는 것은 사물이 그렇게 만든 것이다.心之動, 物使之然也'라고 되어 있다. 사람의 마음이 움직인 것은 곧 음악 때문이라는 것이다. 이러한 논리에 따르면 예술이 만들어지는 것도, 예술이 작용하는 것도 결국은 인간의 마음과 직접적으로 관련 있는 것이다. 특히 인간의 마음으로부터 만들어진 예술은 인간의 마음을 움직이는 데서 완료된다. 즉, 동아시아의 미학에서는 마음을 움직이지 못하면 예술이 아니다.

나중에 서양 현대 미학에서도 감상자의 '감정 이입'이나 '미적 감흥'을 중요한 원리로 다루면서 예술의 존재성에서 감동의 문제가 중요한 요인으로 부각된다.

동서양을 넘어 예술의 존재 가치에 대한 논의에서는 감상하는 사람의 마음을 움직이는 것이 예술의 존재를 규정하는 중요한 기준으로 다루어진다. 인간에게 예술이 필요한 것은 감동이라는 정신 작용과 관계가 있기 때문이다. 감동이 없다면 예술은 존재할 필요가 없다. 그런 점에서 보면 예술에서 '감동'을 챙기지 않고 '영역'만을 챙기는 것은 번지수를 잘못 찾은 것이다. 예술이라고 규정지은 활동을 한다고 해서 모두 예술이 아니라 실질적인 감동을 주었을 때 예술이 되는 것이다. 감동이라는 관점에서 보면 잉고 마우러의 조명 디자인은 논쟁의 여지 없이 훌륭한 예술이다.

잉고 마우러의 디자인은 디자인도 사람에게 충분히 감동을 줄 수 있다는 것을 보여주었다. 또한 디자인이 기능적인 충족만이 아니라 사람들의 인식을 변화시키기까지 한다는 사실도 알려주었다. 그의 디자인을 통해 우리는 예술이 무엇인지 근본적으로 성찰하기도 한다. 결국 디자인이라고 해서 모두 디자인인 것이 아니며, 예술이라고 해서 모두 예술인 것도 아니다. 근본적으로 우리 마음에서 무언가를 촉발시켰을 때 예술이 된다.

잉고 마우러의 디자인 이후로는 사람들에게 기능적 충족감뿐만 아니라 가치관에 대한 충격, 인식의 변화, 그리고 감동까지 주는 디자인들이 많이 나오게 되었다.

감동을 주는 디자인

20세기 말부터는 디자인이 단순히 상품이 아니라 인간의 사고방식에 영향을 주고 마음을 훈훈하게 만드는 예술일 수도 있음을 몸소 보여주는 훌륭한 디자인이 많이 나타나고 있다. 이러한 흐름은 마치 19세기 말에 파리를 중심으로 많은 순수 미술이 나타났던 것을 연상시킨다. 이들은 디자인이 그동안 헌신해왔던 물리적 기능성만을 수행하는 데에 그치지 말고 가치를 환기시키는 정신적 기능성에 이르러야 한다는 것을 독려하면서 순수한 디자인의 예술성을 구축하고 있다. 과연 어떤 디자인이 잉고 마우러의 독특한 디자인적 예술성을 넘보며 새로운 가치들을 내놓았을까?

테요 레미의 서랍장

네덜란드의 디자이너 테요 레미가 디자인한 서랍장을 보면 일단 형태가 디자인의 범주를 한참이나 벗어났다. 외형만 보면 설치 미술 작품처럼 보이지만 이 디자인은 복잡한 미학적 의도나 가치를 가지고 있는 것은 아니다. 의도는 간단하다. 오래되어 버리는 가구들의 서랍 부분을 이리저리 모아 밴드로 묶어서 서랍장으로 만든 것이다. 이 디자인의 상품적인 완성도는 현격히 떨어지지만 서랍장이라는 대상에 관한 디자이너의 정감 있는 생각이 그대로 표현된 부분이 재미있다.

좋은 가구라고 하면 숙련된 장인들이 정교한 솜씨로 나무나 금속을 반듯하고 깨끗하게 만들어야 하고, 탁

월한 외형을 가져야 한다는 선입견이 있는데, 이 서랍장은 그런 생각을 완전히 뒤집는다. 얼마나 생산되고 판매되었는지는 모르겠으나 웬만한 세계적인 디자인 뮤지엄에는 거의 컬렉션되어 있는 디자인이다. 디자인이라면 물리적인 기능성이 뛰어나야 할 것 같지만, 이처럼 정신적인 기능성이 뛰어난 디자인들도 대중들에게 주목받고 있다.

스페인 디자이너 하이메 아욘이 디자인한 화병은 샤갈의 초현실주의 그림을 연상시키며 화병이라기보다는 현대 미술품처럼 보인다. 화병에 다채로운 색상의 아름다운 그림을 넣은 것이 아니라 현대 미술을 연상시키는 그림을 그린 것도 특이하다. 무엇보다 이 화병의 백미는 화병 가운데 있는 사람의 얼굴이다. 화병에 얼굴이 새겨진 것도 특이하지만 그 표정이 사뭇 진지한 데 반해, 주변의 몸은 우스꽝스럽게 표현되었다. 전체적으로 뜬금없는 느낌, 미학적으로는 아이러니한 표현이다. 전체적인 그림은 어딘지 모르게 스페인 느낌이 강하다.

이런 디자인은 기능이나 형태의 아름다움과 같은 일반 디자인 가치를 넘어선다. 형태가 보여주는 개성이나 이미지가 환기시키는 문화적 정서들이 중요한 것으로 이 디자인이 예술적 추상 세계에 들어서 있다는 것을 이야기한다. 예전 같았으면 그만큼 디자인 영역에서 벗어났다고 여겨졌겠지만 이제는 그만큼 디자인 영역을 확장한 것으로 인식된다. 이제 디자인에서도 이처럼 초현실적인 이미지와 같은 고도의 추상성이 대중성을 확보하면서 어엿한 디자인 가치로 자리 잡고 있다.

디자인계에서는 기술을 중요하게 생각한다. 기술의 발전이 디자인의 발전과 직결된다는 인식이 있기 때문이다. 많은 디자이너들은 새로운 기술에 촉각을 곤두세

하이메 아욘의 초현실적인 화병

운다. 아래의 가구 디자인은 원목을 깎아 만든 테이블이다. 얼핏 보기에는 고전주의 모양의 가구를 자연 재료를 이용하여 공예 기법으로 만든 것 같다. 이 테이블을 만들려면 통나무를 유기적인 형태로 깎아야 하는데 기존의 가구 제작 기법으로는 어렵다. 자세히 보면 이 테이블은 첨단 기술로 만들어졌다는 것을 알 수 있다. 유기적인 형태에 관한 데이터를 첨단 가공 기계에 입력하고 정교한 기계의 작동을 통해 깎았는데, 첨단 기술로 만들어진 테이블의 모양은 자연적이며 고전주의를 환기시킨다. 기술의 존재감은 형태의 오라Aura에 가려서 보이지 않는 것이 특징이다. 일반적으로 최첨단 기술에 목을 맨 디자인들은 어떻게 해서든지 제작에 수반된 첨단 기술을 시각화하려고 갖은 애를 쓴다.

그러다 보면 디자인 표면을 차가운 기술이 덮으면서 건조한 인상의 디자인이 만들어진다. 이렇게 기술이 디자인 안으로 숨으면 발달된 기술이 열어놓은 새로운 형태가 주인공이 되어 차원이 높은 감동을 불러일으킨다. 웬만큼 전문적인 시각이 없으면 이 테이블에서 첨단 기술의 흔적을 찾기 어렵다. 그 대신 이런 형태로부터 많은 사람들은 예술적 가치를 얻고, 디자인을 통해 기술이 예술화되는 것을 목격하게 된다.

예룬 페르후번의 산업화된 나무 – 신데렐라

뮌헨에는 건축으로도 유명한 BMW 본사가 있다. BMW 본사 바로 건너편에는 BMW 벨트Welt 라는 특이한 건물이 있다. 벨트는 영어로 월드World라는 뜻으로, 이 건물은 BMW 테마파크이 며 안에는 자동차를 테마로 수많은 즐길 거리가 있다. 오스트리아의 해체주의 건축 그룹인 쿱 힘멜블라우는 이 건물을 특이하게 디자인했다. 바깥에서 형태만 보면 기능주의 디자인의 본산인 독일에서 이런 건물이 지어질 수 있다는 것이 충격적으로 다가온다. 건물 디자인에 대해서는 첨단 수학이나 컴퓨터 기술 등을 이야기하지만 어느 시대에나 당대 최고의 기술 로 건축을 만드는 것은 일반적인 경향이니 그렇다 치고, 이 건물은 기하학적인 형태를 벗어 나 대단히 유기적인 형태로 디자인되어 있다. 이제 건축도 기능적인 측면뿐 아니라 예술적 인 가치도 함께 갖추어야 한다는 것을 보여준다. 가장 기능적이어야 할 건축이 이렇게 조각 같은 외형을 가지고 있다는 것은 그만큼 시대가 변했고, 디자인에 대한 관점도 확연히 바뀌 고 있다는 것을 알 수 있다. 이제 건축도 건축에 대한 고정관념을 벗고, 살아있는 생명체 같 은 건축이 만들어지고 있다.

오스트리아 건축 그룹 쿱 힘멜블라우의 BMW 벨트

날개 없는 선풍기는 엔지니어링을 바탕으로 디자인하는 영국의 제임스 다이슨이 디자인한 유명 제품이다. 디자인에서도 엔지니어적으로 접근하는 디자이너들 경우에는 기술에만 심취한 나머지 기술성이 디자인 외형에 과도하게 반영되어 호감이 가지 않는 경우가 많다. 제임스 다이슨과 같은 디자이너는 엔지니어링만을 디자인에 드러내는 경우가 없다. 그는 항상 기술을 마술적인 차원으로 승화시켜 인간적인, 예술적인 디자인을 만들고 있다. 대표적인 제품이 바로 날개 없는 선풍기이다. 일단 선풍기에 날개가 없는데도 바람이 분다. 여기서 이미 선풍기에 대한 선입견이 무너지고, 나아가 눈으로 보면서도 믿을 수 없는 마술과 같은 현상을 겪는다. 그 뒤에는 분명히 기술이 작용한다는 것을 짐작할 수 있지만, 이 선풍기는 마술처럼 다가온다.

이 선풍기는 둥근 형태의 뒤쪽 테두리에 있는 틈에서 바람이 나온다. 바람이 선풍기 몸체의 테두리뿐만 아니라 둥글게 비워진 전체 공간에서 부는 것은 공기의 성질 때문이다. 한쪽에서 공기가 빠르게 흐르면 옆에 있는 공기도 같이 흐르는데, 이 선풍기는 그런 성질을 활용해서 디자인한 것이다. 알고 보면 공기역학을 철저히 연구하여 만들어진 선풍기이지만, 그런 원리를 이렇게 마술처럼 디자인했으므로 이 선풍기는 기술이 만든 것처럼 보이지 않고 초현실적인 예술 작품으로 다가온다. 이 디자인을 만든 것은 기술이지만, 기술이 만드는 것은 감동이다.

제임스 다이슨의 날개 없는 선풍기

론 아라드가 디자인한 흔들의자

한때 세계 3대 산업 디자이너로 꼽혔던 론 아라드가 디자인한 흔들의자는 의자라고 하지 않으면 단순히 구멍 뚫린 조각 작품이라고 할 만한 형태이다. 옛날부터 서양 조형 예술에서는 공간을 차지하는 형상을 만드는 것을 중요하게 생각했다. 서양 예술사에 나타나는 각종 양식은 사실 형상성이 전제되지 않으면 만들어질 수 없다. 제임스 다이슨의 날개 없는 선풍기 같은 제품의 형태는 공간을 차지하는 형상이라기보다는 공간을 뚫은 무형의 디자인에 가깝다. 론 아라드의 흔들의자도 이러한 조형적 사유를 표현하는 디자인으로, 공간을 차지하는 형상보다는 공간을 만드는 형태의 디자인이다. 공간을 만들기 위해 만들어진 테두리 모양을 의자로 사용할 수 있도록 한 디자인이다. 이 의자는 의자의 형상이 없고 뚫린 구멍과 그 구멍을 형성하는 둥근 테두리만 있다. 얇은 라인의 구조가 의자의 역할을 할 수 있게 디자인된, 알고 보면 굉장히 뛰어난 기술의 디자인이다. 그런 기술적인 특징보다는 미학적, 철학적 특징들이 더 많이 표현된 디자인이다.

21세기에 접어들면서부터는 앞서 살펴본 것과 같은 경지에 이른 디자인들이 즐비하게 나오고 있다. 상품성, 소비자 욕구 등 20세기 가치들은 점차 무의미해지고 있다. 이러한 디자인을 통해 디자인은 새로운 가치를 정립하는 단계로 넘어가고 있다.

잉고 마우러의 조명 디자인은 새로운 디자인 경향을 맨 앞에서 이끌었다. 그의 디자인처럼 이제 디자인도 영화나 문학 등의 예술 분야 못지않게 점차 감동을 주는 예술 분야로 자리매김하고 있다. 디자인을 받아들이는 사람들도 점차 그런 차원의 가치들을 충분히 감상하고 즐기고 있다.

아직 디자인과 순수 미술의 차이점은 제대로 설명되지 못하고, 새로운 디자인의 패러다임이 완전하게 자리 잡지 않은 것 같다. 다른 예술 분야를 살펴보더라도 시간이 필요하다.

하지만 이미 오래전부터 어떤 디자인은 흐뭇한 미소를, 어떤 디자인은 경건한 미소를 짓게 하면서 우리의 선입견을 반성하게 만드는 디자인들이 늘어나고 있다. 이제 디자인은 충분히 예술이며, 기능성을 넘어 사람들에게 희로애락, 더 나아가 무한한 감동을 주기 때문에 이런 디자인을 우리 삶의 중심으로 끌어들이는 것이 남아있는 중요한 문제이다. 그러한 과정을 통해 디자인을 보는 사회적 안목들도 더 높아질 것이다.

좋은 디자인은
시와 같다

6

알레산드로 멘디니와 1980년대를 주름 잡았던 이탈리아 디자인

알레산드로 멘디니는 이탈리아 디자이너로 1980년대 이후 세계 디자인 역사를 새로 쓴 장본인이며, 포스트모더니즘 디자인을 촉발시킨 배후 인물이라고 해도 과언이 아니다. 앞서 살펴본 것처럼 제 1, 2차 세계 대전 이후 형성된 기능주의 디자인이 모더니즘 디자인이라는 이름으로 막강한 흐름을 형성하다가 1970년대 중반부터 새로운 디자인 경향이 점차 그 자리를 대체하기 시작했다. 바로 그때 새로운 디자인의 미학적 개념이 만들어지는 데 결정적인 영향을 미쳤던 인물이 알레산드로 멘디니였다. 그는 디자이너로 널리 알려졌지만 세계적인 건축 잡지의 편집장으로서 오랫동안 활약했던 뛰어난 디자인 이론가이기도 했다. 또한 디자인 활동과 이론 활동을 오가면서 이탈리아 사회가 힘들었던 시기부터 이탈리아 디자인의 부흥을 위해 꾸준히 연구하고 실험해왔으며, 기능주의 디자인을 대체할 새로운 개념의 디자인을 만드는 데에 모든 노력을 쏟아부었던 사람이기도 했다.

그는 우리나라와도 관계가 깊다. 1980년대부터 국내 유수의 기업, 관공서들과 많은 프로젝트를 진행했기 때문에 국내에 그가 남겨놓은 디자인 흔적들도 적지 않다. 많이 알려진 디자이너이지만, 그렇기 때문에 정작 그가 역사적으로 이루어 놓은 업적들이 제대로 알려지지 못한 점도 있다.

세계적인 디자인 흐름을 바꾼 디자이너 알레산드로 멘디니를 제대로 이해하기 위해서는 먼

저 이탈리아 디자인의 부흥 과정에 대해 살펴봐야 한다. 지금은 명성이 잦아들었지만 1990년대까지만 해도 이탈리아 디자인은 세계 최고로 꼽혔다. 당시 디자인 하면 이탈리아, 이탈리아 하면 디자인이 연상되었을 정도로 이탈리아 디자인은 디자인 그 자체였다. 이탈리아 밀라노는 디자인 수도로 인식되었다. 지금도 그 영향력은 밀라노 가구 디자인 박람회를 통해 이어지고 있다. 매년 열리는 밀라노 가구 디자인 박람회에는 여전히 전 세계 수많은 바이어들과 디자이너들이 모이며, 이름은 없으나 능력 있는 디자이너들이 스타덤에 오르는 등용문 역할을 한다.

이탈리아 디자인의 존재감이 국제적으로 인지되기 시작했던 시기는 1980년대 전후부터였다.

이탈리아 디자인의 전개

이탈리아의 특징을 가진 자동차나 건축, 산업, 패션 등의 디자인이 쏟아져 나오면서부터 이탈리아 디자인의 존재감은 세계 디자인계에 충격을 주기 시작했다. 당시 우리나라는 개발도상국이다 보니 싸게, 빨리, 많이 생산하려는 경향이 대세였으므로 당시 새롭게 등장했던 이탈리아 디자인을 제대로 이해할 수 없었다. 생산이 급한 상황이라서 디자이너의 개성을 발휘하여 아름답게 디자인하기보다는 기업의 요구에 맞추어 생산의 기능성만 챙긴 디자인이 팽배했다. 그때만 해도 정보 통신이 발달하지 않았기 때문에 세계 디자인계 흐름이나 이탈리아 디자인에 대한 이야기는 먼 이야기처럼 들렸다. 하지만 당시 이탈리아 디자이너들은 이전에는 전혀 볼 수 없었던 색다른 디자인을 내놓기 시작하면서 센세이션을 불러일

으켰다. 이것은 디자인 한 분야에서만 일어난 것이 아니라 여러 방면에서 동시에 일어났다.

산업 디자인이나 건축 분야에서는 1982년, 에토레 소트사스를 필두로 한 멤피스 그룹이 첫 전시를 하면서 센세이션을 불러일으켰다. 당시 전시에 출품된 작품들은 디자인이라고 볼 수 없는 희한한 것들이어서 디자인계에 큰 충격을 던져 주었다.

앞서 살펴보았던 에토레 소트사스가 만든 책장이 대표적인 디자인은 책장을 나누는 판들이 수직으로 세워진 것이 아니라 비스듬히 기울어져 있고 여러 가지 색으로 칠해져 있다. 이 디자인이 나오기 직전만 해도 기능주의 디자인이 팽배해서 쓰기 편하고 튼튼하며 만들기 쉬운 형태가 아니면 디자인으로 취급되기 어려웠지만, 이 책장은 그 견고한 디자인 관념을 대번

에토레 소트사스의 책장 디자인

에 선입견으로 만들었다. 기존의 생각에서 벗어나기만 한다고 센세이션을 불러일으킬 수는 없다. 이 디자인이 기능주의 디자인을 넘어설 수 있었던 것은 보는 사람들의 마음을 움직이는 힘 때문이었다.

이전 기능주의 디자인은 그야말로 무생물의 물질, 필요성에만 기여하는 도구에 그쳤다. 물질적으로만 만들어진 도구가 사람 마음을 움직이기는 어렵다. 에토레 소트사스의 책장은 무생물로서의 책장에 그치지 않았다. 책장의 기능은 부족할 수 있으나 이 책장을 보고 부족한 기능성을 비평하는 경우는 별로 없었다. 대신 희한하게 생긴 책장으로부터 책장에 대한 선입견을 깬 사람들은 유쾌함을 느끼는 경우가 대부분이었다. 지금은 이렇게 마음을 움직이는 디자인이 많지만 1980년대 초에는 디자인으로부터 이런 경험을 얻는다는 것은 대단히 충격적인 일이었다.

조형적으로 보면 이 책장 디자인은 마치 러시아 구성주의 작가의 조각 작품 같아서 쉽게 감정 이입을 할 수 있는 형태는 아니다. 난해한 형태이지만, 이상하게도 이 책장을 대하는 사람들은 그런 난해함을 유머로 받아들였다. 실험적 조형을 대중이 유머러스하게 느끼도록 이탈리아 디자이너들이 탁월한 솜씨로 조율했기 때문이다.

멤피스 그룹은 이런 가치를 가진 디자인을 선보이면서 기능주의 디자인을 넘어서는 새로운 디자인 세계를 만들었으며, 이탈리아 디자인의 명성을 세계적으로 확고부동하게 만든다.

당시 에토레 소트사스가 디자인했던 또 다른 장식장을 보면 난해한 미술 작품처럼 보이지만 몸체는 값싼 합판으로 만들어 시트지를 붙였고, 몸체 위 원목은 칠도 안 하고 잘라서 비스듬하게 세워 놓았다. 그 옆에는 휘어진 금속 파이프를 결합했고, 이유 없이 빨간 램프도 붙여놓았다. 가구에 램프가 붙는 것도 특이하다. 결과적으로 이 가구는 디자인이라기보다는 설치 미술 같은 외형이다. 신기한 것은 미술 작품으로는 난해한 형태지만, 가구로는 재미있는 형태라서 역시 지극히 실험적인 형태임에도 불구하고 사람들에게 심각하게 다가가지 않았다.

에토레 소트사스의 장식장 디자인

이전 기능주의 디자인은 사용하기 전까지는 지극히 무표정하게 존재감 없이 대기하고만 있었다. 그보다 이런 디자인은 사용하기도 전에 이미 예술적 품격을 가지고 먼저 사람들의 마음에 파고들었다. 가구로 보이기 이전에 특이한 가구로 먼저 사람들의 눈과 마음을 매료시켰다. 단순한 재료나 형태로 디자인되었지만, 사실 이 가구는 고전적이면서도 현대적이고, 미술 작품 같으면서도 디자인 같은 역설Paradox적인 존재감을 가지며 기능적인 만족보다는 사람들의 마음을 움직였다.

기능주의 디자인만 존재하던 시기에 갑자기 이탈리아에서 근본이 다른 디자인들이 나타나면서 세계 디자인계는 큰 충격을 받았다.

이전까지 산업 디자인은 산업적 생산 체계 안에서 기능성에 대해 많은 고민을 했다. 고민은 깊어갔지만 생산 수단이 없는 디자인이 할 수 있는 일은 많지 않았다. 그동안 디자인은 산업 생산 체제 안에 고립될 수밖에 없었고, 결국 1970년대에 이르면서 기업 이익만을 위한 활동으로 국한되었다는 의심을 받았으며, 기능성에 대한 변질도 의심받기 시작했다. 그런 와중에 이탈리아에서 나타난 새로운 유형의 디자인은 단박에 기존 디자인을 뒤로하고 디자인 판을 새로 짜게 되었다. 얼핏 보면 장난 같지만, 사람들의 마음을 움직이는 힘이 커서 세계 디자인 흐름을 바꾸었다.

당시 멤피스 그룹 전시에 참여했던 미국 건축가 마이클 그레이브스는 이탈리아에서 시작된 디자인 흐름을 곧바로 미국으로 가져가 포스트모더니즘 디자인으로 발전시켰다. 이탈리아의 새로운 디자인 경향은 단지 이탈리아 디자인이 아니라 모더니즘 디자인에 대한 대안으로 세계 디자인 흐름을 바꾸어 놓았다.

마이클 그레이브스가 이탈리아의 유명 주방용품 회사 알레시Alessi를 위해 디자인했던 주전자를 보면 멤피스 그룹의 디자인 경향과 흡사하다.

마이클 그레이브스의 주전자

주전자임에도 색이 두드러지고, 주전자 주둥이에 캐릭터처럼 생긴 새 모양을 끼워서 물이 끓으면 소리가 나도록 했다. 기능적이면서도 그 기능성을 상징성으로 바꾸는 문화적 솜씨가 뛰어났다. 주전자 형태는 옛날 이탈리아나 유럽의 고전 건축을 연상케 한다. 문화적 배경만 달랐지 마이클 그레이브스와 멤피스 디자이너들의 디자인 경향은 거의 같다고 해도 과언이 아니다. 그는 멤피스 그룹의 디자인 경향을 포스트모더니즘이라는 시대 양식으로 일반화하면서, 이탈리아라는 지리적 한계를 넘어 보편적인 문화 운동으로 격상시켰다.

1982년 멤피스 그룹의 첫 전시 이후 전시에 참여했던 디자이너들은 세계적인 디자이너로 급부상했다. 마이클 그레이브스도 미국 디즈니 본사나 호텔 등을 디자인하며 세계적인 건축가로 활약했다. 재기발랄한 컬러와 대중적으로 흥미진진한 캐릭터들을 도입한 그의 건축은 이전의 기능주의 디자인과는 근본을 달리하였으며, 당시 미국 건축계는 경쾌하고 발랄한 포스트모던 디자인이 이끌게 된다.

마이클 그레이브스가 디자인한 디즈니 월드의 스완 호텔

이탈리아 디자인에서는 만화 캐릭터까지 안 들어갔는데, 마이클 그레이브스는 미국 대중들이 좋아하는 캐릭터 아이콘을 접목하면서 조금 다른 디자인 스타일을 만들어갔다. 하지만 이탈리아 고전 건축 이미지를 차용하여 흥미롭고 재미있는 형태를 구성하는 방식은 같았다.

1980년대 초부터 1990년대까지 건축이나 산업에서 포스트모던 디자인은 기존의 기능주의 디자인을 뒤로하고 당대 디자인 흐름을 주도했다. 한편, 이탈리아 패션에서도 비슷한 현상이 일어났다.

이탈리아 패션의 변화

세계 패션 중심지는 파리와 밀라노로 일컬어진다. 예로부터 이탈리아 패션이 유명했던 것으로 생각하기 쉽지만 이탈리아 패션의 명성이 꿈틀거리기 시작했던 것은 1970년대 중반부터였다. 이탈리아 패션 디자인이라고 하면 가장 먼저 떠오르는 디자이너는 지아니 베르사체, 조르지오 아르마니 등인데, 이런 디자이너들이 명성을 얻기 시작한 것이 바로 1970년대 중반에서 1980년대 초부터였다. 이탈리아 패션 디자인의 선구자들이 움직이기 시작하면서 이탈리아 패션 디자인의 중흥도 시작되었는데, 이탈리아 산업 디자이너들의 행보와도 시기적으로 거의 일치한다.

1980년대 베르사체 옷을 보면 산업 디자인 분야와 마찬가지로 이탈리아의 전통 문양이나 이미지가 새로운 현대 패션의 주요한 조형적 자원으로 활용되는 것을 볼 수 있다. 이전까지 다른 나라의 패션에서는 보지 못했던 새로운 스타일을 보여주었다. 지아니 베르사체를 비롯하여 조르지오 아르마니, 지안프랑코 페레 등의 디자이너들이 비슷한 시기에 세계적으로 주목을 받으면서 급부상했다.

이탈리아 패션 디자인이 본격적으로 나타나기 전까지는 샤넬이나 디올 등 프랑스 패션이 독보적으로 세계를 이끌어가고 있었다. 이탈리아 패션 디자인의 등장으로 인해 세계 패션 디자인계는 이탈리아와 프랑스로 양분되었고, 그 기조는 지금까지 유지되고 있다.

1980년대를 풍미했던 베르사체의 패션 디자인

이때 등장했던 이탈리아 패션 디자인은 프랑스와는 다른 가치를 만들어내면서 세계인을 매료시켰다. 프랑스는 여성적인 느낌을 바탕으로 화려하고 장식적인, 절대왕정 시대의 고전주의를 바탕으로 디자인했다. 샤넬이 아무리 옷을 흑백으로만 디자인했다고 해도 프랑스 고전주의의 멋은 그대로 이어졌다. 반면 이탈리아는 프랑스의 경향과는 다른 면모를 보여주었다. 가장 큰 특징은 남녀 차별이 없는 문화적 성향을 표현했다. 이탈리아 여성복을 보면 프랑스와 다르게 의존적이고, 아름답기만 한 여성성이 아니라 남자들과 동등한, 오히려 남성을 압도하는 카리스마를 표현하는 경우를 많이 볼 수 있다.

프랑스 패션 전통은 절대왕정 시대의 가부장적인 정치 구조에서 여성들의 신체적 특징을 강조하여 발전된 측면이 있는데, 이탈리아에서는 문화의 뿌리라 할 수 있는 로마 의복을 보면 남녀 차별이 없다. 게다가 이탈리아는 어머니의 힘이 막강한 문화적 특징이 있어 패션 디자인에서도 일반적으로 인본주의적 성향이 나타났다. 그런 특징을 가졌던 이탈리아 패션은 1980년대를 기점으로 세계적인 패션으로 급부상했다.

여성의 카리스마가 돋보이는 이탈리아 여성복 디자인과 로마 시대 여신상

슈퍼카로 유명한 이탈리아 자동차

이탈리아 디자인 부흥의 또 다른 측면은 자동차 분야였다. 세계적인 자동차라면 가장 먼저 독일을 꼽지만 진짜 유명한 것은 이탈리아 자동차다. 페라리[Ferrari]를 비롯하여 피아트, 람보르기니, 마세라티 등 세계에서 가장 비싼 자동차는 대부분 이탈리아 자동차다.

이탈리아 자동차 디자인은 제 2차 세계 대전 훨씬 이전부터 유명했기 때문에 그 인기가 갑작스러운 것은 아니었지만 다른 디자인 영역의 발전과 더불어 시너지 효과를 얻었던 것은 사실이었으며, 1980년대 이후로 이탈리아 자동차 디자인은 세계적인 인기를 얻었다. 당시 이탈리아 자동차는 국내 자동차 산업의 발전과도 밀접한 연관이 있었다. 현대[Hyundai] 자동차 초기 모델인 '포니'가 바로 당시 이탈리아 자동차 디자인의 거장 조르제토 주지아로의 디자인이었다.

이탈리아 도심에서 자주 볼 수 있는 페라리 자동차

같은 자동차라도 독일과 이탈리아는 산업적 기반이 달랐다. 독일은 벤츠나 BMW, 아우디 등 성능이 뛰어난 산업적 산물과 뛰어난 기계 장치로서 세계적인 명성을 얻었다. 독일 자동차는 산업화 과정에서 만들어진 산물이었다. 독일의 산업화는 군수 산업과 밀접한 관련이 있었는데, 독일 자동차는 이런 군수 산업으로부터 시작했다고 해도 무방하다. 예를 들어, 독일 최초의 국민차 폭스바겐^{Volkswagen}은 제 2차 세계 대전 당시 히틀러에 의해 탱크를 비롯한 각종 무기를 제작하던 중에 만들어졌다.

이탈리아 자동차는 발전 계보가 달랐다. 이탈리아 자동차의 연원은 산업이 아니라 '마차'였으며 마차를 만들던 공방으로부터 시작되어 산업으로 진화된 계보를 가지고 있다. 페라리 자동차 로고에 말이 그려진 것은 그 때문이다.

이탈리아 자동차는 지금도 공장에서 제작된 산업 제품의 이미지보다는 수공예적인 성격이 강하다. 규모도 거대한 공장 중심이 아니라 카로체리아^{Carrozzeria}라고 불리는 자동차 정비소 정도의 제작소를 중심으로 만들어졌다. 수공업을 바탕으로 자동차 산업이 정착되다 보니 같은 자동차라도 이탈리아 자동차는 엔진 뚜껑을 열어보면 엔진의 위치가 모두 다르다는 신화를 가지고 있기도 했다. 그래서 이탈리아 자동차는 직접 손으로 만든다는 개념이 컸고, 디자이너들의 뛰어난 감각이 자동차 형태에 영향을 미쳤다. 이러한 수공업적 기반은 값비싼 이탈리아의 슈퍼카를 만드는 원천이 되었다.

도시 국가의 역사와 이탈리아 디자인의 발전

이탈리아 디자인의 발전에서 빼놓을 수 없는 것 중의 하나가 바로 중세 도시 국가의 발전이다. 로마가 멸망한 이후로 이탈리아 전 영역은 도시를 중심으로 뿔뿔이 흩어져서 1870년에 통일을 이룰 때까지 독자적인 역사가 발전하였다. 근현대에 이르러서도 사회가 작은 도시 국가 형태로 발전하다 보니 산업화가 진행될 여지가 없었다. 제 2차 세계 대전 이후까지 이탈리아는 지방 도시를 근간으로 한 수공업 형태의 생산 체계가 일반적이었다.

근대에 이르러 유럽 여러 나라가 산업화를 통해 디자인이 발전하는 데에 비해 이탈리아에서는 도시를 중심으로 발전한 수공업을 바탕으로 디자인이 발전했다.

이런 산업적 특징이 나쁜 것만은 아니었다. 오랫동안 다져온 이탈리아의 수공업은 비록 규모나 산업 면에서는 불리한 점이 있었지만 기술 축적에서는 뛰어났기 때문이다. 소규모 장인 공장에서 오래전부터 내려오는 축적된 기술은 다른 나라에서는 꿈꿀 수 없는 수준 높은 명품 디자인을 만드는 기반이 될 수 있었다.

이 기술과 산업 사회에 등장하던 디자이너들이 결합해서 뭔가를 만들어보자는 흐름이 1960년대 말부터 형성되기 시작했다. 앞서 살펴본 여러 분야의 디자이너들이 수공업 전통과 만나 현대 이탈리아 디자인의 부흥을 이끌 수 있었다. 이탈리아 피렌체를 거점으로 발전한 명품 브랜드 구찌나 나중에 피렌체에 정착했던 구두 브랜드 페라가모, 어머니의 뜨개질에서 시작한 미소니 등이 모두 수공업 기반으로 성장했다.

자동차도 마차를 만들던 장인들이 점차 새로운 기술을 받아들이는 과정에서 자동차 디자이너들과 콜라보레이션하여 지금의 세계적인 자동차 기업으로 부상했다.

이탈리아의 주방용품 브랜드 알레시도 원래 제 2차 세계 대전 당시 알프스로 피난하여 스테인리스 냄비나 그릇 등을 만들던 공장 집안 출신이었다. 이 회사는 알레산드로 멘디니의 자문으로 세계적인 디자이너들과 본격적으로 콜라보레이션하면서 세계적인 기업이 되었다.

이 과정에서 이탈리아 디자이너들은 다른 나라처럼 산업과 만났던 것이 아니라, 전통적인 수공업과 만나 기능주의를 넘어서는 새로운 디자인 흐름을 만들었으며 나아가 이탈리아 경제 부흥에도 크게 기여했다.

이탈리아 디자인을 이끈 알레산드로 멘디니

제 2차 세계 대전 직후 이탈리아는 경제적으로 힘들었다. 나치와 함께 군국주의 노선에 섰던 것도 치명적이었고, 다른 유럽 국가들보다 산업화가 늦었던 것도 문제였다. 그런 이유로 제 2차 세계 대전 직후 이탈리아는 어려운 상황에 빠져 생존이 1차적인 문제였기 때문에 선택할 수 있는 것은 기능주의 디자인밖에 없었다. 곧 죽어도 멋을 찾던 이탈리아도 이때는 독일에서 시작되어 미국에서 탄력받았던 기능주의 디자인을 거부할 수 없었다.

전반적인 물자 부족 현상이 해소되기 시작했던 1960년대 말부터 이탈리아 디자이너들은 기능주의보다 다른 가치들을 생각하기 시작했다. 알레산드로 멘디니는 바로 이 시기에 이탈리아 디자인의 부흥을 기획하고 이끌었던 디자이너이자 언론인이었다. 그는 1970년대 중반 몇몇 동지들과 함께 '알키미아Alchimia'라는 혁신적인 디자인 그룹을 만들고 본격적으로 새로운 디자인을 모색하기 시작했다. 앞서 살펴보았던 에토레 소트사스를 비롯한 멤피스 그룹 일원들도 처음에는 알키미아에 참여했다. 알레산드로 멘디니는 알키미아 활동을 통해 많은 디자인 실험을 했고, 이후 세계를 바꿀 새로운 디자인 전형을 만들어가기 시작했다. 그의 활동 기간은 이탈리아 경제와 디자인이 활성화되는 시기와 맞물렸으며 기능주의가 쇠퇴하는 시기와도 맞물렸다.

1978년 알레산드로 멘디니는 자신이 설립한 알키미아 그룹 전시에서 문제의 의자를 선보였다. 프랑스 소설가 마르셀 프루스트의 이름을 붙인 프루스트 의자였다. 일단 고풍스러운 의자 모양은 일반 의자 디자인이라고 보기 어렵다. 이 의자 몸체는 그가 디자인한 것이 아니었다. 바로크풍 앤티크 가구를 구해서 점묘파 화가들의 기법을 도입하여 점만 찍어 전시한 것이다.

알레산드로 멘디니는 당시 기능주의 디자인에 관해 상당히 비판적이었다. 그는 마케팅 수단으로 전락했던 기능주의 디자인의 문제점을 지적하기 위해 일부러 새로운 형태를 만들지 않았다. 기성의 오래되고 낡은 의자를 구해 그 위에 디자인과는 멀리 떨어져 있던 순수 미술 표현 기법을 구현하여 전복적인 디자인을 시도했다. 그의 실험적이고 도발적인 의도와는 달리 다

프루스트 의자

소 공격적이고 난해했던 프루스트 의자는 의외로 대중의 엄청난 인기를 얻어 이후 알레산드로 멘디니의 대표작이 되었다. 이 의자는 수많은 유형으로 다시 디자인되었으며, 인기가 얼마나 많았는지 플라스틱으로 제작하기까지 한다. 플라스틱으로 생산하기 위해서는 금형을 제작해야 하는데, 앤티크한 장식이 많은 의자 모양의 금형은 제작하기 어렵다.

알레산드로 멘디니는 이 작품에서 기능주의를 대신할 수 있는 새로운 디자인에 대해서도 큰 화두를 잡았다. 이후 프루스트 의자에 구현되었던 스타일이나 표현 방식은 동료 디자이너들에게 큰 영향을 미치며, 이후 멤피스 그룹의 디자인 경향에도 큰 영향을 미쳤다.

마지스(Magis)의 플라스틱 프루스트 의자

그는 초기 실험적 디자인에서부터 범상치 않은 시도를 했고 의미 있는 결과를 얻었다. 밀라노 공대 건축과에서 공부했던 건축학도였으며 30대까지 건축 사무소에서 일했는데, 당시 건축 경향이 자신과 맞지 않아 건축 작업에는 별로 흥미를 갖지 못했다고 한다. 대신 전시와 관련된 일들을 많이 했는데, 그러다가 잡지사 편집장을 맡았다. 이후 그는 58세까지 까사벨라, 도무스 등의 유명 잡지들을 만드는 언론인으로 활동하면서 알키미아와 같은 혁신적인 디자인 그룹을 조직하여 세계 디자인 흐름을 바꾸는 데 이르게 된다. 프루스트 의자는 그가 잡지사 편집장을 맡으면서 만들었던 디자인 중 하나였다.

프루스트 의자와 함께 전시에 출품했던 칸딘스키 의자도 살펴볼 필요가 있다. 지금 봐도 일반적인 의자 형태에서는 한참이나 벗어나 있다. 그나마 앉을 수 있다는 것이 프루스트 의자보다 좀 더 의자에 가깝다고 할 수 있겠다. 이 의자는 알레산드로 멘디니가 좋아했던 화가 바실리 칸딘스키의 작품 스타일을 의자 형태에 적용한 것으로, 개념은 분명하지만 이전까지의 디자인에서는 시도하지 않았던 접근이며 현재의 시각에서도 혁신적이다.

칸딘스키 의자

기존 기능주의 디자인과는 완전히 다른 세계에 존재하는 듯한 디자인을 선보이면서 알레산드로 멘디니는 이탈리아 디자인의 새로운 가능성에 대해 많은 실험을 했고, 이탈리아 디자이너는 그로부터 많은 영향을 받았다. 그렇게 해서 등장했던 당시 많은 이탈리아 디자인은 안티 디자인Anti-Design이나 레디컬 디자인Radical-Design이라는 이름을 얻기도 했다. 아직 실험적인 정도에서 받아들여졌고, 주류 흐름이 되지는 못했던 것을 의미한다.

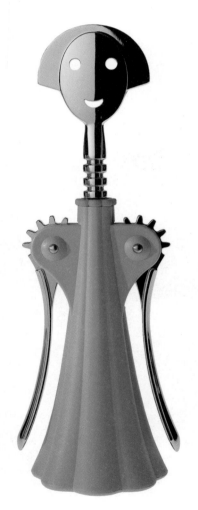

와인 오프너 안나 G

와인 오프너 안나 G는 알레산드로 멘디니의 실험적 디자인 경향이 1990년대에 접어들어 완숙한 경지에 이르렀을 때 나온 디자인이었다.

이 제품은 프루스트 의자와 견줄 만큼 알레산드로 멘디니의 대표 디자인으로 꼽히며, 세계 디자인 역사에 길이 남을 명작으로 일컬어진다. 이 제품이 세상에 나온 1993년 당시에는 이미 새로운 포스트모던 디자인이 전성기에 오른 시점이었다. 이 와인 오프너는 안티나 레디컬 디자인이라고 불렸던 이탈리아 디자인이 이제 마이너 영역을 벗어나 포스트모더니즘이라는 메이저로 등극하며 세계 디자인계의 주류가 된 것을 상징한다고 해도 과언이 아닐 정도로 세계적인 인기를 끌었다.

와인 오프너에 사람의 이름을 붙인 것도 특이하다. 안나라는 이름은 알레산드로 멘디니의 여자 친구 이름이기도 했다. 여자 친구가 기지개 켜는 것을 보고 아이디어를 얻었다는 이야기도 있지만, 본인 이야기에 의하면 사실은 아닌 것 같다.

인형처럼 생긴 이 와인 오프너를 와인병 위에 씌우고 목을 돌리면 아래쪽에 숨겨져 있는 나사가 회전하며 코르크를 파고 들어가면서 동시에 양팔이 만세 하듯 위로 쭉 올라간다. 만세를 하는 안나 G의 팔을 잡고 아래로 내리면 병을 막은 코르크 마개가 소리를 내면서 병으로부터 분리된다. 그게 전부이다. 이 과정을 통해 와인 마개를 따는 별것 아닌 행위가 의미 있는 행위로 바뀐다는 점에 주목해야 한다. 디자인이 생활의 편리라는 가치가 아니라, 인간의 생활 방식에 의미를 부여하며, 문화 인류학적인 가치를 만드는 것이다. 생활 방식에 의미를 부여함으로써 사용자에게 감동을 줄 수 있다는 것을 이 제품은 세계만방에 보여주었다.

단발머리 처녀처럼 생긴 와인 오프너의 형태 자체가 흐뭇한 미소를 짓게 만든다는 것도 이 디자인이 가진 중요한 가치이다. 이런 것은 기능주의 디자인이 줄 수 없었던 가치이다. 이전의 기능주의 디자인 같았으면 손에 잡기 얼마나 편한지, 힘이 얼마나 덜 들게 할 수 있는지 하는 것들만이 디자인하는 데 주요한 가치로 고려되었을 것이다.

예술적 관점에서 보더라도 이 디자인은 상당히 개념적인 작품이다. 물체를 의인화하고 기능성을 상징적인 가치로 바꾸기 때문이다. 와인 오프너를 통해 기존의 선입견을 깼다는 것만으로도 충분히 예술적 가치를 인정받을 만하다. 아쉬운 부분은 디자인이 재미있고 웃기다 보니 오히려 차원이 높은 가치들이 가려진다는 것이다.

형태와는 다르게 알레산드로 멘디니가 이 와인 오프너 디자인에 시도했던 가치들은 굉장히 전위적이고 개념적인 것들이었다. 대체로 순수 미술 작품이 그러하듯, 작품이 전위적이면 심각하고 어려워질 수밖에 없는데 안나 G는 그런 난해하고 심각한 가치들을 천진난만하고 유머러스하게 전환하면서 대중들을 사로잡았다. 그의 디자인은 기능주의를 서슬 퍼렇게 비판하면서도 대중성을 확보해서 디자인 흐름을 바꿀 수 있었다.

새로운 이탈리아 디자인에 녹아있는 이탈리아의 전통문화

알레산드로 멘디니의 디자인이 유머러스함 외에도 대중성을 확보할 수 있었던 가치 중에 빼놓을 수 없는 것은 이탈리아 전통이다. 기능주의 디자인을 독일식 기능주의라고 비판하면서 내세운 새로운 디자인의 가치 중 하나는 바로 이탈리아 문화였다.

이탈리아 사람들의 문화적 자존심 때문에 기능주의 디자인을 비판하면서 이탈리아 문화로 그것을 대체하려고 한 것도 사실이었지만, 전통만큼 대중들에게 보편적으로 다가갈 수 있는 가치도 없었다. 특히 이탈리아 전통이 가지고 있는 세계적인 보편성을 생각하면 그를 비롯한 이탈리아 디자이너들이 새로운 스타일의 디자인을 만드는 데 있어 그들의 전통문화를 고려하지 않는 것이 더 이상한 일이다.

알레산드로 멘디니는 알키미아 그룹의 전시부터 이탈리아의 문화적 특징을 끌어안았으며, 세계적인 디자인을 내놓으면서도 이탈리아 전통을 항상 디자인의 중심에 놓았다. 이것은 곧 이탈리아 대중들을 사로잡는 중요한 무기가 되었으며, 세계적인 유행을 이끄는 데에도 큰 역할을 했다. 이탈리아 문화는 웬만한 국가에서는 상식적으로 아는 것이었기 때문이다. 많은 사람들에게 익숙한 문화를 중심에 놓는다는 것은 그만큼 대중성을 확보하기에 유리하다는 것을 의미했다.

네덜란드 그로닝겐Groningen 미술관은 알레산드로 멘디니가 디자이너로 본격적인 활동을 시작했던 시기에 디자인했다. 서로 어울리지 않는 형태들이 무작위로 만들어진 듯한 모양이지만, 박스 형태의 노란색 건물이 중심을 잡고 있어 혼란스럽지 않다. 가운데에 있는 건물의 노란색

그로닝겐 미술관

이나 박스 형태, 그리고 건물의 부분들에서 전해지는 고전적인 분위기는 현대적인 미술관이 지만 고전적인 인상을 깔고 있어 친근감을 준다. 이렇게 멘디니는 이탈리아 전통을 색채나 단순화된 형태를 통해 은근하고 간접적으로 느끼게 하면서 대중들이 무의식적으로 친근하 게 느낄 수 있도록 디자인하고 있다.

알레산드로 멘디니가 디자인한 독일 하노버 도심에 있는 버스 정류장도 특이한 경우이다. 버스 정류장이기보다 장난감처럼 보이는 형태는 버스 정류장 기능에 충실하기보다는 주변 공간을 환상적으로 만들면서 공공 디자인이 어떤 방향으로 나아가야 하는지 보여준다.

버스 정류장 모양은 고전 건축을 연상시키는 스타일이다. 얼핏 보면 장난감 블록처럼 보이 지만, 노란색과 검은색 면이 교차되는 모양이나 두 개의 금색 원뿔이 솟아 있는 모양은 이탈 리아 고전 건축의 이미지를 추상적으로 보여준다. 장난감처럼 천진난만하면서도 고전 건축 의 전통 이미지를 동시에 전달하기 때문에 사람들은 이 버스 정류장의 친근함을 이중적으로 느끼게 된다.

버스 정류장 형태를 기존의 기능주의 디자인이 아니라 과감하게 예술적인 형태로 디자인했 다는 것만으로도 상당히 전위적인 디자인으로 분류할 수 있다. 게다가 작은 정류장 구조물 이 주변 공간의 분위기를 완전히 바꾸는 것도 대단한 일이다. 아무리 뛰어난 디자인이라 해 도 이처럼 강력한 존재감을 발휘하기는 어렵다. 이것은 단지 모양만 희한하게 한다고 해서 얻을 수 있는 결과가 아니다.

하나씩 살펴보면 여러모로 불가사의한 점이 많은 디자인이다. 무엇보다 실험적인 시도들이 강 렬한 대중성을 얻으면서 실험에 그치지 않고 도시의 삶에 안착하고 있다는 사실이 대단하다. 그런 대중성이 확보되는 데에 있어 이 버스 정류장의 고전적 가치, 이탈리아 전통 건축의 이 미지가 큰 역할을 한다.

이처럼 알레산드로 멘디니는 전통 이미지를 활용하여 시대의 명분뿐만 아니라 대중적인 친근 감을 얻으며 새로운 디자인 세계를 열어나갔다. 천진난만하면서도 정색하고 전통을 챙기는 모습은 이탈리아 디자이너들이 보편적으로 가지는 특징이었다.

독일 하노버의 버스 정류장

동시대의 에토레 소트사스나 멤피스 그룹 멤버들이 보여준 디자인도 알레산드로 멘디니의 디자인과 유사한 개념을 피력했다. 알키미아 때부터 그는 이런 디자인 가치들을 만들었고, 이것이 다른 이탈리아의 동료 디자이너들에게 영향을 미치면서 이탈리아에서는 동시에 유머와 전통을 바탕으로 한 새로운 디자인이 봇물 터지듯이 터져 나왔다. 이처럼 1980년대 이탈리아 디자이너들이 자신들의 색다른 개성을 자신 있게 강조하면서도 전통을 탄탄하게 깔아 대중성을 확보해 나갔다는 사실을 유심히 살펴보아야 한다. 이 과정에서 자신의 전통을 고답적인 스타일이 아니라 현대적인 스타일로 재해석하며 개성을 확립해나갔던 것도 잘 살펴봐야 한다.

이 모든 전략과 실천들은 알레산드로 멘디니의 경험과 이론을 통해 구체화되었고, 이것이 다른 이탈리아 디자이너들에게 급속도로 번져 나가면서 이탈리아 디자인은 독보적인 흐름을 만들어냈다.

이탈리아 디자인의 이러한 경향은 마치 약속이나 한 것처럼 산업 디자인뿐만 아니라 패션 디자인, 자동차 디자인 등의 분야에서 일관되게 나타났다는 사실도 의미가 크다. 당시 이탈리아 디자인이 단지 몇몇 디자이너의 개인기에 따라서 형성된 것이 아니라 이탈리아 문화 전체에서 일어났던 일종의 르네상스적인 현상이었다는 것을 말해주기 때문이다. 이탈리아 디자인 전체에 나타났던 유머와 전통을 바탕으로 만들어진 디자인 경향은 궁극적으로 르네상스 시대부터 내려오는 일종의 이탈리아적 휴머니즘을 환기시켰고, 그것이 전 세계에 받아들여지면서 세계 디자인의 방향을 바꾸었다. 이것은 르네상스 이후로 이탈리아 문화가 세상을 바꾸어 놓았던 초유의 사건이었다.

오랫동안 기능주의 디자인에 사로잡혀있었던 국내 디자인은 아직 전통이라는 것이 국제화의 걸림돌로 치부되는 분위기지만, 당시 이탈리아 디자인의 행보를 보면서 전통이란 그렇게 대접받아서는 안 된다는 것을 확인할 수 있다.

현대 디자인에 살아있는 이탈리아의 전통

미켈란젤로가 그린 바티칸 시스티나 성당 벽화를 보면 그림 속 주인공들이 입고 있는 옷들이 의외로 밝고 화사하다는 것을 알 수 있다. 노란색이나 청록색이 화사한 대비를 이루는 경우도 많고, 고채도 색들이 소위 말하는 파스텔 계열 색과 조화를 이루는 것을 자주 볼 수 있다. 라파엘로가 그린 아테네 학당 그림에서도 마찬가지의 색감을 느낄 수 있다. 등장인물들이 입은 옷을 보면 굉장히 화사한 색이다. 주황색과 파란색이 대비를 이루는 보색 대비이다. 그 주변으로 이들 보색을 받쳐주는 인접 색들이 배치되어 있어서 색의 대비감이 한층 누그러뜨려지면서도 전체 색감은 한없이 풍부해지고 있다. 현대인이 입고 있는 옷보다도 훨씬 다채롭고 화사하다는 것을 알 수 있다. 이탈리아 종교 그림이나 르네상스 시대 회화들을 보면 이런 색감이 흔히 나타나서 이탈리아 고전주의 색의 특징을 쉽게 알 수 있다.

미켈란젤로가 그린 시스티나 성당 벽화와 라파엘로가 그린 아테네 학당

아래의 컬러들은 익숙하게 느껴진다. 지금까지 살펴보았던 알레산드로 멘디니, 에토레 소트 사스나 여러 패션 디자이너들의 디자인에서 흔히 보았던 색감이기 때문이다.

알레산드로 멘디니가 비블로스 아트 호텔^{Byblos Art Hotel}을 위해 디자인했던 등받이 없는 의자와 스툴을 보면 재료나 구조는 현대적이지만 그 위에 쓰인 색은 고전적이라는 사실을 알 수 있다. 현대 구성주의 그림처럼 보이지만, 고전주의에 따라 자기가 하고 싶은 디자인을 한 것으로 보인다.

1980년대 이후 세계를 주름잡았던 이탈리아 산업 디자인이 실은 이탈리아 고전 회화의 색감에 얼마나 많은 영향을 받았는지 알 수 있다. 이러한 고전적인 색감을 구현한 산업 디자인이 당시에 레디컬 디자인이나 안티 디자인이라는 말을 들으면서 아방가르드 디자인으로 인식되었지만, 이탈리아 문화권 안에서는 지극히 고전적인 스타일이었다. 르네상스 스타일의 색감은 나아가 포스트모더니즘 디자인의 중요한 조형적 가치로 활용되었다.

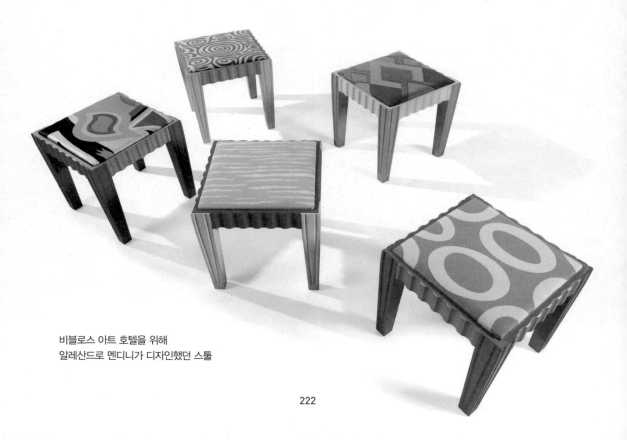

비블로스 아트 호텔을 위해
알레산드로 멘디니가 디자인했던 스툴

컬러로 유명한 의류 브랜드 베네통

1980~1990년대에 화사한 색상으로 유명했던 베네통Benetton도 옷에 이탈리아 고전주의 전통을 현대적으로 옮겨 놓았다. 당시에는 상당히 시대를 앞서간 색감으로 유명했고, 이탈리아 패션 브랜드의 색채 감각에 대해 세계가 열광하고 주목했다. 이러한 색을 구현했던 브랜드들은 세계적인 반열에 올라 세계 디자인을 이끌었다.

이런 것들을 보면 이탈리아 디자이너들이 얼마나 전통을 잘 활용했는지 알 수 있다. 그들이 만들었던 새로운 디자인 흐름은 백지에서 탄생한 것이 아니라 오랜 세월 동안 축적되어 온 전통으로부터 형성된 것이다. 결국 자신들의 전통을 활용하여 최고의 유명세와 경제적 이익을 누리고 결론적으로 자신의 전통을 현대적으로 승화시키는 데에 성공했다.

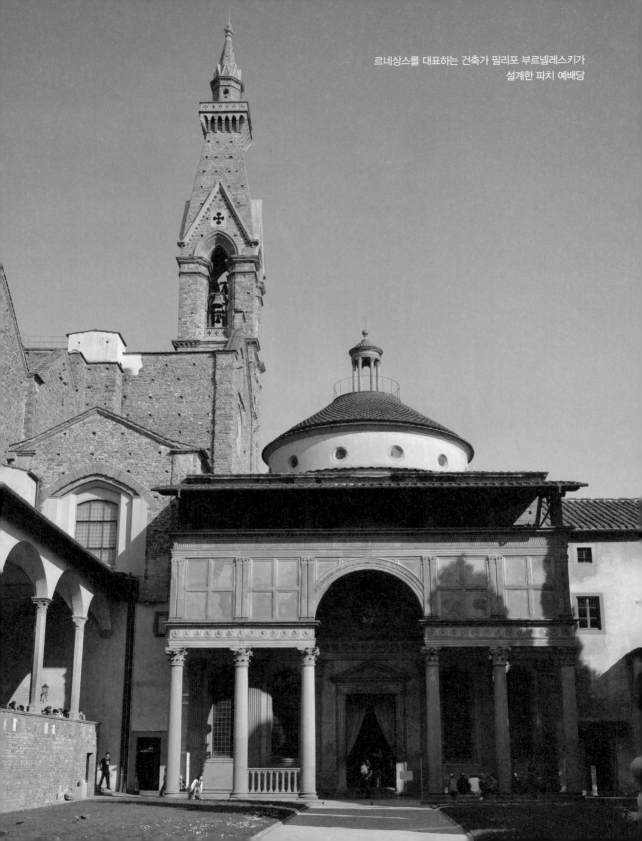

르네상스를 대표하는 건축가 필리포 부르넬레스키가
설계한 파치 예배당

색만 영향을 미쳤던 것은 아니었다.

르네상스 시대를 대표하는 건축가 필리포 부르넬레스키가 설계한 대표적인 르네상스 건축 파치 예배당을 보면 건물 크기는 작지만 장식이 별로 없고 기하학적인 형태로만 디자인되었다는 것을 볼 수 있다. 건축사를 보면 건물의 규모나 장식은 고딕 양식 시대가 우세했지만, 르네상스 시대에 들어오면 정신성이 우세해진다. 르네상스 시대 건축에서는 장식이나 규모 대신에 삼각형, 사각형, 원형 등 기하학적인 형태에 기반하여 건물이 디자인된다. 이러한 조형적 경향은 이탈리아 산업 디자인의 조형적 원리와 일치한다. 포스트모던 디자인에 직접적으로 영향을 미쳤던 멤피스 그룹의 디자인을 보면 형태가 아무리 자유롭고 즐거워도 삼각형, 사각형, 원형에 기반한 디자인이다.

알레산드로 멘디니나 에토레 소트사스를 비롯한 이탈리아 여러 디자이너들의 디자인을 보면 피렌체나 로마의 르네상스 건축과 같은 기하학적인 형태들로 디자인되어 있다. 이탈리아 디자인 전통 중에는 이처럼 기본적인 기하학 형태도 포함되었다.

이로써 1980년대 이후로 나타났던 혁신적인 이탈리아 산업 디자인의 주요 자원이 전통이었다는 것을 확실하게 알 수 있다. 이들의 디자인이 즐겁고 재미있지만 기본으로는 르네상스 건축에 많은 빚을 지면서 새로운 디자인을 재창조하고 있었다.

알키미아, 멤피스를 비롯하여 이전에도 실험적인 디자인 그룹들은 안티 디자인, 레디컬 디자인이라는 이야기를 많이 들었다. 이들 대부분은 반골 기질이 강했던 실험주의자들이기보다는, 자신들의 전통을 아끼고 보존하려 했던 고전주의 경향이 강했던 것을 알 수 있다. 고전주의 경향을 가지고 있는 사람들을 레디컬하다고 말할 수는 없다.

이들 디자인이 기능적이보다는 파격적이었지만, 그 방향은 자신들의 전통에 기반한 것이었으므로 대중들로부터 외면받지 않을 수 있었다.

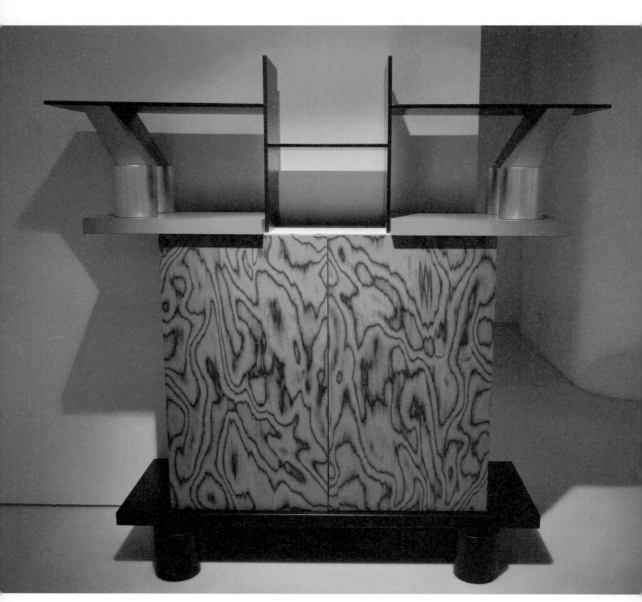

고전적인 이미지를 바탕으로 기하학적인 구조로 디자인된 에토레 소트사스의 가구

이탈리아 디자인 이후로 달라진 디자인

알레산드로 멘디니를 비롯한 이탈리아 디자이너들은 이탈리아 전통과 현대 디자인, 기능주의 디자인과 포스트모더니즘 디자인이 교차하는 흐름 속에서 디자인의 새로운 길을 열었다. 그들은 과거의 전통과 현대 문화를 이끌어가는 과정에서 산업에 국한되었던 디자인 가치를 인간의 삶으로 무한히 열어놓았다.

이탈리아 디자인은 전통이라는 무거운 가치를 짊어지면서도 우리에게 소박하고 아름다운 일상생활에 부담 없는 즐거움과 행복감을 전달하고자 했다. 그들은 사람들을 위압하거나 시각을 파고드는 자극적인 디자인으로 성공한 것이 아니라, 삶에 대한 진실성과 그 안으로 녹아드는 의미 있는 가치를 통해 세계 디자인의 흐름을 바꾸었다.

이탈리아 디자인이 기능주의 디자인을 대신한 이후로 세계 디자인의 주류 흐름은 기능주의로 돌아가지 않았다. 비록 이들 디자인이 주류를 이루었던 시간은 길지 않았지만, 알레산드로 멘디니나 에토레 소트사스와 같은 이탈리아 디자이너들의 개별 활동은 이후에도 식지 않고 계속되었다. 이들이 열어놓은 무한한 가능성의 문을 통해 수많은 디자이너들이 걸림돌 없이 새롭고 뛰어난 가치를 내놓으면서 세계 디자인 흐름을 바꾸고 있다. 아마 이들이 개성 가득하고, 파워풀한 디자인을 내놓지 않았다면 아직 세계는 기능주의 디자인에서 크게 벗어나지 못했을 것이다.

전통의 현대화
무인양품부터
이세이 미야케까지

7

세계 디자인에서 독보적인 일본 디자인

　이웃 나라들과 역사적으로 좋은 추억만 가지고 있는 경우는 거의 없다. 영국과 프랑스, 프랑스와 독일, 독일과 영국 등은 서로 협조하고 사이가 좋았던 시기도 있었지만 악연의 역사를 가지고 있기도 하다. 일본과 우리나라도 마찬가지이다. 영원한 라이벌이자 역사적으로 철천지원수 간이라고 해도 과언이 아니다. 근대 이전까지 일본에 대해 우리는 항상 문화적으로 우월한 입장을 가지고 있었고, 현대에도 우리는 일본을 따라야 할 모범으로 대하는 단계는 지났다. 일본을 보는 우리 시각은 이제 어느 정도 중심을 잡고 있다고 해도 과언이 아니다.

디자인에서 일본은 우리가 생각하는 것과는 크게 다르다. 우리가 서양을 따라야 할 모범으로 생각하고, 다소 사대주의적인 태도로 따라가는 동안 일본 디자인은 이미 서양 문화 대국들과 경쟁할 만큼 독자적인 디자인 영역을 이루었다. 아직도 우리는 디자인 선진국으로 이탈리아, 프랑스, 독일, 영국을 이야기하면서 그들의 디자인을 따라가려 하고 있다. 하지만 일본 디자인은 이미 선진국들과 경쟁을 펼치면서 주도권을 다투는 수준에 이르렀고 세계적으로 인정받는 일본 디자이너들도 즐비하다. 이미 일본 디자인계는 세계적인 수준에서 움직이고 있다.

다른 나라 디자인 움직임과 일본 디자인계가 다른 것은 분야별로 편중되지 않고 고르다는 것이다. 서양 여러 나라들을 살펴보면 잘하는 분야로 디자인 활동이 편중되는 편이다. 프랑스는 패션, 이탈리아는 산업이나 자동차, 패션 디자인이 강하다. 독일은 기계류에 편중된 한계가 있다. 그러나 일본은 건축, 패션, 자동차, 그래픽 등 각 분야가 고르게 발전되었으며, 분야마다 세계적인 수준을 이루어 현재 일본 디자인은 세계 디자인계에서 하나의 장르로까지 대접받고 있다.

서양 디자인이 기능주의를 추구했던 모더니즘에서 포스트모더니즘 디자인이나 해체주의 디자인과 같은 양식으로 변모해 갔고, 우리는 그런 변화가 세계적인 추세인 것처럼 받아들여 왔다. 우리가 이러는 사이 일본은 서양의 흐름에 영향을 받지 않고 그들만의 디자인 역사를 형성해왔으며, 서양의 디자인 흐름이 주춤거릴 때 거꾸로 일본 디자인 가치를 수출하기도 했다. 21세기 초반 '젠禪 스타일'이 그중 하나였다.

서양의 변화에 휘둘리지 않고 자기만의 디자인 세계를 구려나갔기 때문에 일본의 많은 디자이너들은 오히려 유럽이나 미국의 유수 브랜드와 콜라보레이션을 수행하며, 지금 일본 디자인의 국제적인 영향력은 대단한 수준이다.

문제는 일본 디자인의 움직임이 서양만 바라보고 있는 국내 디자인계에서는 거의 감지되지 않는다는 것이다.

후카사와 나오토의 디자인을 통해 보는 추억의 호출

일본 유명 산업 디자이너 후카사와 나오토의 디자인을 보면 일본 디자인이 독자적인 틀을 형성하고 있으며, 절대 만만치 않은 수준을 이루고 있다는 것을 살펴볼 수 있다.

그는 산업 디자인 분야에서 주로 전기, 전자제품을 디자인하며 일본만의 독특한 전통을 추구하는 디자이너이다. 일본 제국주의 시대에 민예 운동을 일으켰던 대표적인 지식인 야나기

무네요시가 설립한 일본 민예관의 관장을 역임하기도 했으며, 지금까지 일본 국내외의 세계적인 기업으로부터 디자인을 의뢰받으며 활동하는 세계적인 디자이너이다.

그의 대표 디자인은 일본 유명 생활용품 브랜드인 무인양품의 벽걸이 CD 플레이어이다. 이 제품을 디자인하고 나서부터 그는 국제적인 명성을 얻었다. 기존 CD 플레이어와 다른 구조로 되어 있는데 우선 휴대용이 아니라 벽걸이라는 것이 특이하고, 뚜껑이 없어서 편리함을 지향한 디자인이 아니라는 것을 알 수 있다. 동그란 부분에 CD를 끼워서 스위치를 누르면 음악을 들을 수 있고, CD가 재생되며 돌아가는 모양을 직접 볼 수 있는 것이 특이하다. 몸통은 단순히 흰색의 사각 박스 모양이라 어떻게 보면 독일 기능주의 디자인처럼 보인다. 모서리가 약간 굴려져 있고, 일본적인 느낌으로 절제된 형태이다.

이 CD 플레이어는 단순한 모양을 대신해서 기능이 엄청나게 뛰어난 것도 아니며, 비싼 오디오도 아니다. 그런데 이 디자인은 어떻게 그의 명성을 세계적으로 만들었던 것일까?

핵심 이유는 CD 플레이어에 달린 전선에 있다. 이 전선은 CD 플레이어에 전기를 공급하는 선이기도 하지만 스위치이기도 해서 줄을 한 번 당기면 켜지고, 다시 한번 당기면 꺼진다. 당김에 따라 온·오프가 결정되는 것이 새롭다. 이런 구동 방식은 환풍기과 연결되어 많은 사람들의 기억을 환기시킨다. 이 디자인은 새롭거나 기능적인 장점으로 어필하는 게 아니라 기존 환풍기 모양과 작동 방식을 그대로 CD 플레이어에 접목한 것이 두드러진다. 아마 기성세대라면 이 CD 플레이어를 처음 접했을 때 반가웠을 것이다. 특히 스위치를 끄고 켜는 작동 방식이 잊고 있었던 추억을 환기시켰을 공산이 크다.

환풍기라는 장치는 우리 역사에서도 굉장한 향수Nostalgia를 불러일으키는 도구이다. 산업화 과정에서 많은 생산 공장이나 사무실 등에 반드시 이 방식으로 작동하는 환풍기가 있었다. 지금은 잊혀졌지만 환풍기는 탁한 공기 속에서 생산 활동을 해야 하는 사람들에게 숨통을 틔웠던 작지만 고마운 물건이었다.

후카사와 나오토는 CD 플레이어 작동 방식에 산업 시대의 추억을 도입했다. 첨단 기술이 적

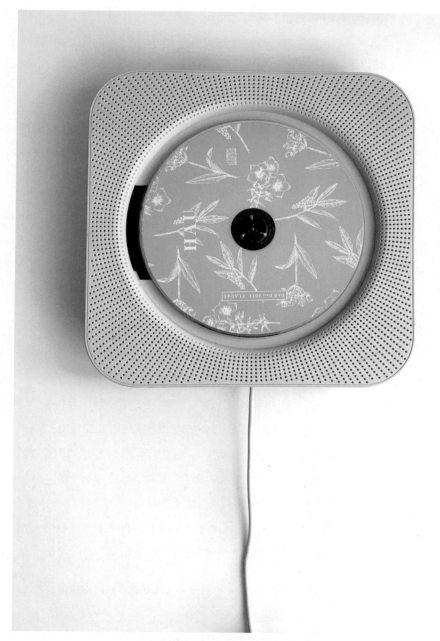

무인양품을 위해 디자인된 벽걸이 CD 플레이어

용되었거나 기능이 뛰어난 것도 아니고, 특별히 모양이 예쁜 것도 아니었지만, 환풍기에 대한 향수를 불러일으키면서 이 제품은 잔잔하지만 열광적인 관심과 센세이션을 불러일으켰다. 무인양품에서도 가장 인상 깊은 제품으로 자리 잡았으며, 이로써 디자이너 후카사와 나오토는 세계적인 명성을 얻었다.

추억을 불러일으키는 독특한 기능을 가진 이 CD 플레이어는 사람들에게 익숙한 문화적 기억이 디자인 가치가 될 수 있다는 것을 보여주었다. 그리고 디자인이 일상생활의 세심한 부분을 잘 보듬어주면서 삶을 위로할 수 있다는 것도 가르쳐 주었다.

도구에 대한 이런 접근 방식은 일본의 전통적인 성향이었으며, 일본 특유의 삶을 다루는 방식이기도 했다. 후카사와 나오토는 디자인이 상업이나 경제, 경영 측면에만 국한된 일이 아니라, 수수한 삶과 어우러지는 인간 활동의 하나라는 것을 상기시키면서 세계적인 명성을 얻었다.

후카사와 나오토가 제품 디자인에서 이런 가치들을 내놓으며 활약한 것은 2000년대에 들어서면서부터였다. 그 이전에 제품 디자인에서는 소니^{Sony}, 파나소닉^{Panasonic} 등의 전자제품 기업들이 중심이 되어 주로 기능적인 가치만을 다루었다. 후카사와 나오토의 디자인이 나오면서 산업 생산과 가장 가까웠던 제품 디자인에서도 일본 전통이나 인간 정서, 문화를 고려하는 디자인이 본격적으로 나타나기 시작했다. 물론 건축이나 패션 디자인, 그래픽 디자인 같은 분야에서는 좀 더 일찍 그 가치들이 구현되면서 일본 디자인의 독자적인 가치를 만들어갔다. 그의 디자인을 봐서 알겠지만, 이런 경지의 디자인은 거저 얻어진 것이 아니라 디자인에 대한 본질의 문제나 자기 문화에 대한 치밀한 이해, 그리고 그런 가치들이 디자인에 실현될 수 있도록 끊임없는 노력을 기울인 결과이다. 어쩌면 1980년대 소니 워크맨부터 이미 일본에서는 독자적인 디자인 가치를 위한 노력이 이루어졌다고 볼 수 있다.

우리나라가 산업 디자인의 기능에 얽매이는 동안 일본은 이미 오래전부터 독자적인 디자인 세계를 구축하면서 세계적인 디자인을 내놓았다.

일본 전통 건축에서 도출된 일본 디자인

앞서 일본 건축가 안도 타다오에 관해 알아보면서 일본 현대 건축에서는 일찌감치 일본적 가치가 실현되고 있었던 것을 살펴보았다. 일본적인 현대 건축에 대한 시도는 안도 타다오가 처음은 아니었다. 이미 그의 선배 건축가들이 일본의 독자적인 전통 건축으로부터 현대 건축의 가치를 끌어내고 있었다. 이러한 대표 건축가는 단게 겐조였다.

일본 도쿄에 있는 요요기 공원 옆에는 큰 건물이 하나 있는데, 이것이 바로 단게 겐조가 설계한 올림픽 메인 스타디움이었다. 딱 봐도 일본 고건축 형태를 응용한 디자인이라는 것을 알 수 있다. 현대 건축임에도 불구하고 일본의 전통성이 깊게 표현되어 있는데, 이 건물이 세상에 선보이자마자 당대 최고 건축가 미스 반 데어 로에로부터 극찬을 듣게 된다. 흔히 전통을 따르면 국제 경향과는 반대일 것이라고 생각하지만, 이 건물을 보면 오히려 전통에 따라서 디자인했을 때 세계적인 시선을 끌고, 가치를 인정받는다는 것을 알 수 있다. 미스 반 데어 로에로부터 칭찬을 받은 이후로 단게 겐조는 일본의 건축가가 아니라 세계적인 모던 건축가로서 당당히 자리 잡는다.

12세기 이후부터 일본 고건축은 막부 정치에 영향을 받아 권위적인 형태를 지향했다. 건물에 권위를 주기 위한 가장 쉬운 방식은 지붕을 과장하는 것이라서 일본 전통 건축을 보면 지붕이 굉장히 크다. 지붕이 크면 건물 지붕의 3차원 곡면이 압도적이고, 그것이 곧 일본 전통 건축의 이미지를 형성한다. 일본 교토에 있는 기요미즈데라淸水寺 본당 건축이 그렇다.

단게 겐조가 설계한 도쿄의 성모마리아 성당은 일본 고건축의 지붕 구조를 응용해서 디자인한 것이다. 금속성 재료를 쓴 것 외에는 고전 건축 지붕의 3차원 곡면의 느낌이 그대로 적용되어 있다. 이처럼 단게 겐조는 이미 오래전부터, 그것도 제작이 어려운 현대 건축에서 전통적인 조형성을 실현하고 있었다.

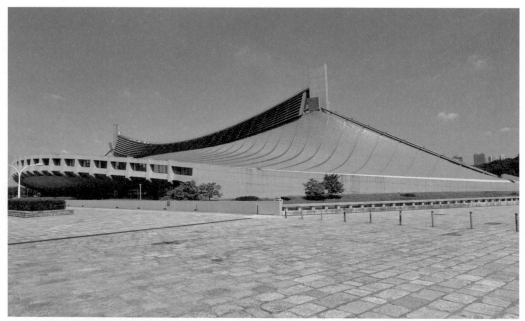

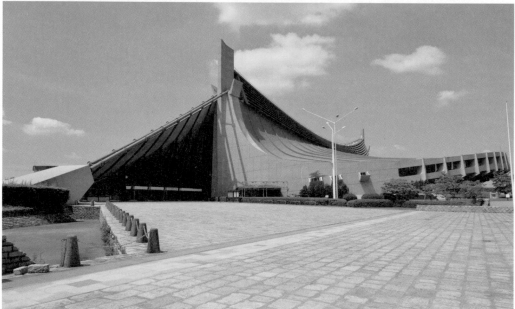

단게 겐조가 설계한 1964년 도쿄 올림픽 메인 스타디움

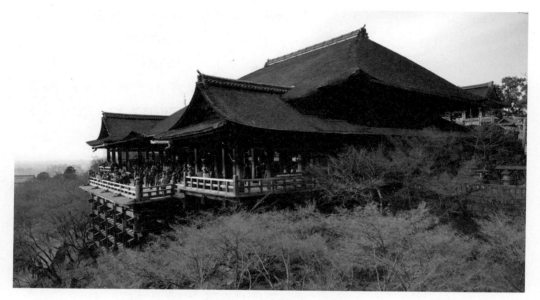

지붕의 3차원 곡면이 두드러지는 일본 전통 건축 기요미즈데라

3차원 곡면이 강조된 단게 겐조의 성모마리아 성당

일본 나라에 있는 호류사는 세계에서 가장 오래된 목조 건물로 알려져 있다. 기록에 의하면 이 절은 백제인들이 자금을 지원하고 신라의 장인 집단이 만들었다는 이야기가 전해진다. 특히 탑의 비례를 보면 우리나라 고건축과 비슷해서 고대 우리 선조들의 손길을 느낄 수 있다. 우리 땅에서는 볼 수 없는 건축물이기 때문에 볼수록 가슴이 아프지만, 기록에 의하면 백제나 경주 땅에도 탑과 절이 많았다고 한다. 호류사에 있는 건축물을 통해 우리나라 건축의 옛 모습을 상상해 보는 것도 좋다. 고건축물 중에서도 탑은 조형적이라서 나라나 교토에 있는 탑들을 보면 참 부럽다. 특히 탑에 아지랑이가 걸쳐지면 장관이다.

고건축에 관심이 많았던 단게 겐조가 탑을 지나칠 수는 없었을 것이다. 그는 탑의 구조를 응용하여 빌딩을 디자인하기도 했다. 철골과 시멘트로 만들어진 빌딩은 틀림없는데, 건물의 디테일을 보면 일본의 탑 구조를 응용했음을 확실하게 알 수 있다.

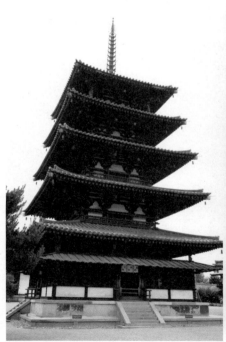

호류사에 있는 세계에서 가장 오래된 탑

단게 겐조가 디자인한 탑의 구조를 닮은 빌딩

비슷한 시기에 우리나라에서는 당대 서양의 유행만을 좇아 초가집을 밀어 버리고 독일식, 미국식 빌딩을 높게 올렸던 것과는 확연히 다르게 접근하고 있다. 일본 건축의 중심에서 활약했던 건축가들은 오래전부터 전통을 기반으로 하는 현대 건축관을 확실히 잡았다. 건축의 거장들이 앞서 자기 중심을 분명히 잡고 있었다. 안도 타다오 같은 건축가들은 선배 건축가들이 세워놓은 건축적 전통에서 나왔다.

일본 동대사는 세계에서 가장 큰 목조 건물로 알려져 있다. 동대사의 남대문을 보면 큰 목조 구조물이 눈에 띈다. 건물이 크기 때문에 일반 눈높이에서는 지붕보다 건물의 나무 구조가 먼저 눈에 들어온다. 일본 고건축들은 대체로 규모가 커서 우리나라와는 달리 지붕보다 나무 구조물들이 시각적으로 더 익숙하다.

목조 구조가 두드러지는 동대사의 남대문

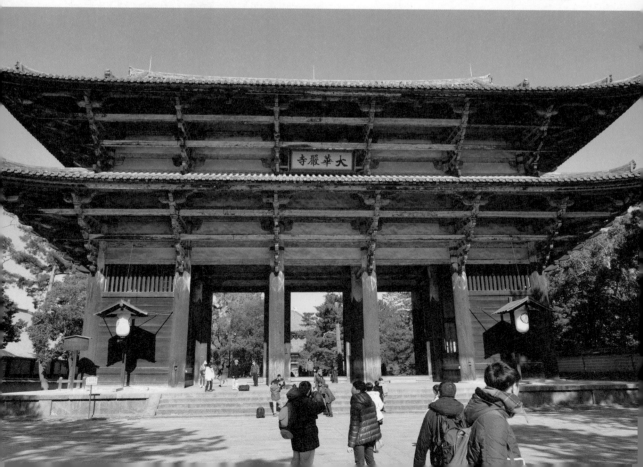

동경대학교 건축과 교수인 건축가 쿠마 켄고의 건축을 보면 일본 고건축의 목조 구조를 현대적으로 추상화하여 표현했음을 알 수 있다. 비록 기와를 씌우지 않은 모습이지만 일본 고건축이 가지고 있는 목조 구조를 암시하는 시각적인 힘이 강한 건축물이다. 단게 겐조의 건축은 주로 일본 고건축 형태를 차용한 경우가 많지만 쿠마 겐고는 고건축의 이미지를 한 번 더 추상화하여 표현하는 것이 특이하다. 전통을 반영했지만 좀 더 현대적인 이미지로 업그레이드되었다는 것을 느낄 수 있다.

일본 현대 건축에서는 이렇게 자신들의 전통적인 건축 스타일을 현대적인 조형 언어로 승화시키면서 세계 어느 나라에서도 볼 수 없는 새로운 스타일을 만들어왔다. 특이한 것은 서양 건축이 다양한 양식으로 변화한 흔적들이 일본 건축에서는 보이지 않는다는 것이다. 오히려 그런 서양의 흐름과는 별도로 일본 건축만의 독특한 가치들을 중심으로 발전한 것을 알 수 있다. 이러한 일본 건축의 흐름이 역으로 서양 건축에 영향을 미치는 수준에 이르고 있다. 공간을 중심으로 하는 건축뿐 아니라 목조 구조를 추상화한 건축들도 다른 문화권에 많은 영향을 미치면서 일본 건축은 언제부터인가 하나의 독립적인 건축 장르로 국제화되는 느낌이다.

나무 구조가 눈에 띄는 쿠마 겐고의 건축 디자인

일본 문화로 만들어진 일본의 그래픽 디자인

가메쿠라 유사쿠는 일본 그래픽 디자인의 대부로 알려졌다. 그가 디자인한 1964년 도쿄 올림픽 포스터는 지금 봐도 세련되고 일본적인 느낌이 강하다.

흰색 바탕에 빨간색 원이 들어간 모양은 일장기 구조로, 일본을 연상케 하는 디자인이다. 그 아래 오륜기 모양은 빨간색 원형과 게슈탈트적인 연속성을 형성하면서 올림픽을 상징한다. 오륜 모양을 금색으로 처리하면서 일본의 전통 이미지를 더 강하게 표현하며, 아래의 금색 글자들도 일본의 전통 이미지를 강조하고 있다. 전체적으로 단순하게 표현되었지만, 그만큼 이 포스터는 일본 전통을 정확하고 강렬하게 표현한다.

일본은 이미 1960년대에 이렇게 전통적이면서도 현대적인 그래픽 디자인을 하고 있었다. 이런 디자인을 보면 디자이너가 자기 문화에 대해 얼마나 심층적으로 이해하고 있었는지를 알 수 있다. 이렇게 자신의 문화적 전통을 단순한 형태로 압축해 표현할 수 있다는 것은 그만큼 디자인 수준이 추상화 단계까지 올라갔음을 보여주며, 자기 문화에 대한 심층적인 이해가 없으면 절대로 표현할 수 없는 수준이다.

다음으로 눈여겨볼 사람은 타나카 잇코이다.

1964년 도쿄 올림픽 포스터

타나카 잇코의 니혼 부요 포스터

타나카 잇코가 1980년대에 디자인했던 니혼 부요 포스터는 삼각형, 사각형, 원형으로만 이루어진 단순한 형태이다. 몇 가지 색만 사용했지만 전체 형태는 일본 게이샤의 전형을 강렬한 이미지로 추상화하고 있다. 이 포스터는 이후 그의 대표작이 되었고, 그는 이 포스터로 세계적인 명성을 얻었다.

원래 그는 일본 생활용품 브랜드인 무인양품의 아트디렉터였고, 사망하기 전에 그의 자리를 유명 그래픽 디자이너 하라 켄야에게 물려주었던 인물이다. 그는 평생 일본 전통을 현대화하는 데 주력했던 사람이다. 일반적으로 디자이너들은 자신의 작품 경향이 뚜렷한데, 타나카 잇코는 자신만의 개성보다는 일본 디자인의 현대적인 표현을 위해 평소 많은 조형 실험을 했다고 한다. 그는 특정한 유형 없이 작품마다 독특한 실험을 하는 것이 특징이었다. 각 작품의 수준은 뛰어났으며, 모두 일본 전통과 관련된 작품들이었다. 그가 얼마나 많은 작업을 했는지, 작고한 뒤에 계산해보니까 평균 3일에 하나씩 새로운 작품을 만들었다는 결과가 나왔다고 한다. 그의 노력 덕분에 일본 그래픽 디자인은 일찌감치 독일이나 스위스, 네덜란드 등의 경향에 흔들리지 않고 독자적인 세계를 구축했다.

스기우라 고헤이는 일본 그래픽 디자인계 원로이다. 독일 울름대학교의 교수로 초빙될 정도로 뛰어난 실력으로 정평이 났지만, 그는 언제나 동양성을 주제로 디자인 작업을 했다. 그의 디자인을 보면 디자인이라고 하기보다는 작품에 가까우며 언제나 느끼는 것이지만 일본을 넘어 지극히 동양스럽다. 심지어 한국 문화에도 관심이 많아서 어떤 작품들은 한국 디자이너의 디자인보다 더 한국스럽기도 하다. 네덜란드나 스위스 같은 서양의 그래픽 영향은 찾아볼 수 없다는 것이 특징이다. 그가 남긴 많은 양의 디자인 작업은 일본 그래픽 디자인의 수준과 가치를 한층 드높였고, 동아시아 그래픽 전체에 끼친 영향도 적지 않다.

이처럼 일본 그래픽 디자인은 오래전부터 서양의 영향을 받기보다는 자신들의 전통에 따라 지극히 일본적이면서도 현대적인 디자인 스타일을 지향했다. 굵직굵직한 그래픽 디자이너들의 활약에 힘입어 세계에서도 찾아보기 어려운 독특하면서도 뛰어난 수준의 디자인 전통을 축적했다. 지금도 새로운 디자이너들이 활약하면서 일본 그래픽 디자인의 지평을 한껏 넓히고 있다.

스기우라 고헤이의 환상적인 그래픽 디자인

일본 전통이 추상화된 일본 패션 디자인

패션에서도 일본의 영향력은 대단하다. 이미 일본 패션 디자인은 1980년대부터 파리 한복판에서 명성을 얻고 있었다. 그 이후로 일본 패션 디자이너들의 세계적인 활약은 일본 패션을 단지 이국적인 경향이 아니라 세계 패션 흐름에서도 주류를 형성하게 했다.

일본 전통 목판화 우키요에^{風俗畫}를 보면 옛날 일본 사람들이 입었던 옷이 어떠했는지 알 수 있다. 서양 옷처럼 몸의 형태를 따라 달라붙지 않아 옷이 몸에 종속되지 않고 독자적인 형태를 구성한다. 옷을 입으면 옷이 몸에 부속되는 것이 아니라 하나의 독립된 형태를 이루는 것이다. 사이즈가 따로 없고, 풍성한 천들을 몸에 맞추어 묶으면 그만이다. 옷을 벗어 놓으면 언제 그랬냐는 듯이 얌전한 평면이 된다. 입으면 몸과 더불어 입체 형태가 되고, 벗으면 한 장의 천이 된다.

일본의 세계적인 패션 디자이너 가와쿠보 레이는 일본 전통 옷이 가지는 이러한 특징을 현대의 추상적인 형태로 재해석하여 서양 패션계에 센세이션을 불러일으켰다.

일본의 목판화 우키요에에 나타나는 일본 전통 옷의 특징

가와쿠보 레이의 독특한 구조의 옷

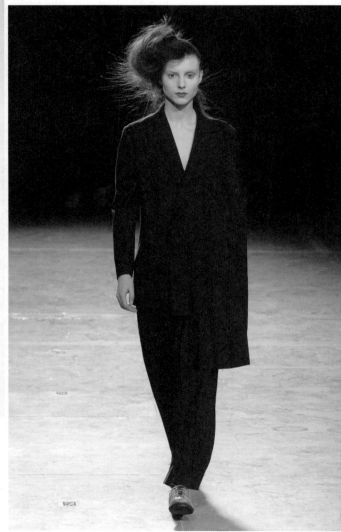

요지 야마모토의 검은색 패션

원래 이 옷은 무용수를 위해 특별히 만든 옷이었는데, 입체 재단에 익숙했던 서양 사람들에게는 충격이었다. 일본의 전통 패션 개념을 응용했을 뿐이었는데, 옷을 통해 가와쿠보 레이는 단박에 아방가르드 패션 디자이너로 대접받았다. 이후 그녀는 서양 사람들의 눈에는 파격적으로, 일본 사람들에게는 전통을 현대화한 형태의 옷으로 세계적인 명성을 얻게 된다.

요지 야마모토는 우리에게도 잘 알려진 일본의 세계적인 패션 디자이너이다. 그의 패션은 검은색과 좌우 비대칭 형태로 정리할 수 있다. 동아시아인이라면 그의 검은색을 자세히 봤을 때 샤넬을 비롯한 서양 다른 디자이너들이 사용하는 검은색과는 다른 성격의 색임을 알 수 있다. 그가 자주 쓰는 검은색은 약간 고동빛 색으로, 먹색에 가깝다. 그는 이 색을 통해 간접적으로 동아시아 문화, 일본 전통을 색으로 표현한다. 또한 그의 패션을 보면 주로 서양 복식 구조를 그대로 쓰는 것 같으면서도 좌우를 언밸런스하게 비대칭 형태로 구사하는 특징이 있다. 패션의 비대칭형은 대칭형을 피하려고 했던 동아시아의 조형성을 그대로 이어받은 것이다. 동아시아에서는 대칭 형태를 변화가 없는 죽은 형태로 보아서 되도록 대칭 형태를 피하고자 했다. 그는 동아시아의 조형 경향을 그대로 현대 패션에 적용했다. 이러한 경향은 공교롭게도 대칭 형태만을 지향했던 서양의 조형 경향과는 정면으로 배치되는 것이었다. 게다가 옷은 몸에 입혀지기 때문에 자연스럽게 대칭 형태가 될 수밖에 없다. 하지만 그는 몸의 대칭 형태를 교묘히 벗어나는 비대칭 패션을 만들면서 세계 디자인계에서도 독보적인 위치에 올랐고, 그만큼 세계적으로 센세이션을 일으키는 패션 디자이너가 되었다.

1980년대부터 일본 패션 디자이너들의 활약 덕분에 일본 패션은 세계 패션 중심지인 파리에서 이름을 날리게 된다. 그중 빼놓을 수 없는 사람이 바로 이세이 미야케이다. 그는 건축에서의 안도 타다오처럼 일본 전통을 패션에 완벽하게 현대화했다.

일본 옷은 벗으면 한 장의 천이 되고, 입으면 입체적인 옷이 되며 크기가 따로 없다. 단지 옷이 몸에 적응해서 맞추어진다. 이세이 미야케는 바로 이러한 일본 전통의 복식 특징을 현대적으로 재해석하는 데에 총력을 기울인 디자이너였다.

이세이 미야케는 원래 그래픽 디자인을 전공했는데 대학 시절부터 패션에 많은 관심이 있어

대학교를 졸업하고는 곧바로 파리로 가서 패션 회사에 취직했다. 파리에서 2년 정도 일하고는 미국으로 건너가서 3년 정도 일했는데, 그렇게 5년 동안 해외에서 일한 후 일본으로 돌아왔다. 서양 옷으로는 서양 디자이너들과 경쟁할 수 없다는 결론을 내리고는 바로 일본 텍스타일 연구소를 만들어 일본 복식에 관해 연구했다.

그는 연구 결과들을 가지고 일본과 파리에서 처음으로 패션쇼를 했다. 전통을 주제로 패션쇼를 하면서 세계적인 명성을 쌓아갔다. 하지만 이것은 시작에 불과했다. 그는 일본 전통 복식의 현대화를 주제로 줄곧 실험하다가 결국 1990년대 들어오면서 플리츠 플리즈라는 소재를 개발하여 자신의 목적을 완전하게 이루었다.

플리츠 플리즈는 주름치마와 같은 천으로 이세이 미야케가 개발한 특수 소재이다. 옷은 평면 형태이고 돌돌 말면 신기하게도 옷 같지 않은 형태가 되어 따로 갤 필요도 없다. 평면 형태 옷은 소재의 특징 때문에 앞뒤가 평평한 모양이어도 입으면 천이 알아서 몸에 맞춰 늘어난다. 이것으로 일본 전통 옷이 가지고 있었던 특징들이 모두 실현되었다.

일본 복식 전통을 현대화한 플리츠 플리즈

더 뛰어난 장점도 생겼다. 일단 옷이 알아서 늘어나니까 입고 다니기에도 말할 수 없이 편리해졌고, 입지 않을 때는 말아서 옷장에 넣으면 보관하기에도 더없이 편해졌다. 문제는 뛰어난 장점만이 끝이 아니라는 것이다. 일단 옷이 알아서 늘어나니까 편리함이 보장되어 이세이 미야케는 자유 위에다 예술적 조형을 부가했다. 옷 형태가 몸에 맞추어서 편하게 변형되니까 일부러 옷을 예술 조각품처럼 만들기 시작했다.

입지 않았을 때는 평면인데, 옷을 착용하면 예술적인 형태가 만들어졌다. 옷이 예술 작품이 되는 것을 목격한 사람들은 이세이 미야케에 열광했으며, 같이 작업하던 유럽의 동료 디자이너들로부터는 옷의 본질을 넘어 옷을 디자인한 사람으로서 존경 받았다.

그는 패션을 넘어서는 분야에서도 찬사를 얻었다. 건축가 자하 하디드는 가장 존경하는 디자이너로 이세이 미야케를 이야기했다. 그녀는 이세이 미야케 패션의 마니아이기도 했다. 음악가나 화가, 문학가 등 많은 분야의 예술가들이 그의 옷으로부터 많은 영감을 얻었으며, 그의 패션 디자인에 열광했다.

이세이 미야케는 플리츠 플리즈를 통해 일본 전통의 기모노를 완벽하게 현대화시켰고, 그 결과 패션 디자이너를 넘어서 세계적인 예술가로 대접받았다.

그의 새로운 패션은 수백 년 동안 인체에 사로잡혀 있었던 서양 전통 복식에는 충격이어서

입고 다니기에도 편하지만 각품으로서도
손색없는 이세이 미야케의 패션

일본 건축에 안도 타다오가 있다면, 패션에는 이세이 미야케가 있다고 할 정도로 세계 패션계의 독보적인 인물이 되었다.

이처럼 일본 현대 패션은 서양 패션 디자인을 전복시킬 정도로 막강한 파워를 발휘하면서 독자적인 영역을 형성해왔다. 지금은 수많은 열혈 마니아들을 거느리며 세계 패션을 이끄는 주류가 되어 세계 패션계에서 일본 패션 디자인은 독자적인 존재감을 구축하고 있다.

아방가르드한 디자인을 만드는 일본 전통문화

이제 일본 디자인은 동아시아의 특수한 디자인이 아니라 세계 디자인의 주류 흐름으로 대접받고 있다. 일본 전통을 특수한 가치가 아니라 새롭고 실험적인 디자인을 만드는 중요한 자원으로 활용하는 디자인들이 많이 출시되고 있다. 그중 요시오카 도쿠진의 디자인이 대표적이다.

요시오카 도쿠진은 주로 이세이 미야케의 전시 디자인을 하다가 독립하여 세계적인 명성을 얻고 있는 디자이너이다. 그의 작품을 전시한 전시장을 보면 일본 전통이 이제는 추상적으로 표현되는 단계까지 이르렀다는 것을 느낄 수 있다.

전시장이라면 깔끔하게 전시 작품이 잘 보여야 할 텐데, 요시카와 도쿠진의 작품을 전시한 전시장을 보면 상식을 넘어선다. 일단 불규칙함으로 가득 찬 실내 공간에서 강렬한 조형적 힘을 느낄 수 있다. 이 불규칙한 힘을 만드는 것은 놀랍게도 빨대이다. 그는 자신의 전시장을 흰색 빨대 십만 개로 불규칙하게 채우면서 국제적인 관심을 불러일으켰다. 불규칙함에서 조형적 힘을 자아내는 표현은 동아시아 미학에서 줄곧 추구해왔던 '기운생동氣韻生動'의 가치와 그대로 일치한다.

요시오카 도쿠진은 동아시아적인 미학 개념으로 지극히 강렬하고 세련된 표현을 끌어내는 것이다. 전통을 의무적으로 활용하는 것이 아니라 현대적인 표현의 무기로 활용하는 미학적 수준이 놀랍다.

빨대로 이루어진 요시오카 도쿠진의 전시 디자인

요시오카 도쿠진의 허니컴 구조 의자

전시장에 전시된 그의 디자인 작품도 뛰어나다. 가장 눈에 띄는 것은 허니컴 구조의 종이 의자이다. 문구점에서 흔히 볼 수 있는 종이 구조로 사람이 앉을 수 있는 의자를 만들었다는 발상이 놀랍다. 동아시아에서 흔히 볼 수 있었던 장식 구조를 실용품에 적용했다는 것은 전통을 현대적으로 해석하려는 그의 디자인 경향에서 벗어나지 않는다. 하지만 이런 접근이 일본 전통을 현대화했다기보다는 아방가르드한 실험을 위해 전통을 이용한 듯한 느낌이 강하다.

더 신기한 것은 이 의자의 원형이다. 원래 이 의자는 납작한 판의 형태로, 펼치면 벌집 같은 구조가 만들어지면서 의자가 된다. 머리로야 충분히 알 수 있지만 2차원적인 판에서 3차원적인 구조물, 그것도 사람의 몸무게를 버틸 수 있는 의자가 나타나는 것은 신기한 현상이 아닐 수 없다. 판 구조를 펴서 의자를 만든 다음 그 위에 앉으면 엉덩이 모양에 맞춰 종이가 구겨지면서 인체공학적인 의자가 만들어진다.

일본 디자이너들은 일찌감치 서양 디자인을 기계적으로 차용하는 단계를 넘어섰으며, 이미 오래전부터 자신들의 문화적 전통을 디자인을 통해 현대화하는 것이 당연한 일이었다. 문제는 그런 행보를 통해 일본 디자이너들은 자신들의 가치를 세계적으로 입증하면서 세계 디자인의 발전에 큰 역할을 해왔다는 것이다. 동아시아 국가임에도 불구하고 일본 디자인은 서양 사회에서도 인정하지 않을 수 없는 단계에 들어섰다. 오래전부터 서양 사람들은 일본 디자인을 동양적인 것이 아니라 국제적인 흐름의 일부로 생각했다.

메이지 유신 시대부터 일본은 서양으로부터 기술적인 것만 받아들이자는 슬로건을 내걸고 개항했다. 그들은 서양 문화를 적극적으로 받아들이면서도 주체성은 절대 흔들리지 않았다. 디자인에서도 이러한 과정은 다르지 않아서 일본은 지금 서양과 동등한 입장에서 디자인을 교류한다. 서양 문화가 전반적으로 퇴조에 이르고 있는 21세기에는 오히려 서양에 영향을 미치는 단계에 이르렀다.

일본의 행보를 통해서 우리가 느껴야 할 것은 동아시아 문화가 가지고 있는 가능성이다. 그동안 디자인은 산업의 소산이며 무조건 수입해야 한다고 생각했지만, 일본을 보면 꼭 그렇

지도 않다. 문화적으로 보면 디자인은 동서양에 우열이 없으며, 동아시아의 문화적 축적은 현대 서양 디자인이 해결하지 못한 부분을 해결할 대안이 될 수 있다. 일본은 자국의 문화적 특징을 가지고 서양 디자인에 다가가 큰 성과를 이루었다.

동아시아 문화의 정점을 이루었던 우리 문화도 그렇게 하지 못할 이유는 없다. 이제는 서양 문화의 틀을 벗고, 우리나라 고유의 문화적 가치를 디자인에 확립해 나갈 필요가 있다. 그렇게 했을 때 우리는 세계 디자인에 더 많은 기여를 할 수 있을 것이다. 지금 일본 디자인은 서양 디자인에 관해 하나의 대안으로 작용한다. 앞으로도 디자인에서 전통은 중요한 자원으로 작용할 것이다. 디자인은 더 이상 생산 활동이 아니라 문화적 성취이다. 일본 디자인을 통해 우리는 그런 사실을 파악해야 한다.

서양 문명의
한계를 넘어서다

8

프랭크 게리의 해체주의 건축

1990년대 이후로 건축을 비롯한 여러 디자인 분야에서는 무언가 심상치 않은 흐름이 나타나기 시작했다. 이전과 다른 경향의 디자인은 어느 시기에서나 나타나는 일반 경향이고, 새로이 등장하는 경향은 대체로 이전 시대를 부정하면서 발전의 동력을 끌어내기 마련이다. 당시 디자인 흐름에서는 이전 시대를 부정하는 깊이와 강도가 근본적으로 달랐다.

새롭게 등장하는 문화적 경향이 이전 시대를 격렬하게 비판하더라도 어느 정도의 연속성은 유지하면서 대안을 모색하는 것이 일반적이다. 당시의 비판적인 경향에는 근본적인 부분을 공격하고 붕괴하려는 의도가 더 강했다. 단지 이전 시대와 다른 스타일이나 새로운 가치를 내놓기보다는 디자인의 근본에 자리 잡고 있는 원칙이나 본질을 붕괴시키려고 했다는 것이 특이했다.

동대문 디자인 플라자를 디자인했던 건축가 자하 하디드가 디자인한 커피 세트를 보면 그런 경향을 잘 읽을 수 있다. 커피 세트 디자인이라고는 하는데 어디를 봐도 이것이 커피 세트라는 실마리를 잡기 어렵고 도저히 용도를 알 수 없는 형태이다. 이것이 실생활에 사용되는 물건이라는 것부터 의심스럽다. 물론 알고 봐도 커피 세트라는 것이 잘 믿어지지 않는다.

디자인이든, 미술이든, 음악이든, 이전 시대 것보다 이것은 이러러해서 더 좋다고 친절하게 설득하며 문화적인 헤게모니를 잡아가는 것이 일반적인데, 이 디자인에서는 설득의 의지가 전혀 보이지 않는다. 설득은커녕 알아보기도 힘들게 만들어 감정이입은커녕 공감하기도 어렵다. 사람들이 알아보는 것에 대해서는 그다지 관심 없어 보이는 형태이다. 대신 이전 시대의 기능주의 디자인에 대한 비판에 무게 중심이 전적으로 놓여있다. 디자인이 대중성을 확보해도 될까 말까 한데, 이러면 대중들과 소통하기 어려워져서 디자인의 존재감이 상당히

건축가 자하 하디드가 알레시를 위해 디자인한 커피 세트 피아자 시리즈

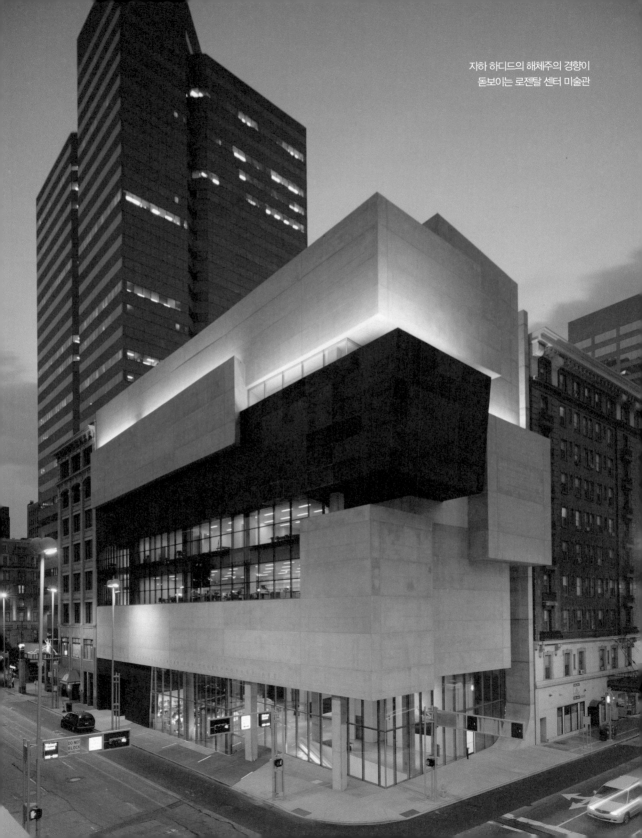
자하 하디드의 해체주의 경향이
돈보이는 로젠탈 센터 미술관

위태로워질 수 있다. 바로 이전의 포스트모던 디자인이 어떻게 해서든지 대중을 매료시켜 자신들을 사회적으로 관철시키려 했던 경향과는 완전히 다르다. 그런 문제가 있었음에도 불구하고 자하 하디드를 비롯한 많은 건축가, 디자이너들은 기존 디자인을 파괴하는 데에 더 집중했다. 당시에 그런 디자인들은 '해체주의 건축' 혹은 '해체주의 디자인'이라고 불렸다.

자하 하디드는 커피 세트뿐만 아니라 자신의 본업인 건축 분야에서 해체주의 경향을 더 많이 보였다. 자신은 해체주의 건축가가 아니라고 했지만, 그녀의 초기 건축물들을 보면 해체주의 경향을 강하게 느낄 수 있다.

자하 하디드가 디자인한 로젠탈 센터 미술관을 보면 건축에서 해체주의 경향이란 어떤 것인지 알 수 있다. 건물 모양을 보면 입방체 형태를 수평, 수직으로 이리저리 잘라서 급하게 다시 붙여 놓은 듯하다. 건물의 분해된 부분들이 반듯하게 맞추어지지 않아서 조형적으로 불안정한 느낌을 준다. 바로 이런 느낌을 주는 것이 해체주의 건축의 특징이라고 할 수 있다.

일반적으로 조형은 안정되어 있을 때 통일된 이미지를 구축할 수 있는데, 이 디자인은 건축물임에도 불구하고 안정감을 일부러 회피하고 있다. 그녀가 디자인한 커피 세트처럼 파괴적으로 표현하지는 않지만, 모더니즘 건축 경향에 대한 비판적인 입장을 피력하는 것은 분명해 보인다. 불규칙한 형태가 전체적으로는 입방체 모양을 기본으로 분절되고 결합되어 있기 때문에, 이미지에서는 일관성을 가진다고 할 수 있다. 건물을 이루는 부분들의 역동적인 구조는 일관성 안에서 불규칙한 역동성을 만들어 독특한 해체적 경향을 보여준다.

이런 디자인을 긍정적으로 말하면 대단히 파격적이라고 할 수 있지만, 부정적으로 말하면 파괴적이고 혼란스럽다고 할 수 있다. 정확히 말해 이것은 독특한 건축 스타일을 추구한 결과라기보다는, 기존 디자인이 가진 모든 가치를 부정하고 파괴하는 가운데 만들어진 결과라고 할 수 있다. 여느 건축처럼 새로운 디자인을 만드는 것을 목표로 하는 데서 만들어졌다기보다는 이전의 모더니즘 건축이 가졌던 모든 것을 파괴하는 과정에서 의도치 않게 만들어진 결과처럼 보인다.

자하 하디드의 비트라 소방서는 파괴적인 인상이 강한 전형적인 해체주의 건물이다. 아직 그녀 특유의 유기적인 형태 건축이 나타나기 전에 디자인한 건물인데, 이후에 나타나는 그녀의 건축들과는 조형적인 성격이 상반된다. 건물이 해체된 것 같은 과격한 이미지를 가져서 이 소방서는 해체주의 건축을 대표하는 건물로 꼽히기도 한다. 우리에게 익숙한 일반 건물과는 한참이나 떨어진 모양이다. 우선 건물을 형성하는 벽면들이 주로 예각을 이루고, 기존 입방체 건물이 가지는 안정적인 구조를 찾아볼 수 없다. 기존 건축물 구조를 의도적으로 파괴해서 건물 형태가 불안정해 보이고, 마치 짓다 만 건물이거나 파괴된 건물처럼 보인다. 게다가 벽이 수직으로 세워지지 않고 기울어진 부분도 많아서 실제로 이 건물에서 근무하는 소방대원들이 현기증을 호소하는 경우가 많다고 한다.

이 건물에서는 건축의 본질을 부정하고 혼란 그 자체를 감당하고자 하는 의지가 강렬하게 느껴진다. 역사적으로도 아마 이 정도로 건물의 근본을 파괴하려 했던 경향은 찾기 어려울 것이다. 그런 점에서 해체주의 건축은 인류 역사에서도 특이한 경향이라고 할 수 있다.

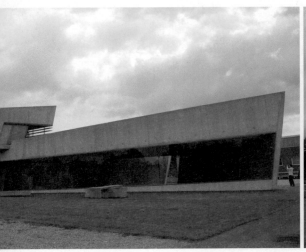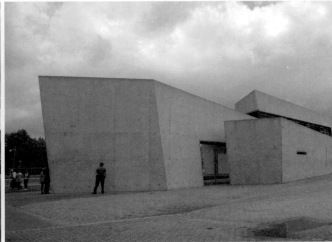

해체주의 건축으로 알려진 자하 하디드의 비트라 소방서

어지럼증을 유발하는 건물, 건물로써 근본적인 하자가 있는 건물들이 왜 1990년대 이후로 많이 지어졌을까? 유명 건축가들이 앞다투어 이런 건축물들을 디자인했을 때에는 반드시 그렇게밖에 할 수 없었던 이유가 있었을 것이다.

커피 세트처럼 보이지 않는 자하 하디드의 커피 세트나 해체주의 경향의 건축들은 형태를 통해 용도를 정확하고 친절하게 설명해야 한다는 디자인의 근본 원칙을 공격적으로 무너뜨린다. 오히려 무엇인지를 모르게 만드는 것이 이 디자인의 1차적인 목적이 아닌가 싶을 정도이다. 파괴적인 인상 위에 어떤 명확한 가치를 세우지도 않는다. 혼란스럽게만 디자인하고는 바로 손을 떼고 있어서 이들 디자인이 보여주는 조형적 파괴력은 마치 적이 쳐들어오는 것처럼 무지막지하게 느껴진다. 모호함과 공격적인 비정형성으로 치고 들어오는 자하 하디드의 디자인들은 우리의 말초신경과 중추신경이 미처 파악할 틈을 주지 않고 내면으로 빠르게 파고든다.

1990년대 이후에는 기능주의 디자인이 헤게모니를 잃어버렸고, 디자인에서 수많은 가치가 실험되었지만, 그렇다고 어떤 주류의 디자인 스타일이 만들어지던 것도 아니었다. 심지어 포스트모던 디자인도 모더니즘 디자인부터 이어져 오던 기존의 기하학적 조형 경향을 마음 놓고 부정하지 못했다.

하지만 20세기 말에 들어서면서 수많은 디자이너가 작심이나 한 듯 자하 하디드의 디자인과 같은 파격적인 디자인을 내놓았다. 지상에 세워진 모든 가치를 붕괴시키려는 듯 보였던 뜻밖의 디자인들은 대중들로부터 외면당하거나 마이너한 흐름으로 전락하지 않았다. 아이러니하게도 해체주의 디자인들은 당시 세계 디자인의 혁신적인 흐름으로서 시대를 주도하였다. 파격적인 디자인의 갑작스러운 출현에 모두 속수무책이었다고 하는 것이 정확할 것이다. 많은 사람들은 이 파괴적인 디자인을 적극적으로 받아들였으며, 이런 디자인을 '해체주의'라고 명명했다.

네빌 브로디의 해체주의 그래픽 디자인

영국 그래픽 디자이너 네빌 브로디는 그래픽 디자인에서 파격적인 행보를 보여주었다. 그는 1980년대부터 기존의 모든 그래픽 디자인 논리를 깨뜨리면서 다른 디자이너와 달리 그래픽 디자인에 들어가는 글자나 그림들을 메시지 전달을 위한 요소로만 대하지 않았다. 글자의 경우 하나의 단어에 들어가는 알파벳들을 같은 폰트와 간격으로 배치하지 않고, 일부러 각각 다른 폰트로 디자인하거나 구조를 알아보기 힘들 정도로 변형해서 파격적인 조형미를 표현했다. 메시지를 전달하기 위한 수단으로 이미지를 사용하는 전통적인 디자인 방식보다 화면 전체의 모호하고 역동성이 강한 느낌을 표현하기 위한 방법으로 그림이나 사진 같은 이미지들을 해체적으로 사용하곤 했다. 그래픽 디자인에서 가장 중요하게 여겼던 가독성이나 메시지 전달을 등한시하면서 기존 디자인이 추구했던 상식적인 목적을 넘어서는 디자인을 하며 세계 디자인계에 큰 충격을 주었다.

해체주의 경향은 패션 분야에서도 나타났다. 영국의 패션 디자이너인 비비안 웨스트우드는 오래전부터 영국 펑크 문화에 기반을 둔 패션 디자인을 해왔다. 그녀의 펑크 패션은 영국 특유의 사회 비판 정신을 패션 디자인에 구현하는 과정에서 만들어진 것이었는데, 1990년대에 이르면서 새로운 해체적인 디자인으로 진화했다.

비비안 웨스트우드의 해체주의 패션

비비안 웨스트우드가 디자인한 옷들을 보면 전통 패션의 구조를 파괴해서 재구성한 듯한 형태이다. 옷의 어느 부분도 대칭이거나 깔끔하거나 편안한 모양이 없다. 전통 패션의 구조로부터 근본적으로 벗어나 있는 디자인이었다. 자하 하디드의 커피 세트 디자인처럼 그녀의 옷도 불규칙함과 모호함으로 가득 차 있어 패션에서 해체주의 경향이 어떻게 표현되는지를 잘 보여주었다.

이처럼 해체주의 경향의 디자인은 일단 비정상적이며 파괴적인 조형으로, 보는 사람의 시선을 완전히 포획하고는 건축, 산업, 그래픽 디자인이라고 통보만 했다. 그 말을 듣고 보아도 이해할 수 없는 디자인이다 보니, 이러한 디자인들은 사람들의 말초신경과 중추신경을 동시에 무력화시키면서 보는 사람을 미학적으로 매료시켰다. 사람은 때론 분명하지 않을 때 더 신비로운 매력에 빠진다. 그런 점에서 해체주의 디자인은 미학적 파시즘이라고 할 만한 것이었다.

디자인이든, 작품이든 이러한 혼돈을 가지면 보통 대중의 외면을 받기 쉽지만 해체주의 디자인은 그렇지 않았다. 온갖 모호함으로 둘러싸인 디자인이었음에도 불구하고 이런 디자인에 대해서 사람들은 거부감을 가지지 않았을뿐더러, 이해되지 않더라도 적극적으로 받아들였다. 이것은 20세기 말 세계가 경제적, 환경적, 철학적으로 문제가 많았다는 것을 의미한다. 사실 해체주의 디자인처럼 당대 문화에 대해서 근본적으로 의문을 제기하고, 다소 거칠지만 진지하게 해결책을 찾고자 했던 디자인도 없었다. 무엇보다 해체주의 디자인 뒤에는 당시의 세계를 바라보는 물리적 관점의 변화가 탄탄하게 뒷받침하고 있었다. 좀 더 정확하게 말하자면 세계를 위협하는 온갖 문제들에 관해 이제는 디자이너가 무엇이라도 해야 할 만큼 정신적으로 심각해져 가고 있었다.

철학적 해체주의의 등장과 의미

디자인 현상과 철학은 언제나 긴 시차를 두고 있었다. 17세기에 뉴턴의 물리학이 처음 등장하고 비슷한 시기에 이성을 중심으로 하는 계몽주의 철학이 세상을 주도하면서 현대 사회가 발전해왔다. 이런 세계관이 디자인에 반영되어 이른바 모더니즘 디자인이 본격적으로 구축되었던 것은 20세기 초였다. 새로운 철학적 경향이 디자인에 적용되는 데에는 적지 않은 시간이 걸리는 게 일반적인 역사의 법칙이다. 특정한 철학이 디자인에 직접적으로 영향을 미치는 경우도 거의 없었다. 철학이라는 형이상학적 논리가 세상을 움직이는 제반의 원리들을 구축해 놓으면, 디자인을 비롯한 각종 예술 분야는 그 원리에 의해 움직이는 세상에서 전문적인 창조 활동을 한다. 디자인은 세상의 흐름이라는 총체적인 움직임 속에서 이루어지기 때문에 철학과 같은 사상적인 가치가 직접적으로 영향을 미치는 경우는 드물다.

해체주의에 이르면서 일반적인 역사 흐름은 맞지 않게 되었다. 해체주의 디자인에서는 동시대의 해체주의 철학이 거의 실시간으로 디자인에 반영되었기 때문이다.

해체주의는 원래 프랑스 철학자 자크 데리다가 처음 주장한 것이었다. 1966년 10월, 미국 존스 홉킨스 대학에서 열린 '비평의 언어와 인문학'이라는 주제의 국제 심포지엄에서 그는 『인문 과학의 언술 행위에서 구조, 기호 그리고 유희』라는 논문을 발표하면서 해체주의의 문을 열었다.

해체주의의 창시자 자크 데리다

해체주의 철학의 핵심은 서양의 전통적인 이성 중심주의를 비판하는 것이며, 그것을 붕괴시키는 것이 주된 목적이었다. 자하 하디드를 비롯한 해체주의 디자인과 흡사한 특징이다. 해체주의 철학은 이전 철학에서 존중받았던 인간의 주체나 개인적 자아에 관한 비판적 시각에서 비롯되었다. 서양에서는 오래전부터 인간은 합리적 이성을 소유했다고 생각해왔는데, 자크 데리다는 인간의 주체성이 후기 산업 사회에서는 거의 무너졌다고 생각했다. 해체주의는 허무주의적인 경향의 사고를 바탕으로 형성되어 가령 서양 철학이 옛날부터 절대적인 형이상학적 확실성을 지향해왔고, 의미가 가지는 근본 원인만을 모색해 왔다. 자크 데리다는 그것이 모두 갇힌 세계에서만 의미가 있기 때문에 열린 세계에서는 의미가 없다는 것을 분명하게 지적했고, 어떤 확립된 철학 이론을 갖는 것 자체가 문제라고 생각했다. 또한 언어의 기호 체계라는 것이 애초부터 자의적이라는 한계를 가진 것이라고 보았다. 그런 인식에 따라서 그는 언어를 해체 방법을 통해 분석하고, 그것으로 서양 철학이 가지고 있는 기본 개념을 재검토하려 했다. 즉, 확실성이나 이성 대신에 있는 그대로의 불확실성과 무질서를 받아들이면서 진리의 다양성과 모든 가치에 개방된 지적 탐구를 추구하려 했다. 그런 과정을 통해 그는 기존의 형이상학적 사유 방식을 붕괴시키고 그것이 가지고 있는 모든 의미의 체계를 무너뜨리는 것을 목표로 하였으며, 그것을 위해 해체주의라는 다소 과격한 철학적 경향을 주장했다.

그의 해체주의 철학은 서양 철학에 관해 양날의 검이 되었다. 그는 서양의 철학적 경향이 보편적 진리라기보다는 서양의 특수한 사유 체계 안에서만 진리임을 입증했고, 그 결과 서양 모든 철학적 경향은 진리로서의 근거를 가질 수 없게 되었다. 결과적으로 서양의 사유 체계 전체를 무너뜨려서 새로운 진리의 가능성을 서양 철학이 아닌 다른 지역의 철학적 경향으로부터 끌어낼 수밖에 없었다. 그의 해체주의는 1차적으로는 2,000년 넘게 내려온 서양의 로고스Logos 즉, 이성 중심적인 사유 방식을 해체했고, 2차적으로는 그런 서양의 한계를 대신하여 동아시아의 사유 체계가 새로운 대안인 길을 열었다.

결국 해체주의적 사유는 서양 사상이 가지는 한계에서부터 시작했다.

서양 문명의 한계

사상적인 측면에서 서양의 한계는 제 2차 세계 대전 직후 실존주의의 등장으로부터 본격적으로 시작되었다. 제 1, 2차 세계 대전 이전까지만 해도 서양 사람들은 19~20세기에 발전해온 서양의 근대 기계 문명이 역사상 최초로 유토피아를 가능하게 해줄 것이라 믿어 의심치 않았다. 그럴 수밖에 없는 것이 서양 입장에서 그 시기는 자신의 문명이 비약적으로 발전했던 기간이었고, 역사상 최초로 세계를 지배했던 시기였기 때문이었다. 수많은 식민지로부터 엄청난 경제적 이익이 유럽으로 집중되었고, 그런 경제적 이익을 통해 만들어진 기계 문명은 서양 사람들에게 지하철이나 열차 여행, 자동차, 고층 빌딩, 비행기 등 문명의 혜택을 가져다주었다. 기계 문명의 편리와 새로운 문명적 경험은 역사상 그 누구도 경험하지 못했었고, 당연히 기계 문명이 조만간 유토피아를 제공할 것이라 믿었다.

그 믿음은 곧 절망으로 바뀌었다. 서양의 기계 문명이 찬란하게 구축되자마자 제 1, 2차 세계 대전이 벌어졌다. 두 차례 세계 대전을 통해 기계 문명이 만든 각종 첨단 무기들이 인간에게 유토피아 대신에 죽음과 파괴라는 디스토피아를 선사했기 때문이었다.

제 1, 2차 세계 대전은 그야말로 대량 학살과 대량 파괴가 이루어진 역사상 가장 파국적인 전쟁이었다. 이러한 비극적인 결과를 초래한 것은 다름 아니라 기계로 만들어진 첨단 무기들이었다. 산업과 함께 발전한 각종 무기들은 전쟁이 발발하자 엄청난 기능을 수행하면서 수많은 인명과 문명을 초토화시켰다. 결과적으로 인간이 만든 기계 문명은 인간에게 밝은 유토피아뿐 아니라 어두운 디스토피아도 동시에 가져다주었다. 제 2차 세계 대전의 피날레는 당시 기계 문명 최고의 성취인 핵폭탄이 장식했다. 핵폭탄의 마무리로 세계 대전은 종료되었으나 후폭풍은 그로부터 시작되었다.

제 1, 2차 세계 대전이 가져다준 물리적 피해도 대단했지만 정신적인 피해도 심각했다. 제 2차 세계 대전 이후 미국의 전성기로 가려졌지만, 당시 서양 지식인들이 받았던 충격은 실로 엄청난 것이었다. 무엇보다 서양의 기계 문명에 대한 비관적인 인식이 급속도로 퍼져나가면

서 서양 현대 문명을 만들었던 모든 가치에 대해 의심하게 되었다. 이때부터 서양 철학계에서는 서양 문명 전체에 대한 회의에 빠져들었고, 새로운 대안을 심각하게 모색하기 시작했다.

이 분위기를 대표하는 철학이 바로 '실존주의'였다. 제 2차 세계 대전의 악몽은 이성이나 사유와 같은 형이상학적 가치를 더 이상 존중하지 않게 만들었다. 무엇보다 중요한 것은 우리가 살아있다는 총체적인 감각 즉, 실존성에 대한 감각을 중심에 놓는 사유 체계가 당대의 지식계를 휩쓸었다. 이것은 이후 현상학, 구조주의와 같은 철학적 경향으로 이어지게 된다.

우리나라는 이때부터 서양 문명을 적극적으로 도입하는 단계에 들어갔기 때문에 서양의 사상적 흐름의 본질에 대해서는 그다지 감정을 이입할 처지가 못 되었다. 하지만 당시 서양 지식계에서는 자신들의 문명에 관해 근본적으로 반성하기 시작했으며, 오히려 동아시아의 정신성에 대한 관심이 고양되었다. 먼저 전쟁으로 초토화된 유럽을 복구해야 했기 때문에 철학에서의 반성적인 흐름은 더디게 진행되었다. 그러다가 유럽이 전쟁 피해로부터 어느 정도 회복한 1960년대부터 서서히 본격적으로 움직인다. 결정적인 계기는 1968년 프랑스에서 일어났던 68혁명이었다.

1968년 프랑스 파리에서는 여대생 기숙사 문제로 학생 시위가 촉발되었고 그로부터 걷잡을 수 없는 대규모 시위 사태가 일어났다. 시위는 프랑스를 넘어 전 유럽으로 확산되었고, 이를 계기로 서양 철학계에서는 서양 문명에 대한 전반적인 반성의 운동이 촉발되었다. 그간 축적되어 왔던 서양 문명의 많은 모순이 68혁명을 통해 표면화되었다. 프랑스 철학자 미셸 푸코를 선두로 하여 혁신적인 많은 지식인들이 이 혁명을 이끌어 갔던 것을 보더라도 당시의 혁명이 상당히 정신적이었다는 것을 알 수 있다.

당시에는 미셸 푸코뿐만 아니라 서양 사회 전체가 자신들의 사회적 문제점을 근본적으로 타파하고자 했다. 이런 분위기를 통해 후기 구조주의나 해체주의처럼 서양 문화를 근본적으로 비판하고 대안을 모색하는 사상적 움직임이 나타났다.

당시 서양의 여러 인문학자들은 20세기에 등장했던 기계 문명뿐 아니라 이전부터 내려오는

68혁명의 모습

서양의 우주관이 근본적으로 문제가 있다고 보았다. 이들은 플라톤 이래로 서양 역사에 지속해서 영향력을 미쳐왔던 이분법적 사고와 인간 중심의 사고방식, 수학적 사고 등 현대 문명을 만든 모든 것이 현대 문명을 위기에 빠트린 주범이라고 생각하게 된다.

서양의 현대 문명 즉, 기계 문명은 단지 19세기에 우연히 만들어진 결과가 아니라 더듬어 올라가면 플라톤의 이분법적 세계관으로부터 이미 준비되었다. 현대 문명을 만든 것은 근본적으로 뉴턴의 물리학이었다. 뉴턴의 물리학은 수학적 사고의 산물이었으며, 수학적 사고는 그리스 시대 플라톤의 이데아에서부터 본격적으로 배양된 것이었다.

앞서 살펴본 것처럼 중세를 지나 뉴턴의 과학적 세계와 함께 근대 문명이 시작되었을 때 서양 사람들은 그것을 유토피아라 믿고 열광했다. 당시에 등장했던 기계들은 유토피아를 가능케 하는 중요한 도구이자 환경이었다. 디자인에서 기능주의나 기계 미학은 바로 이러한 의식을 바탕으로 무소불위의 사회적 힘을 얻었다. 그러나 유토피아를 약속했던 기계들은 제

1, 2차 세계 대전을 통해 많은 사람들을 효과적으로 살상하는 악마로 변했다. 그때부터 서양 지식인들은 플라톤에서부터 다시 살펴보기 시작했다. 당연히 현대 문명을 만든 서양의 과학적 우주관도 지적인 도마 위에 올랐고 그것이 문제인 이상 새로운 과학관, 우주관이 모색될 수밖에 없었다.

물론 그보다 먼저 이루어져야 할 일은 문제점에 대한 신랄한 비판과 부정이었다. 일단 부정과 비판이 있어야 이전과는 다른 가치를 만들 수 있는 가능성이 생기기 때문이다. 해체주의라는 형식의 철학이나 디자인 경향으로 나타났다.

해체주의가 해체하려 했던 것

현대 인간은 이 세상을 모두 지배하는 것처럼 보인다. 하지만 인공위성으로 지구를 내려다보면 꼭 그렇지만도 않다. 인간이란 그저 지구의 일부 표면에 붙어 자기 세상이 전부인 것처럼 여기며 살아가는 하나의 생명체일 뿐이다. 생명체인 이상 인간은 지구의 표면 상황에 절대적으로 영향을 받는다. 그러니까 인간은 아무리 잘난 척을 해도 자기가 살아가는 땅의 조건에 따라서 살아갈 뿐이다. 이때 자기가 속한 지구의 표면 상태가 어떠한지에 따라 만들어지는 우주관이 삶에서 절대적으로 작용한다.

인간이 살아가기 위해서는 땅, 우주, 자연의 상황을 정확하게 알아야 한다. 자신이 살아가는 모든 물리적 상황에 관한 이해의 틀을 우주관 또는 자연관이라고 한다. 천동설 또는 지동설이나 주역 또는 음양오행론 등이 모두 자연관의 종류이다. 이것을 진리나 과학이라고 하지만 사실 인간의 눈으로 파악한 자연이기 때문에 완벽한 진실일 수는 없다. 그러나 적어도 자신의 몸으로 파악한 자연에 대한 이해이므로 살아가는 데 유용한 지식이 된다.

이렇게 인간은 자신이 살아가는 환경에 대해 오랫동안 살펴보면서 유효한 우주관을 만들었고 거기에 따라서 살아간다. 지금 우리가 진리라고 알고 있는 과학도 그렇게 만들어진 유효한 관점 중 하나이다. 그렇게 만들어진 우주관은 여러 인문학이나 디자인 현상이 형성되는 데 중

요한 바탕이 되고, 나아가 디자인이나 예술의 바탕으로 작용한다.

디자인 형성에 상업성이나 생산 기술이 아니라 우주관이 영향을 미친다는 사실은 의문스러울 수 있지만, 앞서 살펴본 것처럼 디자인이 사람이 살아가는 데에서 만들어진 인문학적 가치가 실현되는 중요한 창구 중 하나인 것은 사실이다. 게다가 물리적 우주관은 철학과 같은 정신적, 인문학적 가치보다 디자인에 더 본질적인 영향을 미친다. 18~20세기에 걸쳐 완성되었던 서양의 물리적 우주관은 현대 디자인의 기계주의 미학관이나, 기능주의가 형성되는데 결정적인 영향을 미쳤다.

서양의 현대적 물리관은 뉴턴에 의해 갑자기 만들어진 것은 아니며 그리스 시대부터 긴 연속성을 가지고 발전해 온 것이었다. 플라톤에서부터 서양의 물리관을 이루는 핵심은 '입자'였다. 플라톤에서 뉴턴에 이르기까지 서양의 우주관은 모두 입자라는 인식하에 설계된 것이었다. 입자는 우주를 이루는 기본 단위이자, 현대 물리학의 기초였다. 뉴턴은 그런 입자에 '운동'이라는 원리를 수학적으로 체계화시키면서 비로소 현대 물리학 체계를 완성하였다.

뉴턴을 비롯한 현대 물리학자들은 세상을 분해될 수 없는 가장 기본 단위의 입자와 그것들의 운동으로 이루어진다고 보았다. 여기서 입자들이 결합된 물질의 구조는 기하학적 원리에 의해 구성되고, 각 입자들의 운동은 모두 수학적 원리에 의해 움직였다. 이때부터 비로소 서양 과학은 세상의 모든 존재와 움직임을 정확하게 예측하고 통제할 수 있었다. 세상의 모든 움직임을 수학적 도식으로 환원시켜 설명할 수 있었기 때문이다. 과학자들이 세상의 모든 움직임을 파악하고 설명하는 데에는 분필과 칠판만 있으면 충분했다. 그것만으로도 넉넉히 우주의 변화를 예측하고 통제할 수 있었다. 근대 물리학에서 수학은 자연을 예측하고 다룰 수 있는 가장 중요한 무기가 된다.

입자들이 인력에 의해 수학적으로 연결되고 움직이는 뉴턴의 기계적 우주관 도해

입자와 운동으로 빈틈없이 짜인 우주는 모든 입자가 질서정연하게 결합되어 한 치의 빈틈 없이 정교하게 움직이는 하나의 거대한 '기계 장치'였으므로 현대 물리학적 관점을 '기계적 물리관'이라 부르기도 한다.

기계적인 우주를 이루는 기본 단위로 자리 잡은 입자를 서양 인문학에서는 '개인'이나 '존재'로 번역했고, 기계에서는 부품으로 이해되었다. 기계에서 부품은 정교하게 수학적으로 결합되어 기계 전체의 구조를 형성하고, 각각의 부품들은 정확하게 수학적인 운동을 하면서 작동한다. 뉴턴이 만든 우주의 모습과 그대로 일치한다. 단단한 입자들에 의해 수학적으로 조직된 체계의 기계는 이유 없이 작동하지 않는다. 반드시 특정한 결과를 창출하기 위해 움직인다. 즉, 효용성을 충족시키거나 물자를 만들기 위해 작동한다.

현대 물리학이 정당성과 사회적인 힘을 가질 수 있었던 가장 큰 이유는 근대에 들어서 기계론적인 우주의 작동이 서양 사회에 큰 결과를 만들었기 때문에 서양의 기계론적 우주관이 갖는 최종 관심은 우주관 그 자체가 아니라 그런 우주관이 생산하는 결과에 맞추어진다.

바우하우스에서 시작된 현대 디자인은 바로 이러한 기계적 관점을 바탕으로 만들어졌다. 현대 물리학의 입자론과 운동을 디자인적으로 번역한 것이라 할 수 있다. 많은 책에서는 현대 디자인의 개념이나 교육 체계가 바우하우스부터 본격적으로 시작했다고 하지만, 이것은 하

뉴턴의 우주관이 그대로 반영된 기계 장치

늘에서 떨어진 것이 아니라 당시 지배적이었던 과학적 토대를 바탕으로 만들어졌다. 이미 뉴턴은 수많은 부품이 결합되어 일사불란하게 작동하면서 특정 기능을 수행하는 기능주의 디자인의 모습을 바라보았고, 입증했던 기계적인 우주의 모습과 그대로 일치하는 것이었다. 뉴턴의 우주관이 엄밀한 수학 논리로 세계를 파악하고 예측하려 했던 것처럼 바우하우스에서 형성된 현대 디자인은 수학적 형태와 예측 가능한 디자인 방법론에 목을 맬 수밖에 없었다.

앞서 살펴본 것처럼 기계적 우주관은 결국 그것이 만들어내는 결과에 주목하는데, 현대 디자인도 디자인이 생산하는 결과를 절대화했다. 기계 장치로서 디자인이 생산하는 결과는 바로 '기능성', '효용 가치'와 같은 것들이다. 이들이 그대로 현대 디자인의 중심에 자리 잡으면서 기능주의, 실용성, 기계 미학 등이 디자인의 본질로 행세하게 된다.

그런 점에서 보면 수만 개의 부품들로 이루어져 물리적 법칙에 따라 정확하게 움직이는 자동차 같은 기계 장치야말로 현대 기능주의 디자인의 모범일 뿐만 아니라, 뉴턴이 바라보았던 물리적 자연이나 우주의 압축된 모습이었다.

여기서 우리가 알 수 있는 것은 전제된 우주관이 달라지면 디자인은 거기에 따라 얼마든지 다른 모습으로 바뀔 수 있다는 사실이다. 20세기 말부터 시작되었던 현대 기계 문명에 대한 의심과 해체주의 경향을 의미심장하게 보아야 하는 이유는 바로 여기에 있다.

1990년대에 새롭게 등장했던 철학적 경향은 지금까지 살펴보았던 뉴턴의 기계적 우주관을 깨고 새로운 우주관을 찾으려 했던 움직임이었다. 20세기 말, 제 2차 세계 대전 이후부터 나타나기 시작했던 해체주의 디자인은 바로 그런 철학적 움직임을 바탕으로 한 것이므로 디자인이 심각할 수밖에 없었다.

그렇다면 해체주의처럼 기존 서양의 우주관에 대해 반기를 들었던 철학적 경향이 가지고 있었던 구체적인 내용은 어떤 것이었을까?

기능성이나 기술이 아닌 현대 물리학의 세계를 그대로 압축한 자동차 디자인

입자와 기계론의 붕괴

뉴턴의 과학적 관점의 본질을 입자와 운동이라고 한다면, 그런 과학적 관점에 대해 반기를 들었던 과학관은 1차적으로 '입자론'의 붕괴에서부터 시작되었다. 입자론의 붕괴는 사실 20세기 초 서양의 기계 문명이 전성기를 구가할 즈음에서부터 시작되었으며, 첫 주자는 아인슈타인이었다.

아인슈타인

아인슈타인은 상대성 원리를 세상에 선보이면서 초유의 천재 과학자로 이름을 알렸다. 유명한 원리이기 때문에 많은 사람들은 상대성 원리를 이해하기 위해 도전하지만 번번이 실패하곤 한다.

아인슈타인의 유명한 공식 'E=MC2'는 사실 수천 년 동안 확고부동하게 발전되어 온 서양 입자론의 근본을 흔들만했다. 공식에 담긴 내용을 제대로 파악하는 것이 좀 어렵지만, 여기서 M은 질량으로, 물리적으로는 일정한 공간을 차지하는 입자를 뜻한다. E는 에너지이며, 에너지는 물리적으로는 질량이 없고 공간을 차지하지 않는 파장의 형태로 존재한다. 아인슈타인의 이 공식이 말하는 것은 질량과 공간을 가진 입자는 언제든지 그것을 가지지 않는 에너지로 바뀔 수 있다는 사실이다. 단순한 공식이지만 이를 통해 그리스 시대부터 구축되어 온 서양의 입자론은 위태로워지고, 이론적인 정당성도 유지하기 어려워진다.

입자가 언제든지 에너지로 바뀔 수 있다면 입자를 바탕으로 구축된 기계적 우주관도 함께 무너진다. 입자가 언제든지 에너지로 바뀔 수 있으니 우주는 더 이상 수학적으로만 움직이지 않기 때문이다. 입자일 때야 뉴턴의 물리적 법칙에 따라서 사물이 움직인다고 하더라도 에너지일 때는 아예 그런 법칙이 적용되지 않는다. 이것은 단순한 문제가 아니다. 왜냐하면 인간은 더 이상 우주의 움직임을 정확하게 예측할 수 없으며, 아울러 통제할 수도 없어지기 때문이다.

뉴턴이 확립한 고전적인 과학관에 따르면 한 치의 어긋남 없이 완벽해야만 과학으로서의 자격을 얻을 수 있는데, 입자가 질량을 가지는 물질일 때에만 관철될 수 있는 과학적 논리라면 이미 과학으로서의 자격이 없다.

아인슈타인의 이론이 등장하면서 서양의 근현대를 만들었던 과학은 20세기 초부터 위태로운 상황을 만나게 된다. 나아가 고대 그리스의 철학자인 데모크리토스 이후로 입자설에 기대어 발전해온 서양의 우주관이나 이성의 힘에만 의지했던 그리스 이후 모든 서양 문명의 근거가 더 이상 존재 이유를 가지기도 어려워진다.

여기에 쐐기를 박은 것이 물리학자 베르너 하이젠베르크의 '불확정성의 원리'였다.

하이젠베르크의 이론에 따르면 더 이상 쪼갤 수 없는 가장 최후의 입자는 '쿼크'이다. 이는 파장의 상태 즉, 에너지 상태와 입자 상태를 빠른 속도로 왔다 갔다 한다. 쉽게 말해 입자가 있다 없다를 반복하는 것으로 이러한 반복에는 규칙이 없는 것이 특징이다. 입자에 기반한 뉴턴의 물리학은 쿼크가 우연히 입자 상태에 있을 때만 적용할 수 있으며, 나머지 파장의 형태로 있을 때는 적용할 수 없는 문제가 생긴다. 이로써 완벽하게 우주를 설명한다고 생각했던 현대 물리학은 하이젠베르크에 의해 우주의 극히 일부분만 설명할 수밖에 없는 것으로 밝혀진다. 하이젠베르크는 이런 사실을 '불확정성의 원리'라고 칭하면서 현대 물리학의 한계를 솔직하게 선포했다. 이로부터 인간은 아무리 현대의 첨단 과학을 이용하더라도 확률적인 우주밖에는 알 수 없었다.

하이젠베르크의 물리학적 진리가 세상에 알려지면서 서양 물리학은 물론, 이성에 기반한 서양의 모든 사고방식은 큰 위기에 봉착했다. 우주가 엄격한 수학적 원리에 의해서만 움직이지 않는다면 기계적 우주관에 기반했던 기계 미학도 당연히 그 당위성을

하이젠베르크

유지하기 어려워진다. 따라서 기계 미학에 기반했던 기능주의 디자인은 더 이상 디자인 중심에 있을 수 없다. 그렇게 20세기 말에 접어들면서 기존의 물리관, 나아가 기존의 디자인 논리 모두 바람 앞의 등잔 같은 처지에 직면한다. 더 이상은 디자인이든 물리학이든 이성 또는 입자에 기반한 배타적인 우주관으로는 진리를 독점할 수 없게 되었다.

해체주의 디자인의 등장

20세기 말로 갈수록 기계주의 물리학관의 퇴조와 함께 모더니즘 디자인, 기능주의 디자인의 한계도 명백해지고, 거기에 저항하는 새로운 디자인 움직임이 나타나고 있었다. 포스트모던 디자인은 이러한 경향들이 집대성되어 새로운 디자인 세계를 열면서 만들어진 결과였다. 산업 디자이너 에토레 소트사스, 알레산드로 멘디니, 필립 스탁 등의 디자인이 디자인 내부에서 볼 때는 혁명적이었지만, 서양의 전통적인 물리적 우주관의 퇴조나, 전쟁, 환경 문제 등 심각한 정신 문제, 사회 문제를 해결하는 데에는 의미 있는 결과를 가져다주지 못했다. 게다가 포스트모던 디자인이 사람의 유머러스한 감정에만 집중하고, 나아가 상업주의와 쉽게 결탁하면서 신선한 생명감을 오래 유지하지 못했다.

1990년대에 접어들면서부터는 빠른 속도로 내리막을 걸었다. 세상은 더 이상 웃고 있을 수만은 없을 정도로 직면했던 문제들이 심각했다. 디자인도 이때부터는 철학계의 심각한 움직임에 영향을 받아 과격하지만 진지한 움직임이 나타나기 시작했다. 그 중심에 있었던 것이 바로 '해체주의 디자인'이다.

해체주의 철학은 먼저 건축가들에게 많은 영향을 미쳤다. 1988년 미국 뉴욕 현대 미술관 MoMA에서는 건축가 필립 존슨과 마크 위클리가 주도하여 '해체주의 건축Deconstructivist Architecture' 전이 열렸다. 이 전시에는 쿱 힘멜블라우, 피터 아이젠만, 프랭크 게리, 자하 하디드, 렘 콜하스, 다니엘 리베스킨트, 베르나르 추미 등 세계를 주름잡는 기라성 같은 건축가들이 참여했다. 이때 참여했던 건축가들의 건축 스타일에는 해체주의라는 이름이 붙여졌고, 이들의

영향력은 건축뿐만 아니라 디자인 전 분야에 미치게 된다. 그렇게 세계 디자인계는 새롭고 진지하면서도 파격적인 흐름이 주도했다.

이 당시에 나타났던 해체주의 건축의 경향은 이전과 사뭇 달랐다. 자하 하디드의 건축물처럼 기존 건축 구조를 파괴하고 재구성한 듯한 형태가 대부분이었다. 겉모습만 보면 아방가르드하고 실험적인 것처럼 보였지만, 사실은 당시 세계가 직면했던 문제들의 심각함이 그대로 반영되었기 때문이다. 해체주의 건축은 일단 이전 시대의 건축적 가치들을 전부 해체하는 데 목적을 두어 모더니즘이나 포스트모더니즘 디자인처럼 일정한 양식적 경향들을 뚜렷하게 가지지는 않았다. 어떤 면에서 해체주의 건축은 건축 자체에 대한 반성에서 나온 것이라기보다는 통일성 없이 혼란스러운 경향들을 그룹화한 것들을 지칭하는 이름이기도 했다.

베르나르 추미나 피터 아이젠만 같은 건축가들은 실제로 해체주의 철학에 관심이 많았다고 한다. 심각하면서도 시각적인 자극도가 컸던 해체주의 건축 스타일은 난해한 철학성에도 불구하고 건축계 전반을 순식간에 잠식했으며, 산업 디자인이나 패션 디자인 분야 등으로 퍼져나갔다.

1990년대는 이러한 해체주의 경향이 디자인의 대세를 이루었으며, 동시에 서양 문화 자체에 대한 심각한 비판과 반성들이 봇물 터지듯 나타나기 시작했다. 말하자면 서양의 과거에 대해 과격한 비판과 동시에 그러한 비판을 발판으로 새로운 가치를 모색하기도 했다.

바로 직전의 포스트모던 디자인이 다소 긍정적이고 유쾌한 경향만을 선보였던 데 반해 해체주의 경향은 다소 파괴적이었고 혼란스러웠다. 하지만 동시대가 직면했던 문제점들을 심각하게 바라보았고 거기에 대해 어떤 식으로든 대안을 마련하기 위해 몸부림쳤다는 점에서는 큰 의미가 있는 흐름이었다.

무엇보다 해체주의 건축이나 디자인 경향이 가졌던 의미는 당대의 정신, 사회 문제에 대해 디자인 분야가 적극적으로, 심각하게 대응했다는 사실이다. 디자인 역사를 살펴보더라도 당시처럼 디자인 분야에서 철학적 가치를 실시간으로 받아들이고, 철학의 움직임에 전혀 뒤처

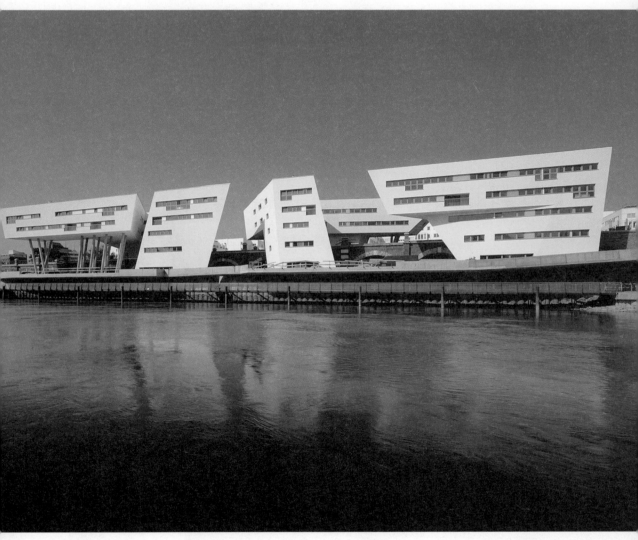

자하 하디드의 해체주의 건축

지지 않는 대안을 모색한 경우는 거의 없었다. 디자인이 이제 더 이상 생산 활동에 머물지 않고 시대의 교양으로 작용하기 시작했다는 것을 말해준다. 이것은 19세기 말에 미술이 순수 미술로 즉, 예술로 편입되면서 철학이나 과학과 동등한 진리 추구의 활동으로 자리 잡았던 것과 유사한 현상이다.

디자인에서도 그때부터 점차 개념이나 가치 같은 것들이 중요해졌고, 예술성 있는 디자인이 아니라 디자인에서의 예술성이 추구되기 시작했다. 이러한 변화의 중심에는 프랭크 게리와 같은 건축가가 있었다.

프랭크 게리의 건축을 통해 보는 해체주의 건축의 형성과 전개

프랭크 게리는 해체주의 건축을 비롯한 21세기 새로운 건축 흐름을 이끌었던 탁월한 건축가이다. 그의 영향력은 건축에만 그치지 않고 거의 모든 디자인 분야에 고루 미쳤다. 프랭크 게리의 건축들을 살펴보면 건축가들이 당대의 문제를 어떻게 디자인적으로 고민했는지, 해체주의를 통해 어떻게 21세기의 새로운 디자인 세계를 만들어나갔으며, 이러한 과정을 통해 디자인의 예술성이 어떻게 자리 잡았는지 잘 살펴볼 수 있다.

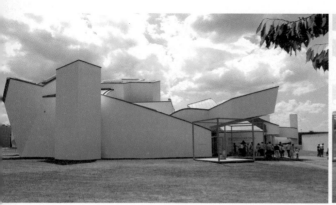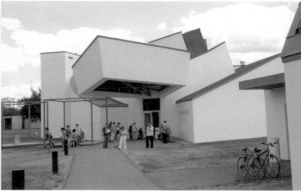

해체주의 건축으로 많이 알려져 있는 프랭크 게리의 비트라 디자인 뮤지엄

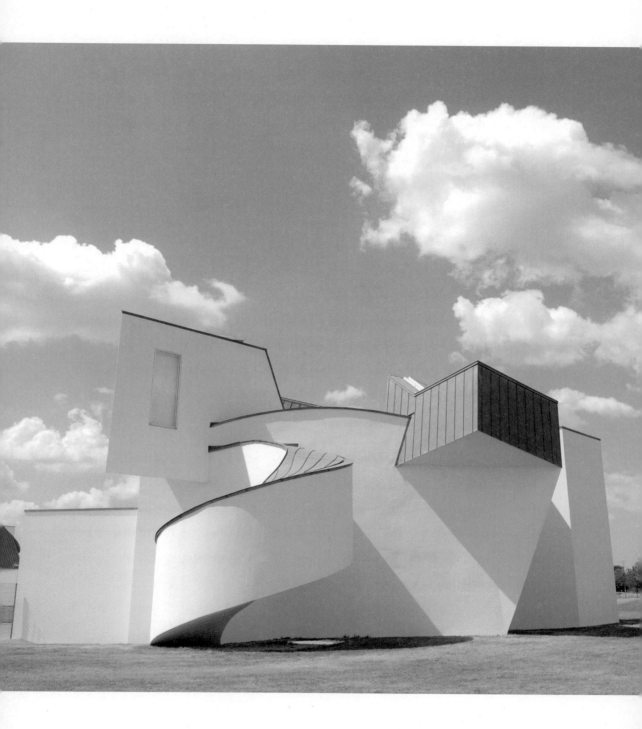

세계적인 가구 브랜드 비트라Vitra를 위해 설계했던 디자인 뮤지엄은 가장 전형적인 해체주의 건축이라고 할 수 있다. 건물이 건물 같지 않고, 무엇인지 모를 혼란스러운 모양이다. 이 건물에서 볼 수 있는 가장 두드러진 묘미는 역시 현대 건축의 굳건했던 박스 형태 구조를 완전히 해체시키는 데에서 찾을 수 있다.

이전까지의 건물들이 수직으로 반듯하게 세워진 벽과 수평 지붕으로 덮인 구조로 되어 있었던 데에 비해, 비트라 디자인 뮤지엄에서는 건축물을 구성하는 모든 요소가 뒤틀리고 깨지면서 불규칙하게 융합되어 있다. 일단 건물 안에 있어야 할 계단이 건물의 벽 바깥으로 튀어나와 휘어져 올라가는 형상이고, 흡사 다락방처럼 생긴 박스 모양이 건물 밖 위쪽에 붙어있으며, 창문이 건물 벽 바깥쪽으로 돌출되어 있다. 반듯해야 할 벽은 마치 초현실주의 화가 살바도르 달리 그림에서 보았던 모양처럼 둥글게 휘어져 돌아간다.

이 건물에서는 건축물이 가져야 할 벽과 지붕, 그 외의 모든 기본 건축 요소들이 해체되고 재구성되었다. 그것만으로도 충격적이다. 모더니즘 건축의 박스 모양으로 단조로운 조형성을 붕괴시키고, 시각적으로 특이한 형태를 새로운 대안으로써 제안했던 것으로도 볼 수 있다. 이전의 건축이 가지고 있었던 완벽하고 안정된 질서를 깨고 조화롭지도 연속적이지도 않은 건축의 새로운 개념을 실험한 것으로 볼 수도 있다.

이 건물을 둘러 다른 방향에서 보면 하나의 건물임에도 불구하고 완전히 다른 이미지로 구성된 것을 볼 수 있다. 마치 서로 다른 여러 개의 건물이 하나로 합쳐져 있는 듯하다. 각각의 장면에서 볼 수 있는 건물 형태는 복잡하고 파괴적이지만, 전체적인 실루엣을 보면 구도가 잘 잡혀있고 역동적인 이미지로 통일되어 있다. 이미지가 불안정하고 혼란스러워 보일 뿐이지 건축 구조는 상당히 탄탄하게 디자인된 것이다. 건물 표면 이미지와 내적 구조가 상반되는 논리로 디자인된 것을 알 수 있다. 그런 점에서는 깊이 있는 조형성을 갖추고 있는 건축이라 할 수 있다. 건물의 형태를 이해하기는 어렵지만 시각적인 매력은 뛰어나다. 프랭크 게리가 얼마나 뛰어난 조형 감각을 가졌는지 느낄 수 있다.

이 건축의 복잡한 형태 이미지는 모더니즘 건축의 단순한 구조가 복잡한 것으로 진전되었다기보다는, 건축의 근원적인 형태를 찾아가는 하나의 건축 과정으로서 파악하는 것이 적합할 것 같다. 철학자 자크 데리다가 언어를 해체함으로써 언어에 담긴 본질적 의미를 드러내려 했던 것처럼, 프랭크 게리는 기존의 건축 구조들을 완전히 해체하고 재구성함으로써 건축의 본질을 되묻는다고 볼 수 있다. 이러한 과정을 통해 건축의 새로운 가치들을 모색해서 많은 사람들이 해체주의 건축의 특징을 무형으로부터 출발하여 유형으로 향하는 것이 아니라 기존 형태를 무형으로 돌리는 것이라고 설명하기도 한다.

프랭크 게리의 건축적 접근 방식은 해체주의 건축에서는 그리 낯설지 않았지만 그의 건축이 다른 해체주의 건축들과 달리 파괴적인 해체에 그치지 않았던 것은 해체적인 과정에 항상 새로운 건축에 대한 실마리를 남겨놓았기 때문이다.

해체주의 건축의 의미 중 하나는 건축 형태에 관한 가능성 혹은 비중이 높아졌다는 것이다. 말하자면 이전의 현대 건축에서는 건축 이념을 중요시한 나머지 건축물 형태가 상대적으로 소외되었는데, 해체주의 건축에서 그것들이 죄다 해체되면서 건축 형태의 중요성이 새롭게 부각되었다. 나중에 살펴보겠지만 프랭크 게리의 해체주의 건축에는 유기적인 형태에 대한 가능성이 항상 드리워져 있었다. 이러한 조형적 특징은 이후 프랭크 게리 건축의 중심 원리로 자리 잡아 해체주의를 넘어 유기적인 우주관을 실현하는 단계로 나아갔다. 이는 자하 하디드의 건축에서도 유사하게 나타난 경향이었고, 21세기 새로운 디자인 경향을 형성하는 데 큰 씨앗이 되었다.

프랭크 게리의 해체주의 경향을 잘 보여주는 건축 중 하나는 프랑스 파리에 있는 시네마테크Cinemateque이다. 이 건물 역시 건물을 이리저리 난도질하여 조각낸 다음에 이리저리 급히 붙여 놓은 것처럼 생겼다. 금방이라도 무너질 듯하고 건물이라고 보기 어려운 형태의 전형적인 해체주의 건축의 모습이다.

전형적으로 해체적인 구조를 보여주는 시네마테크

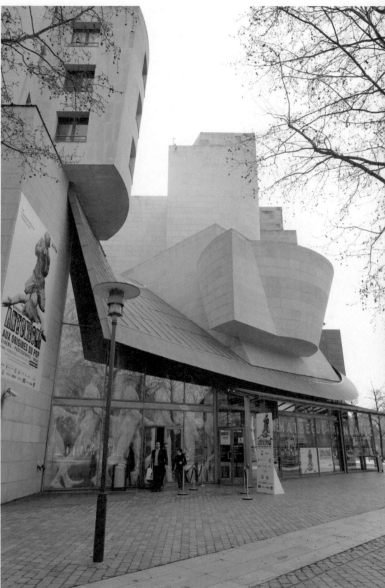

건물 각 부분들을 보면 더 해체되고 파괴된 듯한 모습을 볼 수 있다. 건축물의 모든 부분이 서로 어울리지 않고, 시각적으로 충돌하는데 어울리지 않는 형태들을 뜬금없이 붙여 놓을 수 있는 창의력도 대단하다. 이런 모양의 건물이 아직 무너지지 않고 기능을 한다는 사실이 신기하게 다가올 정도이다. 이 건물의 디자인에서는 역동적인 불규칙만큼이나 기존 건물의 모든 것을 부정하고 파괴하려는 의지가 강하게 느껴진다. 그런 의지가 없었다면 이처럼 혁신적인 시도는 할 수 없었을 것이다.

건물 안쪽에서도 어울리지 않는 형태들의 해체적인 어울림을 볼 수 있다. 건물 바깥 모습을 해체적으로 표현하는 것은 형태를 해체하는 것이기 때문에 쉬울 수 있다. 그러나 건물 안쪽 공간을 해체적으로 표현한다는 것은 공간을 해체해야 하는 일이기 때문에 쉽지 않다. 이런 생각으로 보면 시네마테크의 해체적인 실내 공간은 대단하게 느껴진다.

여러 가지 각도로 기울어지고 가로지르면서 결합되었다가 해체되는 벽면들의 구성이 인상적이다. 실내 공간이다 보니 해체적인 면이나 형태들의 삐뚤어진 틈 사이로 수많은 공간이 서로 얽히고설키면서 파괴적인 느낌을 자아내는 것만 아니라 역동적인 공간적 동세를 만든다. 형태가 아니라 공간이기 때문에 가능한 현상이다. 이처럼 해체주의 건축의 실내 공간에서는 파괴적인 이미지보다는 공간 사이에 씨줄, 날줄로 얽혀있는 공간이 역동적인 동세를 만드는 것이 특징이다. 비록 익숙하지 않은 사람들에게는 울렁거릴 수 있지만, 이처럼 동세로 가득 찬 실내 공간은 대단한 예술적 감흥을 가져다준다.

전형적인 해체주의 경향을 가지고 있는 시네마테크에서도 프랭크 게리는 파국적인 해체로 빠지기보다는 건물 형태에 유기적인 인상을 심으면서 이후 자신의 건축적 행보의 가능성을 만들고 있다.

이 건물 외형을 보면 전체적으로는 혼란스럽고 파괴적인 것처럼 보이지만, 어딘지 모르게 부드러운 인상으로 마무리되고 있다. 직선적이면서도 불규칙한 형태 가운데 둥글게 흐르는 곡면을 조화시켰으므로 그런 이미지가 만들어진 것이다. 건물 안쪽도 해체적이지만 벽면 일부를 부드럽게 흐르는 곡면으로 처리했기 때문에 벽면들이 실내 공간의 역동적인 동세와 연

결되어 벽면뿐 아니라 실내 공간 전체가 부드러운 흐름으로 마무리되었다.

건물 안팎의 이러한 처리 덕분에 시네마테크 건물은 해체적이면서도 유기적인 특징을 가지게 되었다. 프랭크 게리의 건축을 통해 짐작할 수 있는 것은 그가 건축에서 파괴적인 해체주의 경향에만 집착했던 것이 아니라 자신의 건축에서 지향해야 할 가치에 대해 꾸준히 모색하고 있었다는 것이다. 이는 역시 해체주의 경향이 강한 네덜란드 보험회사 건물에서도 발견할 수 있다.

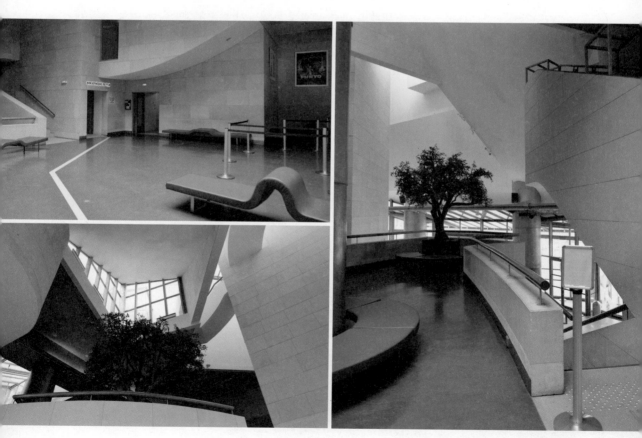

공간을 해체하는 시네마테크 내부 디자인

이 건물은 체코 프라하에 있는 네덜란드 보험회사 건물이다. 일단 온전한 모습의 건물이 아니라 큰 재난을 당해 찌그러진 건물로 보여서 보는 사람의 가슴을 쓸어내리게 만든다. 주변을 파악하고 난 뒤에야 원래 건물이 이런 모양으로 디자인된 것이라는 사실을 알고는 놀란 마음을 진정시키게 된다. 이 건물이 보험회사라는 것도 아이러니하다. 위험해 보이는 건물 모양을 보면 정작 보험료는 이 회사가 받아야 할 것 같다. 안전해 보이도록 디자인해도 모자란 빌딩을 이처럼 불안정하게 디자인한 것을 보면 당시에 프랭크 게리가 이전 시대의 모더니즘 건축에 대해 얼마나 부정적인 입장에 있었는지 짐작할 만하다. 무섭도록 싫거나 증오하는 마음이 없었다면 멀쩡한 건물을 이렇게까지 찌그러뜨릴 정도의 디자인을 생각하기는 어려운 일이다. 모더니즘 건축에 대해 그만큼 부정적인 입장이 확고부동했다는 것을 짐작하게 한다.

해체주의 경향이 강한 보험회사 건물

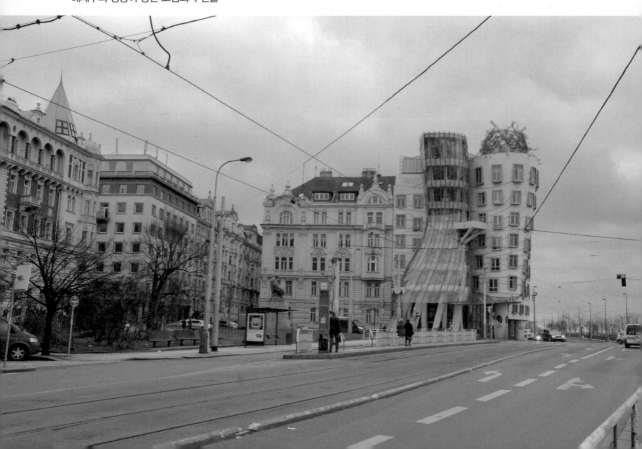

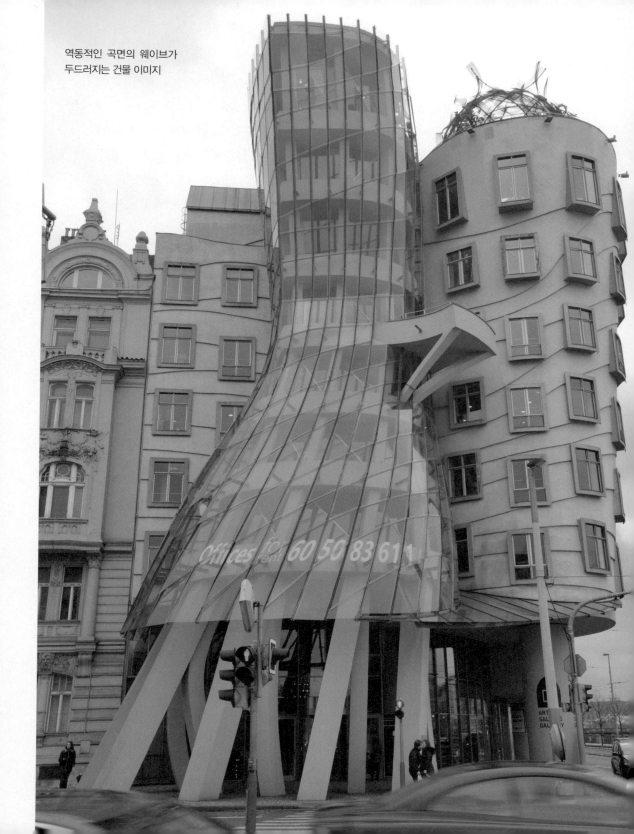

역동적인 곡면의 웨이브가
두드러지는 건물 이미지

이 건물의 형태 이미지를 보면 완전히 파괴적이지는 않다. 건물이 찌그러진 모습은 맞지만 붕괴될 것 같은 인상까지는 주지 않는다. 다른 해체주의 건축가들의 디자인을 보면 이 경우 건물이 찢기고 붕괴되는 듯한 인상으로 마무리하는 것이 일반적이지만, 프랭크 게리는 위태롭고 파괴된 듯한 이미지를 유려한 곡면의 흐름으로 마무리했다. 건물을 가까이에서 보면 아래에서부터 곡면의 흐름이 역동적인 웨이브를 형성하면서 위쪽으로 빠르고 우아하게 상승하고 있다.

건물의 해체적인 구조가 3차원 곡면의 우아한 흐름으로 승화되는 것이다. 이전 시대의 건축적 가치들을 부정하는 비판적 입장을 누구보다 강하게 가지면서 프랭크 게리는 건축이 앞으로 어떤 가치를 지향해야 하는지에 대해서도 많은 실험을 하고 있었다는 것을 느낄 수 있다.

그는 자신이 부수고 무너뜨린 건물 틈새를 우아한 곡면으로 메꾸면서 새로운 건축적 가치를 끊임없이 모색했다. 그런 노력이 파괴적이지만 우아한 곡면으로 마무리되는 디자인을 통해 나타났다.

프랭크 게리는 왜 해체적인 건축을 하면서도 유려한 곡면 구조를 대안으로 생각했을까? 그의 건축 구조 경향 뒤에는 건축을 기계가 아닌 하나의 생명체로, 삶을 잉태하는 유기적 산물로 이해하려는 우주관이 잉태되고 있었다.

그것은 마치 지구를 기계가 아니라 하나의 유기체라고 주장했던 '가이아 이론Gaia Theory'을 연상케 한다. 가이아 이론은 기존의 기계론적 과학관에 대해 새로운 과학관을 모색했던 신과학 운동 흐름으로서 지구가 단지 무생물인 물질로 이루어진 기계적인 덩어리가 아니라 하나의 생명체라고 주장했다. 생물학에서는 생물을 '항상성'의 유무로 정의하는데, 가이아 이론에 의하면 지구 자체가 항상성을 가지고 있기 때문에 광물이나 물 같은 물질로만 이루어진 덩어리가 아니라 생명체로서 성격을 가져 지구 전체를 하나의 유기적 생명체로 보아야 한다는 것이다. 이 이론에 의해 지구 전체는 태양을 중심으로 빙글빙글 돌고 있는 물질적 입자가 아닌 살아 숨 쉬는 생명체로 거듭났다.

자연이나 생명체에서는 기하학적인 형태를 찾아볼 수 없다. 산, 나무, 물 모두 인간이 만든 인위적인 질서가 아니라 불규칙해 보이는 유기적인 질서로 디자인되어 있다. 뉴턴의 물리학에서는 모든 자연이 기하학적인 모양의 입자로 이루어졌고 모두가 수학적인 운동을 하지만, 실제로 자연에서는 엄밀한 수학적 형상은 찾아볼 수 없다. 오히려 자연은 무한한 불규칙성과 서로 끊임없이 교감하면서 생성하는 리듬으로 충만한 형태이다.

프랭크 게리의 해체주의 건축 틈 사이로 보였던 유려한 흐름의 곡면들은 비록 아직 부분으로만 구현되어 있지만, 건물을 무표정한 시멘트 덩어리가 아니라 하나의 생명체로 만들려 했던 그의 의도로 읽을 수 있다. 우아한 리듬을 가진 유려한 곡면은 해체보다는 조화의 성격이 강하기 때문이다. 기존의 해체주의 건축가들이 기계적인 모양의 건물을 파괴하고 공격하는 데에 치중했던 것과 비교하면 프랭크 게리는 처음부터 근본적으로 다른 접근을 하고 있었다.

여러 해체주의 건축을 통해 간헐적으로 이루어졌었던 그의 시도는 2000년대를 코앞에 둔 시점에 스페인 빌바오의 구겐하임 미술관에서 꽃을 피웠다. 이 건물을 통해 그는 해체가 아니라 유기적인 흐름으로서의 건축을 본격화했다.

그렇다면 동시대 해체주의 건축가들의 경향은 어떤 것이었을까?

그 외 해체주의 건축가들

해체주의 건축을 말할 때 가장 먼저 떠올리는 건축가는 베르나르 추미가 아닐까 싶다. 그가 디자인한 프랑스 파리의 라 빌레트 공원Parc de la Villette은 해체주의 건축의 대표작으로 꼽힌다. 이 공원은 프랑스 미테랑 대통령 재임 시절, 낙후되었던 파리를 현대 도시로 재개발하는 그랑 프로제Grand Project 일환 중에 하나로 만들어졌던 공원이었다. 도살장을 공원으로 재개발하는 프로젝트였는데, 국제 공모를 통해 베르나르 추미의 디자인이 채택되어 만들어졌다.

해체주의의 대표 건축으로 꼽히는 베르나르 추미의 라 빌레트 공원 구조물

그는 독특한 건축 구조물들을 공원 전체에 배치하여 해체주의 경향을 상징하는 공간을 디자인했다.

공원이 될 대지를 그리드로 나누어 각각의 점에 35개 정도의 건축 구조물, 그의 표현으로는 '폴리Folie'를 배치했다. 각각의 폴리 구조물들은 카페나 전망대 등 사용하는 사람들이 마음대로 기능을 부여할 수 있도록 미완성된 상태로 두었다. 개념적으로는 공원 땅을 '면'으로 삼고, 그 위에 세워진 구조물들을 '점'으로 삼으며, 각각의 구조물을 연결하는 도로를 '선'으로 삼아 공원 전체를 점, 선, 면이 하나 되어 조화를 이루는 구조를 만들려고 했다.

당시에는 난해한 이론보다는 그가 선보였던 개별 구조물의 해체주의 스타일이 충격적이었다. 구조는 건축물 같은데, 벽면을 전부 없애서 기존의 건축을 부정하고 공격하고자 하는 의지가 시각적으로 표현되었기 때문이다. 이전까지만 하더라도 이전 시대 건축을 비판하면서도 그것의 대안으로 새로운 스타일을 보여주는 데에 집중하는 것이 일반적이었지만, 이전 시대 건축을 공격하고 파괴하고자 하는 의지를 건축 형태에 노골적으로 표현하는 경우는 없었다. 이 공원의 구조물들은 모두 반듯한 기하학적 형태를 이루고 있지만, 오히려 그렇기 때문에 뼈대만 남아있는 구조물의 인상이 더 해체되고 파괴된 듯한 인상을 불러일으킨다. 이러한 구조들을 세상에 강렬한 인상으로 선보인 이후부터는 이 같은 경향의 구조가 해체주의 건축의 조형적 실마리가 된다.

베르나르 추미는 건축을 철학적인 활동으로 보았고, 『건축과 해체』라는 저술에서는 프랑스 해체주의 철학자 자크 데리다의 해체주의 철학을 직접 자신의 건축에 적용했다.

일부러 건축물을 완성하지 않고 뼈대만 남겨놓아 사용하는 사람들이 알아서 필요에 따라 공간으로 해석하게 한 것은 노장사상과 같은 동아시아의 철학 경향을 연상케 하는 면이 있다.

아랍 문화원

장 누벨은 프랑스를 대표하는 건축가로서 해체적인 경향이 있지만 그렇지 않은 특징도 많아 해체주의 건축가라고 단정 짓기는 어렵다. 그렇다고 해도 그가 이전 시대의 모더니즘 건축에 대해서는 비판적인 입장을 가지고 있었고, 그것을 동력으로 새로운 건축을 디자인하고자 했던 것은 분명하다. 그는 건축의 의미를 미학적 가치에서 찾았는데, 말하자면 다른 분야에서는 찾아볼 수 없는 건축 자체의 미적 가치를 추구하는 데에 초점을 맞추었다. 그래서 그는 건축이 경제적 논리나 윤리적 구속으로부터 자유로워지면서부터 건축 자체의 독자적인 미학이 만들어질 것으로 생각했다. 이 사상이 잘 표현된 건축이 바로 프랑스 파리에 있는 아랍 문화원이다.

이 건물은 단순한 입방체에 획일적인 격자 모양이 반복되어 건물의 전면을 형성하고 있다. 얼핏 보면 현대적인 기능주의 건축처럼 보이지만, 건물 전면을 이루는 정사각형 구조가 특이하다. 모더니즘 건축의 입방체 구조 전면에 장식을 더한 것처럼 보이지만 이 사각형 장식 부분을 좀 더 자세히 살펴보면, 건물 유리면 뒤에 원으로 구성된 복잡한 형태의 금속 구조물이 붙어있는 것을 알 수 있다.

아랍 문화원 유리면의 앞면과 뒷면 구조

건물 안에서 이 부분을 보면 원의 형태가 복잡한 기계적 구조를 알 수 있다. 자세히 살펴보면 둥글게 뚫린 부분은 조리개 구조이며, 바깥으로부터 들어오는 빛의 양에 따라 구멍이 커졌다가 작아진다. 카메라 렌즈에 붙어있는 조리개 구조가 이 건물에서는 크고 작은 형태로 건물 유리면에 수없이 많이 설치된 것이다. 건물의 채광을 위해 설치된 철저히 기능적인 부분이지만 건물 바깥에서 보면 이 구조들은 건물의 전면을 장식처럼 꾸미기도 한다.

여기에 비밀이 있다. 크고 작은 원으로 구성된 조리개 모양들이 건물 전면을 채우는 모습은 멀리서 보면 흡사 아라베스크 무늬로 꾸며진 고대 아라비아 건축물처럼 보인다. 장 누벨은 건물의 채광을 위한 장치를 빌미로 아라비아의 화려한 장식을 현대 건축에 재해석했다. 아랍 문화원이라는 건물의 의미를 이처럼 기계적 장치를 통해 은유적으로 표현한 그의 창의력이나 문화를 해석하는 능력은 탁월하다.

건물 구조를 물리적으로 해체하려는 시도는 찾아볼 수 없지만, 그간 건물에서 보여주지 않았던 문화적 표현을 건물의 전면 유리를 통해 시도했다는 점을 볼 때는 이전의 건축 전통을 전복하고 있다고 볼 수 있다. 개념적인 측면에서 해체적이라고 할 만한 건축이다.

아랍 문화원 건물의 뛰어난 표현은 건축이라서 가능한 것이었고, 다른 분야의 예술 경향에 영향을 받은 흔적은 없다. 그런 점에서 장 누벨은 앞서 살펴보았던 것처럼 건축 영역에서 가능한 미학적 가치를 추구했고 대단히 의미 있는 미적 성취를 이루었다고 볼 수 있다.

그의 건축은 이미 우리가 사는 공간에 가까이 와 있다. 리움 미술관 일부가 바로 그의 디자인이기 때문이다. 그가 디자인한 리움 미술관을 보면 건물 외부가 그렇게 과격한 정도는 아니지만, 해체적인 구조로 되어 있다. 건물 전면을 부식된 스테인리스로 처리해서 외형이 단지 여느 해체주의 건축처럼 특이하거나 화려하게 다가오는 것은 아니다. 대신 건물이 매우 깊이 있는 분위기로 다가온다. 다른 것은 몰라도 사람이 살거나 활동할 수 있는 공간을 위해서 만들어진 건물이 이처럼 하나의 표현으로 깊이 있는 조형적 감흥을 주는 조형물로 디자

해체적이면서도 비물질성을 표현하는 리움 미술관

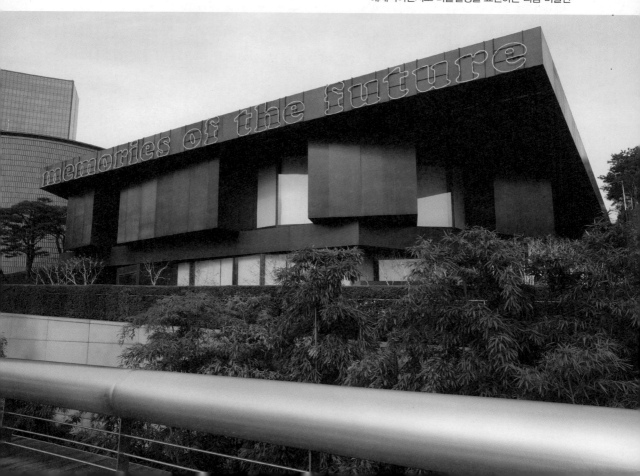

인된 것은 이전의 건축에서는 보기 어려운 접근이었다. 역시 장 누벨은 일관되게 건축을 통해 가능한 미학적 표현을 찾고 실험하면서 그에 준하는 수준 높은 미학적 성취를 이루는 것을 볼 수 있다.

그는 자신의 건축에서 비물질성을 표현하는데, 이처럼 건물이 하나의 구조로서 기능적인 건물로 다가오기보다는 건물 자체가 하나의 미적 가치로서 먼저 다가온다.

그의 건축은 해체적인 특징을 가지고 있지만, 주로 미적인 표현을 통해 건축적 감동을 환기시키는 장점이 있다. 이런 점은 해체적인 건축가 중에서도 독특한 자기만의 영역을 형성하는 것이다.

네덜란드 건축가 렘 콜하스는 해체주의 건축가이기도 하지만, 기자와 극작가를 하다가 건축을 전공한 독특한 이력을 가졌다. 건축뿐 아니라 해체주의 건축에 대한 이론에도 크게 기여했다. 그는 미국 시애틀에 있는 도서관이나 북경 CCTV 본사 건물 등을 디자인한 것으로 유명한데, 국내 서울대학교 미술관이나 리움 미술관 등도 설계해서 어렵지 않게 그의 건축을 만날 수 있다.

서울대학교 미술관을 보면 렘 콜하스의 건축적 특징을 잘 살펴볼 수 있다. 건물 모양이 전체적으로 비대칭 형태로 디자인되어 입방체 모양을 해체한 형태이다. 게다가 옆면을 보면 건물의 절반 정도가 땅에 연결되어 있고, 나머지 절반인 앞부분은 공중에 떠 있다. 이러한 점이 건물을 초현실적으로 만들고, 기존의 건축물 구조를 과격하게 탈피하고 있다.

건물 구조는 철골 구조에 시멘트로 만든 것이 아니라 철골 구조에 가벼운 플라스틱 판으로 제작되어 있다. 재료에서도 기존 건축과는 완전히 다른 모습을 보여준다. 무엇보다 건물 재료로 저렴한 플라스틱을 사용해서 특이한 모양에 비해 경제적으로 합리적인 디자인을 했다는 점에서 다른 해체주의 건축가들과는 다른 면모를 보여준다.

이 건물의 또 다른 뛰어난 면모는 바로 주변 자연과의 조화이다. 멀리서 보면 완만하게 넓게 펼쳐진 잔디밭 위에 건물이 수평으로 엎드려 있는 것처럼 보인다. 땅의 흐름과 건물의 동세가

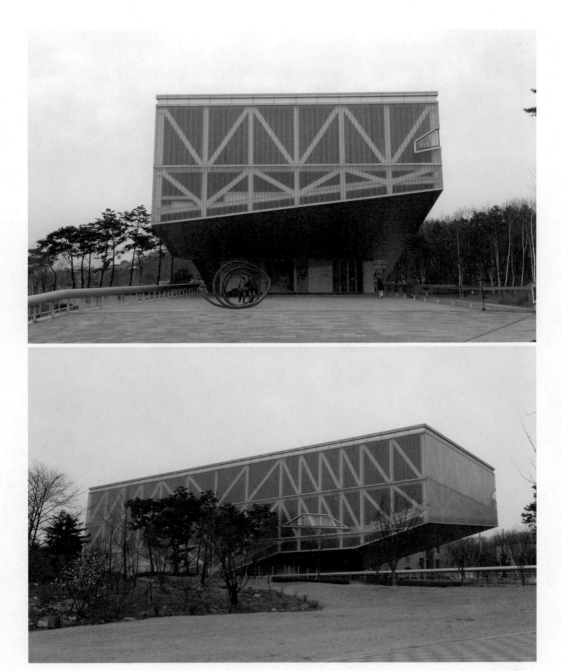

렘 콜하스가 디자인한 서울대학교 미술관

어우러져서 뛰어난 경관을 이룬다. 바깥에서 이 건물의 동세는 횡으로, 즉 가로로 움직인다. 이것이 중요한 포인트인데, 건물 안으로 들어가면 바깥의 수평적인 동세가 갑자기 수직으로 바뀌기 때문이다.

건물 안쪽에서는 수직으로 뚫린 넓은 공간을 만나게 된다. 건물 바깥에서는 수직적인 공간이 있으리라고는 전혀 상상할 수 없다. 건물 안쪽 공간은 전부 수직적인 공간으로 되어 있다.

서울대학교 미술관
안쪽의 수직적 공간

서울대학교 미술관 건물 아래쪽에서 보이는 아름다운 경관

이러한 공간 대비도 이 미술관의 중요한 장점이라고 할 수 있다. 뿐만 아니라 건물 밖으로 나오면 건물 아래쪽이 지붕 같은 역할을 하면서 바깥 경관을 아름답게 끌어들이는 것을 볼 수 있다.

해체주의적인 건물임에도 불구하고 건물 형태만 해체하는 것이 아니라 동아시아 건축에서 볼 수 있는 경관 처리가 독특하다. 건물 아래쪽에 보이는 관악산 전체의 아름다운 경관은 이 건물의 가치를 한층 더 높인다.

리움 미술관에서는 또 다른 표현을 하고 있다. 렘 콜하스가 디자인한 리움 미술관에서는 건물 외형보다는 건물로 들어가는 공간과 미술관 안쪽의 역동적이고 해체적인 공간 구성이 돋보인다. 긴 입구를 둘러싼 채 막히고 뚫린 공간들이 복잡하고 역동적으로 구성되어 있다. 해체적이면서도 해체로 빠지기보다 다양한 공간 연출로 마무리되고 있다. 미술관에 들어가면 역시 경사진 길들과 공간을 채우는 여러 시설이 바깥과 마찬가지로 해체적이면서도 역동적인 공간적 동세를 이룬다.

렘 콜하스의 건축에서는 해체적인 경향이 공간의 역동적인 조합으로 마무리되는 것을 볼 수 있다. 그는 건축물의 역동적인 공간 구성을 위해서 건물 형태를 해체하는 것처럼 보인다. 아니면 건물을 해체적으로 재구성하면서 역동적인 공간의 가능성을 발견한 것인지도 모른다. 그가 해체주의적인 건축적 경향을 가지면서도 다른 건축가와는 다른 가치를 지향한다는 것을 알 수 있다.

렘 콜하스가 디자인한 리움 미술관

쿱 힘멜블라우가 디자인
한 그로닝겐 미술관의
해체주의 구조

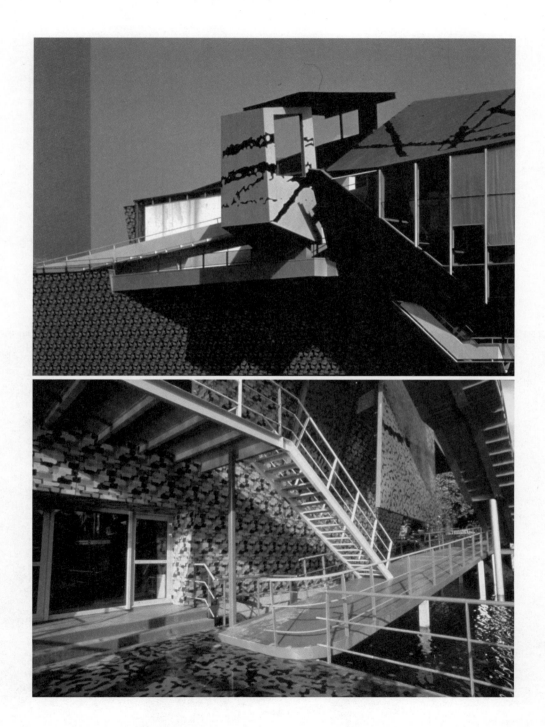

쿱 힘멜블라우는 오스트리아 출신의 건축 그룹으로 해체주의 건축에서 중요한 위치를 차지하고 있으며 의미 있는 해체주의 건축들을 많이 디자인했다. 알레산드로 멘디니가 디렉팅하고 디자인했던 네덜란드의 그로닝겐 뮤지엄에서 이 그룹의 해체주의 경향을 잘 살펴볼 수 있다.

건물의 패턴과 색도 중요하게 다루는 것이 특징이며, 건물 모양을 보면 앞서 살펴보았던 건축가들의 작품보다 해체적인 특징이 좀 더 강하게 표현되어 있는 것을 알 수 있다. 곡면이 거의 없어서 모더니즘 건축의 입방체 건물 구조를 해체한 듯한 느낌이 더 강하다. 이 당시만 해도 쿱 힘멜블라우 그룹은 정통적인 해체주의를 지향하고 있었다는 것을 알 수 있다. 이러한 건축들이 등장했던 시기에는 해체에 초점을 맞춘 디자인이 대거 등장하면서 비판적이면서도 공격적인 경향이 주류를 이루었다.

유기적 경향이 더 강하게 드러나는 영화의 전당

극단적인 해체주의 건축을 추구하던 쿱 힘멜블라우는 점차 프랭크 게리나 자하 하디드처럼 유기적인 건축 경향으로 바뀐다. 이 그룹이 디자인한 국내 건물은 바로 부산에 있는 영화의 전당이다. 이 건물을 보면 같은 그룹의 디자인이라고는 볼 수 없을 정도로 건축 경향이 달라졌다는 것을 알 수 있다.

지붕 같은 구조물이 공중에 떠 있는 듯한 부분을 전면에 내세우는 건물을 보면 일반 건축물 구조를 크게 벗어나서 어떤 점에서는 해체적인 건축 경향을 그대로 가져가고 있다고 볼 수 있다. 앞서 살펴본 그로닝겐 뮤지엄에 비하면 건물 형태가 해체적이기보다는 상당히 유기적으로 바뀌었다는 것을 알 수 있다. 건물 대부분이 딱딱한 해체적인 구조가 아니라 3차원 곡면으로 이루어져 있어서 공격적이거나 파괴적인 느낌을 주지 않는다. 나중에 다시 살펴보겠지만 21세기에 접어들면서 건축을 비롯한 많은 디자인 분야에서 이러한 경향의 디자인이 주류를 이룬다.

이처럼 해체주의 건축에 속하는 여러 건축가들과 그들의 디자인을 살펴보면 이전 시대의 건축을 심각하게 비판하면서 그것을 부정하는 정신으로 충만했었다는 것을 알 수 있다. 비판성을 해체주의라는 이름 안에서 다양한 방식으로 표현했던 것을 살펴볼 수 있다. 어떤 사람들은 비판적인 태도만을 강조하기도 했고, 어떤 사람들은 그런 비판성을 통해 새로운 가능성을 모색하기도 했다. 이러한 과정을 통해 해체주의 건축과 해체주의 디자인의 흐름은 앞으로 나타날 새로운 디자인의 가능성이나 비전을 낳기 위한 밑거름 역할을 했다.

하지만 당시만 해도 해체주의 건축은 여러 가지 문제점이 많았다.

해체주의의 문제점

많은 건축가들은 해체주의 건축과 디자인의 다소 파괴적이고 비정형적 형태에 관해 비판을 위한 것으로 생각하기보다는 시대의 문제에 관한 대안으로 생각하기도 했다. 말하자면 해체주의적 경향 그 자체를 하나의 완성된 양식적 경향으로 생각했다. 특히 해체주의 건축과 디자인의 비정형성, 불규칙성을 철학자 질 들뢰즈의 '주름Le pli' 개념과 연결하여 해석하기도 했다. 앞서 살펴본 프랭크 게리를 비롯해 렘 콜하스, 쿱 힘멜블라우, 자하 하디드 같은 비중 있는 건축가들의 비정형적인 건축들이 그러한 철학적 견해의 직접적인 반영으로 받아들여지면 이러한 경향을 당시 건축이 지향했던 최종 결과로 생각하기 쉽다. 정작 해체를 지향하게 되었던 원인은 사라지고, 건축의 표면적 인상에만 집중하는 경우가 생긴다. 건축을 단지 '시각 중심'으로만 본다면 이전 시대의 모더니즘 건축이 입방체 형태에 국한해서 정작 건축의 본질을 비켜나갔던 것과 같은 문제에 빠진다. 단순히 불규칙하게 비정형적인 건물만 디자인하면 시대 정신에 부합하고 이전 시대의 문제점에 관한 대안이 될 수 있다는 착각에 빠지기 쉬운 것이다.

앞서 살펴본 것처럼 자크 데리다의 해체주의 철학이 해체하고자 했던 것은 서양의 철학적 역사 전체였다. 엄밀히 말하면 그는 서양 철학의 종말을 고했고, 그 대안으로 다른 지역의 철학을 참고해야 한다는 당위성을 부각시켰다. 해체주의 건축이나 디자인 경향은 그 자체로는 의미가 크다고 보기 어렵고 하나의 과도기적 현상으로 보아야 하는 것이 합당하다. 해체주의와 같은 비판적 움직임을 지렛대로 제대로 된 비전을 찾아야 하는 것이 당시의 시대가 직면했던 문제였다.

그렇다면 해체주의 철학이나 해체주의 건축, 해체주의 디자인을 발판으로 이후에 세계는 어떤 비전을 얻었을까?

기계에서 생명으로

세상을 기계 장치로 보았던 것은 인간의 이성을 절대시했던 오만이었다는 사실이 제 1, 2차 세계 대전으로 확인되었다. 그 후 환경 문제나 자연 파괴 문제들이 인류의 생존을 위협하는 수준에 이르면서 기계적 우주관과 인간의 이성에 대한 심각한 회의가 불길처럼 일어났다.

우주를 기계로 본 과학적 관점이 가진 가장 큰 문제는 자연에 대한 이해였다. 자연을 입자와 운동으로 이루어진 거대한 기계 장치로 대하다 보니 그저 물질로만 인식되었고, 물질인 이상 자연은 인간이 마구잡이로 사용해도 되는 재화로만 이해되었다. 서양의 근대 문명은 사실 이러한 인식을 바탕으로 자연을 착취해 일어난 것이었다. 하지만 자연의 자원을 통해 얻었던 효용 가치가 대단했기 때문에 아무도 의문을 제기하지 않았고 근대 문명 속에서 인간끼리의 지배, 착취에만 몰두했다. 자연을 착취하는 수준이 정도를 넘으면서 그 영향이 인간의 생존을 위협하는 지경에 이르렀다.

처음에는 이 모든 것을 환경오염이나 자원 고갈 문제로 이해했다. 점차 그런 문제는 표면에 불과하며 본질적으로는 인간이 자연을 대하는 방식의 문제였다는 것을 깨우쳤다. 자연을 기계 장치로, 생명이 없는 물질로만 대하면 자연스럽게 그것을 확보하거나 가공하려 하게 되어 인간이 자연스럽게 자연을 훼손할 수밖에 없다는 것을 물리학이나 철학에서부터 이해하기 시작했다. 이것은 단순히 자원이나 오염 문제로 이해해서는 안 되는 문제로써 재활용 정도로는 해결할 수 없는 문제이다.

이런 문제에 관해 물리학 분야에서는 카오스 이론이나 나비 효과 등과 같은 이론이 등장했다. 이 이론들이 한마디로 외치는 것은 자연은 어디로 튈지 모른다는 것이다. 아무리 인간의 이성을 발휘해봤자 수많은 변수를 가진 자연의 움직임은 예측할 수 없다는 말인데, 자연은 언제나 통제 가능하며 얼마든지 예측할 수 있다는 뉴턴의 물리학적 입장을 전면으로 부정하는 것이었다. 영화로도 제작된 마이클 크라이튼의 소설 『쥐라기 공원Jurassic Park』의 주제이기도 하다.

이러한 세계관이 디자인에서는 이성을 앞세웠던 모더니즘 디자인, 기능주의 디자인의 존재에 의문을 더했으며, 해체주의 디자인이 나타날 수 있는 계기가 되었다.

이성 중심의 세계관을 무조건 해체하고 붕괴하는 것만으로는 해답을 얻을 수 없다. 반드시 시대에 걸맞은 유의미한 우주관이 등장해야 인간은 세상을 새롭게 이해하면서 제대로 된 삶을 영위할 수 있다. 여기에 실마리를 던졌던 것이 바로 '가이아 이론'이었다.

가이아는 그리스 신화에 등장하는 대지의 여신이다. 이 이론의 핵심은 지구가 단지 무생물로 이루어져서 엄밀한 수학적 법칙에 의해서만 움직이는 기계 장치가 아니라 생명체라는 것이다. 생명체의 가장 중요한 특징은 스스로 치유하는 능력이 있다는 것인데, 지구가 바로 그렇다는 것을 제기하면서 가이아 이론은 세상을 바라보는 그동안의 선입견을 붕괴시켰다. 예컨대 지구가 단지 무생물, 물질에 그쳤다면 바다로 흘러 들어가는 많은 오폐수는 망망대해 아래에 그대로 축적되었을 것이다. 그러나 바다는 오염이 발생하면 스스로 그것들을 깨끗하게 정화하려 한다. 이것은 우리 몸속에 병균이 침투하면 몸에서 온갖 항체들을 동원하여 병균을 물리치는 데에 총력을 다하는 것과 똑같다. 가이아 이론은 이러한 사실들을 밝히면서 지구를 바라보는 그간의 시선을 바꾸었다.

자연이 입자로 이루어진 무생물 덩어리가 아니라 거대한 생명체로 보아야 한다고 인식하면서 물리학보다는 생물학적 관점이 주목받기 시작했다. 21세기에 들어오면서 디자인도 자연스럽게 기계적 미학관보다는 생물학적 미학관으로 옮겨갔다. 해체주의 건축이나 디자인은 해체보다는 점차 진정한 시대적 비전이 무엇인지를 찾아가기 시작했다.

21세기의 디자인은
어디로 가는가

9

디자인 역사를 통해 보는 디자인의 변화 추세

지금까지 디자인이 전개되는 역사의 마디마다 중요한 역할을 했던 디자이너나 디자인 현상들에 관해 살펴보았다. 문제는 이런 현상이 21세기에는 어떻게 진행되고 있는가이다. 과거에 대해서는 쉽게 알 수 있지만 정작 진행되는 현재 상황을 이해하는 것은 어렵다. 변화하는 흐름과 함께 변하고 있기 때문이다. 마치 지하철을 타면 지하철이 움직이는 것을 볼 수 없는 것과 같다.

현재를 제대로 이해하기 위해서는 시야를 멀리 두고 현재의 움직임을 외부의 시각으로 바라봐야 한다. 그러기 위해서는 과거의 흐름에 관한 깊이 있는 통찰이 필요하다. 지금까지 살펴보았던 여러 가지 상황들을 고려했을 때 21세기 이후 세계 디자인은 어디로 가고 있는 것일까?

20세기까지 디자인뿐 아니라 영화, 미술, 음악 등 각 분야의 움직임을 살펴보면 모더니즘, 포스트모더니즘, 해체주의 등의 양식들이 교차하면서 많은 변화가 이루어졌다. 이러한 변화는 대체로 서양을 중심으로 이루어졌다. 21세기에 들어와서는 이런 움직임이 일단 예전 같지 않다. 디자인 양상들은 다양하게 나타나고 있지만 이전처럼 새로운 현상이 주된 흐름을 형성하면서 시대를 역동적으로 움직이는 현상은 잘 보이지 않는다. 간간이 잔잔한 파문들만 보여서 현재 상황에 대해 더욱 알기 어려운 것이다.

세계 디자인계 흐름 안에는 깊은 맨틀에서부터 큰 변화가 차곡차곡 쌓이는 느낌이 든다. 표면적으로는 변화가 감지되지 않지만, 최근까지 나타나고 있는 디자인 변화를 보면 심상치 않은 실마리들이 손에 잡힌다. 그것이 동아시아에서 힘들게 살아온 우리와도 적지 않은 관련이 있는 것 같아서 필히 살펴보고 넘어가야 할 것이다.

우선 디자인계 흐름을 살펴보면 예전과는 달리 예술적인 경향이 커지고 있다. 20세기 초만 해도 순수 미술 분야가 문화 영역 전체를 이끄는 입장이었다. 이전에는 상상도 못 했던 가치들을 화폭에 표현하면서 다른 문화들을 주도했었다. 피카소나 샤갈 등의 뛰어난 작가들이 강력한 순수 미술의 세계를 주도했다. 그러다가 제 2차 세계 대전 전후로는 영화도 문화를 선도하는 역할에 동참하기 시작했고, 1950년대부터는 건축도 큰 영향을 미치기 시작했다. 그렇게 20세기 문화는 역동적으로 움직이다가 21세기에 들어와서부터는 순수 미술의 영향력이 현저하게 떨어진다. 대신 건축이나 디자인 같은 분야가 앞으로 나오고 있다. 주관적인 견해이지만 백 년 전에 순수 미술이 했던 것과 비슷한 역할을 이들이 점차 대신하는 양상이다. 이제는 유명 미술관에서 전시하는 작가에 대한 관심보다는 유명 건축가나 디자이너들이 내놓는 특이한 작품에 대한 관심이 더 많아지는 것 같다.

이러한 흐름에 따라 디자인계도 예전과는 달리 기능주의의 속박을 벗고 독자적인 가치의 세계를 만들어 가고 있다. 근간의 디자인 흐름을 살펴보면 심상치 않은 변화들이 감지된다. 특히 인상적인 활약을 하는 디자이너들을 통해 21세기 디자인은 근본적으로 큰 변화를 형성해 가고 있다.

론 아라드의 유기적인 디자인

론 아라드와 같은 디자이너는 20세기 디자인 속에서 21세기 디자인을 꿈꾸었던 게 아닐까 싶다. 그는 한때 세계 3대 산업 디자이너로 꼽혔던 인물이기도 했다. 대체로 1990년대 말에 해체주의 디자인을 통해 두각을 나타내었던 사람들이 21세기 초 디자인을 주도해왔

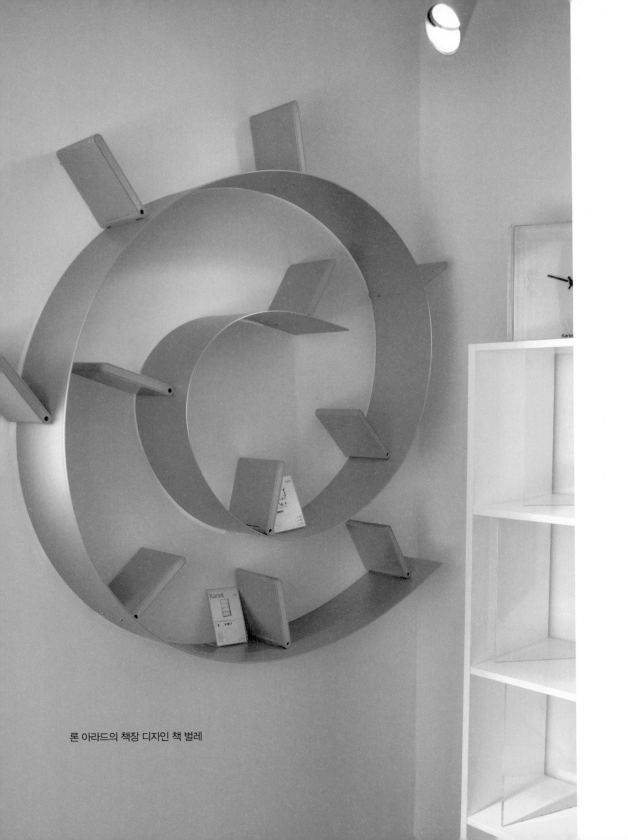

론 아라드의 책장 디자인 책 벌레

는데, 그도 그런 흐름 속에서 디자인했던 대표적인 인물이었다. 원래는 디자이너이지만 세계에서 가장 오래된 디자인 학교라 할 수 있는 영국의 왕립 예술학교^{RCA}에서 오랫동안 교수로도 활동했다.

그의 디자인 중 유명한 것은 희한하게 생긴 책장이다. 책벌레라는 이름의 책장으로, S 라인으로 휘어진 판이 벽에 붙어 책장으로 사용하는 아이디어가 돋보이며, 책장이라고 하기에는 너무 자유롭고 조형적이다. 이 책장은 소비자가 원하는 미터 단위 길이로 잘라서 팔았기 때문에 당시에 크게 주목받기도 했다. 구조는 간단했지만 에토레 소트사스의 책장처럼 책장의 본질을 새롭게 재해석한 디자인이었다. 론 아라드는 원래 기능주의와는 동떨어진 디자인을 했었는데, 이 디자인에서는 상업 공간 속에서 실험적인 디자인을 한 것이라서 의미가 있다.

그는 이 디자인 이후로도 독특한 디자인을 하면서 세계적인 디자이너로 주목받아왔다. 디자인을 보면 20세기 한가운데에서 21세기의 가치들을 모색했던 디자이너라는 느낌이 강하게 든다. 특히 의자 쪽에서 많은 명품 디자인을 내놓으며 세계적인 명성을 얻었다.

리플 체어는 국내에서도 모조품이 많아 한번쯤은 보았을 만한 디자인이다. 등받이 형태가 뫼비우스 구조처럼 생겨서 시선을 끌었으며, 등받이 재료는 플라스틱이고 의자의 구조는 금속으로 된 단순한 디자인이다.

론 아라드의 명품 의자 리플 체어

의자 다리가 최소한의 굵기라서 등받이 형태와 강한 대비를 이루고, 재료의 질감 대비도 두드러져 조각품으로도 손색없다. 직선 없이 유려한 곡선으로 디자인되어 조형적으로도 뛰어나다. 무엇보다 의자라는 실용품을 뫼비우스 띠 같은 은유적인 형태로 디자인했다는 점에서 새로운 세기의 디자인 면모를 잘 보여준다.

보디가드라는 이름을 가진 이 안락의자는 도저히 의자로 볼 수 없는 형태이다. 조각품이라고 해도 파격적인 형태이다. 하지만 이 위에 올라타 앉으면 몸이 편하게 의자 위에 드러누워진다. 안락의자로서 문제는 없지만, 사실 크기나 모양을 보면 안락의자로만 구실하기에는 넘치는 디자인이다. 하나의 조형물로도 이 디자인은 상당히 고차원적인 면모를 가지고 있다.

유기적인 형태가 매력적인 안락의자 보디가드

우선 전체적인 형태가 유기적인 곡면으로 이루어져 있다. 일반 의자라면 의자의 기능을 수행하기 위한 여러 가지 부품이 결합되기 마련인데, 이 의자는 번쩍거리는 금속재료로 이음새 없이 하나의 덩어리로 되어 있어 몸에 종속된 의자라기보다는 조형물에 더 가깝다. 어떤 점에서 의자는 빌미이고 추상적인 조형물을 만든 것이라고 봐도 틀리지 않는다. 재료의 합리성이나 생산성, 편리성 등 전통 디자인의 문법을 완전히 벗어나는 것을 보면 이 디자인은 20세기 디자인과는 확실히 결별하고 있다.

이 디자인이 조형적인 아름다움만 추구했다고 보는 것은 오해다. 이 의자의 형태는 단지 유려한 곡면의 아름다움만 추구한 것은 아니다. 의자 구조를 보면 안팎이 구별되지 않으며 바

서양의 전통적인 오브제를 넘어서는 의자 오 보이드

겉쪽 표면과 안쪽이 뫼비우스 띠처럼 서로 윤회하면서 돌고 있다. 이러한 구조는 20세기 조형 논리뿐 아니라 서양의 조형 역사 전체에서도 찾아볼 수 없다. 론 아라드는 이 의자를 통해 역사에서 볼 수 없었던 난해한 조형적 실험을 했다. 이제 21세기 디자인은 순수 미술 부럽지 않은 아방가르드한 조형을 실현하는 수준에 이르렀다는 것을 다시 확인할 수 있다.

론 아라드의 오 보이드 의자도 안락의자에 속하지만 사람이 앉기 편하게 만들어진 의자는 아니다. 사람이 앉지 않더라도 이 의자는 스스로 독립적으로 존재하는 형태이다. 디자인을 넘어 조각품으로서의 존재감도 가지고 있다. 순수한 조형물로서 이 의자를 볼 때 조형적으로 특이한 점은 바로 몸통에 크게 뚫려있는 두 개의 구멍이다. 아니 의자 형태가 크게 뚫린 구멍 위에 얹혀있다고 보는 게 더 정확할 것 같다. 의자의 모든 기능과 형태의 이미지는 전부 두 개의 구멍을 중심으로 형성되어 있다. 이러한 형태는 단지 특이한 형태인 것이 아니라 대단히 철학적인 의미가 있다.

20세기까지의 디자인은 자체적인 형태 안에 이렇게 커다란 구멍을 뚫는 일이 없었다. 조형의 모든 논리들은 공간을 채우는 형상을 중심으로 이루어졌기 때문이다. 구조나 비례와 같은 현대 조형 원리들은 기본으로 덩어리를 가진 형태를 중심으로 이루어지는 논리이다. 뚫린 구멍을 중심으로 디자인된 이 의자는 덩어리를 가진 형태와는 조형적 속성이 다르다. 이런 형태는 속이 뚫려서 이쪽과 저쪽 공간이 서로 소통하는 구조를 가지므로 공간을 차지하지 않는 무화無化된 형태를 지향하기 때문이다. 또 공간적인 특징이 커서 비례나 구조와 같은 논리보다는 어떻게 비워지는지 공간을 중심으로 살펴봐야 조형의 참모습을 이해할 수 있다.

오 보이드 의자는 작지 않은 크기이지만 크게 부담을 주지 않는다는 것을 살펴볼 필요가 있다. 의자 외관은 크지만 속이 비어 있어 소통하는 공간 때문에 덩어리의 존재감이 잘 느껴지지 않는다. 이러한 비움의 조형적 특징은 서양보다 동아시아의 미학적 가치에 더욱 가깝다고 할 수 있다.

서양의 디자인을 비롯한 조형 예술은 지금까지 덩어리를 가진 형상을 중심으로 발전해왔기 때문에 비례나 구조, 장식 등이 중요한 원리로 작용되었다. 바로크나 로코코, 신고전주의,

모더니즘 등의 양식을 중심으로 진행된 것도 오브제적 형상이 중심이었기 때문이다. 동아시아 조형은 근본적으로 비워진 공간을 중심으로 발전된 경향이 있다. 수묵화에서 여백의 미나 건축에서 공간적 비움 등이 전부 그런 경향에서 만들어진 결과였다.

이러한 점에서 본다면 이제 디자인은 예술을 넘어 동아시아의 미적 원리를 추구하는 단계에까지 이르는 것이 아닌가 하는 생각이 든다. 앞으로 여러 가지 사례를 살펴보겠지만 론 아라드의 의자 디자인을 보면 서양의 현대 디자인에서 동아시아적 비움의 미학이 구현되는 것을 살펴볼 수 있다. 21세기에 들어오면서부터 디자인에서는 해체주의와는 또 다른 차원의 가치들이 모색되고 있었던 것을 알 수 있다.

자하 하디드의 기운생동

21세기의 디자인이 나아가야 할 방향에 대해 큰 등대가 되었던 사람 중 하나는 바로 자하 하디드이다. 우리에게는 동대문 디자인 플라자를 설계한 건축가로 알려졌지만, 이라크 출신 여성이라 건축가로서는 모든 것이 불리한 사람이었다. 불리함을 극복하고 21세기에 들어서 세계 최고의 수준에 올랐던 건축가이자 론 아라드와는 같은 학교에서 공부한 동창이기도 했다. 그녀는 새로운 세기에 걸맞은 새로운 스타일의 건축을 내놓으면서 세계 건축뿐 아니라 세계 디자인을 이끌었다. 그녀의 디자인을 보면 가히 세계를 이끌어갈 만큼 카리스마로 충만하다.

자하 하디드가 디자인한 스위스 인스브루크 지하철역 구조물은 건축 구조물임에도 불구하고 지극히 불규칙하고 사람이 디자인한 것 같지 않은 자유로운 형태로 디자인되었다. 어떻게 보면 빙하가 흘러 내린 것 같은 느낌도 든다. 20세기의 딱딱한 기능주의 건축을 부정하는 것은 그렇다고 치지만, 이렇게 만들기 어려운 불규칙한 곡면의 건축물로 건축에 대한 선입견을 강력하게 깨는 것이 인상적이다. 이 건축물이 등장했을 때는 많은 시선을 끌었으며, 이후로 그녀는 세계적으로 활약하게 되었다.

스위스 인스브루크역의 구조물 디자인

아부다비 공연예술센터

이 건물은 공연장의 건축 설계안이다. 건물이라기보다는 살아있는 생명체처럼 생겨서 충격적인 인상을 남기는 건축물 중 하나이다. 자하 하디드의 건축물처럼 20세기 모더니즘 건축과 비교하면 근본이 다른 건축임을 알 수 있다. 해체주의와도 다르다. 20세기에 중요하게 대두되었던 것은 기능성이나 기하학적인 형태를 바탕으로 하는 조형의 본질 등이었는데, 이러한 건축에서는 전통적인 가치들이 전혀 적용되지 않는다. 대신 아직 구체적으로 설명하기는 어렵지만 이성의 범주를 벗어난 형태 구성, 색다른 조형 논리가 적용된 것을 느낄 수 있다. 21세기에 접어들면서부터는 디자인에서 이처럼 이전과는 상이한 조형적 논리가 실험되고 있었다.

이것은 두바이 섬에 지어질 오페라하우스와 문화센터의 디자인이다. 주목해야 할 것은 건물 자체의 멋진 형태로 땅 위에 우뚝 서 있는 게 아니라, 섬의 지형적 특징을 고려하여 디자인 되었다는 것이다. 땅 모양에 맞추어 건물 모양이 조화를 이루는 것은 이전의 서양 건축에서 는 볼 수 없었던 독특한 시도이다. 이렇게 자연 공간에 적합하게 디자인된 건물 형태는 역동 적이고 파격적인 것처럼 보이지만 섬의 형태와 함께 보면 이 건물은 섬이 생길 때부터 있었 던 것처럼 조화롭고 안정되어 보인다. 이런 점에서 자하 하디드는 독특한 형태의 건축 디자 인보다는 주변의 자연과 조화를 이루는 형태의 건축을 디자인하면서 결과적으로는 유기적 이면서도 살아있는 듯한 디자인을 내놓았다. 난개발로 지어질수록 자연을 훼손하는 현대 건 축에 대해 따끔한 충고가 될 만한 건축 개념을 실행했다고 볼 수 있다.

두바이의 오페라하우스와 문화센터

이제는 서양에서도 이처럼 자연의 구조를 고려하여 건물을 디자인하는 시도가 나오는 것을 보면 21세기 디자인에는 무언가 본질적으로 큰 변화가 일어나고 있다는 것을 느낄 수 있다.

이것은 자하 하디드의 샹들리에 디자인으로 우리가 조명에 대해 생각하는 모든 것을 깨는 디자인이다. 건축물이라면 그럴 수 있지만 실생활에서 쓰는 물건까지도 이렇게 유기적이고 비정형적인 형태로 디자인하는 것을 보면 디자이너도 충분히 우월한 정신을 가진 철학자가 될 수 있다는 생각이 든다.

건축물이든 제품이든 자하 하디드의 디자인을 보면 직선이 거의 없고 불규칙하게 비정형으로 흐르는 3차원 곡면으로 디자인되었다. 사실 이런 형태는 20세기 모더니즘 디자인과 다르다는 정도를 넘어 서양의 조형 역사 전체를 일별할 때도 사례를 찾을 수 없는 유형의 형태이다. 특히 불규칙한 형태를 중심에 놓는 조형적 태도는 태곳적부터 엄격한 질서를 추구해왔던 서양의 일관된 조형적 경향을 정면으로 부정하는 접근이다. 그런 점에서 본다면 21세기의 건축이나 디자인이 어떤 방향을 향하는지에 대해서 많은 생각을 하게 만든다.

자하 하디드의 샹들리에 디자인

21세기를 열었던 프랭크 게리

해체주의 건축을 이끌었던 프랭크 게리는 해체에서 멈추지 않고 점차 새로운 건축적 가치를 모색해갔다. 그러던 중 디자인하게 된 스페인 빌바오의 구겐하임 미술관은 21세기가 오기 바로 직전에 지어졌지만 21세기의 길을 열었다고 해도 과언이 아닌 건축이다.

미술관 건물이지만 일단 건물 형태가 조각 작품인지 건물인지 구별되지 않을 정도로 표현적이고 조형적이라서 건물 자체가 기념비적인 성격을 강하게 가지고 있다. 프랭크 게리의 해체주의 건물에 비하면 건물 전체가 역동적이면서도 유기적인 이미지로 일관되어 있다. 건물을 이루는 개별 형태의 요소들은 역시 불규칙하게 디자인되어 있다. 자하 하디드나 론 아라드와 같은 디자이너들의 조형적 경향들과 유사한 특징을 보여준다. 건물 자체가 현대 미술이라고 해도 손색없을 정도로 건축물로서의 기본을 한참이나 넘어서는 형태이다 보니 이 건물 안에 있는 작품보다는 건물을 보기 위해서 찾는 사람이 많다고 한다.

건물의 독특한 형태만 보면 프랭크 게리의 강렬한 개성으로부터 이런 형태의 건축이 만들어진 것처럼 보이지만 건축물은 건축가의 개성만으로 지어질 수는 없다. 그러기에는 비용이 많이 들고, 사회나 대중들에게 미치는 영향이 크기 때문이다. 사회적 명분과 시대적 취향이 받쳐 주지 않으면 파격적인 건축은 만들어질 수 없으며, 건물을 둘러싸고 건축가 개인과 당대의 사회적 상황이 동참하고 있었다.

이러한 배경을 가지고 디자인된 구겐하임 미술관은 프랭크 게리의 다른 해체주의 경향 건축들과 마찬가지로 단지 개성이 강한 형태의 건물은 아니었다. 중요한 것은 기능주의 건축의 대안으로서 의미가 컸다. 그의 해체주의 경향 건축들과 마찬가지로 기하학적이고 기능주의적인 형태로 디자인되었던 이전 시대의 건축들과는 상반되는 가치를 지향하고, 새로운 건축의 가치를 모색하는 과정에서 만들어진 결과였다는 것이 특징이다.

해체주의 건축이나 디자인이 나타날 때부터 20세기를 풍미했던 기능주의 디자인에 대한 사회적인 반발이 심하지 않았고, 그에 따라 새로운 건축 경향에 대한 많은 모색이 있었는데 해

스페인 빌바오의 구겐하임 미술관

체만으로는 새로운 전망을 얻기 어려웠다. 21세기를 코앞에 둔 시기에 나타난 프랭크 게리의 구겐하임 미술관은 가뭄에 단비가 되었다.

이전에는 부분적으로만 시도되었다가 구겐하임 미술관에서 본격화되었던 그의 유기적인 건축 스타일은 21세기 건축을 비롯한 여러 디자인 분야에 많은 영감을 주었다. 불규칙하지만 해체적이기보다는 유기적으로 융합하는 성격이 강한 21세기 디자인의 새로운 양식적 경향이 만들어지는 데에 있어 이 건축이 결정적인 역할을 했다고 해도 과언이 아니다. 그는 구겐하임 미술관에서 단순히 특이한 형태의 디자인을 한 것이 아니라 21세기의 디자인 양식을 만들었다.

구겐하임 미술관 이후로 21세기의 세계 디자인은 20세기의 기능주의 스타일과는 결별하고 새로운 비전을 향하게 된다.

구겐하임 미술관을 자세히 살펴보면 20세기에 통용되었던 대부분의 건축적 원칙들이 와해된 것을 볼 수 있다. 일단 건물의 형태가 제작의 효율성이나 경제성을 추구하지 않은 것은 확실하다. 모양은 첨단인 것처럼 보이지만 거의 수공업으로 만들어야만 하는 형태들이며, 건물에는 잘 쓰지 않는 비싼 티타늄 금속으로 만들어졌다. 지붕과 벽면이 따로 구별되지 않는 건물 구조도 독특하여 건물 같지 않고 순수 미술 작품처럼 보이는 것은 당연한 일이다. 비용도 많이 들고, 만들기도 어렵고, 건물 같지 않음에도 불구하고 이러한 건축이 빌바오에 만들어질 수 있었던 것, 그 결과 세계적인 센세이션을 불러일으키면서 새로운 건축적 비전을 제시할 수 있었던 데에는 이유가 있었다.

이 건물이 있는 빌바오는 스페인 북부에 있는 작은 도시이다. 분위기를 보면 흡사 우리나라 태백과 비슷한 느낌이 든다. 공간이 협소하고 산과 강이 도시를 둘러싸고 있어 다소 고립된 지형에 자리 잡고 있다. 이곳에는 옛날부터 철광석이 많아 광업이 발전했지만 매장량이 거의 다 채굴되면서 빌바오는 퇴락해갔다고 한다. 유령도시가 되어가는 찰나에 이 도시의 시장이 주도하여 구겐하임 미술관을 적극적으로 유치했다고 한다. 최후의 선택이다시피 했는데 그 선택은 신의 한 수가 되었다.

구겐하임 미술관이 지어지자마자 세계 각국으로부터 이 건물을 보기 위해 많은 관광객이 찾기 시작했고, 그 결과 이 도시는 과거의 이미지를 탈피하고 새로운 미술 문화가 번창하는 문화 도시로 재탄생하게 되었다고 한다. 이전까지 건축물 하나가 이렇게까지 도시 전체를 활성화시킨 적은 없었다. 이 미술관은 단지 특이한 건축물 혹은 새로운 건축적 비전을 제시한 건축 수준이 아니라 도시 경제를 획기적으로 발전시킨 사회적 자산으로 받아들여졌다. 세계적으로 주목을 받았는데 특히, 세계 각국의 지도자들이나 지자체장들로부터 많은 관심을 받았다. 건축을 바라보는 세상의 눈도 건축을 단지 건물이 아니라 도시의 경제, 문화를 이루는 중요한 자원으로 보기 시작했다. 건축물 하나로 도시 하나가 부활하는 정도이니 건물 모양이나 제작에 투여되는 비용은 이제 그다지 중요한 문제가 아니었다.

이후 전 세계적으로 건축은 도시의 가치를 올리는 콘텐츠로 대접받으며 사회적으로 더 독특한 건축이 요청되었다. 거기에 발맞춰 많은 건축가들이나 디자이너들이 유기적이면서 조각품 같은 건축 경향을 앞다투어 추구했다. 이렇게 21세기의 건축은 20세기의 건축과는 그 존재 방식을 달리했다. 새로운 유기체적인 디자인은 그렇게 폭넓은 사회적인 흐름 속에서 자리 잡았다.

물론 다른 건축가들이나 디자이너들도 유기적이고 조각적인 형태를 추구했지만, 프랭크 게리의 구겐하임 미술관은 처음으로 그 흐름에 물꼬를 트면서 국제적인 흐름으로 만들었던 건축이었기 때문에 의미가 남달랐다.

프랑스 파리에 있는 루이비통 재단 건물에서는 구겐하임 미술관의 유기적인 건축 경향이 한층 더 나아간 모습을 보여준다. 건축가로서 완숙한 경지에 오른 프랭크 게리의 솜씨가 잘 구현된 디자인이기도 하다. 일단 건축물을 한참이나 벗어난 형태는 구겐하임 미술관처럼 건축물이 순수 미술 작품의 단계에 이르는 것을 잘 보여준다. 이제 건축은 조각품과 경쟁하는, 아니 이미 그런 차원을 넘어서 하나의 조각품으로 존재하는 것을 이 건물에서 볼 수 있다. 조형적인 측면에서 보면 구겐하임 미술관에서 시도되었던 유기적인 조형이 더 과감하게, 더 본격적으로 구현되었다. 해체를 넘어서는 프랭크 게리의 개성이 더욱 뚜렷해진 것도 알 수 있다.

프랑스 파리의 루이비통 재단

이 건물의 재료나 구조적인 면을 보면 구겐하임 미술관과는 또 다른 시도를 엿볼 수 있다. 건물 구조를 살펴보면 안쪽에 먼저 실제 건물을 철골과 시멘트를 이용해 만들고, 그 위에 마치 돛대 같은 이미지의 곡면 구조들을 철골과 플라스틱 재료로 만들어 붙였다. 건물 안쪽에 부착되어 있는 조각 같은 부분들이 건물의 조각 이미지를 전담해서 표현하여 아무래도 구겐하임 미술관보다는 비용이 조금은 절감되지 않았나 싶다.

구겐하임 미술관에서 시도되었던 유기적 조형성은 이 건물에서 한층 더 발전적으로 시도되었다. 건물의 구조나 재료도 다양하게 시도되고, 유기적인 형태의 구성 원리도 이전보다 더 다양하고 복잡하게 디자인되었다는 것을 살펴볼 수 있다. 유기적인 조형성 안에서도 프랭크 게리는 이렇게 계속해서 자신의 세계를 발전시켰으며, 나아가 21세기의 새로운 조형적 가치를 꾸준히 모색하고 실현하고 있었다.

조형 예술사적으로 고딕이나 바로크, 로코코 등 장식을 위주로 하는 경우나 기능성을 중심으로 기하학적인 형태를 추구하는 디자인 경향은 많았지만, 이처럼 불규칙하고 유기적인 형태가 주류 양식으로 존재했던 경우는 적어도 서양 역사에서는 없었던 일이다. 도대체 무엇 때문에 갑자기 디자인 역사에 없었던 일이 생겼을까? 그것을 제대로 이해하는 것이 현재 디자인 흐름을 파악하는 데 있어 가장 중요한 열쇠가 될 것이다.

따라서 먼저 21세기 디자인에 나타나는 특이한 경향이 어떤 특징을 가지고 있는지 구체화해서 살펴볼 필요가 있다.

유기적인 디자인의 경향

21세기에 들어서면서부터 나타나기 시작했던 새로운 디자인 경향들을 살펴보면 몇 가지 특징을 정리할 수 있다. 우선 유기적인 형태의 이미지를 지향하는 것들이 많다는 것을 꼽을 수 있다. 론 아라드, 자하 하디드, 프랭크 게리의 디자인에 공통으로 나타난 경향이다. 물론 이들 디자인이 단 하나의 조형적 특징만을 가지는 것은 아니지만 주된 조형적 특징을 유기적인 형태로 보아도 문제 없다.

카림 라시드의 2인용 의자 디자인을 보면 전체가 유기적으로 흐르는 곡면으로만 디자인되어 있다. 이러한 형태의 디자인은 불규칙하고 역동적인 곡면으로 이루어져 역동적이지만 부드럽고 차갑지 않은 인상을 주는 것이 특징이다.

이것은 해체주의 디자인의 조형적 성질과는 크게 다른 특징이다. 이처럼 불규칙한 편안함은 이전의 기능주의 디자인이 가졌던 기계적이고 딱딱한 느낌을 제거하고, 인공물인 디자인이 자연에 한 층 더 다가가고 있다는 것이 중요하다.

20세기 모더니즘 디자인은 어떻게 해서든지 질서정연한 인위적인 성격을 두드러지게 만들어 자연과는 항상 대척점에 있었다. 그에 비해 이러한 유기적인 곡면 스타일은 이제 디자인을 움직이는 조형적 논리가 수학과 같은 인위적인 질서보다는 불규칙하면서도 모든 것을 아우르는 질서를 추구하는 방향으로 전환된다는 것을 보여준다. 이 형태는 자연물이 가지는 조형적인 성질에 근접해 있다는 것이 중요한 특징이다. 모든 자연물은 수학과 같은 인위적인 질서를 가지지 않고 불규칙으로 가득 차 있지만 서로 부담을 주지 않고, 그야말로 자연스럽게 어울리고 있다. 말하자면 자연은 부드럽고 조화로운 불규칙적인 조형성을 가지고 있다. 유기적인 곡면의 디자인들은 바로 이런 자연물의 조형성과 유사하다. 인위적인 질서를 강조했던 모더니즘 디자인 경향이 해체되면서 21세기 디자인은 점점 무질서하게 보이는, 그러나 편안하게 모두 어울리는 자연의 조형적 성질을 내면화하고 있다.

유기적인 곡면으로 디자인된 카림 라시드의 2인용 의자 디자인

건축이나 산업 디자인에서는 20세기를 장악했던 기하학적인 형태보다 이렇게 유려한 곡면을 가진 유기적인 형태를 지향하는 흐름이 확실히 두드러져서 지금은 거의 하나의 양식으로 안착되는 느낌이다.

유기적인 디자인을 과정으로 보면 해체주의 디자인으로부터 계통 진화된 것으로 볼 수 있다. 20세기 모더니즘 디자인의 완벽한 기계적 구조가 해체주의 디자인을 통해 붕괴된 다음에 자연을 지향하는 새로운 가치관으로부터 계통 진화된 것이라고 할 수 있다. 모더니즘 디자인의 기하학적인 형태에 대한 저항으로 나타났던 해체주의 디자인은 태생적인 이유로 인해 질서 정연함을 깨고자 했고 파괴적인 인상을 추구했다. 이 과정에서 과격한 불규칙을 전면에 내세운 해체적인 디자인 양식이 시작되었다.

해체주의 경향은 점차 공격성보다는 조화와 디자인의 본질을 향하는데, 그 과정에서 유기적인 형태로 진화했다. 그렇게 21세기에 들어서면서부터는 유기적인 형태의 디자인이 대세였고, 이제 디자인에서는 비판보다 비전을 만들어나가는 데 무게 중심을 두고 있다. 그리고 무게 중심에는 '자연'이 자리 잡고 있다.

자연을 선호하면서 유기적인 곡면을 추구했던 경향은 우리의 전통문화에서 흔하게 나타났던 현상이다. 석류 모양을 응용한 청자를 보면 우리 문화에서 자연을 지향하고 유기적인 형태를 추구했던 조형 역사가 뿌리 깊었음을 알 수 있다.

이것은 청자 주전자로 석류 모양을 응용해서 만들어졌다. 청자의 신기한 형태에만 신경 쓰다 보면 정작 석류 모양을 굳이 청자로 만들었던 이념적 배경에 대해서는 무관심해지기 쉽다.

석류의 줄기나 꽃 모양을 응용하여 손잡이나 주둥이 부분을 만든 것을 보면 아름답다. 손잡이, 주둥이와 같은 기능적인 구조들을 석류 모양을 훼손시키거나 어색하게 적용하지 않고 자연스럽게 디자인한 것은 참으로 뛰어난 조형 솜씨이다. 그런데 이 부분들의 처리가 오히려 보는 사람의 시선을 미분해서 청자 주전자를 세세하게만 보게 만드는 것은 주의해야 할 점이다. 오히려 이러한 부분을 보면서 생각해야 할 점은 주전자 기능에 맞게 디자인하면 될

것을 왜 굳이 석류 모양을 끌어들여 어렵게 만들었는가이다.

아마도 이 청자를 만들 당시의 사회적인 미의식이 인공물에서 자연성을 표현하는 것을 중요하게 생각했을 것이라는 합리적인 추측을 하게 된다.

주전자의 전체 형태를 보면 석류 모양을 따르기로 한 탓도 있지만 직선이나 기하학적인 부분이 없다. 유기적인 곡면으로 전체 형태가 디자인되었다는 점도 잘 살펴봐야 한다. 자연물의 형태를 도입하고 유기적인 형태로 디자인되었다는 점을 생각하면 고려 시대 디자인관이 최근에 나타나는 세계 디자인의 조형 경향과 유사하다는 것을 알 수 있다.

석류 모양을 응용한 유기적인 형태의 고려 청자

조선 시대에도 집이나 그림에서 도자기를 비롯한 유기적인 곡면이나 곡선을 선호했는데, 그런 점을 보면 자연을 지향했던 미학관은 고려나 조선이 다르지 않았다는 것을 알 수 있다. 유기적이고 불규칙한 형태를 선호하는 현재 디자인 경향이 우리 전통과 합치되는 부분이 많다는 것을 알 수 있다.

현상이 비슷하다는 것은 그 뒤에 있는 세계관, 미학적 목표 등 이념적 지향점도 유사했다는 것을 의미한다. 특히 불규칙성이나 유기적인 형태는 이념적인 지향점이 확실하지 않으면 일관된 스타일로 나타나기 어려운 고차원적인 조형 경향이다.

의도적인 비대칭

유기적인 형태와 더불어 현재 세계 디자인계에 나타나는 또 다른 특징으로 꼽을 수 있는 것은 '비대칭'이다. 영국 건축가 노먼 포스터가 디자인한 런던 시청 건물을 보면 그런 경향을 쉽게 살펴볼 수 있다.

이 건물은 영국 런던 템스 강변에 인접해서 눈에 잘 띄어 도시의 랜드마크 역할도 톡톡히 한다. 런던의 명물인 타워브리지와도 가까워 고전 건축과 현대 건축이 어울리면서 자아내는 풍경도 뛰어나다.

건물 모양을 보면 앞서 살펴보았던 불규칙적이고 유기적인 곡면 형태로 디자인되어 있다. 특이한 점은 유기적인 것이 아니라 둥근 형태를 일부러 비대칭으로 찌그려 놓은 듯한 모양이라는 것이다. 이전 같았으면 이렇게 둥근 형태로 디자인할 때는 대체로 구와 같은 대칭 형태로 디자인하기 쉬운데, 이 건물은 둥근 형태를 비대칭 형태로 누른 것처럼 디자인되었다. 일부러 대칭적인 형태를 피했다는 의지가 느껴진다. 이 시청 건물 형태에서는 대칭적이고 기하학적인 형태에 대한 의도적인 저항감이 느껴지기 때문에 유기적인 형태의 디자인과는 다르게 받아들여지는 것이다. 해체주의 디자인은 아니지만 기존의 기하학적 질서에 대한 부정적인 태도가 다른 방식으로 표현되었다는 느낌이 든다.

노먼 포스터가 디자인한 좌우 비대칭인 런던 시청 건물

공기저항을 최소화하기 위해서 이렇게 디자인했다는 이야기도 있지만, 건물이 시속 100km 이상으로 달리는 자동차가 아닌 이상 건물에서 공기 저항이 그렇게 중요한 문제라고 볼 수는 없다. 단지 그 이유로 건물 전체를 둥글게 유선형으로 디자인했다면 무리한 해석인 것 같다. 그보다는 디자인 형태에 대한 시대적 논리의 변화에 따른 것이었다고 보는 게 더 정확할 것이다. 건물을 둥글지만 좌우가 맞지 않는 비대칭적인 형태로 디자인하는 바람에 건물이 딱딱해 보이지 않고 자연스러운 느낌을 준다는 점에 집중해야 한다. 앞서 살펴본 자연에 가까이 다가가고자 했던 디자인이 가진 조형 이념과 일치하는 것을 알 수 있다. 결국 이 건물은 자연의 조형적 특징을 표현하기 위해 일부러 대칭성을 피했다. 이렇게 좌우가 대칭인 디자인을 일부러 비대칭형으로 디자인하여 자연성을 확보하고자 했던 경우는 우리 문화에서 흔하게 발견된다.

달항아리라고 불리는 조선 후기 백자대호에서 의도적인 비대칭성의 미학적 의지를 찾아볼 수 있다. 동서고금으로 도자기는 좌우 대칭적인 형태로 만들어졌는데, 조선 후기 달항아리에 이르면서 모두 비대칭형으로 만들어진다. 런던 시청의 디자인 콘셉트와 유사하다. 좌우가 반듯한 대칭 형태로 만들어졌던 도자기를 이렇게 비대칭 형태로 만들면서부터 달항아리가 딱딱하지 않고 자연스러운 느낌이 강화된 것을 볼 수 있다.

많은 사람들은 달항아리의 좌우 비대칭형을 이념의 표현이라기보다는 불량품으로 의심하는 경우가 많다.

좌우가 비대칭인 조선 후기 달항아리

큰 도자기는 굽는 과정에서 쉽게 변형되기 때문이다. 하지만 달항아리의 경우 완전한 원형으로 된 제품이 없다는 점과 조선 후기 이전의 여러 큰 도자기나 세계 여러 대형 도자기들을 보면 물리적 변형을 이겨내고 정확하게 대칭 형태로 만들어진 것이 대부분이다. 마음만 먹었다면 달항아리보다 훨씬 큰 그릇들도 좌우 대칭형으로 충분히 만들 수 있었다.

기술적으로 대칭 형태를 제작하는 것이 어려웠다면 굳이 왜 달항아리 같은 도자기들을 만들었을까? 달항아리는 좌우 대칭이 맞지 않음에도 불구하고 조선 왕실에서 적극적으로 만들었던 것으로 보인다. 이것은 당대의 미의식이 표현된 결과로 보는 것이 맞고, 불규칙한 자연의 조형적 속성을 도자기 형태에 표현한 결과로 보는 것이 합당하다. 당시에는 건물의 기둥이나 서까래에도 휘어진 나무를 적극적으로 도입했었으니 도자기에도 같은 미의식이 적용되는 것은 당연한 일이다.

그런 점에서 보면 달항아리의 디자인 개념은 런던 시청과 흡사하다는 것을 알 수 있다. 둘다 정확한 대칭형으로 만들어질 수 있었음에도 불구하고 비대칭 형태를 선택한 것이므로 그 뒤에는 상당히 비슷한 미학적 목적이 있었을 것이라는 추정을 하게 된다.

불규칙적인 형태와 규칙적인 형태 뒤에 담긴 심오한 우주관의 변화

서양의 조형 역사에서는 언제나 완벽하고 규칙적인 질서를 추구했다. 그리스를 대표할 뿐 아니라 서양의 건축을 대표한다고 할 수 있는 파르테논 신전을 보면 대단히 복잡한 수학적 원리를 적용하여 한 치의 오차 없이 엄격한 기하학적 조형 질서를 추구했다는 것을 알수 있다. 이러한 경향은 20세기에 이르는 동안 형태의 이미지만 달리하면서 일관되게 서양문화를 이끌어 왔다.

이에 비하면 앞서 살펴본 프랭크 게리나 자하 하디드, 로스 러브그로브 등 디자이너들의 디자인은 단순히 새로운 트렌드가 아니라 20세기까지 내려오던 서양의 조형 역사 전체와 다른길을 간다는 것을 알 수 있다. 오랫동안 내려오던 규칙성의 전통을 버리고 갑자기 불규칙한

형태를 추구했다는 것은 우연이 아니며, 그 뒤에는 반드시 무언가 근본적인 가치의 변화가 있었다고 밖에는 볼 수 없다. 과연 21세기에 넘어오면서 세계에는 어떤 가치의 변화가 있었던 것일까? 왜 갑자기 디자인에서 자연을 지향하게 되었을까?

20세기 말까지 입자론에 입각했던 물리학은 생물학에 기반한 관점의 도전을 받는다. 해체주의는 바로 그런 인식의 전환 과정에서 나타난 과도기적 문화 현상이었다. 해체주의 건축은 단지 건물의 형태를 깨부수었던 것이 아니라 그 배후에는 물리학적 우주관과 생물학적 우주관이 부딪히고 있었기 때문에 해체주의 현상 그 자체에 초점을 맞추는 것은 전혀 인문학적이지 않다.

엄격한 기하학적 질서를 추구했던 파르테논 신전

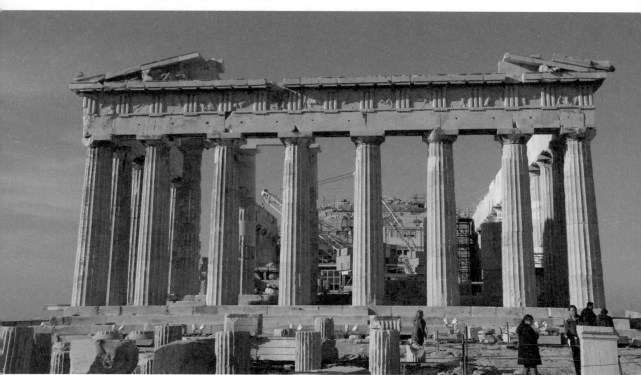

21세기에 들어오면서부터는 해체주의 건축가들도 자신들의 건축을 해체적이라고 하기를 꺼렸다. 아울러 디자인 경향도 더 이상 해체에 초점을 맞추지 않고 유기적인 형태를 지향하는 방향으로 바뀌었다. 우주를 기계로 바라보는 시각의 파괴를 목적으로 하지 않고, 생명체로서의 우주 실현을 목적으로 하기 시작했다는 것을 의미한다. 앞서 살펴본 유기적인 조형이나 의도적인 비대칭성들은 모두 디자인에서 자연성을 확립하기 위한 발걸음이었다.

자연으로

문화 인류학자인 전경수 교수는 문화와 자연을 구분하는 이분법적 사고가 통합적이고 총체적으로 펼쳐지는 인간과 환경의 상호작용을 잃게 만든다고 했다. 환경을 인간보다 부수적인 것으로 취급하는 관념과 도덕률이 확립되고 인간 집단을 생태계의 중심 또는 정점으로 간주하는 인간중심주의Anthropocentrism를 형성한다고 우려했다. 결국 생태계의 안정된 균형은 파국으로 치닫게 될 것이고 인간 역시 파국을 면치 못할 것이라고 경고했다.

현대 사회의 문제, 특히 환경이나 자원 문제는 단순히 오염 제거나 재활용 정도만으로 해결할 수 있는 문제가 아니라 근본적인 우주관의 문제였으며, 이를 해결하는 것은 그렇게 단순하지 않다. 이에 대해 과학자들을 비롯한 많은 인문학자들은 이미 오래전부터 많은 연구를 해왔으며 꽤 의미 있는 대안들을 내놓고 있기도 하다. 디자인 분야에서도 역시 새로운 우주관에 걸맞은 좋은 디자인 대안들을 내놓고 있다. 어떤 디자인은 과학이나 인문학에 대해서 거꾸로 영감을 줄 수 있는 수준에 이른 것들도 많이 나오고 있다. 그런 점에서 보면 이제 디자인은 단지 생산 활동의 일부가 아니라 어엿한 하나의 인문학 분야라고 할 만하다.

20세기까지 서양 조형 역사에서 일관되게 추구되어 왔던 규칙성의 전통을 다른 방향에서 보면 반자연주의 경향이라고 볼 수 있다. 자연에는 직선이 없다는 루이지 꼴라니의 말처럼 자연에는 인위적이고 기하학적인 형태가 없기 때문이다. 기하학적 규칙성을 추구했던 형태는 질서감에서는 압도적이었을지 몰라도 자연성은 철저히 배제되어 왔다. 사실 서양의 조형 전통에는 자연의 형태가 가진 불규칙함에 대한 근본적인 혐오가 깔려있었다. 플라톤의 이데아Idea론에

입각하면 이성의 영역에 속하는 기하학적 형태는 완전한 이념적 존재였지만 이성을 벗어난 유기적이고 불규칙한 형태들은 자연 즉, 현상Substance에 속하는 것이었기 때문이다. 서양 조형 역사에서는 전통적으로 자연의 불규칙성에 대해 거부감이 강했고, 그것을 조형 세계의 내부로 끌어들이려는 시도는 전혀 하지 않았다.

21세기에 나타나는 새로운 디자인 경향을 보면 이제는 플라톤적인 이분법을 벗어나 자연을 존중하는 이념이 우세해지고 있다는 것을 느낄 수 있다. 그런 점에서 최근에 나타나는 21세기 디자인 경향은 단지 새로운 것이 아니라 서양의 전통 흐름의 반대 방향으로 흐르며, 오히려 동아시아에서 추구해온 전통적인 가치에 수렴되는 것을 느낄 수 있다. 현대 디자인에서 추구하는 자연은 플라톤이 말했던 추악하고 무질서한 자연이 아니라 생명으로 가득 찬 조화로운 동아시아적인 자연에 더 가깝다. 자연성을 위해 많은 디자인은 유기적인 곡면이나 비대칭성 정도가 아니라 의도적인 무질서를 적극적으로 구현하면서 자연의 생명감을 한껏 고조시킨다. 디자인은 자연의 속성을 내면화하면서 주변 모든 것과 어울리며 하나의 자연으로 다가오고 있다.

헤르조그와 드뮤론이 디자인한 비트라 뮤지엄은 의도된 무질서를 통해 디자인의 본질이 자연화되는 것을 보여주는 혁신적인 건축이다. 이 건물은 비트라Vittra라는 독일 가구 회사의 쇼룸이자 전시장으로, 이 회사에서 생산하는 의자들과 역사적으로 뛰어난 의자들을 함께 전시하고 있다. 건물 모양을 보면 집들이 이상하게 쌓여있는 것처럼 보인다. 마치 여러 채 집들이 토네이도에 의해 하늘로 날아갔다가 다시 떨어진 것 같은 모양이다. 전시장이 집처럼 디자인되어 편안하게 다가오는데, 집들의 구조에서는 이러한 시적인 의미를 느낄 수 있어서 전시장으로 들어가기도 전에 재미를 준다.

밖에서 보면 여러 집들이 서로 엉켜 있는 것처럼 보이는데 실제로는 모두 하나의 전시장이다. 뮤지엄 안에 들어가면 전시장들이 전부 통해 있다. 건물 모양의 앞면은 모두 뚫려있고 유리창으로 되어 있다. 안에서 보면 창밖으로 평화롭고 소담스러운 시골 풍경이 그대로 실내로 들어온다. 동아시아 건축에서 흔히 볼 수 있는 '차경' 즉, 경치를 건물 안으로 끌어들이는 기법이다.

헤르조그와 드뮤론이 디자인한 비트라 뮤지엄

실내에는 세계적인 디자인 명품이 전시되어 있다. 건물의 부분 구조들이 불규칙하게 어울린 원리를 보면 앞서 살펴보았던 불규칙한 모양의 디자인들과 조형 원리에서 유사하다. 20세기 중반 혹은 포스트모더니즘 중반까지만 해도 이런 건물을 디자인한다면 건물 요소들을 정확하게 90° 각도로 유지했겠지만, 여기서는 어떤 기하학적 질서도 느낄 수 없을 정도로 비정형적인 질서로 가득하다. 그래서 건물들이 편안하게 다가오고 주변과의 조화도 뛰어나다.

프랑스 산업 디자이너 패트릭 주앙의 의자 솔리드에서도 의도적인 불규칙성으로 자연의 유기적인 질서를 구현하는 것을 볼 수 있다. 얼핏 보기에는 의자라고 알아보기 어려울 정도로 형태가 무질서하게 구성되어 있다. 가느다란 선들이 마그마처럼 분출되어 만들어진 듯한 모양은 견고한 기하학 구조와 완벽한 기능성을 구현했던 기능주의 시대의 디자인들과는 다른 조형성을 보여준다. 이 의자에 앉으면 적어도 부서지지는 않고 시각적으로 안정감을 주는 모양이라고 할 수 없지만, 자세히 보면 구조적으로 안정되게 디자인했다는 것을 알 수 있다. 시각적으로는 일부러 안정감을 회피하여 인공성을 제거하고 자연성을 실현하고자 해서 무생물인 의자가 아닌 살아 숨 쉬는 역동성을 가진다. 의자를 이루고 있는 가지 같은 부분들이 힘차게 움직이는 것 같으면서도 서로 구조화된 모습을 보면 느티나무의 깊고 큰 자연스러운 정취가 느껴지기도 한다.

불규칙하면서도 유기적인 구조의 패트릭 주앙의 의자

산업 시대의 상징이라고 할 수 있는 플라스틱에서 살아 숨쉬는 자연물에서나 느낄 수 있는 정서를 얻을 수 있다는 것만으로도 이 의자는 뛰어난 가치를 가지고 있다고 할 수 있다. 게다가 요즘 환경오염의 주범으로 몰리는 플라스틱을 생각하면 이런 디자인에서의 플라스틱이야말로 앞으로 나아가야 할 방향이 아닐까 싶다.

영국의 유명한 산업 디자이너 로스 러브그로브의 생수병 디자인을 보면 앞서 살펴본 그 어떤 디자인보다도 개념적으로 앞서 나간 것 같다. 이 생수병은 지극히 인공적인 물체지만 단순하게 흐르는 물처럼 보이기 때문이다. 흐르는 물을 순간적으로 멈춘 것 같아서 이 생수병 디자인에서는 디자이너의 인위적인 손길이 전혀 느껴지지 않고, 마치 자연 속에서 저절로 만들어진 것처럼 보인다.

전문적인 입장에서 살펴보면 이 생수병은 첨단 기술의 대단한 소산이다. 생수병 모양을 흐르는 물처럼 비정형적으로 만들기 위해서는 이 생수병을 찍어내기 위한 금형을 불규칙한 모양으로 제작해야 한다. 기존의 기계로는 이렇게 유기적이고 불규칙하게 생긴 모양은 도저히 깎을 수 없어 첨단 금형 제작 기술로 만들어졌다. 고도로 발전된 기술과 비용이 투여되어야만 가능한 디자인이다. 디자인에서 자연성에 대한 사회적인 요청이나 미적 취향이 없으면 만들어질 수 없는 디자인이라는 의미이다.

이런 디자인을 볼 때마다 디자인이 홀로 위대하고 뛰어나다고 되는 게 아니라, 디자인을 뒷받침하는 사회적 인식, 경제적 여유, 문화적 수준 등이 더 중요하다는 사실을 절감하게 된다.

로스 러브그로브의 생수병

식물처럼 보이는 부홀렉 형제의 알게스

부홀렉 형제의 알게스는 볼 때마다 노천 변에 늘어진 수양버들이 흐느적거리는 게 연상된다. 이 디자인에서는 자연의 풍경까지 도입되는 느낌이다. 풍성한 나무줄기들의 모양을 자세히 살펴보면 작은 가지들이 많이 달린 플라스틱들이 수십, 수백 개가 끼워져서 만들어졌다는 것을 알 수 있다. 플라스틱으로 만들어진 기본 형태가 결합되어 천연 식물 같은 느낌을 준다는 점에서 서양의 미학적 가치보다는 동아시아적 미학관에 더 가까워 보인다. 이 디자인의 이름은 프랑스어로 해초를 뜻하니 이런 추정이 전혀 근거가 없는 것도 아니다.

게다가 구체적인 용도도 없다. 필요에 따라 하나의 요소를 많이 끼워서 자기가 쓰고 싶은 형태로 만들어 쓰는 디자인이다. 실내를 장식하는 소품으로 사용할 수 있고, 공간을 가리거나 나누

는 파티션이 될 수도 있다. 구체적인 기능이 확정되지 않고 열려있기 때문에 오히려 쓰임새가 많아진다. 개념적으로 보면 비움을 강조한 노장사상에 가깝다.

알게스는 프랑스의 유명한 산업 디자이너 로낭과 에르완 부홀렉 형제가 디자인한 것이다. 서양 문화의 중심지라고 할 수 있는 프랑스에서 이러한 동아시아적인 가치에 근접한 디자인이 만들어지고 있다는 사실은 우연이 아니다. 21세기 들어와서부터는 미학이나 문화의 방향이 서양 중심에서 동아시아로 방향을 틀고 있다는 추정을 디자인을 통해 충분히 알 수 있다.

앞서 살펴본 것처럼 21세기에 들어서면서 디자인에서는 20세기에 나타났던 경향과는 새로운 경향이 나타나기 시작했고, 지금도 여전히 진행 중인 것으로 보인다. 아직 이처럼 새로운 경향에 대해 명확한 의미 부여를 하지는 못한다. 그저 간헐적으로 나타나는 트렌드 정도로만 파악하는 것 같다. 21세기의 세계가 직면하는 문제들이 전혀 만만치 않기 때문에 새롭게 나타나는 디자인 경향에 깔린 의미가 무엇인지 분명히 이해할 필요가 있다. 그리고 거기에 따라서 앞으로 디자인이 어떤 가치를 지향해야 할지에 대해서도 명확한 인식이 갖추어져야 할 것으로 보인다.

그런 점에서 지금 세계적으로 자연에 대한 열풍이 무섭게 일고 있다는 사실을 잘 살펴봐야 할 것이다. 디자인에서도 이제는 기계가 뒤로 물러서고 자연이 대세다. 개념적이든, 재료적이든 자연과 연계하려는 디자인이 여기저기서 나타나고 있다. 바우하우스를 필두로 등장했던 20세기 서양 디자인들의 기하학적이고 기계적인 경향이 이제는 언제적 일이었는지 기억나지 않는다.

동아시아에서는 자연을 살아 움직이는 생명의 근본으로 생각했고, 이러한 자연관에 따라 나타났던 미의식의 핵심은 '기운생동氣韻生動'이라는 개념으로 압축할 수 있다. 조형적 표현의 궁극적인 목적은 살아있는 생동감이었다. 이러한 관념에서 기하학적인 조형은 완벽한 형태가

아닌 죽은 형태였다. 동아시아 문화권에서는 가급적 기하학적인 조형을 피했으며, 생명의 기운을 강화하기 위해 불규칙한 형태를 선호했기 때문에 우리 문화에서는 오래전부터 인공물에 불규칙성을 강화하여 자연화하고자 했던 시도가 많았다.

국내에서 손꼽히는 큰 절인 화엄사에는 보제루라는 건물이 있다. 그 건물의 기둥과 기초석을 보면 다듬어지지 않은 불규칙한 자연 상태의 재료를 그대로 쓰고 있다. 화엄사 정도의 사찰이라면 나무를 제대로 가공해 건축물을 반듯하게 만들 수 있는 경제력은 충분했을 것이다. 가공이 덜된 휘어진 나무를 그대로 건물 재료로 썼다는 것은 그만큼 살아있는 자연의 속성을 있는 그대로 표현하겠다는 의지의 결과로 볼 수밖에 없다. 실제로 건축 부자재가 전부 불규칙한 형태라면 제작에 소요되는 공이나 시간은 몇 배로 늘어난다. 게다가 소나무 재료는 시간이 지나면서 수축 및 변형되기 때문에 잘못하면 수십 년 후에 무너질 수도 있다. 이처럼 자연스럽게 보이는 부분은 자연스러운 것이 아니라 자연을 실현하겠다는 명확한 이념적 목적이 없으면 만들어질 수 없는 결과라는 것을 헤아릴 필요가 있다.

화엄사 보제루의 휘어진 나무 기둥

우리 문화가 처음부터 이렇게 자연성을 확립하려 했던 것은 아니었다. 통일 신라 시대 건물 기둥 초석을 보면 대부분 반듯하게 다듬어져 있다. 조선 후기에 들어와서부터 건물 초석들이 대부분 자연에 있는 돌들을 다듬지 않고 그대로 쓰는 것을 볼 수 있다. 이러한 조형적 접근 방식의 변화는 20세기의 기하학적 조형에서 21세기의 불규칙한 조형으로 디자인 형식이 변한 것과 유사하다. 조선 시대 문화는 소박했던 것이 아니라 불규칙한 자연의 속성을 이념적으로 표현하려는 미학적 태도가 당시를 지배했기 때문이었다는 것을 생각해야 한다.

서양에서도 최근에 이와 유사한 개념적 접근의 디자인이 많이 나타나고 있다.

네덜란드 디자이너 위르겐 베이가 디자인한 벤치는, 벤치라고 하는데 그냥 다듬어지지 않은 긴 통나무에 고전적인 모양의 나무 등받이만 끼워져 있다. 휘어진 나무나 자연에 있는 돌을 그대로 건물 부자재로 사용한 화엄사 보재루와 개념적으로 정확하게 일치하는 디자인이다.

벤치로서 이 통나무 덩어리를 보면 적지 않은 불편함도 있을 것이다. 다른 의자에서 등받이만 빼서 통나무에 끼웠으니 디자이너의 무성의함도 지적될 수 있지만, 이런 문제에도 불구하고 불규칙한 상태의 자연 그대로 디자인에 도입되면서 서양 문화에서는 전혀 볼 수 없었던 혁신적인 개념을 구현하고 있다.

통나무에 등받이, 얼핏 설치 미술처럼 보이지만 이 통나무 의자 디자인은 의자의 기능성을 어떻게 보아야 하는지, 그것이 꼭 사람의 허리나 엉덩이의 편리함에만 중점을 두어야 하는지에 대해서 중요한 질문을 던진다.

사람도 생명체의 그물 속에 있는 하나의 존재에 불과하다면 그런 인간이 쓰는 물건도 인간의 삶이라는 제한된 영역에만 헌신할 것이 아니라 인간이 속해 있는 생태 구조 속에서 자연성을 환기시키는 역할을 하도록 만들어져야 하지 않을까? 이제는 재료를 인간에 맞추어 극단적으로 가공하기보다는 자연에 맞추어 적당히 가공하는 것이 더 바람직할 것이다.

위르겐 베이의 벤치 붐 뱅크

이 통나무 의자는 바로 그런 주장을 하면서 온갖 첨단 기술과 화려함을 갖추고 있는 디자인을 오히려 시대에 뒤떨어진 것으로, 자연을 배려하지 않은 투박한 것으로 만들고 있다. 그동안 디자인을 상품으로만 보고 기업에 헌신하기만 했던 디자인, 사람만 보고 기능에만 헌신한 디자인, 기계적 우주관을 벗어나지 못한 디자인을 크게 반성케 하는 것이다.

21세기로 접어들면서 세계 디자인에서는 자연을 실현하고자 하는 경향이 점차 일반 현상이 되고 있다. 거기에 따라 디자인에 유기적인 조형에서부터 비대칭성이나 의도적인 불규칙성 등이 시도되면서 디자인에서 자연성을 구현하려는 다양한 모색이 본격화되고 있다. 이런 점에서 21세기 디자인의 화두는 단연 '자연'이라고 말할 수 있다.

우리에게 남은 과제

그리스 시대부터 내려오던 서양의 조형적 전통들이 21세기에 접어들면서부터는 도전받고 있다는 것은 사실이다. 주류 디자인 흐름에서는 기하학적인 형태로 디자인하는 경우가 점차 힘을 잃고 있다. 현재 나타나는 디자인을 보면 디자인의 중심으로 자연을 끌어들이려는 시도가 여러 분야에서 명백하게 나타난다.

최근 세계가 직면하는 문제 중에 가장 심각한 것은 '환경 문제'라 할 수 있다. 우리 생명과 직결되기 때문이다. 일본 원자력 발전소 사태나 해양 생물들로부터 플라스틱이 검출되는 비극적인 상황은 모두 우리가 살아가는 생태 문제와 직결되기 때문에 점점 심각하게 대두되고 있다. 이러한 문제들이 단지 환경 문제에 국한된 것일까? 단지 플라스틱을 많이 사용하는 데에서 나온 문제일까?

지금의 환경 문제를 초래한 원인을 찾아 거슬러 올라가면 뉴턴의 물리학을 기반으로 만들어진 현대 기계 문명을 만난다. 이 기계 문명에 대해서는 이미 제 1, 2차 세계 대전을 통해 경고 메시지가 울려 퍼졌었다. 기계 문명이 인간에게 삶의 편익을 제공해주지만 얼마든지 생명과 세상을 파괴할 수 있다는 가능성을 산업적으로 생산된 첨단 무기들이 잘 보여주었다.

실존주의나 현상학 등의 철학들은 서양 사람들이 생각해왔던 유토피아를 기계 문명이 만들 수 없다는 사실을 비판했으며, 제 2차 세계 대전 이후로 급부상했던 환경이나 핵 문제 등에 대한 근본적인 반성이 포스트모던이나 해체주의와 같은 문화 운동으로 표출되기도 했다. 20세기 말에 일어났던 다양한 변화 속에서 뉴턴의 기계적 물리관은 점차 호감과 영향력을 잃어 갔다. 아울러 철저한 규칙성과 이성만을 추구했던 기하학적 조형 미학도 점차 사회적으로 정당성을 잃어가기 시작했다.

21세기에 들어와서부터는 과학에서도 물리학보다는 생명공학이 더 힘을 얻어가고 있다. 물리학에서도 가이아 이론Gaia Theory이나 프랙탈 이론Fractal Theory 등이 나오면서 철저한 규칙성보다는 유기적인 운동이 신뢰를 얻어갔다. 앞서 살펴보았던 21세기 새로운 디자인 경향 뒤에는 과학관이나 철학에서 이러한 근본적인 변화가 미학적으로나 철학적인 당위성을 제공하고 있었다. 앞으로도 계속해서 건축이나 디자인에서는 새로운 우주관, 철학관이 형성됨과 더불어 불규칙성을 통해 자연을 실현하고자 하는 조형 원리가 더욱 자리를 잡아갈 것으로 보인다.

재미난 것은 이러한 세계적인 경향이 조선 후기 국내에서 본격화되었던 조형 경향과 유사한 측면이 많다는 사실이다. 동아시아에서는 일찌감치 세계를 유기적으로 보아왔고, 불규칙한 자연의 조형적 속성을 추구하는 미학적 관점과 결과물들을 탄탄하게 구축해왔다. 그런 점에서 우리 문화가 세계 디자인 흐름에 큰 교훈으로 작용할 가능성은 충분해 보인다.

실제로 현재 세계 디자인이 동양적 관점에서 문제를 풀려고 하는 것은 맞다. 더 이상 해체주의나 후기 구조주의와 같은 서양 시각에서는 의미 있는 가치를 포착하기 어렵다. 현재 나타나는 디자인 경향과 유사한 조형적 경향을 전통으로 가지는 우리 입장에서는 세계의 이러한 변화를 파악하는 데에 있어 그리 어려움을 겪지는 않을 것 같다. 아울러 이미 우리 역사에 그런 경험이 축적되어 있으므로 새로운 디자인 경향에 대응하기도 어렵지 않을 것 같다.

결과적으로 이제 우리에게는 전통과 새로운 디자인 경향을 어떻게 연결하는지의 문제가 크게 대두되고, 아울러 새로운 시대의 디자인을 만들어나갈 실마리를 잡아야 하는 지점에 놓여 있다. 말하자면 이 땅에 발을 굳건하게 딛고 서서 세계적으로 나타나는 현상들을 이해하고, 우리 손으로 직접 새로운 전망을 일구어야 하는 입장에 놓여 있는 것이다. 지금까지 이루어왔던 디자인의 모든 흐름은 이제 우리에게는 참고사항일 뿐이며, 우리의 문화적 특징을 가지고 직접 새로운 역사를 써나가야 한다. 이것은 우리가 직면한 문제이기도 하지만, 우리가 세계를 이끌어나갈 수 있는 최고의 기회를 맞이하고 있다는 사실이기도 하다.

| Index |

| Index |

Foreign Copyright:
Joonwon Lee Mobile: 82-10-4624-6629
Address: 3F, 127, Yanghwa-ro, Mapo-gu, Seoul, Republic of Korea
 3rd Floor
Telephone: 82-2-3142-4151
E-mail: jwlee@cyber.co.kr

끌리는 디자인의 비밀

2019. 9. 10. 1판 1쇄 발행
2023. 11. 29. 1판 2쇄 발행

저자와의
협의하에
검인생략

지은이 | 최경원
펴낸이 | 이종춘
펴낸곳 | BM (주)도서출판 성안당
주소 | 04032 서울시 마포구 양화로 127 첨단빌딩 3층(출판기획 R&D 센터)
 10881 경기도 파주시 문발로 112 파주 출판 문화도시(제작 및 물류)
전화 | 02) 3142-0036
 031) 950-6300
팩스 | 031) 955-0510
등록 | 1973. 2. 1. 제406-2005-000046호
출판사 홈페이지 | **www.cyber.co.kr**
ISBN | 978-89-315-8841-5 (03600)
정가 | 25,000원

이 책을 만든 사람들
책임 | 최옥현
진행 | 오영미
기획 · 진행 | 앤미디어
교정 · 교열 | 앤미디어
본문 · 표지 디자인 | 앤미디어
홍보 | 김계향, 유미나, 정단비, 김주승
국제부 | 이선민, 조혜란
마케팅 | 구본철, 차정욱, 오영일, 나진호, 강호묵
마케팅 지원 | 장상범
제작 | 김유석

■ **도서 A/S 안내**

성안당에서 발행하는 모든 도서는 저자와 출판사, 그리고 독자가 함께 만들어 나갑니다.
좋은 책을 펴내기 위해 많은 노력을 기울이고 있습니다. 혹시라도 내용상의 오류나 오탈자 등이 발견되면 "좋은 책은 나라의 보배"로서 우리 모두가 함께 만들어 간다는 마음으로 연락주시기 바랍니다. 수정 보완하여 더 나은 책이 되도록 최선을 다하겠습니다.
성안당은 늘 독자 여러분들의 소중한 의견을 기다리고 있습니다. 좋은 의견을 보내주시는 분께는 성안당 쇼핑몰의 포인트(3,000포인트)를 적립해 드립니다.
잘못 만들어진 책이나 부록 등이 파손된 경우에는 교환해 드립니다.